빈센트와
함께 걷다

빈센트와
함께 걷다

쥔더르트에서 오베르까지,
어느 화가의 빈센트 반 고흐 순례기

동행자 류승희

아트북스

사랑하는 동생 류동범에게
이 책을 바칩니다.

일러두기

- 작품명은 「 」, 전시는 〈 〉, 책·잡지·신문명은 『 』으로 묶어 표기했습니다.
- 인명, 지명 등의 외래어 표기는 국립국어연구원에서 규정한 외래어 표기법을 따랐습니다.
- 책에 인용된 빈센트 반 고흐의 편지글은 프랑스어 판 『동생 테오에게 보내는 편지(Lettre à son frère Théo)』
와 『반 고흐 서한집(Correspondance générale)』에서 발췌, 지은이가 직접 번역한 내용을 실은 것입니다.

파리의 화실에서 작업하던 어느 날 정오 무렵, 영국인 친구에게서 한 통의 전화를 받았다.

"점심 같이할까?"

"미안, 작업 중이야."

"알겠어. 근데 네 귀는 아직 멀쩡한 거지? 귀는 그대로 둬라."

"내가 빈센트냐. 확인은 해볼게."

그날의 통화 내용처럼 빈센트 반 고흐^{Vincent van Gogh, 1853~90}는 화가인 나의 삶 가운데 살아 있다. 빈센트의 생애는 사람들의 마음속에 화가들의 삶의 표본처럼 자리 잡았다고 해도 과언이 아니다. 20대부터 이미 돈 걱정은 없었고 30대에는 부자였으며 40대에는 억만장자가 되었다는 파블로 피카소^{Pablo Picasso, 1881~1973} 같은 화가가 나온 뒤에도 빈센트가 남긴 비극적 예술가의 전설은 쉽게 지워지지 않는다. 그런 탓에 자신들의 문화에 대한 높은 자부심을 갖고 있는 유럽인들에

게도 화가는 가난하고 비극적인 삶의 주인공이라는 편견이 존재한다. 과거, 영광과 부를 거머쥐었던 왕궁은 오늘날 명화의 거처가 되었다. 그런 분위기에서 자란 프랑스인들이라면 화가라는 직업에 높은 호기심과 환상과 존경심을 가지고 있을 텐데도 자식이 화가가 된다고 하면 무슨 조화인지 질색하고 말린다. 말이 나온 김에 화가들이 전시장에서 나누는 대화를 한 번 들어보자.

"내 작품이 알려지기는 이미 틀렸어."

"아직 모르는 일이야. 천재 화가는 동시대인들의 몰이해로 저주받은 사람이 아닌가!"

이런 나의 관점은 과장된 것일까?

그러한 예를 멀리서 찾을 것도 없다. 1987년 3월, 빈센트의 작품 「해바라기」는 런던 크리스티 경매장에서 당시 세계 최고가인 3,900만 달러에 팔리며 미술시장에 새로운 전설을 낳았으니까. 그뿐인가. 같은 해 11월 11일에는 그의 「붓꽃」이 소더비 경매장에서 5,390만 달러에 팔렸다. 이렇듯 미술시장 최고액을 잇달아 경신하면서 빈센트 반 고흐와 천문학적 액수의 그림은 동의어가 되었다. 그럼에도 빈센트는 생전에 자신의 비극적인 삶을 희극으로 바꾸지 못했다. 영광의 빛이 강하면 강할수록 그의 전기에는 더욱 어두운 그림자가 드리워지듯이.

빈센트 연구자들 중에는 그 삶의 파편들을 판독해야 할 블랙박스처럼 여기는 이들도 있다. 가끔 그 파편 중 하나가 불쑥 튀어나와 새로운 논쟁거리를 만들어내니 그럴 만도 하다. 그렇다면 빈센트라는 블랙박스 판독은 대체 언제쯤에나 끝이 날까?

불과 서른일곱의 나이로 생을 마감한 빈센트이지만, 그를 만났던 사람들은 21세기 문턱까지 살았고, 값진 증언을 남겼다. 그들 중 오래 산 이들을 몇 명 열거하자면 다음과 같다. 빈센트와 함께 자란 여동생 빌레미나 반 고흐Willemina van Gogh는 1941년까지 살았고, 빈센트가 죽은 해 태어난 조카, 즉 테오Theodor van

Gogh, 1857~91의 아들인 빈센트 빌럼 반 고흐Vincent Willem van Gogh는 1978년까지 살았다. 빈센트의 지인들 중 가장 오래 산 사람은 잔 루이즈 칼망Jeanne Louise Calment, 1875~1997으로, 그녀는 공식 기록상 최장수 인물이기도 하다. 그녀의 아버지는 아를에서 미술 재료상을 운영했다. 빈센트는 재료 구입을 위해 그곳을 드나들었고, 그녀는 그때 그를 만났다고 했다.

블랙박스 판독, 증언, 화가에 대한 편견, 경매가 최고액 경신 등 막강한 이유가 있다손 치더라도 유럽인들의 빈센트에 대한 관심과 호응도는 내게는 어쨌든 과장이며 도가 지나치다고 느껴졌고 그래서 불편했다. 최근에도 빈센트가 잘라 낸 게 귀 전체냐, 귓불이냐를 둘러싼 논쟁이 대두되었다. 증거 자료가 제시되었다고는 하지만 그걸 그대로 믿기는 어렵다.

그러던 어느 날, 암스테르담의 반고흐미술관에 갈 기회가 주어졌다. 태양이 눈부신 어느 여름날의 오후였다. 빈센트의 그 다채로운 노란색과 초록색이 만든 황금빛 찬란한 들판 풍경을 직접 감상했다. 그날, 나는 비로소 깨달았다. 유럽인들이 빈센트에 왜 그렇게 열광하는지, 스탕달 신드롬이 무엇인지. 그 전율은 단숨에 읽어 내려간 전기를 통해 다시 한 번 내 가슴을 쿵 내려앉게 했고 쉽게 진정할 수가 없었다. 이렇게 걷잡을 수 없는 감정에 휩싸여, 마치 그가 가까운 미술인 선배라도 되는 것처럼 측은함을 느끼며 그의 발자취를 따라가게 되었다. 그리고 그날의 미술관 방문이 이 책을 쓰는 동기가 되었다. 그를 알면 알수록 내 온 열정을 다해 사람들에게 알리고 싶었기 때문이다. 나의 미술 세계뿐만 아니라 세상을 보는 시각도 그를 통해 바뀐 지금, 망설임 따위는 없었다.

슬픈 영혼을 가진 빈센트가 세상을 떠난 지도 오랜 시간이 흘렀다. 그는 1853년 3월 30일 네덜란드의 평범한 시골 마을인 흐롯쥔더르트에서 태어나 1890년 7월 29일 프랑스 파리 근교에 있는 오베르쉬르우아즈에서 세상을 떠났

다. 이 짧막한 시간 속에 성직자에 대한 갈망과 예술에 대한 탐구와 열정으로 자신의 삶을 몽땅 고갈시킨 인간이 숨어 있다. 나는 그의 작품과 생애에 관하여 섣불리 정의 내리기보다는, 암시하고 분석하고 제안해보기 위해 그가 거쳐 간 인생과 예술의 무대를 직접 확인하고 싶었다. 왜냐하면 한 인물이 살았던 장소는 그의 운명이 펼쳐지고 형성되는 데 두말할 나위 없이 중요한 요소인 탓이다.

어쩌면 삶은 행동반경을 기록한 것이기도 하다. 그가 살았고 그림을 그렸던 확고부동한 장소는 빈센트의 삶을 더욱 세밀하게 관찰하는 데 도움이 될 것이다. 그런 장소는 주변 풍경을 반영해서 세상에 시각적으로 보여주는 화가에게 특히 더 중요하다. 그래서 빈센트를 사랑하는 이들의 끈질긴 열정이 찾아낸 그의 삶과 그림의 현장으로 나 또한 떠났다.

그 결과로 얻어낸 이 책 속의 사진들은 빈센트 반 고흐 연구를 위한 또 하나의 이정표가 되리라고 믿는다. 몇몇 장소는 사회 발전, 도시화, 전쟁 등을 겪으면서 변형되거나 훼손되었다. 부실한 행정 관리로 말미암아 구할 수 있었을 곳도 여럿 사라지고 말았다. 행정가가 어떤 사람이냐에 따라 언젠가는 모두 사라질 수도 있다는 사실은 의심할 여지가 없다.

나는 빈센트의 전기에 맞추어 이 책을 써내려갔다. 네덜란드·영국·벨기에·프랑스, 이렇게 유럽 4개국의 21개 도시를 걸었다. 그러기에 이 책은 그가 태어난 곳에서부터 생의 고통을 마감한 오베르쉬르우아즈 골짜기까지 책 속으로 난 그의 인생길이라 해도 과언이 아니다. 그 길을 내기 위해 나는 빈센트의 요람에서 무덤까지, 그가 살았던 집과 그림을 그린 장소를, 존재하는 한 모두 방문했다. 다 알려진 내용일지라도 직접 확인해보려고 노력했다. 오지랖이 넓은 나의 열정 탓으로 해두자. 손에는 나의 친구 프랑수아즈가 준 프랑스어로 된 문고

판 『동생 테오에게 쓴 편지』가 항상 들려 있었다. 빈센트가 편지를 쓴 현장에서 직접 읽고 싶었기 때문이다. 때로는 감격했고, 때로는 핑 도는 눈물을 참을 수 없었다. 현장에서 느낀 감정을 추슬러 화가인 내가 썼으니 무명 화가의 기행으로 쏠릴 뻔도 했지만, 빈센트의 인생이 워낙 소설 같아서 자연스럽게 그런 경향은 배제되었다. 한국에도 빈센트 반 고흐를 사랑하는 팬들이 많다고 들었다. 빈센트가 그런 소식을 듣게 된다면 얼마나 좋을까 부질없는 생각도 해본다.

이 책이 나오기까지 무수한 길을 헤맸고 신세를 졌다. 길을 안내해준 숱한 외국인들, 고문서를 함께 열람해준 아를의 도서관 사서들, 에턴의 구석구석을 안내해준 코르 씨, 암스테르담 반고흐미술관, 그리고 내가 걷고자 하는 길을 믿어준 아트북스의 정민영 대표를 비롯하여, 따뜻한 인사말을 건네던 아트북스 편집부에 무한한 고마움을 전한다. 이 책을 갈무리할 즈음, 세상을 떠난 니노미아 다이도쿠 씨에게 "그림을 사랑했던 그를 잊지 않고 기억하겠습니다"라는 말을 꼭 전하고 싶다.

끝으로 빈센트 전시를 관람하며 캔버스와 물감이 아닌 따사로운 미풍과 그의 무한한 사랑을 느꼈다면 그 비밀이 어디에서 왔는지 이 책 속을 거닐면서 마술처럼 마주치게 될 것이다. 독자들에게는 좋잇길이겠지만 부디 좋은 길이기를 바란다. 행과 행 사이에서 가끔은 반짝 비치는 햇빛과, 뭉클한 구름과, 쏟아지는 소낙비를 만나면 좋겠다. 그리하여 내가 그랬던 것처럼 학교에서만 배운 휴머니즘을 넘어 진정한 인간애를 맛보고 실천하기를 바라며 눈과 마음이 비옥해지기를 기대해본다.

2016년 파리에서
류승희

목차

Drenthe

Amsterdam

Hague

Dordrecht

London

Zevenbergen

Ramsgate

Helvoirt

Etten

Tilburg

Isleworth

Zundert

Nuenen

Antwerpen

Brussel

Borinage

Auvers-sur-Oise

Paris

1부 　　　　　　　　　　유년의 뜰

Saint-Rémy-de-Provence

Arles

빈센트의 영원한 고향

Groot-Zundert

"자네도 같은 생각일 거야. 자네나 나나 벨라스케스와 고야를 볼 때 한 명의 화가로서, 그리고 한 인간으로서 그들을 완전히 이해할 수 없다는 것을 말이야. 그 이유는 자네나 나나 그들의 나라인 스페인을 직접 가본 적이 없기 때문이지."

『에밀 베르나르에게 쓴 반 고흐의 편지』의 한 구절이다. 서점에서 책장을 넘기던 순간 나는 이 대목에서 전율했다.

나는 이 말에 사로잡혀 무엇에 홀린 듯 길을 나섰다. 자동차의 액셀러레이터를 밟으며 돈 매클레인Don McLean의 「Vincent」를 틀었다. 학창 시절 화실에 가면 오빠들은 기타를 치며 "스타리 스타리 나이트"를 불러댔다. 뜻도 모른 채 좋아했던 노래를 빈센트의 전기를 읽고 나서야 비로소 깊이 이해하게 되었다.

Starry starry night	별이 총총한 밤
Paint your palette blue and gray	파란색과 회색으로 팔레트를 물들이고
Look out on a summer's day with eyes	여름날, 내 영혼의 어두운 면을
that know the darkness in my soul	꿰뚫는 눈으로 밖을 바라봐요.
Shadows on the hills	언덕에 드리운 그림자
Sketch the trees and the daffodils	나무와 수선화를 스케치하고
Catch the breeze and the winter chills	눈처럼 하얀 리넨 캔버스에
in colors on the snowy linen land	미풍과 겨울의 싸늘함을 색깔로 그려내요.
Now I understand	당신이 무엇을 말하려 했는지
What you tried to say to me	난 이제 알 것 같아요.
And how you suffered for your sanity	온전한 정신 때문에 얼마나 힘들어하고
And how you tried to set them free	사람들을 깨우치려 얼마나 노력했는지요.
They would not listen	사람들은 들으려 하지 않았죠.
They did not know how	어떻게 듣는지도 몰랐죠.
Perhaps they listen now	아마도 지금은 귀 기울일 거예요.

돈 매클레인은 빈센트의 전기를 읽고 곡을 만들었다는데, 이것보다 잘 표현하기는 어려울 듯하다. 그 유명한 로버타 플랙Roberta Flack의 「Killing Me Softly with His Song」에서 '그의 노래his song'란 이 곡 「Vincent」를 의미한다니 두말할 나위 없지 않은가.

나는 이 노래를 흥얼거리며 끝없이 펼쳐진 금빛 밀밭 사이로 나 있는 아스팔트를 달렸다. 파리와 브뤼셀을 잇는 A1고속도로였다. 인상주의 화가들이 캔버스에 즐겨 담았던 풍경이 연신 스쳐 지나갔다. '작은 방'을 의미하는 '카바레'라는 말이 처음 나온 프랑스 피카르디 지방을 지날 때는 거대한 체구의 흰 풍력 터빈인 에올리언이 돌아가고 있었다. 멋지고 웅장했다. 얼마나 지났을까? 초록의 나뭇잎들과 구릉이 펼쳐졌다. 벨기에를 지나고 있었다. 초현실주의 화가들인 르네 마그리트René Magritte 와 폴 델보Paul Delvaux의 고향 풍경은 그들의 그림과도 닮

왔다. 여행할 때마다 느끼는 것은 풍경화의 아름다움은 화가의 의지보다 그 장소에 달려 있다는 사실이다.

쥔더르트 가는 길

네덜란드 국경을 통과하고 고속도로를 벗어나자 곧 흐롯쥔더르트(대*쥔더르트라는 뜻으로, 소*쥔더르트와 구분된다) 마을이 나왔다. 쥔더르트 방문을 환영하는 표지판이 가장 먼저 반긴다. 표지판에는 우리에게도 익숙한, 오르세미술관 소장품인 빈센트 반 고흐의 「자화상」과 「오베르쉬르우아즈 교회」가 장식되어 있고, 오베르쉬르우아즈와 자매 마을임을 알리는 문구가 적혀 있다. 그렇게 빈센트가 태어난 곳에 나는 막 도착했다. 그 생각만으로도 가슴이 두근거렸는데, 개와 산책하는 한 남자가 눈길을 끌었다. 그는 푸른 작업복을 입고 있었다. 빈센트가 즐겨 입던 스타일이어서 왠지 기분이 묘했다.

일직선으로 뻗어 있는 길가로 집들이 달라붙어 있었다. 자동차의 속력을 내면 10분도 채 걸리지 않아 마을을 벗어난다. 속도를 낮추고 두리번거리다가 붉은색 외관의 교회를 발견했다. 일단 교회 근처에 차를 세운 뒤 철문을 밀고 그 안으로 들어갔다. 벽에는 '프로테스탄처 교회'라는 글씨가 심플하게 적혀 있었다. 이 교회는 빈센트의 아버지 테오도뤼스 반 고흐Theodorus van Gogh가 첫 목회를 한 곳이다. 그의 아버지는 1849년 1월 11일 스물일곱 살의 나이로 목사가 되었고, 2년 뒤인 1851년에 형의 소개로 헤이그 출신인 아나 코르넬리아 카르벤튀스Anna Cornelia Carbentus와 결혼했다. 테오도뤼스보다 세 살 많은 아나는 빈센트의 백부인 센트의 아내와 자매지간이었다. 아나는 서른두 살이었는데 당시 여성으로서는 아주 늦은 결혼이었다.

1852년 3월 30일에 두 사람 사이에서 첫째 빈센트 빌럼이 태어났지만 사산이었다. 1년 뒤 그들은 다시 아들을 얻었고, 첫 아이를 잃은 그들에겐 남다른

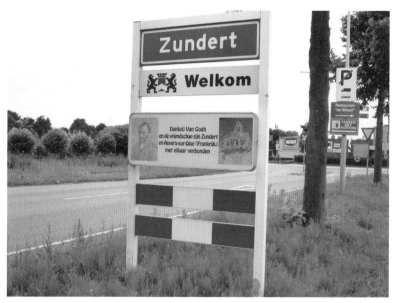

쥔더르트 가는 길 표지판에는 프랑스의 오베르쉬르우아즈와 자매 마을임을 알리는 문구도 보인다. 쥔더르트와 오베르쉬르우아즈, 반 고흐 인생의 시작과 끝.

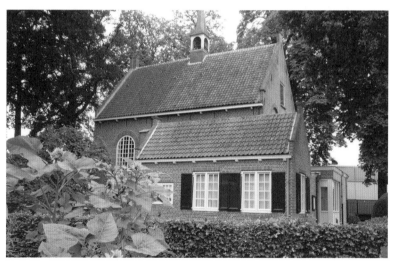

쥔더르트 교회 빈센트의 아버지인 테오도뤼스 반 고흐가 첫 목회를 한 곳이다.

빈센트의 생가 쥔더르트시청 맞은편에 있던 빈센트의 생가는 현재 사진으로만 확인할 수 있다. 가운데 깃발이 꽂힌 곳이 그가 태어난 방이다.

기쁨이 아닐 수 없었다. 그들은 사산된 첫째와 같은 날에 태어난 이 아이에게 같은 이름을 지어주었다. 그가 바로 화가 '빈센트 빌럼 반 고흐'다. 이 아이는 자신과 생일과 이름이 같은 형의 묘를 바라보며 자라야 했다. 어떤 기분이었을까?

묘지 쪽으로 발길을 돌려 빈센트의 형이 잠들어 있는 곳을 찾았다. 교회 바로 오른편에 있었다. 잔디가 깔린 교회의 작은 뒤뜰을 돌고 난 뒤였다. 뒤뜰 울타리 너머로 두 마리의 숫양이 있어 불러보았다. 예쁜 녀석들이 내게로 다가왔다. 마치 내 말을 알아듣는 듯해 아주 신기했다. 파리로 돌아온 뒤 빈센트의 별자리가 숫양자리라는 사실을 우연히 알았다. 두 빈센트를 기리기 위해 숫양 두 마리를 그곳에 두었는지는 모르겠으나, 앙증맞고 사랑스러운 녀석들은 여행을 마친 뒤에도 뇌리에서 오랫동안 떠나지 않았다. 컴퓨터 바탕화면에 두고 볼 정도였다.

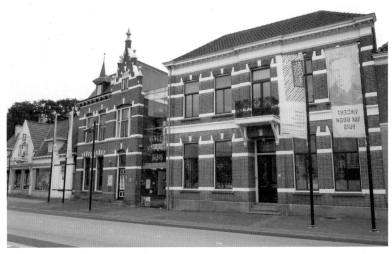

빈센트기념관 빈센트의 생가가 있던 자리에는 현재 빈센트기념관이 들어서 있다.

빈센트가 생레미의 병원에서 테오에게 보낸 편지에 아카시아나무를 언급한지라 찾아보려고 애썼다.

"병석에 있을 때 난 다시 보았어. 쥔더르트 집의 각 방들과, 그곳의 모든 오솔길과, 정원의 나무들과, 주변 환경을. 밭, 이웃 묘지, 교회, 뒤뜰의 채소밭과 묘지 안, 큰 아카시아나무에 매달려 있는 까치집까지 보이더구나."

그가 말한 것이 이것일까? 아카시아나무가 한 그루 있었다. 한편 교회 옆으로는 꽃밭과 텃밭이 있었다. 특히 해바라기가 눈길을 끌었다. 한여름인데도 북유럽의 햇빛은 서늘했다. 작열하는 태양의 나라 남프랑스에 반했던 빈센트가 충분히 이해되었다.

교회를 빠져나오니 들어올 때는 보지 못한 빈센트 기념비가 눈에 띄었다. 교회 옆 도로만 건너면 쥔더르트시청 광장이 있고, 시청 바로 맞은편에는 빈센트

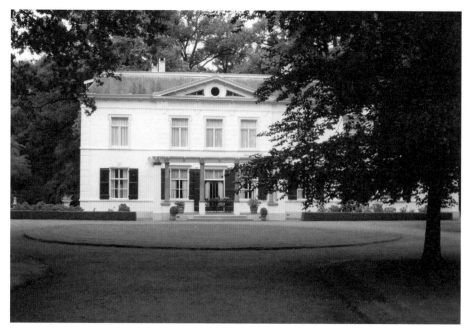

쥔더르트 시장의 저택 쥔더르트 시장은 반 고흐 목사 가족을 자신의 저택으로 자주 초대했다. 목사 부부는 당시 쥔더르트에서 한미한 엘리트 계층의 상층부에 있었다. 그들의 수입은 별로 내세울 것이 없었지만, 목사라는 신분은 그들에게 얼마간의 사회적 특권을 부여해주었다. 그들은 훌륭한 집안과 친교를 다지는 일에 공을 들였다.

의 생가 자리가 있다. 현재 그의 생가는 사진으로만 확인할 수 있고, 그 자리에는 새로 지은 붉은 벽돌집이 들어서 있다. 바로 빈센트기념관이다. 쥔더르트시청 광장에는 카라반 피자 가게부터 기념관의 펄럭이는 휘장에 이르기까지 빈센트의 그림들로 가득하다. 쥔더르트시청 맞은편에서 태어난 빈센트는 오베르쉬르우아즈시청 맞은편에 있던 라부여인숙에서 생을 마감했다. 거의 흡사한 흰색의 두 건물이 빈센트의 탄생과 죽음과 관련된 문서를 보관하고 있다고 하니 아이러니하다.

무런1818 역시 빈센트의 가족이 자주 드나들던 곳이다. 현재 이곳은 카페로 운영되고 있다.

산책자 빈센트

빈센트가 자주 산책한 들판과 오솔길을 걸으며 북유럽의 서늘한 햇빛과 바람결을 피부로 느꼈다. 걷다 보니 반 고흐 목사와 그의 가족들을 자주 초대했다는 쥔더르트 시장의 호화로운 저택과 정원도 나왔다.

"반 고흐 목사는 엄격하기가 진정 개신교 교황 같았지요."

쥔더르트 시장은 이렇게 말했다. 그의 품격 있는 하얀 저택은 예나 지금이나 정원으로 둘러싸여 아주 우아하다. 그만큼이나 현 주인의 마음도 곱고 너그럽다. 그이의 배려로 누구나 정원을 산책하며 저택을 볼 수가 있다.

정원을 빠져나와 개울이 흐르는 오솔길을 한참 걷다 보니 무런1818^{de Moeren 1818}이 나왔다. 그곳 역시 빈센트가 자주 드나들던 집이다. 현재 이곳은 전통 가

쥔던 숲 훗날 빈센트는 자신의 어린 시절을 "우울하고 무정하고 메말라 있었다"라고 회상했다. 비사교적이고 내향적이었던 어린 빈센트는 혼자서 곧잘 교외의 자연으로 나가 몇 시간씩 쏘다녔다. 소년에게 자연은 유일하게 마음이 맞는 세계였는지도 모른다.

빈센트의 산책 길 빈센트의 여동생 리스는 오빠를 회상하며 말했다. "자연은 수천 개의 목소리로 빈센트에게 말을 걸었고, 그는 영혼으로 그 소리를 들었다."

옥을 그대로 보존한 채 음료나 차를 파는 카페로 운영되고 있다.

빈센트의 어릴 적 둥지와 산책로를 돌아보니 그가 자연을 즐긴 데는 그럴 만한 이유가 있어 보였다.

첫째, 지척에 있는 울창한 숲과 도처에 산재한 오솔길과 개울 등은 산책의 맛을 일깨울 충분한 조건이 되었을 것이다.

둘째, 아버지의 영향을 들 수 있다. 엄격했지만 불쌍한 사람을 그냥 두고 보지 못하는 어진 마음과, 친절하고 부드러운 목소리를 가진 반 고흐 목사는 쥔더르트의 개신교 신자들뿐만 아니라 가톨릭 신자들에게도 사랑을 받았다고 한다. 당시 쥔더르트의 가톨릭 신자는 전체 주민의 절반 이상이었다. 그들 대부분은 밀, 감자, 귀리, 호밀을 주로 경작하는 소작농들이었다. 빈센트의 아버지는 두 시간이 넘는 길을 걸어 신자들의 가정을 방문했다. 저녁이면 빈센트와 그의 형제들은 아버지에게서 긴 산책의 뒷이야기를 들었다. 그것은 빈센트의 자연친화적 정서를 일깨웠을 것이다. 빈센트는 꽃 그림을 잘 그린 어머니에게서 영향을 받았다고 알려져 있다. 하지만 재능은 어머니에게서 물려받았는지 모르나 무한한 동정심과, 예술적 사고의 밑거름이 될 산책자의 정서와 독서는 분명 아버지에게서 물려받은 것이었다.

말수가 적고 순종과는 거리가 먼 고집 센 아이, 불타는 적갈색 머리와 주근깨, 파란 눈을 가진 아이. 이러한 외모의 빈센트를 사람들은 추남으로 기억했다. 어린 빈센트는 희귀한 꽃을 발견하는 것을 좋아했고, 벌레나 곤충에도 관심이 많아서 그것들을 수집해 과학자처럼 세밀하게 그 형태를 파악하려고 했다. 그의 동기인 호펜브라우어르스의 증언도 다르지 않다.

"빈센트는 길고 긴 시간 시골길을 산책했어요. 그는 동네에서 아주 멀리 떨어진 곳까지 쏘다녔고 홀로 소외되어 지냈지요. 내성적이면서도 총명했고, 화를 잘 냈지만 동정심은 가득했어요."

6남매 중 첫째인 빈센트에게는 두 명의 남동생과 세 명의 여동생이 있었다. 여동생들 중 리스는 회고록에서 이렇게 말했다.

"자연은 수천 개의 목소리로 빈센트에게 말을 걸었고, 그는 영혼으로 그 소리를 들었다."

해질 무렵 뢴펀 숲을 거닐어보았다. 여동생 리스가 남긴 일화 속에 등장하는 장소이기에.

"어느 날 열두 명의 자녀를 키운 할머니가 버릇없이 구는 빈센트를 야단치고 뺨을 때리고는 밖으로 내보냈다. 어머니는 아픔을 견딜 수가 없어 온종일 시어머니와 말도 하지 않았다. 저녁 무렵 아버지는 두 사람을 멀리 에리카 식물이 피어 있는 숲속까지 데리고 가서 석양을 보여주며 화해시키려고 노력했다."

빈센트는 태어나서 1864년 9월까지 쥔더르트에서 보냈다. 그곳의 우체통을 바라보며 나는 실감했다. 순수한 시골 아이였던 그가 행복이라는 이름으로 평생 꿈꾼 둥지는 아주 평범한 것이었음을. 그가 생레미의 정신병원에 있을 때 어머니에게 보낸 편지의 한 구절이 마음 깊숙이 와 닿았다.

"몇 년 동안 파리와 런던 같은 대도시에 가 있을 때 저는 더도 말고 덜도 말고 쥔더르트의 농부 같은 분위기였지요."

어린 이방인

Zevenbergen

제벤베르헌
1864년 10월~1866년 8월 31일

퀸더르트 부근의 뤽펀 숲을 지나자 바로 제벤베르헌 표지판이 나왔다. 퀸더르트에서 30킬로미터 떨어진 제벤베르헌으로 향하는 길은 브라반트 지방(벨기에 중북부에서 네덜란드 남부에 이르는 지역)을 한눈에 볼 수 있는 기회였다. 하지만 눈에 들어오는 것은 특징 없는 농촌 풍경이었다. 1864년 9월 30일, 열한 살의 빈센트는 기숙학교에 들어가기 위해 부모와 함께 노란 마차에 실려 제벤베르헌으로 갔다. 나는 지금 그 길을 달리고 있다.

퀸더르트가 농촌이라면 제벤베르헌은 소도시다. 기숙학교를 찾기 위해 우선 제벤베르헌역 공영주차장에 차를 세우고 이 도시의 지도를 확인했다. 빈센트가 살던 당시 제벤베르헌은 설탕 공장이 있는 유명 도시였다. 설탕을 나르기 위해 1854년에 건축한 제벤베르헌역은 네덜란드에서 가장 오래된 역으로, 현재도 완벽하게 보존되어 있다. 빈센트가 다닌 기숙학교는 역에서 가까웠다. 스타치온스로 16번지에 위치한 그곳은 지금까지 그대로 남아 있다.

이른 유배

발코니가 있는 하얀색 2층짜리 건물인 프로빌리학교는 지금 보아도 훌륭하다. 나는 빈센트가 드나들었을 계단에 서서 그가 그랬듯이 골목길을 바라보았다. 프로빌리학교는 당시 개신교 학교로서 지역에서 가장 알려진 곳이었다. 빈센트가 쥔더르트공립학교에서 이 사립학교로 전학하게 된 데는 다음과 같은 이유가 있었다. 쥔더르트공립학교 선생이 술에 취해 수업했으며, 수업 중간에도 갈증을 해소하기 위해 술을 마신다는 소문이 있었던 것이다. 그 이야기를 들은 빈센트의 부모는 마음에 드는 학교를 찾다가 30킬로미터 떨어진 이곳으로 아들을 전학시켰다. 겨우 열한 살밖에 안 된 소년 빈센트는 처음으로 부모 형제를 떠나 생활해야 했다.

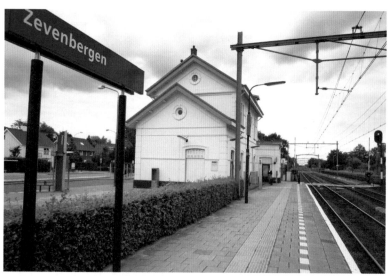

제벤베르헌역 빈센트는 가족과 처음으로 떨어져 제벤베르헌의 프로빌리학교에 들어갔다. 부모와 함께 타고 온 노란 마차가 멀리 목초지 사이로 사라질 때 그는 고향에서 내던져진 느낌에 휩싸였다.

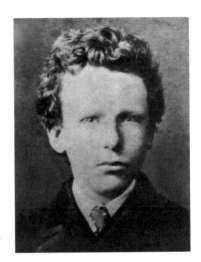

열세 살 때의 빈센트 프로빌리학교에 다닐 때의 모습이다. 그는 언제나 예민하고 뚱하고 남과는 잘 어울리려 하지 않았다.

프로빌리학교 빈센트는 훗날 생레미 정신병원에 갇혀 있을 때, 그곳의 생활을 프로빌리학교에서 보낸 시절에 비유했다. 어린 빈센트에게 이 학교는 호화로운 유배지 같은 곳이었다.

제벤베르헌에서 빈센트를 가르친 사람은 예순다섯 살의 얀 프로빌리Jan Provily
였다. 이곳은 다른 데보다 더 많은 과목을 가르치던 일종의 특수학교였는데, 특
히 외국어 쪽으로 유명했다. 영어, 프랑스어를 완벽하게 쓰고 말할 줄 알았던 빈
센트의 어휘 능력만 보아도 어떤 학교였을지 짐작된다.

빈센트는 이 학교 학생 중에서 가장 어렸다. 학우들과 어울리지 못한 그는
혼자 있기를 좋아했고 고독 속에서 방황했다.

"어느 가을날이었다. 프로빌리학교 현관 앞 층계에 서서 엄마와 아빠가 타고
집으로 돌아가는 마차를 눈으로 좇았다. 비에 젖은 긴 도로 가장자리로는 가느
다란 나무들이 서 있었고, 작고 노란 마차가 그 길을 따라 멀어지더니 초원을
가로지르며 달려갔다. 물웅덩이에 비친 하늘은 온통 잿빛이었다."

그 가혹한 이별을 겪은 지 15일 뒤 아버지가 학교를 방문했다. 아버지의 목
에 매달려 기뻐했던 빈센트는 훗날 이렇게 회상했다.

"한순간 우리 둘 다 하늘의 아버지가 계신다고 느꼈어."

난생처음 외톨이로 버려진 기분을 느꼈던 이때의 생활은, 가족을 꿈꾸었지
만 평생 이방인으로 살아간 그의 외로운 인생을 예견하는 듯하다. 그가 생을
마감하기 2년 전 생레미의 생폴드모졸병원에서 쓴 편지를 보면 그 심경을 짐작
할 수 있다.

"프로빌리학교에서 지낸 열두 살 무렵처럼 모든 것은 상식 밖의 일이다. (중
략) 그때부터 오늘까지 여러 해 동안 나는 모든 것을 이방인처럼 느꼈다."

프로빌리학교 건물을 떠나려는데 네 개의 현관 계단에 서 있었을 어린 빈센
트의 슬픈 시선이 떠올라 나도 모르게 콧등이 시큰해졌다.

유년의 끝

Tilburg

제벤베르헌을 떠나 55킬로미터 떨어진 곳에 위치한 틸뷔르흐로 향했다. 네덜란드의 한적한 시골길로 이어지는 루트를 따라 다시 브라반트 지방을 훑어보았다. 그곳의 여름은 여름 같지 않고 서늘했다. 가랑비도 내렸다. 어렵지 않게 틸뷔르흐에 도착했다. 루트는 순조로웠지만, 빈센트의 흔적을 찾는 데는 예상과 달리 어려움을 겪었다. 네덜란드어도 어려웠고, 시골에서 대도시로 나왔기 때문이기도 했다. 겨우 골목길에 차를 세운 뒤 다시 쏟아지는 가랑비를 손등으로 대충 가리며 이리저리 헤매 다녔다. 결국 한 행인을 통해 빈센트가 살았던 집을 찾을 수 있었다.

거기에는 빈센트의 초상화를 모자이크로 장식해놓은 벤치가 있었다. 붉은 벽돌로 된 건물 정면에는 빈센트 초상을 부조한 동판도 걸려 있었다. 코르벨로 40번지. 빈센트가 하숙한 곳이다. 학교까지는 걸어서 15분 정도 걸린다. 건물은 약간 변했지만 동네 분위기는 빈센트가 살던 때와 별로 다르지 않다고 행인은

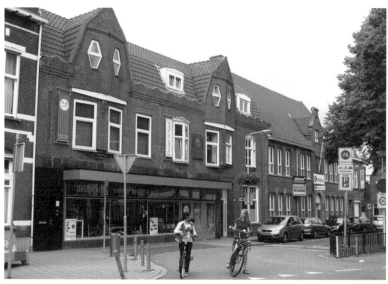

빈센트의 하숙집 유배지 같았던 제벤베르헌을 떠나 고향에서 더 멀리 떨어진 틸뷔르흐의 고등시민학교로 갔지만 그렇다고 빈센트에게 달라지는 것은 없었다. 그는 자기 안으로 더욱 움츠러들었고, 고독과 우울함은 날로 깊어졌다.

하숙집 외벽에 붙어 있는 동판 부조 빈센트가 1866년에서 1868년까지 이곳에 머물렀음을 알 수 있다.

설명했다. 빈센트가 다니던 교회와 고등학교도 가까이 있다는 안내를 받고 그곳으로 향했다. 교회 근처에는 레스토랑과 쇼핑몰이 있어 사람들로 북적거렸다.

미술 시간을 좋아한 아이

빈센트가 다니던 틸뷔르흐 제2빌럼왕립고등학교는 흰색의 건물로 현존한다. 정원, 체육관, 실험실, 과학관 등이 잘 갖추어져 있는 이곳은 본래 제2빌럼왕궁이었던 곳으로, 왠지 학교 건물 같지 않고 이슬람문화원 같은 분위기를 풍긴다. 당시 전위적인 학교를 만들자는 기치 아래 설립된 이곳에 빈센트가 입학한 것은 1866년 9월이다.

빈센트의 학교 성적은 좋았다. 그는 일주일에 네 시간인 미술수업을 아주

틸뷔르흐 제2빌럼왕립고등학교 국가의 보조를 받는 고등시민학교로서, 부르주아적 가치 확산을 위해 세워졌다. 1864년 네덜란드 왕이 기부한 것인데, 학교 건물 같지 않고 이슬람문화원 같은 분위기를 풍긴다.

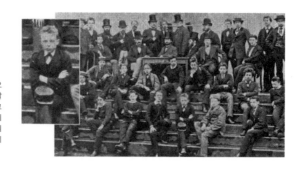

틸뷔르흐 시절의 빈센트 맨 앞줄 오른쪽에서 세 번째가 빈센트다. 두 팔과 다리를 바짝 꼬고서 부루퉁하고 우울한 표정을 하고 있는 모습이 당시 내면의 정황을 말해주는 듯하다. 틸뷔르흐 시절을 끝으로 빈센트의 어린 시절도 막을 내렸다.

좋아했다. 당시 펠스 교장은 『데생 교습』의 저자인 콘스탄틴 휘스만스Constantin Husmans를 초빙했는데, 이 데생 시간은 전교생에게 인기가 많았다. 그런데 1년 반 뒤 열다섯 살밖에 안 된 빈센트는 갑자기 학업을 중단했다. 정확히 1868년 3월 19일이었다. 그가 영국 램스게이트에서 쓴 이력서의 내용에 따르면 어려운 가정 형편 때문이었다고 하는데 진실인지는 알 수 없다. 이 학교는 독일인 펭게르스 박사가 맡게 되면서 스파르타식 교육을 실시했다. 교칙이 엄격했고, 학생들을 퇴학시키는 일도 많았다. 하지만 그런 학생들의 명단에 빈센트의 이름은 들어 있지 않았다. 그는 왜 갑자기 학교를 그만두었을까? 1866년 9월 15일부터 1868년 3월까지 이 학교에 다닌 그는 결국 고등학교도 졸업하지 못한 셈이 되었다. 틸뷔르흐 생활을 끝으로 빈센트의 어린 시절은 막을 내렸다.

쥔더르트와 제벤베르헌과 부근 숲길을 쏘다니다 도시로 나왔기 때문인지 피로가 밀려왔다. 나는 가던 길을 멈추고 틸뷔르흐 카페에 앉아 휴식을 취하며 빈센트의 어린 시절을 노트에 정리해보았다.

빈센트는 총 8년 동안 훌륭한 학교에서 공부했고 살던 동네와 집의 환경도 좋은 편이었다. 이 시기 빈센트는 자연을 사랑했고 홀로 독서와 산책을 즐겼지만, 외로움을 많이 타기도 했다.

Drenthe

Amsterdam

Hague

Dordrecht

London

Zevenbergen

Ramsgate

Helvoirt

Isleworth

Etten

Tilburg

Zundert

Nuenen

Antwerpen

Brussel

Borinage

Auvers-sur-Oise

Paris

2부 두개의 길

Saint-Rémy-de-Provence

Arles

두 형제의 꿈

Hague

네덜란드 암스테르담으로 가는 탈리스 고속열차를 탔다. 파리의 위도는 48도, 암스테르담의 위도는 52도다. 위도 때문인지 북유럽에 가면 고무풍선이 몸 안에 들어 있는 기분이 든다. 아무튼 벨기에의 안트베르펀에서부터 이상하고 불편한 느낌이 든다. 물론 곧 적응하게 되지만 매번 그랬다.

암스테르담 중앙역에 내려 헤이그로 가는 기차로 갈아탔다. 빈센트는 열여섯 살 때 센트 백부가 주주로 있던 구필화랑 헤이그 지점에 취직했다. 하지만 내가 헤이그에 간 것은 무엇보다도 레이스베이크에 가고 싶었기 때문이다. 빈센트는 테오에게 보내는 편지에서 레이스베이크를 자주 언급하며 그들만이 아는 비밀을 암시했다.

"이 레이스베이크 길은 내가 아는 한 가장 아름다운 추억으로 기억해. 어느 날 우리에게 문제가 생긴다면 우리는 다시 그 길을 이야기하게 될 거야."

레이스베이크 길

헤이그 변두리에 위치한 레이스베이크는 빈센트의 외가가 있던 곳이다. 빈센트는 헤이그에 머물 때 외가에 자주 드나들었다. 외할아버지인 스트리커르의 80세 생신 잔치 때는 동생 테오와 함께 참석하기도 했는데, 그때 찍은 낡은 사진이 오늘날에도 남아 있다. 그 사진 속에는 훗날 빈센트가 사랑하게 될 케이 포스 스트리커르Kee Vos-Stricker와 외종사촌들도 있다. 그때 두 형제는 레이스베이크 길을 산책하며 돌아오는 길에 서로의 꿈을 확인했다. 그 꿈은 바로 훗날 어른이 되면 화가가 되자는 것이었다. 나는 이 사실을 알고 그 두 형제의 관계가 이해되기 시작했다. 이 꿈은 그들 사이에서 아주 중요하게 작용했기 때문이다.

"사물들에서 영감을 얻는 우리는 그림의 언어가 아니라 자연의 언어로 알아들어야만 해. 그 사실이야말로 회화에서 우리가 느낄 수 있는 가장 중요한 것이니까."

빈센트는 편지로 테오와 그림에 대한 꿈을 나누기 시작했다.

"산책을 계속해서 많이 해야 한다. 자연을 많이 사랑해야 해. 그것이 바로 예술을 더 이해하고 습득할 수 있는 방법이니까. 화가들은 자연을 이해하는 사람들이야. 그들은 자연을 사랑하는 사람들이고, 자연을 볼 수 있도록 가르쳐주는 사람들이지."

빈센트는 이렇게 예술을 이해하는 법을 테오에게 가르쳐주었다.

"그 모든 사물들이 삶에 그토록 큰 아름다움을 주는 것은 그 안에 사랑이 있기 때문이야."

또한 그는 예술의 진실에 다가가는 법을 함께 터득하려 했다.

"감정, 즉 자연의 아름다움에서 얻은 순수하고 섬세한 감정은 종교에서 느끼는 그것과는 달라. 자연의 아름다움과 종교적 믿음 사이에는 일종의 영적 존재가 있다는 생각이 들어."

그런가 하면 종교와 예술의 관점을 비교하기도 했다.

"많은 풍경 화가들이 어린 시절부터 들판을 바라보고 깊이 사색한 사람들만큼 자연을 이해하지 못해."

빈센트는 초기에는 산책하면서 본 식물과 자연의 색조와 빛의 흐름을 편지에 적었지만, 점점 깊은 사색 속에서 길어 올린 것을 표현하기 시작했다. 그는 직접 자연을 체험하고 그 깊이를 들여다본 자만이 알 수 있는 환희와, 독서를 통해서 얻은 지식의 맛을 테오와 나누려고 노력했다.

구필화랑의 화상이 되다

헤이그역에서 구필화랑으로 가려면 이준열사기념관을 지난다. 그곳은 예전에도 방문한 적이 있었는데, 이날은 문이 잠겨 있었다. 곧 구필화랑에 도착했다. 하얀 창틀이 있는 붉은색 벽돌 건물로, 오늘날에는 커피 전문점으로 운영되고 있다. 헤이그 중심가 부촌인 플라츠로 14번지에 위치해 있다.

빈센트가 구필화랑의 화상이 된 배경을 알려면 센트 백부 이야기를 먼저 해야 한다. 빈센트의 아버지보다 두 살 많은 센트 백부는 청소년기부터 사촌이 운영하는 미술 재료상에서 일했다. 어리지만 상술과 말솜씨가 빼어났던 그는 가게를 드나들던 화가들과 교유하는 가운데 네덜란드 왕족을 상대로 화랑을 열면 좋겠다고 생각했다. 그 결과 일한 지 2년 만에 미술 재료상을 화랑으로 탈바꿈시키는 데 성공했다.

당시 영국에서 금속 튜브 물감이 발명되자 화가들은 야외로 나갔다. 자연을 사랑한 바르비종파의 인기가 높았는데, 특히 밀레의 그림이 많은 사랑을 받았다. 그는 농부, 밀밭 풍경, 시골 교회 풍경, 농장, 가축 등을 즐겨 그렸다. 센트 백부는 네덜란드 화가들에게 바르비종파를 적극적으로 소개했다.

1829년 파리에 설립된 아돌프구필재단은 처음에는 단순히 복제본 그림을

센트 백부 그는 빈센트의 인생에서 테오 다음으로 특별한 의미를 차지한다. 화상으로서 막대한 부를 쌓았지만 자식이 없었던 그는 조카 빈센트를 자신의 후계자로 삼으려 했다. 그 첫 단계로 빈센트를 구필화랑 헤이그 지점에 취직시켰다.

매매하던 곳이었지만, 1864년부터 점차 화랑으로 발전했다. 아돌프 구필^{Adolphe} ^{Goupil}은 파리뿐만 아니라 런던, 베를린, 뉴욕에까지 에이전시를 두고 있었다. 그는 네덜란드에도 에이전시를 두려고 했고, 이에 센트 백부의 화랑이 그 역할을 대신했다. 이 화랑은 3년 뒤인 1861년부터 파리 구필사의 자매 회사가 되었고, 이와 함께 센트 백부는 구필사의 주주가 되었다. 1872년까지 구필사의 주주로 있었던 그는 헤이그의 젊은 작가들을 파리를 비롯한 유럽 등지에 소개하는 데 큰 역할을 했다. 센트 백부의 형인 헤인 백부도 구필재단의 벨기에 브뤼셀 지점을 열었고, 코르 백부는 암스테르담에서 화랑을 운영했다. 이렇듯 반 고흐의 집 안은 네덜란드 미술시장에서 아주 영향력이 있었다.

센트 백부는 막대한 재산가였다. 그는 파리의 부촌인 뇌이뿐만 아니라 남프랑스 지중해변의 망통에도 집을 가지고 있었다. 하지만 그에게는 그런 재산을

구필화랑 헤이그 지점의 어제와 오늘 센트 백부의 주선으로 구필화랑에 취직함으로써 빈센트는 사회에 첫발을 내디뎠다. 그는 이곳에서 그림을 보는 자기만의 눈을 갖게 되었다. 오늘날 이곳은 커피숍으로 운영되고 있다.

물려줄 자식이 없었다. 게다가 우울증으로 모든 일을 그만두고 뒤로 물려나려던 참이었다. 그는 자연스럽게 조카인 빈센트에게 눈을 돌렸다. 그의 주선으로 빈센트는 구필화랑의 화상이 되었다. 당시 구필화랑 헤이그 지점의 책임자는 헤르마뉘스 테르스테이흐Hermanus Tersteeg였다. 빈센트는 이곳에서 바르비종파 화가들 그림의 복제본을 팔았다. 이 일을 통해 그는 화가의 길로 들어서기 전 미술을 보는 기본적인 안목을 키웠다.

"문화 수준이 낮은 손님들의 입맛은 절망적이다."

그는 손님들에 대해 이렇게 부정적으로 말했지만, 화랑 일은 그가 당시 헤이

그의 유명 화가들을 만나는 기회가 되었다. 4년간 구필화랑에서 일하면서 그림을 보는 자기만의 방법을 터득한 빈센트는 그 내용을 테오에게 편지에 속속들이 적어 보냈다.

비넨호프 정경

빈센트가 화상으로 일할 때 그린 데생인 「비넨호프 정경」의 현장으로 갔다. 구필화랑 맞은편에 있기 때문에 빈센트는 날마다 그곳과 마주했을 것이다. 랑어 페이베르베르에서 바라보면 비넨호프의 고즈넉한 갈색 건물이 호수와 어우러져 운치를 자아낸다.

데생의 현장을 확인한 뒤 한기를 느껴 맞은편 카페로 들어갔다. 파리보다 물

빈센트 반 고흐, 「비넨호프 정경」, 종이에 펜과 연필, 22.2× 16.9cm, 1872~73년, 암스테르담 반고흐미술관.

「비넨호프 정경」의 현장 이곳은 구필화랑 맞은편에 있어서 빈센트는 날마다 이 풍경을 바라보았을 것이다.

가가 몇 배나 저렴하다는 것을 체감하며 청년 빈센트의 헤이그 시절을 노트에 정리했다. 빈센트는 헤이그의 하늘 풍경과 스헤베닝언 바닷가와 풍차를 좋아했다. 그는 여전히 산책과 독서를 즐겼다. 동생과 함께 화가가 되기로 약속한 그는 편지를 통해 그 꿈을 나누었다. 이것은 빈센트에게 중요했다. 뭔가 풀리지 않는 수수께끼가 풀린 듯 나는 밑줄을 그었다.

센트 백부는 빈센트를 화상으로 인정했다. 그의 나이 스무 살 때였다. 그의 부모는 구필화랑 런던 지점으로 승진해서 가는 아들을 자랑스러워했다. 테오 역시 1873년 1월부터 구필화랑 벨기에 지점에서 화상으로 일하기 시작했으며, 같은 해 11월에 헤이그로 자리를 옮겼다.

구필화랑 런던 지점으로 가다

London

런던행 유로스타를 타기 위해 파리 북역 탑승 구역으로 이동했다. 가을 코트에 발레 슈즈가 그려져 있는 작은 가방 하나 달랑 들고 출국 심사대 앞에 섰다. 항공편을 이용할 때와 탑승 절차가 같으리라고는 전혀 예상하지 못했다. 여권을 내밀자 프랑스에서 오래 체류한 외국인이라며 체류 증명서를 요구해왔다. 당황스러운 상황. 나는 둔중해지기만 했다. 영주권은 집에 두고 왔고, 얼마 전 네덜란드를 여행했는데 여권이면 충분했고, 한국과는 무비자 협정이 체결되어 있어 영국도 비슷하리라 여겼다고 설명했다. 담당자는 나를 빤히 쳐다보더니 다음부터는 꼭 지참해야 한다는 충고와 함께 런던 입국을 허가했다.

유로스타가 운행되기 전까지만 해도 런던으로 가는 길은 열 시간이나 걸릴 만큼 복잡했다. 기차를 타고 프랑스 대륙 끝 지점까지 가서 배를 타고 영국해협에 도착한 뒤, 런던으로 가는 기차를 다시 타야 했으니 말이다. 시간만 다소 차이가 있을 뿐 빈센트가 영국으로 건너갈 때와 크게 다르지 않았다. 하지만 이제

유로스타의 등장으로 런던까지 걸리는 시간은 한 시간 30분으로 단축되었다. 놀라운 일이다. 파리 북역에서 오전 10시경에 출발한 기차는 오전 11시 30분이 면 런던 세인트판크라스역에 도착한다.

차창 밖 풍경을 바라보며 나는 빈센트가 런던으로 떠났을 때를 상상했다. 시골 청년이 처음으로 외국의 대도시로 승진해서 가는 모습, 그리고 새로운 문화의 도시에 매료되어 흥분했을 모습을 말이다. 새로운 환경에 적응하는 동안 행복하면서도 외로웠을 모습도 그려졌다.

빈센트의 런던행 여정은 이러했다. 헤이그를 떠나 먼저 헬보이르트에 있는 부모님 집에 들러 인사를 한 그는 이어 파리로 갔다. 그곳에서 그는 루브르박물 관과 뤽상부르박물관에 들러 오래된 작품부터 당시 유행하던 작품까지 두루 감상하며 분위기를 파악하려 했다. 또한 구필화랑 본점도 방문하여 그 대단한 규모에 놀라워하는 가운데 자신의 위치에 대해서도 기뻐했다. 그런 뒤 런던행 기차에 올랐다.

런던 세인트판크라스역에 내가 도착했을 때 거리에는 보슬비가 내리고 있었다. 태양이 절대로 지지 않는 나라의 수도, 빅토리아 여왕의 땅. 약 140년 전의 빈센트를 떠올리며 나는 그곳에 발을 내디뎠다. 날씨는 내가 걸친 가을 코트와 잘 어울렸다.

"나이스 레인Nice rain!"

행인들의 가벼운 인사를 들으며 걷는 런던의 거리는 눈에 자주 띄는 붉은 색상 때문인지 흐린 날씨와는 관계없이 유쾌했다. 택시에 올라 대기실 같은 의자 위에 몸을 맡겼다. 차창으로 거리를 바라보노라니 파리보다는 덜 정체된 도시라는 느낌이 들었다. 또한 파리지앵보다 패션이 덜 세련되었다는 생각도 들면서 문득 생뚱맞게 브리짓 존스가 떠올랐다. 영화 「브리짓 존스의 일기」의 배경이어서 그랬던 모양이다. 호텔에 도착해 체크인과 동시에 가방만 휘익 내려놓고

는 로비로 갔다. 로비에 있는 런던 튜브 플랜을 챙겨 들고 지하철역으로 향했다.

첫사랑의 상흔, 어설라 하숙집

런던에서는 빈센트가 지독한 첫사랑을 경험한 어설라 하숙집이 가장 궁금
했다. 하지만 마음을 가라앉히고 우선 구필화랑이 있던 사우샘프턴로로 갔다.
그곳은 오늘날에도 여전히 번화하다. 구필화랑 자리는 현대식 석조 건물로 현
존한다. 구필화랑은 빈센트가 재직하던 당시에 베드퍼드로로 이전했는데, 사우
샘프턴로에서 5분도 걸리지 않았다. 나는 사우샘프턴로와 베드퍼드로 사이를
서성이며 빈센트가 구필화랑 런던 지점에 있을 때 테오에게 보낸 편지를 읽었
다. 다음은 1873년 6월 13일에 쓴 것이다.

"하숙집을 찾았는데 지금으로서는 아주 마음에 들어. 다른 하숙생들도 있는
데, 특히 음악을 좋아하는 세 명의 독일인 하숙생은 피아노를 치며 노래 부르기
를 좋아해. 우리는 밤 시간을 즐겁게 보내고 있지! 일은 헤이그에 있을 때만큼
많지는 않아. 아침 9시부터 오후 6시까지만 화랑에 있으면 되는데, 토요일은 4
시면 끝나. 런던 변두리에 살고 있는데 비교적 조용한 편이야. (중략) 멋진 나무
들이 심겨 있는 큰 공원을 산책할 수 있다는 것도 매우 좋아."

주소를 알 수 없는 이 편지 속 하숙집의 월세는 18실링이었다. 빈센트는 세
탁 비용을 제외한 이 비용이 비싸다고 생각했고, 그리하여 1873년 8월 18일에
하숙집을 옮겼다. 그것은 숙명적인 결정이 되었다. 빈센트의 첫사랑인 유지니
로이어Eugenie Loyer의 집으로 가기 위해 런던 지하철 튜브로 들어갔다. 그 속에서
런던 사람들을 바라보는 내내 기분이 묘했다. 같은 유럽인들이라도 각 나라마
다 특색이 있다. 색슨족과 라틴족의 차이랄까? 튜브 갈아타기를 반복한 뒤 변
두리에 위치한 브릭스턴 지역에 도착했다. 빈센트가 새로 구한 하숙집은 정확하
게 브릭스턴구 핵퍼드로에 있다. 빈센트의 스케치로도 남아 있는 이 집은 낡은

유지니 로이어 빈센트의 첫사랑 상대.

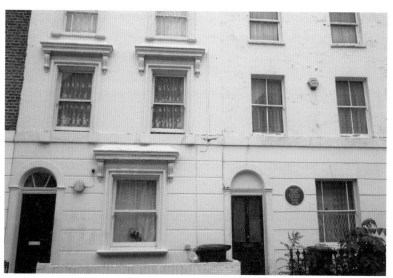

어설라 로이어의 하숙집 빈센트는 이곳에서 어설라 로이어의 딸 유지니 로이어에게 사랑을 느꼈지만 차갑게 거절당하고 말았다. 그 첫사랑의 실패로 그의 인생은 침몰하는 난파선처럼 부서져갔다.

흰색 건물 그대로였다.

빈센트가 하숙할 당시 이 집의 주인은 프랑스인 목사였던 남편을 잃고 딸과 둘이서 살고 있던 과부 어설라 로이어Ursula Loyer였다. 그녀는 어린아이들에게 교습을 하는 한편으로 하숙을 쳤다. 딸의 이름은 유지니. 열아홉 살의 아리따운 처녀였다. 빈센트는 그녀와 반년 가까이 지내면서 사랑을 느꼈고, 어렵게 고백했으나 바로 거절당했다. 이 거절당한 첫사랑이 비극의 시작이 될 줄 누가 알았겠는가. 그녀는 예전에 세 들어 살던 새뮤얼 플로먼과 비밀리에 약혼한 상태였다. 빈센트는 격렬한 질투에 사로잡혔다. 1874년 봄부터 시작된 이 첫사랑의 간절한 갈망은 걷잡을 수 없었고, 결국 그를 침몰된 난파선처럼 몰고 갔다. 그것은 빈센트의 운명을 바꾼 예사롭지 않은 사건이었다.

빈센트에게 바친 길 어설라 로이어의 하숙집 근처에 있는 이 길에는 해바라기가 심겨 있다.

2013년 3월, 영국의 한 신문에 어설라의 하숙집이 경매에 나왔다는 기사가 실렸다. 빈센트가 살고 난 뒤 그 집의 주인은 한 차례 바뀌었다. 그는 60년 동안 그곳에서 산 뒤 집을 내놓았다. 그 허름한 집은 예상가보다 20퍼센트나 높은 9억여 원에 새 주인을 만났다. 가격이 올라간 데는 빈센트의 첫사랑이 빚어낸 파란 현판 값이 포함되었다는 사실을 무시할 수 없다.

핵퍼드로 왼쪽으로 난 길은 이제 막 공사를 끝낸 듯해 보였다. 그 길은 빈센트에게 바쳐진 것이다. 그래서 이름도 빈센트로다. 그곳은 빈센트가 남긴 글로 장식되어 있고, 꽃밭은 해바라기로 꾸며져 있다.

"내 인생은 스무 살 때 침몰했다"

빈센트는 런던의 공원을 산책하기를 좋아했다. 그는 특히 하이드파크의 승마 도로인 로튼로를 좋아했다. 그가 다닌 박물관과 미술관은 5월 13일에 쓴 편지를 보면 알 수 있다. 그는 영국박물관, 내셔널갤러리, 빅토리아앤드앨버트박물관, 월리스컬렉션 등을 방문했다. 1세기가 지났지만 테오에게 보낸 빈센트의 편지와 쥘 미슐레Jules Michelet가 쓴 『사랑』을 들고서 나는 보슬비를 맞으며 그의 발자취를 따라 산책했다.

빈센트는 첫사랑에 빠질 무렵에 『사랑』을 읽었다. 프랑스 작가 미슐레는 여자가 남자에게 복속당한 뒤의 일생을 문학적으로 서술했다. 그는 결혼, 첫날밤, 생리, 임신, 산모, 노년까지 여성의 모든 것을 거리낌 없이 밝혔다. 이 책은 출간 즉시 엄청난 인기를 누렸으나, 프랑스 작가 조르주 상드George Sand는 이 책을 보고 몇 페이지를 찢어버렸다고도 하니, 당시 여성들이 받아들이기는 어려운 부분도 있었으리라. 젊은 청년 빈센트에게 이 책은 첫사랑의 아픔과 맞물려 그를 더욱 힘들게 했음이 분명하다.

"데생을 시작했어. 최근에 좋은 일은 아무것도 없어."

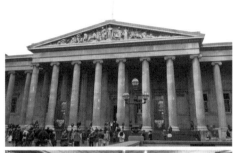

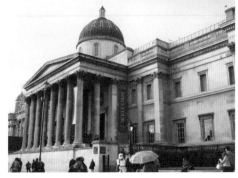

빈센트가 사랑한 장소 (위쪽부터) 하이드파크 승마
도로, 영국박물관, 월리스컬렉션, 내셔널갤러리.

빈센트는 어떤 문제에 부딪힐 때마다 데생을 했다. 레이스베이크에서 동생과 한 약속을 그는 그렇게 실행하고 있었다. 유지니는 빈센트의 청혼을 계속 거절했다. 그녀의 약혼자가 찾아오면 빈센트는 더더욱 처참해지고 비통에 빠졌다. 헤이그에서 시작된 행복한 나날과 삶의 기쁨은 이로써 끝나갔다.

"내 인생은 스무 살 때 침몰했다."

그는 이렇게 썼다. 1874년 6월, 어설라는 빈센트에게 방을 비워달라고 했다.

부유하는 청춘

Helvoirt, London, Paris

"들소들이 뛰고 노루와 사슴이 노는……"

전원의 샛길을 달리며 나도 모르게 흥얼거렸다. 헬보이르트로 가는 국도변은 평화 그 자체였다. 전원 마을의 정취를 만끽하려면 틸뷔르흐에서 헬보이르트로 가는 길을 자동차로 달려보라. 헬보이르트는 런던에 있던 빈센트가 사랑의 슬픔을 안고 여름휴가를 보내러 간 곳이다. 그곳에는 부모님이 계셨다. 그의 부모는 마음의 상처로 우울증세를 보이는 아들을 보며 얼마나 아팠을까?

헬보이르트는 쥔더르트에서 약 50킬로미터 떨어져 있다. 그곳에는 빈센트의 아버지가 목사로 있던 교회가 지금도 남아 있다. 빈센트 역시 그 교회를 다녔고, 거기서 그림을 그렸다. 멀리 회색빛의 뾰족한 교회 종탑이 보였다. "바로 이곳이야" 하고 나도 모르게 소리를 지를 정도로 그곳은 그림 속 풍경 그대로였다.

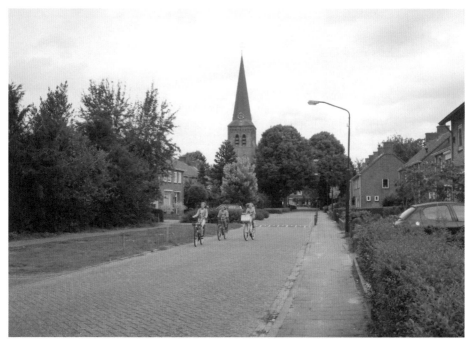

헬보이르트 풍경 런던에 있던 빈센트는 실연의 깊은 상처를 안고 부모님이 계시던 헬보이르트에서 여름휴가를 보냈다. 그는 헬보이르트 목사관을 그려 여동생들에게 선물하기도 했다. 멀리 보이는 뾰족한 교회 종탑이 그림에서 보던 것 그대로다.

마을로 들어서자 금발 머리의 소녀들이 자전거를 타는 모습이 눈길을 끌었다. 붉은 벽돌과 오렌지색 지붕이 예쁜 마을은 소독이라도 한 듯 깨끗했다. 자동차로 마을을 한 바퀴 돌고 난 뒤 팔레트를 든 청동상이 있는 교차로에서 멈추었다. 자세히 들여다보니 빈센트의 동상이었다. 빈센트가 그림을 그린 장소에 그의 동상을 세워둔 것이었다. 130년 전 테오에게 보낸 편지의 내용과 다름없이 여전히 아름다운 헬보이르트는 빈센트를 잊지 않고 그와의 짧은 인연을 기억하고 있었다. 빈센트는 헬보이르트에서 헤이그에 있던 테오에게 첫 편지를 띄웠다.

"처음 며칠 동안은 네가 없어 쓸쓸했어. (중략) 오이스테르베이크까지 걷기에

헬보이르트 교차로에 있는 빈센트 청동상 이곳 사람들은 빈센트와의 짧은 인연을 잊지 않고 있었다. 그들은 빈센트가 그림을 그리던 장소에 팔레트를 든 그의 청동상을 세워두었다.

는 너무 더웠겠구나."

테오는 헬보이르트에서 오이스테르베이크까지 9킬로미터를 걸어서 학교를 다녔다. 1872년 8월, 헤이그로 형을 찾아간 테오는 헬보이르트 집으로 돌아간 뒤 편지를 썼다. 그것에 대한 답장을 시작으로 빈센트가 테오에게 보낸 주옥같은 편지는 오늘날 무려 668통이나 남아 있다.

케닝턴로 395번지

헬보이르트에서 런던으로 다시 돌아온 빈센트는 1874년 8월까지 구필화랑 런던 지점에서 일했다. 이후 9월에 파리에 있는 구필화랑으로 옮겼다가 1875년

1월에 런던으로 다시 복귀했다. 1875년 5월부터는 공식 발령을 받아 파리로 가 그곳에서 1876년 4월까지 지냈다. 다시 말해 이 시기 빈센트는 네덜란드, 프랑스, 영국을 오갔는데, 무엇보다도 그의 첫사랑이 화근이었다.

1874년 6월에 헬보이르트에서 휴가를 보낸 빈센트는 여동생 아나와 함께 런던으로 돌아왔다. 어설라는 프랑스어 교습 자리를 찾는 여동생과 같이 도착한 빈센트를 안심하고 집에 들였다. 하지만 유지니에 대한 빈센트의 청혼은 그칠 줄 몰랐다. 유지니도 갈수록 거칠게 거절했고, 그럴수록 빈센트는 더욱 힘들어졌다. 보다 못한 아나는 한 달 뒤 빈센트와 다른 집에 세를 들었다. 바로 케닝턴로 395번지로, 그곳은 전보다 구필화랑과 더 가까웠다. 나는 이곳을 어렵게 찾았다. 지금은 아주 큰 공공건물이 들어서 있다.

이 시기 빈센트는 찰스 디킨스Charles Dickens나 조지 엘리엇George Eliot 같은 이들의 영국 문학에 심취했다. 또한 박물관과 화랑을 드나들며 영국 판화에 관심을 쏟았다. 3개월 뒤 아나가 일을 얻어 떠날 때까지 빈센트는 그녀와 긴 산책을 즐겼다.

"아나와 함께한 한밤의 길거리 산책은 환상적이었어. 내가 막 도착했을 때와 마찬가지로 그 순간에는 모든 것이 아름다웠지."

하지만 아나가 떠나고 혼자 남게 된 빈센트에게 찾아온 것은 실패와 좌절감뿐이었다. 그때 그를 위로해준 것은 성경이었다. 그는 성경을 읽는 데만 집중했다. 이것은 그에게 새로운 삶을 향한 전환점이 되었다.

우울증을 보이는 조카를 위해 센트 백부는 그를 파리에 있는 구필화랑으로 전근시켰다. 눈에서 멀어지면 마음도 멀어지리라 믿은 것이다. 하지만 상황은 전혀 나아지지 않았다. 1874년 9월, 파리에서 처음으로 인상주의 전시회가 열렸다. 빈센트는 유지니가 있는 런던으로 돌아가고 싶어 했다. 3개월 뒤 그는 원하는 대로 런던으로 갔고, 별일 없이 5월까지 거기서 지냈다. 아버지처럼 목사

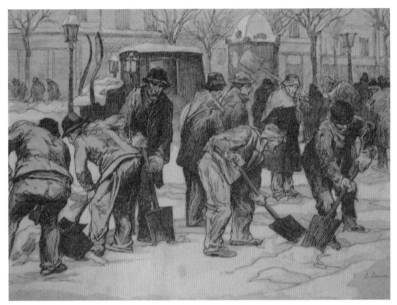

오귀스트 랑송의 「눈 치우는 사람들」 랑송은 1870년대에 『일러스트레이티드 런던 뉴스』와 같은 잡지에 그림을 그린 삽화가다. 빈센트는 이러한 잡지를 탐독하며 궁벽한 사람들의 삶을 접했다. 이들 삽화는 훗날 그의 그림에 큰 영향을 미쳤다.

가 되겠다는 그의 생각은 점점 굳어갔다. 1875년 5월 8일에 쓴 편지를 보면 그는 더 이상 화상 일에는 관심이 없었다.

"세상을 움직이려면 자신을 죽여야만 한다. (중략) 인간은 행복하기 위해서만 이곳 아래에 있는 것은 아니다. 단순히 정직하려고 있는 것 또한 아니다. 여기, 사회를 위하고 저속한 것을 이겨내고 귀족처럼 살기 위해 있는 것이다. 그런 곳에서 대부분의 사람들은 질질 끌려가고 있다."

3년 6개월 동안의 혼란한 삶 가운데 빈센트는 역설적으로 문학과 미술 공부에 더 열중했다. 그는 영국의 시인 존 키츠John Keats의 작품을 접하면서 영문학에 빠져들었다. 삽화가 실린 잡지도 탐독했다. 가령 『일러스트레이티드 런던 뉴스』

나 『그래픽』 등을 통해 런던의 가난한 암흑가를 접했다. 그 삽화들은 훗날 빈센트의 그림에 큰 영향을 미쳤다. 빈센트는 셰익스피어, 에밀 졸라, 브론테 자매, 빅토르 위고, 발자크, 찰스 디킨스 등의 문학과 함께, 알브레히트 뒤러, 렘브란트, 카미유 코로, 오노레 도미에, 밀레, 마테이스 마리스, 요제프 이스라엘스, 안톤 마우버 등의 화가들에 대한 지식을 쌓아갔다. 목사가 되기로 결심했지만 그림을 보는 일 또한 끈을 늦추지 않고 더 열중했다. 그러나 훗날 그 자신이 후기 인상주의를 대표하는 작가가 되었음에도 당시 가장 떠들썩했던 인상주의 전시에 대해서는 한마디도 하지 않았다. 여기서 그 떠들썩했던 인상주의의 시발점을 언급하지 않을 수 없다.

슈브뢸의 색채론과 인상주의

미셸 외젠 슈브뢸Michel Eugene Chevreul은 고블랭염직공장의 소장으로 취임한 이후 융단의 색상을 지켜보면서 검은색이 불충분하다고 여겼다. 이에 그는 유럽 전 지역을 통해 알맞은 수준의 색상과 품질을 찾아내고자 노력했다. 가장 우수한 제작소에 주문한 검은색으로도 시도했는데, 그 결과 슈브뢸은 색에 차이가 나는 것은 눈의 착시 때문이지 제작소의 문제가 아니라는 것을 알았다. 즉, 같은 검은색일지라도 오렌지색, 파란색, 노란색 등 옆에 배치된 색이 무엇이냐에 따라서 달리 보인다는 것을 말이다. 결국 옆에 무슨 색이 있느냐에 따라 색의 가치 또한 달라진다는 이치다. 이 놀라운 법칙은 색의 동시 대비simultaneous contrast를 의미한다. 그것은 일종의 색의 상대성 이론으로, 미술에 지대한 영향을 미쳤다.

1839년에 발표된 슈브뢸의 이 발견은 화가들의 작업과 전시 방식을 총체적으로 흔들었다. 화가들은 이후 경험주의적 직감으로 팔레트의 효과를 사용하게 됐다. 인상주의가 눈의 착시에 근거한 슈브뢸의 색채론을 이용하자 작품의

색조는 강렬해졌고, 때로는 색과 빛의 대소동처럼 표현되기도 했다. 게다가 더욱 기가 막힌 것은 이때 사진기가 발명되었다는 사실이다.

1874년, 훗날 인상주의파로 불리게 될 화가들의 전시가 열렸다. 클로드 모네, 오귀스트 르누아르, 카미유 피사로, 알프레드 시슬레, 에드가르 드가, 베르트 모리조가 중심이 되었다. 주로 공식 살롱의 낙선자들이었다. 살롱파 화가들의 절반 이상은 장 오귀스트 도미니크 앵그르Jean Auguste Dominique Ingres의 문하생들이었다. 앵그르는 "데생은 성실한 예술"이라고 말했다. 그것에 따르면 제대로 된 그림이란 덩어리감이 없는 선으로 표현하고 성실하게 잘 그린 것이어야 했다. 인상주의전을 본 관중들은 분노했고 욕설을 쏟아냈다. 파리는 커다란 스캔들 도가니였다. 색을 찬양하는 인상주의 화가들의 뜻하지 않은 출현은 파격적이었다. 이 색채 대비 효과가 보색이라는 이름으로 불리며 자리 잡기까지는 오랜 시간이 걸렸다.

빌다브레의 생니콜라에생마르크성당

파리에서 빌다브레 마을로 가려면 먼저 센 강을 따라 서쪽으로 간다. 베르사유궁 이정표가 나오면 그것을 따라가면 된다. 빌다브레는 베르사유궁과 이웃해 있다. 나는 차가 신호등에 걸릴 때마다 창밖을 눈여겨 바라보았다. 빈센트가 쏘다니며 그림을 그렸을 장소이기 때문이다. 그런데 갑자기 묘한 생각이 들었다. 빈센트는 왜 코로의 마을인 빌다브레는 방문했으면서 그토록 사랑하고 존경한 밀레의 고향인 바르비종에는 가지 않았을까?

1875년 5월 31일, 빈센트는 파리에서 열린 코로의 전시를 보았다. 그는 특히 코로의 「올리브 정원의 예수」를 좋아했다. 같은 해 7월 25일에는 파리 근교에 있는 빌다브레를 여행했다. 그런데 그보다 앞서 6월에 드루오 경매장에서 밀레 작품의 경매를 지켜본 빈센트는 충격을 받았고, 밀레에 더욱 집착하기 시작했

빌다브레 마을 파리 근교에 있는 빌다브레는 아름다운 호수와 울창한 숲을 자랑한다. 그곳은 코로의 마을이기도 하다. 빈센트는 밀레를 깊이 사랑하고 존경했음에도 바르비종이 아닌 빌다브레를 여행했다. 왜 그랬을까?

다. 그런데도 그는 밀레의 집은 방문하지 않았다. 나라면 빌다브레보다는 바르비종을 택했을 텐데 말이다.

빌다브레는 파리에서 20킬로미터밖에 안 되는 거리에 있다. 아름다운 호수와 베르사유궁을 지척에 둔 울창한 숲 역시 이 마을의 자랑이다. 빈센트는 특히 생니콜라에생마르크성당 안에 있는 코로의 그림에 감동했다. 나는 허탕 치고 싶지 않아 출발 전에 성당에 전화해서 그 그림을 볼 수 있는지 확인했다. 그러자 액자 속에 담겨 있는 것으로만 볼 수 있다고 했다. 원래 그 그림들은 벽화였다. 북쪽 벽에는 「낙원에서 추방되는 아담과 하와」 「사막의 막달라 마리아」가, 남쪽 벽에는 「예수의 세례식」 「올리브 정원의 예수」 「사막의 성 제롬」이 있었다. 지금도 이 다섯 점은 이 성당에 있다. 빈센트가 전시에서 보고 좋아한 「올리브 정원의 예수」는 성당의 그림과는 다른 것으로, 랑그르역사미술박물관에 소장

코로의 집 숲으로 둘러싸인 집인데, 입구의 기둥이 검소하면서도 독특하다.

되어 있다가 최근에 경매된 것으로 확인되었다. 코로에게 받은 영향은 빈센트가 생레미드프로방스에 머물던 시기에 종교 주제와 올리브나무 색채로 발현되었다.

구필화랑을 떠나다

파리의 구필화랑은 몽마르트르 자락에 있다. 그곳은 오늘날 보아도 아주 훌륭한 석조 건물이다. '이런 멋진 곳을 떠나다니!' 나는 옛 구필화랑 앞에서 빈센트의 곡절 많은 한 시기를 정리해보았다.

빈센트에게 1875년 5월에서 1876년 3월까지는 자신이 살아온 과거를 청산하는 시기였다. 모범적인 젊은이였던 그의 모습은 이제 모두 사라졌다. 테오에게 보낸 편지를 보면 그는 우선 쥘 미슐레의 『사랑』을 끊었다.

파리 구필화랑 센트 백부는 우울증을 보이는 조카를 구필화랑 런던 지점에서 파리 본점으로 전근시켰다. 그 건물은 오늘날 보아도 아주 훌륭하다. 하지만 빈센트는 점차 종교의 길을 마음에 두는 한편, 문학과 미술 공부에 골몰했다.

"미슐레를 읽지 마라. 크리스마스에 우리가 만나기 전까지 성경을 제외한 그 어떤 책도 읽지 마라."

당시 열여덟 살이던 영국 청년 해리 글래드웰Harry Gladwell은 몽마르트르에서 빈센트와 함께 살았다. 그는 런던 화상의 아들이었다. 그런데 두 사람이 같이 살았던 집은 어디에도 남아 있지 않다.

"몽마르트르에 있는 방을 하나 세 얻었는데, 너의 마음에도 들 만한 곳이지."

이곳에서 빈센트는 일요일 아침이면 교회에 갔고, 오후에는 미술관에 갔다. 그렇게 성경과 그림 공부를 병행했다. 그는 점점 루브르박물관과 뤽상부르박물관에서 본 그림을 비교했고, 구매자들이 원하는 그림을 비평했다. 손님의 취향은 아랑곳하지 않고 그림을 권해서 결국에는 구매욕을 떨어뜨리기 일쑤였다. 동

료들마저 빈센트를 싫어하게 되었지만 센트의 조카인지라 간단한 문제가 아니었다. 런던에서 파리로 왔지만 화상 일이 자신과 맞지 않다는 것을 깨닫는 데는 그리 오래 걸리지 않았다. 그사이 아버지는 에턴으로 교회를 옮겼다. 빈센트는 크리스마스 휴가를 보내러 에턴으로 갔다. 그러고 나서 다시 파리로 돌아온 그는 샤프탈로에 있던 구필화랑으로 출근했다. 그러나 빈센트를 견디지 못한 화랑 대표 레옹 부소Leon Boussod는 그에게 어떤 말도 입 밖으로 꺼내지 말라고 지시했다. 빈센트의 행동이 화상으로서 부적절했기 때문이다. 참을 수 없었던 빈센트는 사표를 제출했고, 1876년 4월 1일자로 퇴직 처리가 되었다. 이로써 파리 상류 사회를 떠나게 된 빈센트는 경제적인 악순환에 빠지기 시작했다.

나는 빈센트에게 한때 경제적 여유를 안겨준 구필화랑 앞을 고양이처럼 어슬렁거렸다. 밝은 석조 건물의 육중한 대문 장식을 꼼꼼히 살펴보았다. 건물만 보아도 빈센트가 박차고 나온 그 일이 어떤 수준이었을지 짐작이 갔다. 또한 부모의 기분은 어떠했을지도 이해되었다. 부모라면 가슴을 칠 만한 일이었을 것이다.

이카로스의 신화

1875년 10월, 빈센트는 테오에게 이렇게 썼다.

"아버지가 어느 날 나에게 편지를 쓰셨는데, 이카로스의 모험을 잊지 말라고 하셨어. 태양까지 훔치려 했던 그를, 높은 곳에 오르다 날개를 잃고 바다에 떨어진 그를 말이야."

아버지는 빈센트의 인생을 꿰뚫어 본 것일까? 이카로스는 밀랍으로 만든 날개를 달고 하늘을 날았으나, 태양에 너무 가까이 다가간 나머지 그 열에 날개가 녹아 바다로 떨어졌다는, 그리스 신화 속 인물이다. 파리에 있던 빈센트는 런던으로 돌아가기를 바라면서 성경을 붙들고 읽고 또 읽었다. 그는 영국 신문에 난 구인 공고를 보며 일자리를 구했으나 허사였다. 겨우 한 곳에서 긍정적인 답이

왔다. 영국 켄트 지방의 해안 도시인 램스게이트에 있는, 숙식만 제공하는 기숙학교의 임시 교사 자리였다. 일을 찾기가 너무 어려웠던 그는 그것이라도 해야 했다.

파리를 떠나기 전 빈센트는 뒤랑뤼엘갤러리에 들러 밀레, 코로, 쥘 뒤프레의 작품을 보았다고 테오에게 썼다. 훗날 후기인상주의를 대표하는 작가로 자리매김하게 될 빈센트의 뇌리에는 아직 모네, 르누아르, 피사로 같은 인상주의 화가들의 흔적은 어디에도 없다. 그는 램스게이트에서 일하기 전에 에턴의 부모님 집으로 가는 기차에 올랐다. 그곳에서 휴식을 취한 뒤 다시 영국으로 향했다. 떠나는 빈센트를 바라보는 가족의 마음은 걱정으로 가득했다. 그들은 좋은 직장을 버린 스물세 살의 아들을 어리석다고 생각했으며, 그의 불안한 앞날을 안타까워했다.

순례자처럼

Ramsgate, London

2013년 겨울, 나는 런던 차링크로스역에 있었다. 런던에서 동쪽으로 78킬로미터 떨어진 곳에 위치한 램스게이트로 가기 위해서였다. 역은 한산했다. 12시 14분에 떠나는 램스게이트행 기차로 가서 같은 날 밤에 돌아올 예정이었다. 빈센트가 램스게이트로 갈 때의 길은 아니었다. 1876년 4월 16일, 빈센트는 기차를 타고 프랑스 해안에 도착하여 영국 하리치로 가는 배를 탔다. 그리고 다시 기차로 램스게이트에 도착했다. 빈센트는 램스게이트를 떠날 때 차비가 여의치 않아 런던까지 걸어서 갔다. 그 길을 나는 기차로 갔다. 빈센트가 걸었던 길을 차창으로 바라보다가 그가 테오에게 쓴 편지에서 말한 도시 이름을 발견할 때면 흥분되었다. 그가 2개월간 임시 교사로 있었던 램스게이트에 도착할 때까지 나의 설렘은 계속되었다.

램스게이트역은 한적했다. 나는 겨울 햇빛에 텅스텐처럼 차갑게 반짝이는 아스팔트만 뚫어져라 바라보며 아무 생각 없이 걸었다. 모퉁이를 두 번 돌자 빈

램스게이트 구필화랑을 그만둔 빈센트는 램스게이트에 있는 한 학교에서 숙식만 제공하는 임시 교사를 채용한다는 소식을 듣고 영국행 배를 탔다. 그는 램스게이트에서 2개월간 선생 노릇을 했다. 이곳에서는 어디를 가든 바다가 시야에 가득 들어온다. 빈센트도 이 바다를 바라보며 해안 여기저기를 배회했으리라.

센트가 프랑스어, 독일어, 수학을 가르치던 곳이 나왔다. 그곳에서 빈센트는 테오에게 편지를 썼다.

"이곳 생활은 나날이 행복한데도 이 행복과 평화는 완전하지 않아. (중략) 차라리 침묵 속에서 조용히 제 갈 길을 가는 편이 낫겠지."

빈센트는 학교 창문 너머로 보이는 로열로와 바다 풍경을 편지에 그려 넣었다. 그 데생의 현장에 섰을 때 나는 등줄기가 서늘해지는 것을 느꼈다. 고흐가 그린 것은 실제 풍경과 닮은 정도가 아니라 완전히 똑같았기 때문이다. 세기를 넘어 지금도 말이다.

로열로와 바다 풍경 빈센트는 학교 창문 너머로 보이는 로열로와 바다 풍경을 편지에다가 그려 넣었다. 그가 가르치던 10대 초반의 소년들은 그 창문으로 부모가 자기를 보러 왔다가 역으로 돌아가는 모습을 지켜보았다. 마치 제벤베르헌 시절의 어린 이방인 빈센트처럼.

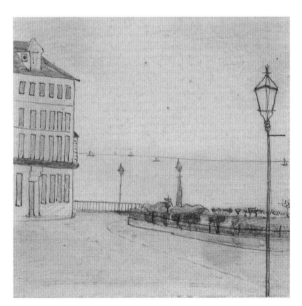

빈센트 반 고흐, 「램스게이트 로열로 풍경」, 종이에 펜과 연필, 5.5×5.5cm, 1876년, 암스테르담 반고흐미술관.

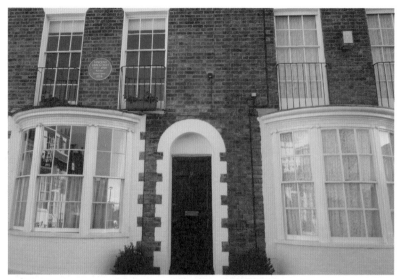

윌리엄 스토크스가 운영하던 램스게이트 학교 빈센트는 이곳에서 소년들에게 프랑스어, 독일어, 수학 등을 가르쳤다. 반원형의 창문이 달린 이 건물은 지금은 예쁘고 깔끔해 보이지만 빈센트가 있을 당시에는 달랐던 모양이다. 그는 낡은 건물과 벼룩이 끓는 침대에 대해 투덜거렸다.

"자, 여기 학교 창문을 통해 보이는 풍경을 그린 작은 데생이야. 소년들은 자신들을 만나러 왔다가 역으로 돌아가는 부모들을 이 창문을 통해 바라보게 돼. 소년들 중 누구도 그 장면을 절대 잊지 못할 거야. 이번 주 비가 온 뒤의 풍경을 너도 보아야만 했어. 특히 황혼 녘 가로등이 켜질 때, 젖은 도로에 그 빛이 반사되는 장면을 말이야."

빈센트가 머물렀던 학교와 숙소에는 파란색 둥근 현판이 걸려 있다. 흰 창문이 돋보이는 기숙사 건물은 짙은 고동색의 벽돌과 어울렸다. 빈센트는 런던 근교의 아일워스로 직장을 옮길 때까지 2개월간 이곳에서 살았다. 빈센트가 남긴 데생의 현장으로 가보았다. 바다가 시야 가득히 들어왔다. 하얀 요트와 물결이 넘실대는 항구는 무척 아름다웠다. 빈센트도 이 바다를 바라보면서 걸었

겠지. 그는 구필화랑을 그만둔 것은 잘못이라고 여기는 부모님의 마음에 들려면 더 잘되어야만 한다고 고민했을 것이다. 그런 그를 생각하니 내 마음이 다 무거웠다.

빈센트에 대한 생각으로 꽉 찬 채 마을을 쏘다녔다. 그러다가 복잡한 머릿속을 털어내고 싶은 생각에 영국 특유의 술집인 펍에 들어갔다. 바닷가에서 먹은, 일종의 새우튀김인 스캠피가 일품이었다. 런던에서 맛본 것과는 차원이 달랐다. 바다를 끼고 돌아오는 길에 익숙한 이름이 새겨진 현판에 시선이 꽂혔다. 찰스 다윈Charles Robert Darwin의 집이다. 빈센트가 살았던 집과는 불과 2분 거리에 있다.

걸어서 런던까지

램스게이트에서 런던행 기차에 다시 올랐다. 그 길을 빈센트는 걸어서 갔다. 나는 그의 편지 속에 나오는 도시를 발견할 때마다 플랫폼에 내려 사진을 찍었다. 캔터베리를 발견했을 때는 대성당에 가고 싶은 마음에 기차를 놓칠 뻔하기도 했다. 제프리 초서Geoffrey Chaucer의 『캔터베리 이야기』를 빈센트도 읽었겠지? 나는 흥분을 가라앉힐 수 없었다.

빈센트는 캔터베리에 저녁 무렵 도착했고, 대성당을 방문한 뒤 더 걸었으며, 연못 근처에서 잠을 청했다. 새벽 3시에 새소리에 깨어 다시 출발한 그는 오후에 채텀에 닿았고, 템스 강을 따라 저녁 무렵에 런던에 도착했다.

빈센트는 자신을 고용한 윌리엄 스토크스William Stokes의 학교를 처음에는 마음에 들어했다. 하지만 얼마 지나지 않아 벼룩이 끓는 침대와 낡은 건물에 실망했다. 하얀 반원형의 창문이 달린 건물은 예쁘고 깔끔해 보이지만, 빈센트가 살던 당시에는 달랐던 모양이다. 빈센트는 일에 관심이 없었다. 무엇보다도 런던에서 멀다는 점을 싫어했다. 그런데 마침 스토크스의 학교는 2개월 뒤면 런던 근처로 옮길 계획이었다. 빈센트는 급료를 받지 못했으므로 목사나 전도사 자리

템스 강 빈센트는 목사나 전도사 자리를 알아보기 위해 런던으로 향했다. 차비가 없었던 그는 램스게이트에서 런던까지 걸어서 갔다. 고단하기 그지없는 여행이었음에도 그는 곧 이 도시의 풍경에 매료되었고, 아일워스에서 템스 강까지 산책하는 것을 좋아했다.

를 찾아보려 노력했다. 그리하여 런던 근처에 있는 일자리에 후보로 이름을 올려놓았다. 차비가 없었던 그는 걸어서 런던으로 갔다. 런던에 도착하자마자 그는 가장 먼저 유지니를 방문했고, 그 뒤로도 여러 차례 찾아갔지만 거절당했다. 글래드웰이 사는 루이셤에도 갔고, 목사도 만났지만 성과는 없었다.

빈센트가 슬픔에 젖어 걸었을 길을 나는 런던 튜브를 이용해 둘러보았다. 루이셤에는 오래된 집들이 언덕에 남아 있지만, 지하철역 부근의 재개발 지역에는 신식 건물이 즐비했다.

빈센트는 유지니에게 거듭해서 거절당하자 여동생 아나가 사는 웰윈까지 걸었다. 런던에서 160킬로미터나 떨어진 곳이다. 빈센트의 편지를 보면 걷기는 그

에게 얼마간 마음의 안정을 가져다준 것 같다. 길가에서 마주치는 숱한 장면은 흥미로웠다. 그는 런던의 가난한 지역을 걸으면서 연민 어린 시선으로 그곳을 바라보았다. 먼 길을 걷느라 극도로 피로한 가운데서도 그는 풍경과 잊지 못할 진한 교감을 나누었다.

스토크스의 학교는 런던의 서쪽 교외에 위치한 아일워스로 옮겼고, 빈센트가 일을 찾을 때까지 지내도 좋다고 허락했다. 이 시기에도 빈센트는 아일워스 근처에 있는 햄프턴궁전을 찾았다. 거기에서 그는 한스 홀바인, 티치아노, 안드레아 만테냐, 조반니 벨리니, 렘브란트, 레오나르도 다 빈치, 야코프 판 라위스달의 작품을 감상했다.

첫 설교

리치먼드역을 빠져나오면서 안내 데스크를 발견했다. 안내 데스크는 영국 노인들의 자원봉사로 운영되었다. 리치먼드와 아일워스는 서로 이웃해 있으며, 거기에는 동명의 길도 존재한다. 두 곳으로 가려면 모두 리치먼드역에 내리면 된다. 나는 그 사실을 모르고 아일워스의 길을 물었는데, 안내자는 리치먼드에 있는 동명의 길로 안내해주었다. 내가 미리 공부해온 바로는 거리가 꽤 멀었는데, 그 안내자는 가깝다며 지도에 동그라미를 그려 보여주었다.

일이 잘 풀리는 듯해 기분 좋게 역을 나서는데 소나기가 폭포처럼 쏟아졌다. 우산도 소용없을 정도로 아스팔트 위로 비가 후려쳤다. 그럼에도 나는 그 빗속을 걸었다. 당연히 안내자가 가르쳐준 교회는 빈센트가 설교한 곳이 아니었다. 그래도 이왕이면 빈센트가 쏘다닌 길을 걷고 싶었으나, 날씨는 내 편이 아니었다. 결국 역으로 되돌아가 택시로 순례하기로 했다. 그러나 택시도 그 길을 찾지 못하기는 마찬가지였다. 밖에서는 비가 내리치고, 택시 안의 나는 안절부절……. 우여곡절 끝에 빈센트가 전도사로 첫 설교를 할 수 있도록 허락한 토머

존스 목사의 집

첫 설교를 한 리치먼드 감리교회
빈센트는 존스 목사가 매주 주관하
는 리치먼드 감리교회에서 일할 수
있게 해달라고 요청했다. 빈센트의
열성에 감동받은 목사는 그에게 기
회를 주었고, 1876년 10월 29일 일
요일, 빈센트는 처음으로 설교단에
올랐다.

스 슬레이드 존스Tomas Slade Jones 목사의 집에 도착했다. 빈센트가 기거했다는 파란색 둥근 현판을 발견하고서야 안도의 한숨을 내쉬었다. 흰색 창문틀이 달린 붉은 벽돌 건물로 전형적인 영국식 집이었다.

빈센트는 새 직장을 구하려고 노력한 결과 존스 목사를 만났다. 존스 목사는 홀름코트학교도 운영하고 있었다. 그는 빈센트에게 월급은 아주 적지만 잘만 하면 설교할 기회도 주겠다고 약속했다. 나는 택시 안에서 빈센트가 이곳에서 테오에게 보낸 편지를 읽었다. 1876년 11월 4일부터 빈센트는 행복한 시기로 접어들었다. 존스 목사의 리치먼드 감리교회에서 처음으로 설교할 기회를 얻었기 때문이다. 그는 이렇게 말했다.

"내면에 예전의 믿음이 올라오는 듯해."

"설교단에 섰을 때 나는 어두운 지하에서 나와 한낮의 벗은 빛에 젖어드는 느낌이었어."

그의 설교는 길었다. 그는 브라이튼의 「순례자의 여정」이라는 작품을 설명하면서 설교했다. 설교 또한 그림을 통해서 한 그였다.

"저녁 무렵이다. 먼지가 자욱한 모래밭 길은 산으로 향해 있고 언덕 가운데에는 성지가 있는데, 구름 저편으로 저물고 있는 태양이 비춘다."

유지니와 있었던 일도 2년 반이 지났다. 빈센트는 부모에게 자신의 길을 찾았다고 편지에 썼다.

"순례자는 '점점 겁쟁이가 되어갑니다'라고, 동시에 '주여, 주님 곁으로 다가갑니다'라고 말합니다."

빈센트는 존스 목사의 교회 말고도 피터샘 교회와 턴햄그린 교회에서도 설교했다. 하지만 뒤의 두 곳은 지금 완전히 사라지고 흔적도 없다.

이 시기 학생들의 가정을 방문하면서 런던 빈민가의 생활을 접한 빈센트는 크게 동요했다. 한편 그는 아일워스에서 템스 강까지 산책하기를 좋아했다. 이

het kon licht gebeuren dat Gij ook nog eens te
Parijs komt. 's avonds half 11 was ik weer hier
terug, ik ging gedeeltelijk met de underground
railway terug. — Gelukkig had ik wat geld kunnen
gekregen voor Mr Jones. Ben bezig aan Ps. 42: 1
Mijne ziel dorst naar God, naar den levenden God
Te Petersham zei ik tot de gemeente dat zij slecht
Engelsch zouden hooren, maar dat als ik sprak
ik dacht aan den man in de gelijkenis die
zei „heb geduld met mij en ik zal u alles
betalen" God helpe mij. — of liever schets
Bij Mr Obach zag ik het schilderij van
Boughton: the pilgrims progress! — Als Gij ooit
eens kunt krijgen Bunyan's Pelgrims pro-
gres het is zeer de moeite waard om dat
te lezen. Ik voor mij houd er zielsveel van.
Het is in den nacht ik zit nog wat te werken
voor de Gladwells te Lewisham, een en ander over
te schrijven enz, men moet het ijzer smeden als
het heet is en het hart des menschen als het is
brandende in ons. — 's Morgen weer naar Londen
voor Mr Jones. Onder dat vers van The journey of life
en the three little chairs zou men nog moeten
schrijven: Om in de bedeeling van de volheid der
tijden wederom alles tot één te vergaderen in
Christus, beide dat in den Hemel is en dat op aarde
is. — Zoo zij het. — een handdruk in gedachten
groet de Heer en Mevr. Terstag voor mij en allen bij Roos
en Haanebeek en v. Stokum en Mauve, à Dieu en
geloof mij
uw liefh. broer
Vincent

피터샘 교회와 턴햄그린 교회 빈센트는 리치먼드 감리교회 말고 이 두 곳에서도 일했다.

때 화랑도 드나들었다. 그는 세인트폴대성당을 비롯하여 도시의 풍경에 매료되어 템스 강가를 오래 걸었다.

다음 날 나는 런던브리지 근처의 호텔에서 나와 셰익스피어극장과 테이트미술관 쪽으로 걸었다. 세인트폴대성당은 런던브리지에서도 보인다. 나는 주로 빈센트와 관련 있는 곳만 고집했지만, 참새가 방앗간을 지나칠 수 없는 것처럼 이 두 곳도 들르고 싶었다. 그곳에서 템스 강을 건널 생각이었다. 다리를 건너면 바로 맞은편에 세인트폴대성당이 있는데, 그 크고 웅장한 돔 때문에 멀리서도 눈에 확 띄었다.

빈센트는 유지니를 다시 만났지만 그의 사랑은 또 거절당했다. 1876년 11월 25일에 쓴 편지로 알 수 있다. 그는 부모님과 크리스마스를 보내기 위해 네덜란드 에턴으로 갔다. 부모님은 빈센트가 영국으로 가는 것을 더는 허락하지 않았다. 아버지의 설득 끝에 빈센트는 영국행을 포기했다. 스물세 살의 빈센트는 아버지가 구한, 도르드레흐트에 있는 일자리를 택했다. 하지만 마음속으로는 신학을 공부해서 목사가 되기로 결심했다.

황금빛 도시

Dordrecht

도르드레흐트
1877년 1월~1877년 5월

해 저물녘 나는 뫼즈 강 유역의 도르드레흐트에 도착했다. 로테르담에서 남동쪽으로 20킬로미터 떨어진 곳이다. 정박해 있는 배들과 황혼으로 물든 도시는 아주 아름다웠다. 빈센트가 잠시 머문 곳이므로 분위기만 파악할 생각이었다. 그래서 풍차 마을로 불리는 킨더다이크로 가는 길에 잠시 도르드레흐트에 들렀다. 그런데 이 도시가 내 마음을 두드리며 발걸음을 붙잡았다. 오래된 교회와 좁은 옛길과 강변의 풍경은 남달랐다. 그곳이 중세 때 화가들의 도시였다는 사실을 나중에 알게 되면서 나는 고개를 끄덕였다.

서점 일을 하다

빈센트가 일했던 건물은 광장에 위치해 있는데, 확실한 번지수는 알 수 없다. 그 일자리는 서점 주인인 페터르 브라트 씨의 동생을 구필화랑에 보내는 대신 얻은 것이다. 일종의 일자리 교환인 셈이었다. 테오가 빈센트를 방문한 뒤 헤

도르드레흐트 강으로 둘러싸여 있는 도르드레흐트는 네덜란드에서 가장 오래된 도시다. 부모의 뜻에 따라 종교적 소명을 포기하고 평범한 생활로 돌아선 빈센트는 이곳에서 서점 직원으로 일했다. 테오는 배를 타고 형을 찾아오곤 했다. 그가 헤이그행 배를 탄 선착장이 이곳이다.

이그행 배를 탄 선착장도 둘러보았다. 도르드레흐트에서 빈센트와 관련된 곳을 보려면 구시가지를 두리번거리면 쉽게 찾을 수 있다.

빈센트는 밀가루와 곡류를 매매하는 레이컨 씨가 운영하던 하숙집에서 생활했다. 주소는 남아 있지 않지만, 그 집이 있던 골목길은 좁은 강을 따라 옛 정취가 아직도 느껴진다. 레이컨 어멈은 빈센트에게 방이 부족하다며 다른 하숙생과 함께 나누어 쓰기를 권했다. 룸메이트는 학교 선생님으로 일하던 파울뤼스 괴를리츠였다.

브라트 씨의 블뤼세언판브람서점은 본점이어서 일이 산더미였다. 빈센트는 아침 8시부터 일하기 시작했다. 점심은 하숙집에서 먹었고, 다시 새벽 1시까지 일했다. 그는 서점 안쪽에 서서 판화를 팔거나 책의 입출고를 담당했다. 영국 신사들처럼 통 높은 모자를 쓰고 일하던 그는 손님이 질문해도 대답하지 않았다. 손님들의 불만은 늘어갔다. 브라트 씨는 빈센트를 해고하고 싶었지만 동생이 구

레이컨의 하숙집 하숙집 사람들은 빈센트의 이상한 외모와 유별나게 침울하고 내성적인 태도에 그를 정신 나간 사람으로 취급했다. 오직 한 방을 쓴 파울뤼스 괴를리츠만이 빈센트의 이야기를 들어주었다. 훗날 괴를리츠는 그를 회상하며 책을 펴내기도 했다.

필화랑에서 일하는 터라 마음대로 할 수가 없었다. 그저 빈센트 스스로 그만두기를 기다릴 수밖에 없었다. 그것은 별로 오래 걸리지 않았다.

1877년 3월 8일, 빈센트가 도르드레흐트에서 쓴 편지다. 여기에 나오는 교회는 여전히 그대로 남아 이 도시에 중후함을 더해준다.

"오늘 오후에 산책을 했는데, 꼭 그래야 했기 때문이야. 대성당을 돌아 새 교회를 지나 강변까지 거슬러 올라갔어. 철로 변까지 걸어가면 멀리 풍차가 보이기도 하지. 마음에 수많은 것을 말해주는 뛰어난 풍경과 그 주변의 모습이여! 그 풍경은 용기를 잃지 말고 그 무엇도 겁내지 말라며 우리에게 말하는 것만 같구나."

블뤼세언판브람서점 영국으로 돌아갈 마음을 접은 빈센트는 아버지가 마련해둔 일자리인 이 서점에서 회계원 겸 판매원으로 일했다. 하지만 파리 구필화랑에서 일할 때처럼 여기에서도 그는 사람들의 신뢰를 얻지 못했다. 노란색 간판이 보이는 곳이 서점이 있던 건물이다.

1914년 괴를리츠는 룸메이트였던 빈센트를 회상하며 책을 펴냈다. 그의 말에 의하면 빈센트는 채식가였다.

"그는 식사시간이면 오래 기도했고, 은둔자처럼 고기와 소스는 절대 먹지 않았다. 점심도 자주 걸렀고, 호사로운 생활을 하지 않았다. 가끔 대화를 나눌 때면 런던 이야기를 했는데, 얼굴은 생각에 잠겼고 그늘이 드리워졌다. 그는 우울해했고, 이따금 수심에 찼다. 그러나 웃을 때면 심성이 고와 보였고 솔직했으며 환한 인상이었다."

빈센트는 신교, 구교 가리지 않고 교회를 자주 다녔다. 서점 일을 한 지 3개월이 지나자 빈센트를 방해할 사람은 더 이상 없었다. 센트 백부가 생각하기에

도 서점 일은 빈센트에게 어울리지 않아 보였다. 그는 조카와 편지를 주고받는 것을 끊었다.

카위프의 황금빛

도르드레흐트는 화가들의 도시다. 빈센트는 그중에서도 알버르트 카위프 Albert Cuyp 의 금빛 그림을 무척 좋아했다. 도르드레흐트 출신인 카위프는 네덜란

알버르트 카위프, 「해 질 녘의 도르드레흐트」, 패널에 유채, 48.5×73.5cm, 1640~50년, 로테르담 보에이만스판뵈닝엔미술관.
밝은 금빛으로 물든 카위프의 그림들은 17세기 네덜란드 풍경화를 대표한다. 빈센트는 그의 금빛 그림들을 무척 좋아했다. 빈센트에게 금빛은 종교적 이상과 동경을 뜻하기도 한다. 그것은 훗날 노란 해바라기와 밀밭과 햇빛과 집을 통해서 나타났다.

드 황금기의 풍경 화가였다.

"오늘 밤 태양이 질 무렵, 물 위와 창문 모든 곳에 비친 찬란함은 카위프의 그림과 똑같았다. (중략) 너도 이 밤에 지는 태양을 보았으면 해. 카위프가 옛날에 그린 그림처럼 길 위로는 황금빛이 가득한 분위기야."

오늘날도 해 질 무렵이면 도르드레흐트는 카위프의 그림에서 보던 옛 정취 그대로다.

"과거란 완전히 잃는 것만은 아니다. 타인과 나누는 사랑에서도 우리는 그러하고, 성품과 정신은 주님과 함께 더 풍부해지고 넓어진다. 그럼으로써 인생은 더 값진 순금처럼 된다."

빈센트에게 황금색 표현은 값진 순금이나 무한한 경지의 다른 이름이다. 위 편지를 통해서도 알 수 있듯이 그의 황금빛은 종교색이 짙다. 그것은 나중에 노란 해바라기와 밀밭과 햇빛과 집 등을 통해 나타날 것이다.

브라트 씨도 센트 백부도 더 이상 빈센트를 보고 싶어 하지 않았다. 빈센트는 할아버지와 아버지처럼 목사가 되기를 열망했다. 결국 아버지가 아들을 돕기 위해 나섰다. 화가 난 센트 백부를 제외한 친지들도 빈센트를 돕기로 했다. 그리하여 빈센트는 암스테르담 신학대 입학을 준비하기로 결정했다.

신학의 길

Amsterdam

새벽 기차 탈리스에 몸을 싣고 암스테르담에 도착한 시간은 아침 9시였다. 역 안에서 풍기는 커피 향에 취해 카페에 들어가 아침 식사를 마쳤다. 네덜란드의 수도 암스테르담은 상업 도시인 만큼 아침부터 분주했다. 이 도시에는 크고 작은 운하가 사방으로 뻗어 있다. 약 70개의 섬이 있고, 그 섬은 500개의 다리로 연결되어 있다. 그 풍경이 특이해서 카메라 셔터만 눌러도 그림엽서가 되는 도시다. 거의 비슷해 보이는 크기의 아주 잘 정돈된 집들은 예쁘지만 사치스럽지도 화려하지도 않다. 그런 소박한 아름다움 또한 암스테르담의 매력이다.

1877년 5월 9일, 빈센트는 암스테르담에 도착했고, 여기서 1년 3개월 동안 신학대학 입학시험을 준비했다. 이곳에는 빈센트와 관련 있는 곳이 많다. 그에게 라틴어와 그리스어를 가르친 마우리츠 벤야민 멘더스 다 코스타^{Maurits Benjamin Mendes da Costa}의 집, 그가 다니던 교회와 산책로, 얀 백부의 집, 코르 백부의 화랑, 암스테르담 국립미술관, 케이 포스를 만난 스트리커르 이모부의 집이 그러하다.

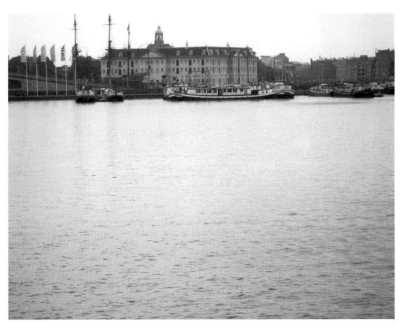

운하의 도시 암스테르담의 땅은 본래 흙보다 물을 많이 품고 있어서 어마어마한 모래를 채워 넣어야만 했다. 13세기에 강을 가로지르는 첫 번째 둑을 건설한 이래 17세기 황금시대에는 운하 건설에 착수했다. 그리하여 이 도시는 여러 개의 운하로 둘러싸인 부채꼴 형태를 띠게 되었다. 작은 운하가 사방으로 뻗어 있어 장관을 이루는 그 모습은 이 도시의 상징이 되었다.

마음이 바빠졌다. 먼저 광장을 가로질러 교회 종소리가 들리는 곳으로 향했다.

빈센트의 일가

교회에 들어서자 마침 예배 시간이라 나도 참석했다. 교회를 나와 골목길로 들어서니 표지판이 중국어로 씌어 있는 길이 나왔다. 그것을 따라 빈센트가 기거한 얀 백부의 집으로 갈 생각이었다. 그런데 운하가 무척 아름다웠다. 셔터를 정신없이 눌러댄 뒤에야 발길을 돌렸다. 얀 백부의 집 앞에 서보니 빈센트의 집안은 확실히 재력가였음을 알 수 있었다. 아치형 창문은 그 위엄을 상징했다. 그

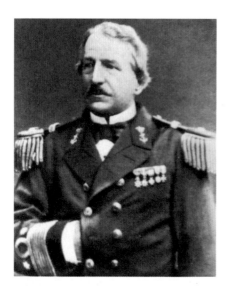

얀 백부와 그의 대저택 빈센트는 암스테르담에 있을 때 얀 백부의 대저택에서 지냈다. 해군 중장이던 얀 백부는 베테랑 군인답게 꼿꼿하고 공적인 생활에서와 마찬가지로 사적인 생활에서도 질서와 군대식 정확함을 추구했다. 그는 복잡한 머리와 정서를 가진 빈센트를 도저히 이해하지 못했다.

러한 집안의 지지를 받으며 빈센트는 암스테르담에 도착했던 것이다.

15세에 학업을 중단한 빈센트가 신학교에 들어가려면 먼저 시험을 치러야 했다. 그리스어와 라틴어를 비롯하여 수학, 역사, 예수가 살던 당시 중동 아시아의 지리학을 공부해야 했다. 빈센트의 부모는 그가 파리나 런던에 있을 때처럼 혼자 있게 해서는 안 된다고 보았다. 이에 그는 백부의 집에서 지내게 되었다. 그의 백부인 요하네스 반 고흐Johannes Van Gogh는 해군 중장으로, 아내와 사별하고 대저택에서 홀로 살고 있었다. 빈센트는 그를 얀 백부라 불렀다. 그는 빈센트를 기쁘게 맞이했다. 사진 속 멋진 군복 차림의 그는 강한 인상을 풍기는데, 해군의 솔직한 말투는 우울증이나 신경쇠약이 자주 보이는 집안의 다른 가족들과는 완전히 다른 사람처럼 보이게 했다.

"악마는 하얀 눈으로 가려낼 만큼 충분히 검지 않다!"

빈센트의 편지에 의하면 얀 백부는 빈센트에게 종종 이렇게 말했다. 빈센트의 이모부도 암스테르담에 살고 있었다. 그의 이름은 요하네스 파울뤼스 스트리커르Johannes Paulus Stricker로, 암스테르담에서 유명한 목사였고 여러 권의 책도 집필했다. 빈센트는 그를 통해 스물여섯 살의 유능한 개인교사 멘더스 다 코스타를 소개받았다.

멘더스를 만나다

멘더스의 집이 있는 유대인 구역까지는 인도를 따라 걸어야 했는데 쉬운 일이 아니었다. 도로는 자전거를 위한 길이라 도보 여행자는 쪽방 신세나 다름없다.

"위험해요. 당신은 자전거 길로 걷고 있어요. 인도는 그쪽이 아니에요."

한 여인이 내게 걱정스러운 듯이 소리쳤다.

하지만 나는 그녀의 걱정에는 아랑곳하지 않고 멘더스의 집을 찾는 데만 급급했다. 알고 보니 그녀는 멘더스의 집 맞은편에 있는 유대박물관에서 일하는

직원이었다. 그녀 덕분에 멘더스의 집을 쉽게 찾을 수 있었다. 한 주민이 들어가는 것을 보고 말을 건넸지만, 그는 그 집에 관해서 아는 바가 없었다. 멘더스의 집은 전형적인 붉은 벽돌 건물로, 지금도 서민 아파트처럼 보인다. 그 앞의 공터에는 벤치가 여러 개 있고, 옆으로는 운하가 흐른다. 나는 벤치에 앉아 빈센트가 테오에게 쓴 편지를 읽어 내려갔다. 그가 암스테르담에 도착한 지 겨우 9일 뒤에 쓴 편지를 보면 다음과 같은 말이 있다.

"우리가 모든 것을 정확하게 본 대로만 암기할 수는 없는 것일까? 그렇게만 된다면 환상적일 거야."

"내가 해야 할 일이 어렵고 더 어려워지리라는 것을 깨달았어. 성공하고자 하는 야무진 소망을 가지고 있는데도 말이야."

"내 머리는 가끔 쥐가 날 지경이고, 정신이 하얗게 되는 것 같은 상념에 혼란스러워. 내가 어떻게 어렵고 숨 막히는 이 모든 학업을 해낼 수 있을까?"

7월 15일자 편지에서 빈센트는 이렇게 쓰기도 했다.

"나의 오랜 지기여. 공부는 지루하다. 하지만 참아야만 하겠지."

9년 전에 중단한 공부를 다시 집중해서 하기란 어려웠을 것이다. 그의 그런 심경은 특히 7월 27일에 보낸 편지에 잘 나타나 있다.

"그리스어 수업은 찌는 여름날 오후 암스테르담 중심가의 유대인 구역에서 하고 있어. 어려운 시험 몇 가지를 대비하고 있어. 박식한 선생의 가르침은 날카롭지만, 그리스어는 내 머리 위에 매달려 있는 듯하구나. 그 수업은 브라반트 지방의 밀밭만큼이나 숨이 막혀. 얀 백부의 말씀처럼 모두 지나가리라 생각하며 따라가야만 하겠지."

1910년 멘더스는 빈센트와 했던 수업을 회상하며 흥미로운 책을 냈다.

"그가 내게 물었다. '멘더스, 나 같은 사람이 진짜 이 땅 위에 존재하는 불쌍한 사람들을 행복하게 해줄 거라고 믿는 거야? 이토록 잔인한 피조물이 필요할까?'"

멘더스와 그의 집 빈센트가 들어가려던 신학대학은 시험 준비를 하는 데만 최소 2년을 잡아야 했다. 포르투갈계 유대인인 멘더스가 빈센트를 가르쳤다. 당시 스물여섯 살이었던 멘더스는 빈센트와 나이 차가 별로 나지 않았다. 남들은 빈센트의 독특한 성격과 행동을 불편해했지만 멘더스는 그 속에서 낯선 매력을 보았다. 빈센트도 유대인에 대한 사회적 편견을 아랑곳하지 않고 그와 그의 가족에게 다정히 대했다.

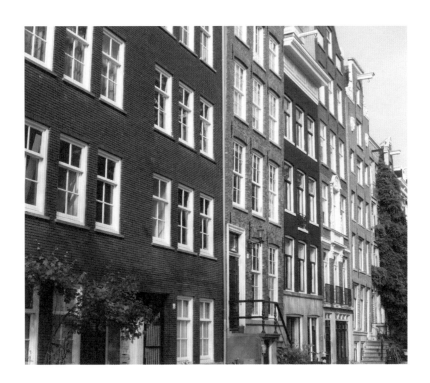

빈센트는 몇 권의 책과 성경만 읽으면 된다고 반복해서 말했지만, 수업에 관한 한 멘더스는 강하게 밀어붙였다고 했다. 젊은 멘더스는 빈센트에게 깊은 관심을 가졌다. 그는 그리스어 수업을 그림을 가지고 진행했다. 빈센트는 그에게 판화를 제공했다. 멘더스는 말했다.

"이 이상한 제자는 공부하면서 스스로 심한 벌을 주며 자신을 쥐어짰다. 막대기로 등을 때리는가 하면, 아무것도 덮지 않고 한겨울에 맨바닥에서 자기도 했는데, 그것은 모두 스스로 벌을 주기 위해서였다."

멘더스에게는 가진 것 없고 조롱받던 늙은 숙모와 농아 남동생이 있었다. 다정하고 인간애가 넘치는 빈센트는 그들에게 관심을 보였다. 그런 그에게 멘더스는 감사의 뜻으로 눈꽃을 선물했다. 멘더스의 숙모는 빈센트를 '판 골트'라고 불렀다.

"멘더스, 너의 숙모는 이상한 방식으로 내 이름을 예쁘게 발음해. 맑은 영혼을 가진 분이야. 난 숙모가 좋아."

테오에게 보낸 편지에 의하면 빈센트는 멘더스도 아주 좋아했다.

"멘더스를 말하자면 두말할 나위 없이 훌륭해. 나는 그와 함께하게 한 운명에 감사해. 멘더스가 준 모든 충고를 받아들이고 있어. 내 오랜 지기여, 라틴어와 그리스어는 정말 어렵구나."

불운의 연속

하지만 멘더스의 충고도, 자신을 때리던 막대기도 끝내 소용이 없었다. 빈센트는 공부를 시작한 지 10개월 뒤인 1878년 2월 18일에 쓴 편지에서 이렇게 말했다.

"내게 강요된 모든 것을 해낸다 해도 나의 성공은 의심스럽기만 하구나."

그런 가운데 빈센트는 자신에게 쏟아질 비난을 걱정했다. 이후 4월 7일에 쓴

트리페뉘스 네덜란드 국립미술관의 전신으로 암스테르담 황금기의 보고다. 빈센트가 산책길에 꼭 들르던 곳이다. 그는 등에 피가 날 정도로 막대기로 때려가며 공부에 매진했지만 그림 보는 일도 멈추지 않았다. 예술은 한시도 그의 머리를 떠나지 않았다.

긴 편지에서는 수다를 늘어놓으며 실패를 암시할 뿐 아직 그것을 실토하지는 않았다.

빈센트가 새로운 길을 들어설 때마다 처음에는 열정으로 충만하여 잘되어가는 듯했다. 암스테르담에서도 처음에는 그랬다. 하지만 그는 편지에 점점 알쏭달쏭한 문장을 쓰는가 하면, 의심의 나래를 펼치며 깊은 슬픔의 소용돌이로 빠져들었다. 결국 재앙으로 치달으면서 완전히 텅 빈 상태가 되고 말았다. 그것은 암스테르담에서도 마찬가지였다.

그런 불운의 연속은 빈센트의 인생에 결정적인 영향을 미친 듯하다. 그런데 신기하게도 신학을 준비하는 과정에서도 그는 그림 보는 일을 멈추지 않았다. 그는 스트리커르 이모부의 집에 가기 전에 운하를 산책하며 트리페뉘스(네덜란드 국립미술관의 전신)에 꼭 들렀다. 또한 암스테르담에서 테오에게 보낸 편지를

보면 렘브란트를 자주 언급하기도 했는데, 아무래도 그는 신학 공부보다는 그림 감상에 더 몰두했던 것 같다. 미술사에 대한 그의 지식은 놀라울 정도로 풍부했다. 이러한 바탕 위에서 그는 15개월간 암스테르담에 머물면서 자신의 미학을 확립했다. 1877년 5월 19일에 쓴 편지를 보아도 예술은 한시도 그의 머리를 떠나지 않았음을 알 수 있다.

"'일과 생각과 이론을 세우는 데 40년이 걸렸다'라고 한 이가 코로뿐만은 아니겠지. 아버지, 켈러르 판 호른Keller van Horn 선생, 스트리커르 이모부 등 많은 사람들의 일은 대단한 공부를 필요로 하지. 그림도 전적으로 그래. 가끔 어떻게 하면 도달할 수 있을지 자문해본다."

"노동하는 여성의 손이 더 아름다워요"

코르 백부는 화랑을 운영하고 있었다. 그 역시 빈센트를 환영해주었다. 운하를 끼고 있는 코르 백부의 화랑은 붉은 벽돌로 된 건물로, 유서 깊은 건물과 어깨를 나란히 하고 서 있다. 이곳에서 코르 백부와 빈센트는 그림에 관해 자주 대화를 나누었다. 한 번은 코르 백부가 빈센트에게 화가 장레옹 제롬Jean-Léon Gérôme이 그린 프리네Phryne(고대 그리스 아테네에서 아주 아름답기로 유명한 창녀로서, 당시 조각가와 화가 들 사이에서 미의 여신인 아프로디테의 모델이 될 정도로 완벽한 몸매를 지녔다. 하지만 신성 모독 혐의로 법정에 서야 했다)를 어떻게 생각하는지 물었다. 당시 공식 살롱의 상을 휩쓸었던 제롬은 인상주의자들에게는 적이었다. 빈센트는 자신은 못생긴 여자들을, 특히 밀레가 그린 여자들을 좋아한다고 했다.

"아름다운 체형은 동물들도 가지고 있고, 그것은 아마도 사람보다 더 아름다울 수 있어요. 하지만 동물들은 이스라엘스나 밀레의 그림 속에서 보이는 영혼을 가지고 있지 않아요."

코르 백부와 그가 운영하던 화랑 학업의 짐이 무겁게 느껴질 때면 빈센트는 자주 코르 백부의 화랑으로 가서 지난 미술 잡지들을 탐독하거나 백부와 그림에 관해 이야기를 나누었다.

그러면서 빈센트는 밀레가 그린 농부들의 손과 제롬이 그린 고급 창녀의 손을 비교하며 말했다.

"노동하는 여성의 손은 이 그림의 손보다 더 아름다워요."

코르 백부는 그에게 예쁜 여자가 싫으냐고 물었다.

"저는 늙고 추하고 가난하고 이런저런 이유로 불행했거나 역경을 딛고 일어난 여성을 좋아해요. 그런 이들에게 감정이 더 인다고 말하고 싶어요."

암스테르담에 있을 때 빈센트는 새로운 여인에게 관심을 쏟았다. 바로 스트리커르 목사의 딸이자 자신의 사촌 누이인 코르넬리아 포스 스트리커르Cornelia Vos-Stricker다. 보통 케이 포스 또는 케이트 보스라고 부르는 여성이다. 검은 옷과 짙은 갈색 머리에 엄격한 분위기를 풍기는 그녀는 빈센트가 오기 두 달 전에 한

스트리커르 이모부와 노르던 교회 스트리커르 이모부는 암스테르담에서 유명한 목사로 노르던 교회에서 일했다.

살배기 어린 자식을 잃고 슬픔에 잠겨 있던 터였다. 그녀는 신문 기자와 결혼하여 암스테르담에 살고 있었는데 남편은 불치의 심장병을 앓고 있었다. 빈센트는 그녀를 상중의 여인을 그린 17세기의 한 초상화에서 환생한 사람처럼 여기고는 자주 찾아갔다. 한 번은 그녀에게서 14세기에 출판된 라틴어 종교 서적인 『그리스도의 모방』을 선물로 받기도 했다.

신학의 길을 포기하다

빈센트의 아버지는 아들의 공부가 어느 정도 진척되었는지 알고자 암스테르담을 방문했다. 그는 멘더스와 스트리커르 목사를 만나 면담을 한 뒤 아들에게 질문했다. 빈센트는 아버지와 다른 이야기를 하고 싶어 했지만 아버지는 그에게 우선 라틴어와 그리스어 동사 변화에 대해 질문하면서 수준을 파악하려고 했다. 어쩌면 아버지는 빈센트의 실패를 예감했는지도 모른다. 빈센트는 어린 시절 제벤베르헌에서 그랬던 것처럼 아버지와 헤어지는 아픔에 절망했다.

"아버지를 역에 모셔다 드린 뒤 기차 연기가 사라질 때까지 오랫동안 바라보다가 내 방으로 돌아왔어. 아버지가 앉아 계시던 의자를 보았지. 밤에 읽던 책과 노트가 흐트러져 있는 작은 테이블 옆에 있는 의자이지. 그때 난 우리가 곧다시 보게 되리라는 것을 알았어. 나는 어린아이처럼 불행하다고 느꼈단다."

봄이 끝날 무렵 멘더스는 빈센트가 잘못된 길을 가고 있는 것을 더는 두고 볼 수 없다고 판단하고는 더 늦기 전에 스트리커르 목사를 찾아갔다. 9월에 볼 시험을 빈센트가 결코 통과할 수 없다고 말하기 위해서였다. 결국 빈센트의 부모는 이 모험을 당장 중단시키고는 에턴의 집으로 아들을 복귀시켰다.

빈센트의 암스테르담 시기는 결국 이렇게 실패로 끝나고 말았다. 이로 인해 겪어야 했던 혼란은 빈센트를 다시 한 번 힘들게 했다. 당시 여동생 아나는 영국에서 교사로 일하다가 곧 결혼을 할 예정이었고, 테오는 구필화랑에서 안정

적으로 자리를 잡아 가고 있었다. 하지만 스물다섯 살의 빈센트는 부모 집에서 무위도식을 해야 하는 형편이었다. 또 한 번의 실패에도 불구하고 빈센트는 복음주의자로 일하고 싶다고 고집했다. 아버지는 아들의 등쌀에 못 이겨 다시 한 번 해결책을 찾아보려 애를 썼다.

반고흐미술관

암스테르담에는 반고흐미술관이 있다. 그러나 빈센트가 이 아름다운 도시를 담은 그림은 훗날 뉘넌 시기에 그린 유화 한 점이 전부다. 비록 암스테르담 시기에 그린 것은 아니지만 나는 그곳까지 간 김에 미술관도 들르려 했다. 그런데 반고흐미술관을 알아듣는 이가 없었다. 반 고흐를 모른다니 이해할 수가 없었다. 그때 한 여인이 "아아, 판호흐미술관!"이라고 했다. '반 고흐'를 네덜란드 발음으로 하면 '판 호흐'인 것이었다. 그나마 빈센트를 붙여서 물었기에 통했던 모양이다. 그러고 보니 빈센트가 테오에게 한 이야기가 이해가 되었다.

"사람들은 내 이름을 발음하기 어려워해. 그래서 날 기억하지 못할 거야."

나는 그 여인과 같이 걸었다. 그런데 그녀가 미술관에 가는 이유는 좀 특이했다. 그녀는 해마다 남편의 기일이 되면 미술관을 찾는단다. 남편은 예술가였는데, 그가 전시를 했던 곳에 가면 그와 함께 있는 기분이 들기 때문에 연중행사처럼 지키고 있다고 한다. 정말 아름다운 이야기다.

그녀와 헤어진 뒤 미술관에 들어섰다. 그런데 예전에 감동받았던 수수한 모습의 미술관이 그리웠다. 파리 오르세미술관이 새로 단장을 하고 나자 전 세계 미술관이 오르세화되는 경향이 있다. 한층 화려하고 호화로워졌지만 시선은 집중되지 않는 것 같다.

탄광촌을 꿈꾸다

Brussel

브뤼셀
1878년 8월~1878년 11월

유럽공동체가 등장하면서 국경도 사라졌다. 짐과 여권 검사도 환전도 사라진 오늘날, 프랑스에서 벨기에 브뤼셀로 갈 때면 같은 언어권인 데다가 풍경도 비슷해서 국경을 넘었는지조차 알 수가 없다. 파리와 가까워서 두 도시의 친구들은 점심 약속을 하기도 한다.

브뤼셀로 들어서면서 남문을 통과하자 바로 미디역이 나왔다. 이 부근은 빈센트가 신학생 시절에 드나들던 곳이다. 그곳에서 브뤼셀 중앙으로 가다 보면 생질 지역과 알문도 나타난다.

"몽마르트르와 분위기가 많이 비슷해."

빈센트는 테오에게 쓴 편지에서 이렇게 말했다. 그는 브뤼셀에 두 차례 체류했다. 나는 우선 그가 4개월 동안 다닌 신학교와 관련된 장소만 찾아볼 생각이었다.

브뤼셀의 신학교

빈센트가 다닌 신학교 건물은 생카트린광장에 남아 있다. 화려한 그랑플라스를 지나 20분 정도 걸어가면 생카트린광장이 나온다. 오늘날 이곳에는 큰 교회가 있고 그 곁으로 카페가 즐비하다.

테오는 빈센트가 이곳에 머물 무렵에도 찾아왔다. 그들은 브뤼셀 곳곳을 산책했고, 브뤼셀 국립미술관도 들렀다. 그림을 그토록 좋아한 형제이건만 그들은 왜 곧바로 그 속으로 첨벙 뛰어들지 않았을까? 우선 빈센트가 브뤼셀 신학교에 가게 된 계기를 보자.

빈센트의 아버지는 2년 전 문을 연 브뤼셀 복음주의 전도사 양성 학교를 알고 있었다. 이곳은 목사들을 배출하는 신학교만큼 어렵지는 않은 곳이었다. 게다가 아일워스의 복음주의 목사인 존스는 빈센트에 대해 좋은 기억을 가지고 있었다. 존스 목사는 빈센트를 돕기 위해 에턴까지 찾아왔다. 그리하여 존스 목사와 빈센트의 아버지와 빈센트 세 사람은 입학을 허락받기 위해 브뤼셀에 있는 이 학교를 찾아왔다. 면접 자리에는 교장인 데르크 보크마와 두 명의 재단이사장인 니콜라스 더 용어와 아브라함 피테르선이 함께했다. 이들 중 특히 피테르선은 빈센트에게 중요한 역할을 했다. 그는 목사였지만 그림을 좋아하는 아마추어 화가이기도 했다.

빈센트는 이 학교를 마음에 들어 했다. 수학을 배우지 않아도 되었고, 그리스어와 라틴어 공부에 대한 부담도 그리 크지 않았다. 공부는 보리나주 탄광촌에서 지내는 데 적합한 정도로 하면 되었다. 다친 이들을 치료해주고, 광산에서 남편을 잃고 자식을 홀로 키워가는 가난한 과부들을 위로할 줄 알면 되었다. 그런데 학교 측에서는 빈센트를 탄광촌으로 보내기에는 불충분하다고 판단했다. 하지만 면접에서 영어, 프랑스어, 플라망어 등 몇 개 국어를 구사하는 빈센트의 놀라운 언어 실력에 학교 측은 감탄했고, 이에 그가 3개월간 수업을 받을 수 있

그랑플라스와 생카트린광장 암스테르담에서 빈센트는 자신의 실패를 예감하고는 1년 만에 학업을 포기했다. 이로써 아버지와 빈센트 사이에는 사라지지 않을 불화가 뿌리내렸다. 그럼에도 아버지는 아들을 위해 다시 새로운 자리를 주선했다. 이번에는 브뤼셀에 있는 신학교로, 암스테르담의 신학교보다는 문턱이 낮았다. 생카트린광장에 있는 이 학교의 주변으로는 카페가 즐비하다.

게 했다. 빈센트는 이 결과를 받아 들고서 다시 에턴으로 돌아갔다. 그는 등교 때까지 부모님의 집에서 소소한 것들을 데생하며 보냈다. 마침 여동생 아나의 결혼도 곧 있을 예정이었다.

1878년 8월 25일, 빈센트는 브뤼셀의 북쪽 변두리에 위치한 라컨의 하숙집에 도착했다. 그는 가능하면 검소하게 살려고 노력했다. 그의 동기인 피터르 크리스페일스Pieter Chrispeels가 증언한 내용을 들어보자.

"빈센트는 침대를 사용하지 않고 바닥에 있는 발판 위에 누워 잠을 잤다."

생카트린광장에 위치한 이 학교는 교회 내에 있었다. 수업은 아침 9시부터 오후 4시까지 이어졌고, 때로는 밤 8시까지도 계속되었다. 결코 쉽지 않은 과정이었다.

탄광촌을 꿈꾸며

빈센트는 수업 중에 책상 대신 무릎 위에다가 노트를 놓고 필기했다. 그의 비스듬한 자세 때문에 선생들은 그를 문제아로 여겼다. 폭포를 설명하라고 하자 그는 칠판에 폭포를 그렸다. 그런가 하면 한 학생이 장난으로 그의 목 뒤 옷을 잡아당기자 곧바로 돌아서서는 주먹으로 그 학생의 얼굴을 갈겼다. 이 사건은 빈센트의 자질을 더욱 의심하게 했다. 성스러운 목회자의 길을 걷기에는 어울리지 않아 보였다.

3개월 뒤 학교 측은 설교 자질이 부족하다는 이유로 빈센트에게 불합격 판정을 내렸다. 1878년 11월 25일, 그는 결국 퇴학을 당하고 말았다. 그의 신경이 날카로워지자 아버지는 마지막으로 한 번만 더 기회를 달라는 탄원서를 보냈다. 그 청을 받아들인 학교 측은 빈센트를 보리나주로 발령했다. 그리고 2월부터 30프랑을 지급하기로 했다. 빈센트는 기뻐했다. 드디어 꿈이 이루어진 것이다! 브뤼셀에 있을 때 쓴 편지를 보면 그는 영국에 있을 때부터 탄광촌으로 가

빈센트 반 고흐, 「카페 오샤르보나주」, 종이에 연필과 잉크, 14×14.2cm, 1878년 11월, 암스테르담 반고흐미술관.
빈센트가 탄광촌을 꿈꾸며 그린 것이다. '오샤르보나주'란 '탄전(炭田)'을 뜻한다. 빈센트는 브뤼셀의 샤를루아운하를 자주 산책하면서 광부들이 드나들던 이 카페를 눈여겨보았다. 그는 이 그림을 조심스럽게 접어 테오에게 보내는 편지(1878년 11월 15일) 안에 끼워 넣었다.

기를 소망했다.

"영국에 있을 때부터 난 이미 탄광촌에서 복음주의 전도사로 일하기를 희망했어. 나의 요구는 받아들여지지 않았지. 적어도 그 일을 하려면 스물다섯 살은 되어야 하기 때문이야. 너도 알다시피 근본적인 진리로 주요한 것은 복음뿐만 아니라 어둠 속에 빛을 비추는 성경 전체지."

이때 탄광촌을 꿈꾸며 그린 것이 「카페 오샤르보나주」다. 빈센트는 언제나 극을 향해 돌진하며 지나친 흥분 상태에서 일을 시작했다. 사랑, 그림, 봉사, 그 어떤 일에서도…….

인간의 조건

Borinage

보리나주
1878년 12월~1880년 10월

빈센트가 보리나주의 탄광촌에 도착했을 때는 한겨울이었다. 그는 이 지옥 같은 잿빛 세상에서 2년이라는 세월을 보냈다. 이 시기는 그의 인생에서 아주 중요하다. 그는 이곳에서 전도사 생활을 하며 인간의 조건을 바로 보았고, 드디어 화가의 길로 첫 발을 내디뎠기 때문이다.

보리나주 지방은 프랑스와 벨기에의 국경 부근에 위치해 있다. 파리에서 자동차로 약 세 시간 달리면 도착한다. 벨기에 몽스의 여행안내소에 도착했을 때, 나는 가장 먼저 빈센트가 지낸 탄광촌의 이름을 어떻게 발음해야 하는지를 물었다. 그 이름이 아주 특이하기 때문이다. 안내인은 파튀라주Paturage, 퀴에므 Cuemes, 왐므Wasmes, 프티왐므Petit Wasmes라고 일러주었다. 몽스 변두리에 위치한 이들 탄광촌은 여행안내소에서 15분 정도 더 달리면 차례로 나온다. 가장 먼저 도착한 곳은 퀴에므다. 이어 프티왐므와 파튀라주가 나온다. 나는 파튀라주로 곧장 달려갔다. 빈센트가 도착한 뒤 처음 열흘간 머문 곳이기 때문이다. 보리나

보리나주 탄광의 흔적 보리나주로 발령받은 빈센트는 이곳에서 설교와 병자 간호를 책임졌다. 그의 인간애는 보리나주에 있을 때 가장 뜨겁게 타올랐다. 그는 이곳에서 인간 조건의 최하한선을 경험했다.

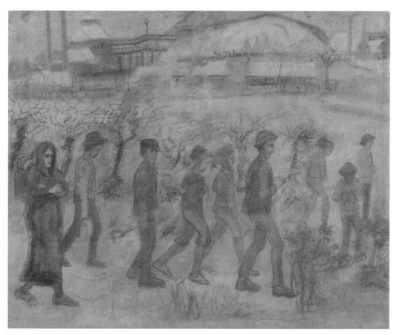

빈센트 반 고흐, 「눈 속의 광부들」, 종이에 연필·색분필·수채물감, 1880년, 오테를로 크륄러뮐러미술관.
마치 노예들처럼 남자고 여자고 똑같이 누더기 같은 옷을 입고 새벽어둠 속을 자박자박 걸어가는 광부들의 모습은 빈센트에게 깊은 인상을 남겼다.

주에서 보낸 첫 편지도 이곳에 있을 때 쓴 것이다.

1879년 2월 1일부터 빈센트는 탄광촌에서 해야 할 일을 정식으로 시작했다. 그에게는 설교와 병자 돌보기라는 임무가 부여되었다. 그는 처음에 파튀라주 에글리즈로에 있는 한 집에서 지냈다. 오늘날 그 집의 흔적은 찾아볼 수 없다. 그는 눈이 내린 탄광촌에서 일하러 가는 광부들을 보고 테오에게 편지를 보냈다. 1878년 12월 26일의 편지다.

"요즘 어스름한 황혼 녘이면 광부들은 흰 눈을 밟으며 지나가는데, 호기심 가는 장면이야. 그들은 밝은 대낮에 수갱에서 올라오는데, 모두 새까만 것이 굴뚝 청소부 같더구나."

예수처럼

파튀라주에서 프티왐므로 가는 길은 환상적이라는 표현조차도 부족할 만큼 올라갔다 내려갔다 하는 것이 마치 공상 과학 영화의 한 장면을 방불케 했다. 미로처럼 복잡한 달동네 가장 꼭대기에 도착한 뒤에야 빈센트가 기거한 장 바티스트 드니Jean Baptiste Denis의 집을 발견할 수 있었다. 빈센트도 말했듯이 프티왐므는 지금도 그림 같았다. 탄광촌의 음산한 분위기 때문인지 괴이하기도 했다. 빵집을 운영했던 드니의 집은 여전히 그 자리에 있기는 했지만 흉가처럼 버려져 있었다. 벽에는 빈센트를 기리기 위한 장소로 되살리는 운동을 한다는 안내문이 붙어 있었다.

빈센트의 인간애는 보리나주에 있을 때 가장 뜨겁게 타올랐다. 그의 그림 속에서 느낄 수 있는 인간애의 시원이라고 한다면 과언일까? 드니의 아들은 빈센트가 도착했을 때를 이렇게 회상했다.

"부유한 옷차림을 한 젊은 친구 빈센트 반 고흐가 도착했을 때, 그는 우리를 계속해서 관찰하는 것 같더군요. 다음 날 그는 봉테 목사와 광부들의 집을 방

프티왐므 이곳은 마르카스 광산과 프라므리 광산 가까운 곳에 웅크린 작은 마을들 중 하나다.

드니의 집 빈센트가 기거한 드니의 집은 미로처럼 복잡한 달동네의 가장 꼭대기에 있었다. 빵집으로 운영되었던 그 집은 여전히 그 자리에 있었지만 흉가처럼 버려져 있다. 현재 빈센트를 기리기 위한 작업을 한다는 안내문이 붙어 있다.

빈센트가 설교한 곳 이 당시 빈센트가 보낸 편지들을 보면 목회 활동에 대한 열광으로 가득 차 있다. 그는 청년 예수처럼 스스로 가장 낮고 누추한 이들의 자리에 서려 했다.

문하고 왔는데, 크게 굴욕감을 느끼고는 옷을 궁색하게 입더군요. 와이셔츠도 양말도 더는 신지 않았지요."

빈센트는 환자들을 방문하여 간호도 하고 설교도 하며 지냈다. 가진 것 없는 그들을 보면서 자신의 옷을 주는가 하면, 속옷을 찢어서 붕대로 사용하기도 했다. 그는 편지에서 자신이 설교하던 곳을 이렇게 설명했다.

"단출하게 큰 방인데, 100명 정도는 들어갈 수 있는 곳이야."

부아로에 하얀색과 갈색의 집이 두 채 있는데 여기가 바로 빈센트가 설교를 했던 곳이다. 초라하고 누추했지만, 그가 설명한 것과는 달라 보였다. 빈센트는 열정을 다해 헌신했고, 결국 학교 측에서도 그를 정식 전도사로 임명했다. 그는

자신의 월급은 물론 옷과 먹을 것 등을 다 바쳤다. 신발 끈도 매지 않았고, 세수도 제대로 하지 않고 꾀죄죄하게 살았다. 드니 부인이 그의 모습을 차마 볼 수 없어 걱정하자 그는 이렇게 대답했다.

"오, 에스텔, 세세한 데 신경 쓰지 말아요. 하늘나라에서는 아무것도 아닌 걸요."

빈센트는 빵집을 운영하는 드니의 집에서 머무는 것도 사치라고 여기고는 광부들이 지내는 형편없는 가건물 막사 안 야영용 침대에서 자겠다고 했다. 드니 부인은 그런 식으로 생활하는 것은 전도사로서 마땅하지 않다고 나무랐다. 그래도 빈센트는 고집했다.

"에스텔, 선하신 주님이 그랬던 것처럼 저도 그들 속으로 가야만 해요."

에스텔은 자신의 집에 세 든 그가 처참해지는 모습을 바라보며 걱정이 된 나머지 그의 아버지에게 보리나주로 와달라고 편지까지 썼다. 아버지는 소식을 듣고 바로 보리나주로 향했다. 목사인 그는 잘 알고 있었다. 신참 때 과다하게 일하다 보면 책임질 수 없는 상황에 이른다는 것을 말이다. 아버지는 이틀간 아들과 함께 시간을 보냈다. 그는 아들이 또 한 번 망가지지는 않을지 염려했다. 세를 얻은 천막은 화실로 이용하도록 했고, 아들을 찾아오는 사람들을 지켜보면서 마음을 다해 협력했다. 아버지도 아들이 일하는 탄광촌을 보면서 큰 충격을 받았다. 아들을 돕고 싶었던 아버지는 성지 이스라엘을 그린 아들의 데생 세 점을 구입했다.

보리나주의 참모습

1879년 4월, 빈센트는 그동안 추측만 해오던 보리나주의 참모습을 보게 되었다. 집 주인 드니는 자신의 친구를 빈센트에게 소개해주었다. 그 친구는 빈센트가 마르카스 지하 탄광을 견학할 수 있도록 허가를 받아냈다. 빈센트는 새벽

마르카스 탄광 빈센트는 1879년 1월에 보리나주에서 가장 오래되고 잔인하고 위험하기로 악명 높은 마르카스 탄광을 직접 방문했다. 그것은 보리나주에서 2년간 보고 들은 일 중 가장 전율적인 것이었다. 어둡고 비참하고 당장이라도 모든 것을 집어삼킬 것 같은 지하 세계. 그것은 곧 지옥의 풍경이었다.

넉 다른 광부들처럼 옷을 입고 가이드를 따라 탄광으로 내려갔다. 거기에는 성인 남녀는 물론 어린이들까지 있었다. 그들은 몸이 아파도 죽을 때까지 광부로 일할 사람들이었다. 그전까지 빈센트는 그들에 대해 피상적으로 알고 있을 뿐이었다. 그러나 탄광을 경험하고 나자 비로소 거기가 어떤 곳인지를 진정으로 이해하게 되었다. 그는 참혹한 현실에 충격을 받았다. 그 여파는 그의 가슴 깊은 곳까지 침투했다. 이 일은 그를 단번에 바꾸어놓았다. 이제는 예전의 그가 아니었다. 그는 자신이 본 것을 조금도 꾸미지 않고 사실 그대로 생생하게 편지에 썼다. 1879년 당시의 노동 조건을 잘 보여주는 그 글은 그의 편지들 중에서도 가장 훌륭하고 놀라운 것으로 정평이 나 있다. 에밀 졸라가 탄광촌의 열악한 근로 조건과 광부들의 파업을 그린 소설 『제르미날』을 발표하기 5년 전의 일이었다.

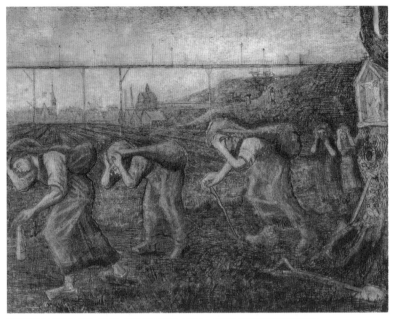

빈센트 반 고흐, 「석탄을 나르는 사람들」, 종이에 연필과 잉크, 43×60cm, 1881년, 오테를로 크륄러뮐러미술관.
마르카스 탄광을 체험하고 난 뒤 빈센트는 자신의 설교가 부질없다고 느꼈다. 그가 가지고 있던 뜨거운 종교적 열망은 이제 예술 창작으로 옮아갔다. 그는 광부들을 그리기 시작했고, 그들과 완전히 하나가 되기 위해 끼니를 굶고 차가운 바닥에서 자는 등 비참한 삶을 자처했다.

"얼마 전 난 아주 흥미로운 견학을 했어. 여섯 시간 동안 갱내에 들어가 있었지. 마르카스 탄광이라는 곳으로, 이 부근에서 가장 위험하고 오래된 탄광 중의 하나야. 평판이 아주 좋지 않은 곳이야. 침수로 낡은 갱도가 무너져 내리기도 하고, 수많은 광부들이 갱내에서 발생하는 가연성 가스나 유독 가스에 질식해서 죽어나가니 말이야.

비참한 곳이야. 첫눈에도 이 주변 모든 것이 어딘지 음산하고 죽음의 기운이 서려 있어. 노동자들은 말랐을 뿐만 아니라 열병을 앓아 창백했어. 그들은 피곤하고 지쳐 있더군. 갈색의 얼룩 반점이 있어 나이보다 더 늙어 보였고, 그들의

아내들도 창백하고 시들했어. 탄광촌 주변에는 광부들이 사는 가난한 누옥과, 죽은 나무들과, 연기로 까매진 가시덤불 울타리와, 재로 더럽혀진 퇴비 더미와, 사용이 불가능한 폐갱 등이 있어. 마리스가 그 풍경을 본다면 놀라운 그림이 될 텐데 말이야. 어떤 모습인지 너도 이해할 수 있도록 간단하게 스케치를 해볼 생각이야.

우리는 다 같이 700미터 깊이의 갱도로 들어갔어. 지하 세계에서 가장 내밀한 곳이지. 출입구에서 가장 멀리 떨어진 '멩트나주maintenages' 혹은 '그라댕gradings'(광부들이 작업하는 곳)은 '카슈des caches'(숨은 장소, 탐광지)라고 불러. 이 갱의 내부는 5층으로 되어 있어. 위의 3층은 고갈된 상태로 버려진 폐갱이지. 그곳에는 석탄이 없어서 일하는 사람이 없어. 만약 누가 멩트나주를 스케치한다면 누구도 본 적 없는 새로운 곳을 그리는 것이 될 거야.

너도 상상해보렴. 불완전한 갱목이 떠받들고 있고 좁고 낮은 천장을 가진 작은 방들이 줄지어 있는 광경을 말이야. 그 방들 각각에는 굴뚝 청소부처럼 얼룩지고 해진 옷을 입은 새카만 광부들이 한 명씩 있어. 그들은 작은 램프의 희미한 불빛에 의지한 채 곡괭이로 석탄을 캐낸단다. 어떤 방에서는 광부가 서서 일하고, 어떤 방에서는 바닥에 등을 대고 누워서 일해. 그들이 배치된 모습은 더도 말고 덜도 말고 벌집 같기도 하고, 어두침침한 통로의 지하 움막에서 베를 짜는 것 같기도 해. 아니면 농부들의 집에서나 볼 수 있는 빵 굽는 커다란 동굴 화덕이나 납골당의 격벽처럼 보이기도 해. 광부들이 석탄을 캐는 방은 브라반트 지방 농가의 벽난로를 닮았어. 그 갱도 내부 도처에 있는 틈에서는 물이 방울방울 떨어지고, 램프의 불빛이 기묘한 효과를 자아내는데, 그것은 마치 종유동 내부에서 반사되는 것 같아.

멩트나주에서 일하는 사람이 있고, 광석 운반선에다가 캐낸 석탄 더미를 싣고 미는 사람도 있어. 미는 일은 주로 아이들이 하는데, 거기에는 남자아이뿐만

아니라 여자아이도 있어.

700미터 깊이의 갱도에는 마구간도 있어. 거기서 일곱 마리의 아주 늙은 말들도 보았어. 말들은 한 번에 여러 개의 탄차를 연결 고리가 있는 데까지 끌고 가더군. 그 연결 고리가 있는 곳은 석탄통을 땅 위로 끌어올리는 장소야. 또 다른 노동자들은 오래된 방들의 붕괴 위험을 막기 위해 수선하거나 새로운 곳을 찾아 탐광하기도 해."

빈센트의 이 편지는 내 마음을 먹먹하게 했다. 그가 보고 느낀, 가난하고 처참한 인간의 조건을 깊이 생각하게 했기 때문이다. 보리나주 시절이 없었다면 그의 그림 속에 삶의 진한 향기와 매혹적인 힘이 녹아 흘렀을까?

또 한 번의 실패

보리나주에는 탄광촌의 흔적이 도처에 있다. 주거 형태와 사람들의 표정을 보고 있자면 피터르 브뤼헐Pieter Bruegel이 그린 「바벨탑」이 떠오른다. 으스스한 기분이 들어 차에서 내리고 싶지 않을 정도다. 동네 사람들에게 겨우 몇 마디 건네보았지만 상냥함과는 거리가 멀었다. 어딘지 대화를 꺼리는 것만 같았다.

대학 시절 나는 기차를 타고 강원도 탄광촌에 간 적이 있다. 그 마을의 이름은 잊었지만 시선을 어디에 두어도 온통 잿빛인 풍경에 매료된 기억만은 분명하게 남아 있다. 우울한 잿빛의 사진만 건지려고 했던 나의 행동이 어렴풋이 기억나 빈센트 앞에서 부끄러웠다. 탄광촌의 세계를 전하는 빈센트의 글은 내 심장을 건드렸고, 사회 통념에 대해서도 다르게 바라보도록 했다.

"여기서 몇 년 살면 탄광 안에 들어가지 않는 한 세상이 어떻게 움직이는지 제대로 이해하지 못하게 된단다."

하지만 그 누가 탄광 속으로 들어갈 생각을 한단 말인가. 이 점에서 빈센트의 인간애는 더욱 남다르게 느껴진다. 그의 그림이 주는 감동의 원천도 바로 거

기에 있을 것이다.

빈센트는 지하 갱도의 세계를 체험하고 난 뒤 이스라엘스나 밀레의 그림 속 가난한 농부들이 입은 해진 옷이 오히려 인간적이라고 여기게 되었다. 그가 본 가난은 완전히 차원이 다른 비인간적인 세계에 속했던 것이다. 지옥인 양 그토록 비참하고 일그러진 상황 속에 있는 그들에게 자신의 설교는 부질없는 희망 같았다. 그의 종교적 소명은 마르카스 탄광 속에서 사그라진 반면, 인간에 대한 사랑은 무한대로 커져갔다. 이것은 예술 창작에 대한 뜨거운 열망으로 이어졌다. 마리스가 그려야 한다고 생각한, 탄광 안의 멩트나주. 이제 그가 마리스를 대신하게 되었다.

빈센트는 광부들을 그리기 시작했다. 그와 함께 그 자신도 광부들을 닮아갔다. 끼니를 굶어 여위어갔고, 영하의 추위에 담요도 없이 차가운 바닥에 누워 잤다. 눈밭을 걸어야 함에도 신발은 광부들에게 주었고, 돈도 옷도 가난한 사람들을 보살피는 데 사용했다. 면도는커녕 세면도 하지 않았고, 치즈는 쥐에게 주었으며, 딱딱한 빵은 나무 밑의 벌레들에게 주었다. 그는 모든 생물을 거대한 사랑으로 대했다. 마치 성인처럼.

한편 브뤼셀 교회회의의 에밀 로슈디외Emile Rochedieu는 보리나주의 상황이 어떤지 알기 위해 감찰을 실시했다. 감찰 담당자들이 본 것은 거지 같은 꼴로 천막집에서 사는 빈센트의 모습이었다. 그런 전도사의 모습은 구원이 아니라 재난을 가져다줄 것만 같았다. 아이들은 그를 미친 사람이라고 놀리며 돌을 던졌다. 그가 광부들에게 아무런 계산 없이 물건들을 제공하는 것을 확인했음에도 감찰 결과는 부정적이었다. 그들은 광부들에 대한 그의 헌신과 희생을 거론하면서도 그가 신에 미친 사람이라고 결론 내리고는 활동을 중단시켰다. 서류상 해고 이유는 설교자로서의 자질이 부족하다는 것이었다. 또 한 번의 실패는 그를 무너뜨렸다.

예술로 내딛다

무일푼이었던 빈센트는 이제 몽스를 거쳐 브뤼셀까지 100킬로미터나 되는 거리를 걸어가야만 했다. 그는 브뤼셀 교회회의를 찾아가 자신에 대한 결정 철회를 간곡히 사정해볼 생각이었다. 겨우 입에 풀칠을 하며 걷고 또 걸었다. 마치 예전에 램스게이트에서 런던까지 걸었던 것처럼.

그는 먼저 광부를 그린 데생을 팔에 끼고 그림을 좋아하는 피테르선 목사를 만나러 갔다. 먼지를 뒤집어쓴 더러운 떠돌이 같은 그를 보고 사람들은 겁에 질렸을 것이 분명하다. 붉은 수염과 광기 어린 푸른 눈동자도 한몫했을 것이다. 문을 열어준 피테르선 목사의 딸은 빈센트를 보자 소리를 지르며 무서워 도망을 쳤다. 반면 피테르선 목사는 그를 반기며 그에게 자신의 화실을 보여주기까지 했다. 목사는 빈센트의 서투르고 거칠게 뭉갠 데생을 보며 칭찬을 아끼지 않았고, 그의 광부 그림 한 점을 소장하고 싶어 했다. 목사는 빈센트가 미술 공부를 하면 좋겠다고 생각했다. 하지만 목사는 사려 깊은 사람이었다. 그는 빈센트가 당장 교회 일을 그만둠으로써 받을 충격을 먼저 생각했다. 이에 그는 자신이 월급을 주겠다며 빈센트에게 돌아가서 전과 같이 일하라고 했다. 목사는 빈센트 스스로 자신의 길을 찾기를 바란 것이었다.

빈센트는 기력을 되찾았다. 예술로 길을 바꾸어볼까 하는 생각도 했다. 다른 사람에게 듣는 극찬은 그에게 용기를 불어넣어주었다. 그는 피테르선 목사와 헤어진 후 브뤼셀의 화방으로 가서 종이를 구입했다. 1879년 7월의 일이다. 피테르선 목사에게서 받은 호의적인 평가는 빈센트에게 아주 중요한 역할을 했다. 그 만남과 그때 구입한 종이가 바로 그가 예술로 내딛은 출발점인 것이었다.

퀴에므에 도착하면 가장 먼저 눈에 띄는 것은 빈센트가 그려진 펄럭이는 휘장이다. 바로 빈센트기념관이다. 피테르선 목사를 만난 뒤 보리나주로 돌아온 빈센트가 새로 세 들어간 곳으로, 광부인 샤를 드크뤼크Charles Decrucq의 집이다.

샤를 드크뤼크의 집 피테르선 목사를 만난 후 다시 보리나주로 돌아온 빈센트는 퀴에므 마을의 드크뤼크 씨 집에 세를 들었다. 그는 이곳에서 본격적으로 그림을 그리기 시작했다.

그곳은 이전에 살던 천막집보다 크고 빛도 더 잘 들었다. 빈센트는 여기에서 처음으로 그림을 본격적으로 그리기 시작했다.

"늦은 밤이면 그림을 그려. 기억해둘 것과 내가 본 것을 암시하고 생각을 구체화하기 위해서야."

빈센트는 에밀 졸라가 예술에 대해 내린 정의를 좋아했다.

"나는 예술에 대한 이보다 나은 정의를 알지 못해. 예술은 인간이 자연에 부언하는 것이다. 자연은 사실이고 진실인 고로 예술가는 그 의미를 해석하고 개성적으로 표현하며 뽑아내야만 한다. 그것은 명확하게 풀어내야 하고 해방시켜야 하며 밝혀내야 한다."

빈센트는 그림을 그리기도 전에 예술에 대한 정의부터 먼저 내렸다.

드크뤼크의 집은 보리나주에서 악명 높은 아그라프 탄광 근처에 있었다. 빈센트는 사망자와 부상자 들이 갱 밖으로 올라오는 모습을 보고는 큰 충격을 받았다. 광부들은 그곳을 '공동 매장소' 또는 '관'이라고 불렀다. 분노한 빈센트는

비록 그림 초보자였지만 데생으로라도 증거를 남기려고 노력했고, 이 지하 세계 속으로 다시 들어갈 기회를 얻었다. 이곳의 광부들은 60개 탄광의 주주들에게 달마다 40프랑을 갖다 바쳐야 했다. 이 사실을 들은 빈센트는 부정 착취에 항의하기 위해 회사를 찾아갔다. 그는 광부의 처지에 서서 더 공정한 분배를 요구했다. 그러나 뜻을 관철하기는커녕 오히려 미친 사람 취급을 받으며 감금당할 뻔했다. 파업이 일어나자 그는 사람들을 불러 모았고, 인명 피해가 심했던 수갱을 불사르자는 데 용기를 주었다. 그러나 파업이 더욱 폭력적으로 치닫자 중재에 나섰다. 폭력은 인간의 선을 말살하는 것이라 여겼기 때문이다.

깊은 고독

테오와 드디어 오랜만에 만났다. 하지만 둘 사이에는 전과 다르게 따뜻함이 없었다. 1878년에는 편지도 거의 쓰지 않았다. 그러니 형이 하루하루 어떻게 지내는지 동생도 알 리가 없었다. 테오는 형을 이해하지 못했다. 그는 빵을 만들든지, 목수가 되든지, 세리가 되든지 마땅한 직업을 가져야 하지 않겠느냐고, 이런 식으로는 얼마 가지 못한다고 형에게 쐐기를 박듯이 말했다. 말없이 듣고만 있던 빈센트는 마음에 상처를 입었다. 테오가 떠난 뒤 빈센트는 모든 것을 설명하기 위해 장문의 편지를 썼다.

"내가 너와 가족들에게 주체할 수 없는 무거운 짐처럼 느껴지더구나. 무엇에도 쓸모없는 난 너의 눈에는 존재하지 않는 편이 더 나을지도 모르는, 무위도식하는 불청객으로 보이겠지. 점점 사람들 앞에서 나를 지우며 없는 존재로 살아가야겠다고 느낀다. 달리 방법이 없어서 그렇게밖에 될 수 없다면 나는 절망한 희생자로서 슬픔에 시달리게 될 거야. (중략) 그렇게 될 바에는 이 세상에서 너무 지체하지 않는 것이 좋겠지."

그러고는 말미에서 이렇게 썼다.

"빠르든 늦든 혹독한 추위는 결국 끝나게 되어 있는 것처럼, 우리가 동의하든 못하든 상쾌한 아침이 찾아오고 바람도 바뀌면서 눈이 녹지. 우리가 생각하지 않았던 방향으로 결론이 내려질 수도 있어."

그러나 그의 바람과는 달리 둘 사이는 얼어붙었다. 빈센트에게 테오는 이미 이방인이 되었다. 빈센트는 암스테르담 시절처럼 다시 절망적인 실패자로 돌아갔다. 10월 15일 편지를 끝으로 다음 해 7월까지 테오와는 서로 연락하지 않았다. 둘의 오랜 침묵은 "우리는 절대로 서로 이방인이 되지 않기를 바란다"라고 쓰게 될 때까지 이어졌다. 빈센트는 깊은 외로움에 빠져들었다. 그는 광부들을 돌보면서도 고독했다. 새로운 슬픔이 밀려왔고, 무엇을 어떻게 해야 할지 암담했다.

예술과 빈곤

빈센트는 쥘 브르통Jules Breton이 쿠리에르에 정착했다는 소식을 듣자 보리나주에서 100킬로미터나 떨어진 그곳으로 다시 도보 여행을 감행했다. 브르통은 주로 농부들을 그린 성공한 화가다. 빈센트는 그를 구필화랑에서 일할 때 만난 적이 있었다.

빈센트는 자신의 그림에 대한 조언을 구하고 싶었던 것일까? 그는 데생한 것을 팔에 끼고 차가운 비가 내리는 늦가을 길을 걷고 또 걸었다. 발은 얼어붙었고 몸은 완전히 지칠 대로 지쳤다. 하지만 막상 도착해 벽돌로 된 높다란 벽을 보자 아무도 반겨줄 것 같지 않은 분위기에 짓눌리고 말았다. 결국 문을 두드려보지도 못하고 되돌아선 그는 테오에게 쓴 편지에서 이 여행과 빈곤에 대해 이야기했다.

"빈곤이 능력 있는 자의 출세를 방해한다는 필립포 팔리치Filippo Palizzi의 말은 어느 정도 진실이야. 아니 그 참된 의도와 담긴 의미를 이해한다면 완벽한 진실

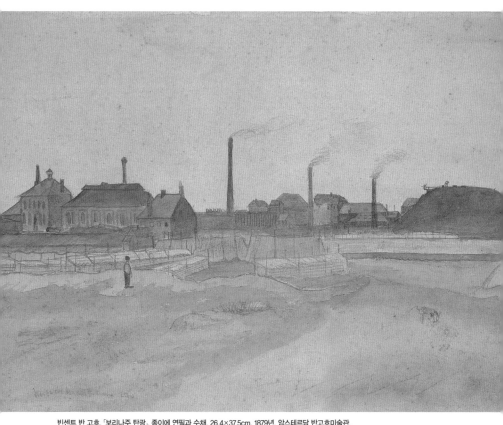

빈센트 반 고흐, 「보리나주 탄광」, 종이에 연필과 수채, 26.4×37.5cm, 1879년, 암스테르담 반고흐미술관.
보리나주 사람들은 처음에는 빈센트를 존경했지만, 나중에는 미치광이라며 손가락질했다. 결국 그는 1880년 10월 보리나주를 영원히 떠났
다. 누구에게도 이해받지 못했지만 그럼에도 그는 보리나주를 "유황색 태양의 땅"으로 기억하며 언제나 그리워했다.

임을 알게 돼."

빈센트는 어둠 속의 빛이 되고 싶었을까?

"내가 왜 그런지 나도 모르겠다. 내가 좋아하는 이들은 불행한 자, 경멸당하는 자, 버림받은 자들이야."

빈센트는 아무도 관심을 갖지 않는 어둠 속의 사람들을 세상에 보여주고 싶어 했다.

"약한 자가 밟히는 것을 보면 그렇게 발전했다는 문명의 가치에 의구심을 갖게 돼. 물론 나는 우리 시대가 문명화되었다고 믿지만, 그 바탕에는 진정한 사랑이 있어야 해."

그리고 이렇게도 말했다.

"나는 인물과 풍경을 그릴 때 우울한 감정보다는 비극적인 고통을 표현하려고 한다."

보리나주에서 그는 그렇게 인간의 조건에 대해 깊이 생각했다. 그곳은 그가 화가로서의 삶을 시작한 곳임에 틀림없다. 빈센트는 예술가의 소명을 받은 듯 이렇게 말했다.

"가끔 보잘것없는 것을 간접적으로 알게 하는 것은 예술가들의 장점이야."

빈센트는 그 도보 여행에서 연기와 안개로 가득한 보리나주의 잿빛 하늘과는 완전히 다른, 청명하게 맑은 프랑스의 하늘을 보았다. 또한 도비니나 밀레의 그림에서 자주 본 까마귀 떼도 보았다고 했다. 그 느낌은 그의 내면에 아로새겨졌다. 배고픔, 고통, 추위, 피로 등으로 여정은 힘들었지만, 마냥 불행하기만 한 것은 아니었다. 그는 탄광촌에 머무르며 더 열심히 데생에 몰두했다. 그러나 그의 정신은 이미 다른 곳에 가 있었다.

보리나주는 오히려 그를 구제한 곳이 아닐까? 그는 그곳에서 극도로 비참한 현실을 목도했다. 그의 경제 상황은 재난에 가까웠으나 생각은 더욱 확실해졌

다. 첫사랑의 상처도 아물었다. 빈센트는 훗날 아를에 머물 때 친구인 외젠 보슈Eugene Boch에게 보리나주를 깊은 애정을 느낀 곳이라고 말했다. 그는 보리나주를 결코 잊지 않았다.

사랑, 감옥의 문을 여는 열쇠

1880년 여름, 빈센트는 에턴에 있는 부모 집에서 지냈다. 하지만 직장을 잡아야 하지 않겠느냐는 아버지의 잔소리에 그는 다시 보리나주로 향할 수밖에 없었다. 아버지는 한 달에 60프랑을 주겠다며 아들을 절망적인 눈으로 쳐다보았다. 또한 테오가 형을 위해 두고 간 50프랑도 전해주었다. 그 순간 빈센트는 주저했다. 1년 가까이 소식을 끊고 지냈던 터라 더 우울한 기분이 들었을 것이다. 막다른 골목에 처해 있던 그는 결국 그 돈을 받았다. 하지만 이후 10년 동안이렇게 계속 돈을 받게 될 줄이야 누가 알았을까. 그는 마지못해 감사의 편지를 썼다. 1880년 7월의 이 편지는 프랑스어로 씌어 있다. 왜 모국어도 아닌 프랑스어였을까? 테오에게서 답장이 왔다.

"형 스스로 벌이를 할 때까지 내가 할 수 있는 한도 안에서 도울 생각이야."

10개월간의 무소식이 테오를 이렇게 만든 것일까? 아니면 레이스베이크에서한 그들만의 약속 때문일까? 하지만 불행하게도 그의 도움은 빈센트가 세상을 떠날 때까지 계속되었다.

한편 테오가 구필화랑 파리 지점으로 옮길 무렵 그 도시는 인상주의 화가들로 떠들썩했다. 테오는 뒤랑뤼엘갤러리와 화가들이 모이는 카페를 드나들면서 인상주의 화가인 피사로를 만났다. 인상주의 작품들이 막 팔리기 시작한 때였다. 테오는 그 화가들이 얼마나 오랫동안 가난으로 고통 받았는지 알고 있었다. 파리로 옮겨오면서 테오는 처음으로 가족과 멀리 떨어져 지내게 되었고 자유의 물결에 휩쓸렸다. 이때 주지할 만한 중요한 사실은 그가 135통이나 되는

형의 편지를 모두 보관했다는 사실이다. 그는 그것을 왜 보관했을까?

"감옥을 사라지게 하려면 어떻게 해야 하는지 너는 알고 있니? 깊고 진정한 마음으로 흡족하게 해주면 된단다. 친구나 형제가 되어주고 사랑을 주면 감옥은 열리게 되는데, 그 사랑이라는 힘은 가장 강력한 마법의 약이며, 더할 나위 없이 으뜸가는 권리야. 사랑이 없다면 죽음 속에서 사는 것이야."

테오는 형이 돈 걱정 없이 그림 공부를 할 수 있도록 모든 것을 떠맡기로 결심했다.

"지금까지 그린 내 데생의 문제는 인체의 균형이 맞지 않다는 거야."

빈센트는 대도시 브뤼셀로 가서 그림을 제대로 배우기로 마음먹었다. 그는 독학하면서 올바르지 않은 습관과 근본적인 기술의 부족으로 길을 잘못 들면 시간을 허비하는 것밖에는 안 된다고 생각했다. 그에게는 종이, 재료, 분위기, 박물관, 예술가, 화랑이 절실하게 필요했다.

Drenthe

Amsterdam

Hague

Dordrecht

London

Zevenbergen

Ramsgate

Helvoirt

Etten

Tilburg

Isleworth

Nuenen

Zundert

Antwerpen

Brussel

Borinage

Auvers-sur-Oise

Paris

3부 예술의 길

Saint-Rémy-de-Provence

Arles

브뤼셀 미술학교에 들어가다

Brussel

브뤼셀
1880년 10월~1881년 4월

브뤼셀에 도착한 날, 도심으로 향한 도로는 브뤼셀 여름 음악축제로 완전히 마비 상태였다. 인파를 뚫고 빈센트가 드나들던 곳을 찾아냈다. 도심 한쪽에 몰려 있는 그곳으로 가려면 거리의 악사들, 초콜릿 가게, 레이스 가게, 오줌싸개 소년 동상 등을 지나야 한다. 그 가운데 가장 반가웠던 것은 벨기에의 상송 가수인 자크 브렐Jacques Brel의 사진이었다. 그가 직접 부르는 「암스테르담」이나 「날 떠나지 말아요Ne me quitte pas」가 듣고 싶었다. 하지만 그는 이미 세상을 떠났으니 이제는 불가능한 일이 되었다. 호소력 짙은 그의 애절한 노래에 누구도 빠져들지 않을 사람이 없다. 나도 모르게 절로 흥얼거렸다.

"느 므 퀴 트파…… 날 떠나지 마…… 널 위해 비가 오지 않는 나라에 진주비를 내리게 할거야…… 사랑이 법이고 사랑이 왕인 영지도 만들었어. 너는 그곳의 여왕이 될 거야. 날 떠나지 마……."

브뤼셀은 빈센트가 보리나주로 가기 전 신학을 공부했던 곳이다. 그는 미술

브뤼셀 미술학교 빈센트는 그림을 제대로 배우기로 마음먹고 1880년 10월 대도시 브뤼셀로 갔다. 그렇잖아도 당시 이 도시에는 비범한 예술인과 지식인 들이 자국의 연이은 정치적 동요를 피해 많이 모여 있었다. 빈센트는 이곳에서 테오가 소개해준 여러 사람들을 만나는 한편으로, 인체 데생과 미술 해부학 등에 매달리면서 필사적으로 새로운 삶을 모색했다.

학교에 들어가기 위하여 브뤼셀로 다시 돌아왔다. 이제 그에게는 또 어떤 인생이 펼쳐질까?

밀레 그림을 모사하다

빈센트가 다닌 미술학교는 미디로에 있다. 축제일이라 학교 대문은 굳게 닫혀 있었다. 1711년에 세워진 이 건물은 원래 예술가들의 작업실과 숙소였지만 나중에 학교가 되었다. 전통을 자랑하는 이 학교는 빈센트가 드나들던 때와 달라진 것 없이 여전히 늠름한 자태를 보여준다. 빈센트는 미디로 72번지에 있던

슈미트화랑이 있던 곳 브뤼셀 미술학교가 있던 미디로에는 화방이며 화랑 들이 많다. 부근에는 빈센트가 드나들던 곳이 많은데, 슈미트화랑도 그중 하나다.

집에 세 들어 살았다. 하지만 오늘날 그 집의 자취는 찾아볼 수 없다. 미디로에는 화방이며 화랑이 있어 인근에 미술학교가 있다는 것을 실감하게 한다. 이부근에는 빈센트가 드나들던 곳이 많다. 학교에서 멀지 않은 곳에 있는 슈미트화랑이나 생위베르갤러리도 그러하다. 특히 유리 지붕으로 된 생위베르갤러리 파사주는 퍽 아름답다. 축제에 취한 사람들을 바라보다가 쿵쿵거리는 음악 소리에 이끌려 벤치에 앉아보았다. 눈을 감고 그 소리를 듣고 있자니 빈센트의 풍경 속으로 빠져들어가는 듯했다.

보리나주를 떠나 이곳에 도착한 빈센트는 중고 옷을 사 입고는 브뤼셀의 구필화랑 책임자인 토비아스 빅토르 슈미트Tobias Victor Schmidt를 만나러 갔다. 그는

생위베르갤러리 빈센트는 브뤼셀에 도착한 뒤 가장 먼저 구필화랑 책임자인 슈미트를 만나러 갔다. 그는 테오의 옛 상관인 슈미트를 통해 이곳의 젊은 화가들을 사귀고 싶어 했다.

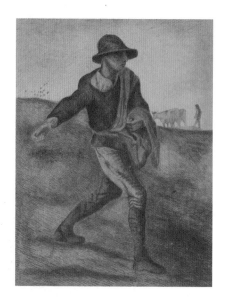

빈센트 반 고흐, 「씨 뿌리는 사람들」, 종이에 연필과 잉크, 48
×36.8cm, 1881년, 암스테르담 반고흐미술관.

테오의 옛 상관이기도 했다. 그는 네덜란드 화가인 빌럼 룰로프스Willem Roelofs의
조언에 따라 이윽고 브뤼셀 미술학교에 등록했고, 이후 인체 데생과 미술 해부
학에 매달렸다. 이 시기 그는 테오가 보내준 밀레 그림을 모사했다. 특히 성경적
주제를 담고 있는 밀레의 「씨 뿌리는 사람」을 수없이 반복해서 모사했는데, 나
중에는 유화로도 그렸다.

라파르트

화가 안톤 판 라파르트Anton van Rappard는 이 시기 빈센트의 인생에서 중요한
인물이다. 네덜란드 귀족인 그는 재산가였지만, 방랑기가 있었다. 빈센트는 테오
의 소개로 그를 만났다. 브뤼셀의 변두리에 화실을 가지고 있었던 라파르트는
그곳을 빈센트에게 제공했다. 이때 빈센트의 나이 스물일곱이었다.

안톤 판 라파르트 빈센트가 벨기에서 새로 사귄 사람들 중 그에게 가장 큰 역할을 한 사람이다. 네덜란드 귀족 가문 출신인 그는 빈센트와는 완전히 달랐다. 하지만 여기저기를 헤매 다니는 방랑기가 둘을 친밀하게 이어주는 고리가 되었다.

그런데 그는 데생법을 익히는 데 생각하지 않은 어려움을 겪었다. 머리로는 익히 알고 있었지만 손이 마음대로 따라주지 않았던 것이다. 그의 초기 데생 가운데 팔꿈치를 다리에 기대고 얼굴을 묻고 있는 「지친 사람」을 보면 인간의 고뇌에 집착했음을 알 수 있다. 이러한 자세는 여러 차례 반복되는데, 나체의 여인이 무릎에 얼굴을 파묻은 모습을 그린 「슬픔」에서도 나타난다.

한편 아버지는 빈센트를 만나러 브뤼셀로 왔다. 그는 아들이 지독할 만큼 투쟁하면서 그린 것을 보고는 놀라움을 금하지 못했다. 그렇지 않아도 피테르선 목사에게서 빈센트는 예술가의 길을 걷게 해야 한다는 조언이 담긴 편지를 종종 받기는 했다. 아버지는 아들이 작업한 것을 보고서야 정말로 그 말을 실감했다.

그러나 빈센트는 오래지 않아 브뤼셀을 떠나야 했다. 브뤼셀은 그 무엇도 저

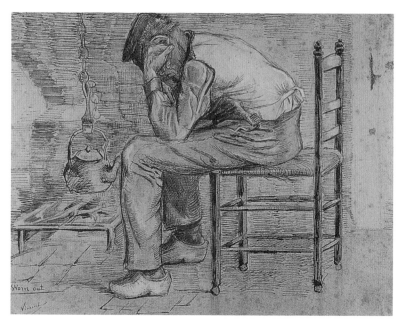

빈센트 반 고흐, 「지친 사람」, 종이에 펜과 잉크와 수채, 23.4×31.2cm, 1881년, 암스테르담 더부르재단.

럼한 것이 없었다. 게다가 라파르트 또한 네덜란드로 옮기게 됨으로써 빈센트에
게는 화실이 없어졌다. 아버지는 빈센트가 브뤼셀에서 이 극한 상황을 이겨낼
수 없다고 판단하고는 에턴으로 옮기도록 했다. 테오가 부쳐주는 돈은 미술 재
료를 구입하는 데만 사용하자고 했다. 그 말이 떨어지기가 무섭게 빈센트는 화
구를 챙겨들었다.

사랑과 예술

Etten

에턴에 들어서면 두 개의 우뚝 솟은 교회 종탑이 먼저 보인다. 각각 가톨릭교회
와 개신교교회인데, 후자는 빈센트의 아버지가 목회하던 곳이다. 빈센트는 부
모님을 뵙기 위해 이전에도 에턴을 종종 찾았지만, 이곳에서 생활하게 된 것은
1881년 4월부터다. 그는 에턴의 구석구석을 쏘다니며 그림을 그렸다. 그의 자취
가 많이 남아 있을 것이라 기대하며 나는 교회 앞 광장으로 향했다.

반고흐기념관

먼저 교회 옆에 있는 반고흐기념관이 시선을 끌었다. 오른쪽으로 눈을 살짝
돌리기만 하면 빈센트가 그린 「과수원」의 현장이 보인다. 그곳의 사진을 찍고
있을 때 밭에서 막 일을 마친 듯 허름한 작업복 차림의 노인이 자전거를 타고
가다가 잠시 멈추었다. 그는 반고흐기념관의 자원봉사자로 이름은 코르였다. 빈
센트 막내 동생의 이름과 같다. 코르는 반고흐기념관의 개관 시간이 오후라며

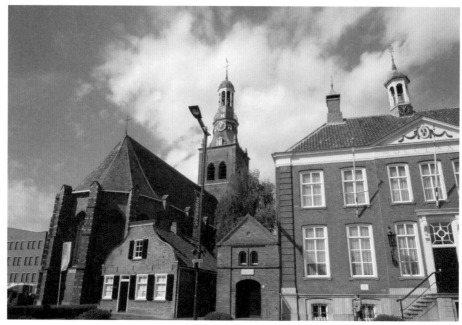

빈센트의 아버지가 목회하던 교회 브뤼셀에서는 무엇이든 돈이 많이 들어갔다. 마침 화실을 제공해주던 라파르트 또한 고향인 네덜란드로 돌아가게 되면서 빈센트의 상황은 더욱 어려워졌다. 결국 그도 부모님인 계시는 에턴으로 돌아가게 되었다.

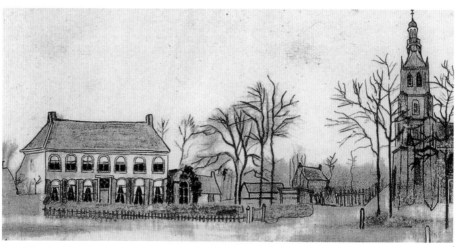

빈센트 반 고흐, 「에턴의 교회와 사제관」, 종이에 연필과 펜, 9.5×17.8cm, 1876년, 암스테르담 반고흐미술관.

그때 맞추어 다시 오라고 했다. 그러면 그가 샤워와 점심 식사를 마친 뒤 내가 궁금해하는 모든 곳을 안내해주겠다고 했다.

점심을 먹고 나서 기념관으로 다시 갔다. 깨끗한 물빛 슈트 차림을 한 코르를 다시 만났다. 이 기념관은 빈센트를 사랑하는 에턴 주민들의 자원봉사로 운영되고 있다. 코르는 내게 빈센트의 에턴 시절을 주제로 한 영화를 권했다. 의자에 앉아 에스프레소를 마시며 홀로 영화를 감상했다.

기념관 벽보판에는 에턴 시절 빈센트의 삶과 그림이 소개되어 있다. 또한 그와 관련된 책들도 진열되어 있다. 코르에게서 친절한 설명을 듣고 난 뒤 에턴 곳곳에 있는 빈센트 그림—「철로변 풍경」「에턴 풍경」「히르카더 풍차」「이끼로 덮인 헛간」「늪」「가지를 친 버드나무들과 빗자루를 든 남자」—의 현장을 순례했다. 그중에는 오히려 내가 코르에게 가르쳐준 그림의 현장도 몇 군데 있었다. 이동 중에 코르가 태어난 곳도 가보았는데, 그곳은 다름 아닌 빈센트 모델의 집이었다.

빈센트의 두 번째 사랑

언제나 그랬던 것처럼 에턴에서도 빈센트의 출발은 좋아 보였다. 센트 백부와도 다시 사이가 좋아졌다. 라파르트도 2주간 에턴에서 보냈다. 두 예술가는 함께 풍경화를 그리며 서로의 그림에 대해 평했다. 빈센트는 행복했다. 그가 예술가 조합을 결성하려는 꿈을 꾼 것도 바로 이때였다. 빈센트의 부모는 라파르트를 집으로 초대했다. 그가 빈센트에게 좋은 영향을 준다고 여겼기 때문이다. 라파르트와 빈센트가 편지를 주고받은 것도 이때부터였다.

1881년 6월부터 7월까지 빈센트는 첫 데생을 훌륭하게 완성했다. 할아버지의 옆모습을 그린 「할아버지의 초상」이 그것이다. 흰색 색연필로 포인트를 준 목탄 데생으로, 인간애가 자유로운 선으로 잘 표현되었다. 그 필치는 독학하는

에턴의 길 빈센트는 이곳 풍경을 데생으로 남겼다.

빈센트 반 고흐, 「가지를 친 버드나무들과 빗자루를 든 남자」, 종이에 분필, 잉크와 수채, 39×60.5cm, 1881년. 뉴욕 메트로폴리탄미술관.

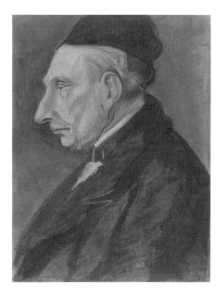

빈센트 반 고흐, 「할아버지의 초상」, 종이에 연필과 잉크, 수채, 34.5×26.1cm, 1881년, 암스테르담 반고흐미술관.
부모의 근심 어린 시선 속에서 빈센트는 갈고 닦은 실력을 증명해 보이려는 듯이 할아버지의 옆모습을 훌륭하게 담아냈다. 그 필치는 독학하는 예술가가 쉽게 터득할 수 없는 것이었다.

예술가가 쉽게 터득할 수 없는 것이었다. 모두 행복했지만, 그것은 잠깐에 불과했다.

1881년 여름, 빈센트의 부모는 케이를 초대했다. 그녀의 아들 얀도 함께 말이다. 그녀는 빈센트의 정신적 지주인 스트리커르 이모부의 딸로, 두 사람은 전에 만난 적이 있었다. 빈센트가 암스테르담에 있는 신학교에 들어가기 위해 그리스어를 공부할 때였다. 그때 케이의 남편은 병마와 싸우고 있었다. 결국 그는 빈센트가 보리나주에서 인생의 밑바닥과 마주하고 있을 때 눈을 감고 말았다.

케이의 머리카락은 스페인 여인처럼 짙은 흑갈색이었다. 쪽진 머리에 목까지 �꽉 조인 검은색 옷을 입은 그녀는 코가 큰 편이고 아름다운 외모와는 거리가 멀었다. 케이는 그녀의 이모인 빈센트의 어머니와 아주 가까웠다. 빈센트는 그녀에 대한 이야기를 많이 들었고, 둘은 자주 같이 산책도 했다. 지성이 풍부한 그

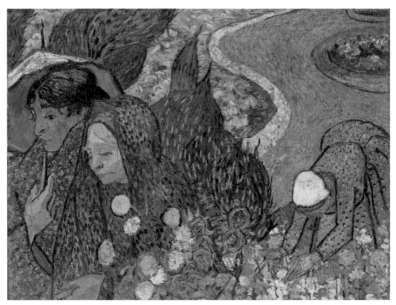

빈센트 반 고흐, 「에턴 정원의 추억」, 캔버스에 유채, 73.5×92.5cm, 1888년, 상트페테르부르크 예르미타시국립박물관.
빈센트가 기억과 상상력에 의존해 그린 그림이다. 그림 속 두 여인은 어머니와 여동생 빌로 알려져 있지만, 빌보다는 케이를 쏙 빼닮았다.

녀는 좋은 가문의 여인다웠다. 에턴에 온 뒤로 빈센트는 갈수록 그녀에게 매료
되었다. 크나큰 슬픔을 겪고 난 그녀는 빈센트가 동경해온 여인의 초상이었다.
스물일곱 살의 빈센트는 "다른 사람 말고 그녀!"라고 테오에게 말하기 시작했다.
그는 행복감에 젖었지만, 그 감정은 일방적이었다. 빈센트는 그녀에게 고백했다.
하지만 대답은 냉정했다.

"안 돼. 절대로 안 돼. 이번 생에서는 절대 안 돼!"

빈센트는 그녀를 계속 설득했지만 끝내 거절당하고 말았다. 그녀는 빈센트
를 사촌으로, 그리고 같이 산책하는 말동무로 좋아했을 뿐이었다. 결국 그녀는
도망가다시피 암스테르담으로 갑자기 떠났다. 케이의 부모는 빈센트를 못마땅

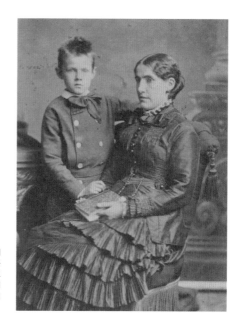

아들 얀과 함께 있는 케이 포스 스트리커르 이모부에게 는 코르넬리아 포스라는 딸이 있었는데, 가족들은 그녀를 케이라 불렀다. 빈센트는 신학대학 입학을 위해 암스테르 담에서 공부할 때 그녀를 보고 관심을 갖기 시작했다. 에 턴에서 케이 포스와 다시 만난 빈센트는 그녀에게 무섭게 빠져들었다.

해했다. 빈센트는 말했다.

"그녀가 내 마음을 절대로 받아주지 않는다면 나는 이대로 늙어갈 것이다."

케이는 나중에 이렇게 고백했다.

"그는 날 사랑한다고 상상했다."

하지만 빈센트에게 그 사랑은 깊고 큰 것이었다. 그는 자신의 감정을 테오에 게 보내는 편지에 털어놓았다.

"사랑은 강렬하고 긍정적이고 아주 깊은 것이야. 질식할 것 같은 사랑을 이 룰 수 없으면 죽음을 기도하는 것과 같겠지. 난 살맛을 느껴. 너도 느끼니? 사랑 하기에 나는 행복해. 내 인생과 사랑은 혼연일체야. 내게서 하나를 제거하겠니? '안 돼. 절대 안 돼. 절대 이번 생에서는 안 돼!' 내 오랜 지기여, 이 '안 돼. 절대로

안 돼!'는 잠깐일 거야. 얼음 같은 그녀를 녹이려면 내 마음으로 포옹해야만 하 겠지."

빈센트는 욕망에 사로잡혀 이성적이지 못했다. 그는 편지를 썼고, 왜 그녀를 사랑하는지 기회가 닿는 대로 설명하려 들었다. 하지만 편지는 그대로 되돌아 왔다. 빈센트는 케이의 부모가 가로막고 있다고 생각했다. 그는 암스테르담에 있 는 케이를 만나러 가기 위해 테오에게 여행 경비를 부탁했다. 이런 상황을 보며 빈센트의 부모는 망연자실했다. 어머니는 아들이 사랑의 실패로 또 한 번 마음 이 다치지 않을까 걱정했다. 아버지는 자신이 초대한 조카에게 일어난 이 일을 용납하지 못했다.

"가족의 연을 끊겠다."

아버지는 아들에게 욕설까지 퍼부었다. 자신의 귀를 의심한 빈센트는 테오 에게 편지를 썼다. 성자라고 믿었던 아버지가 믿을 수 없는 저속한 인간처럼 소 리를 쳤다고 말이다. 이 일로 아버지와 아들의 관계는 파탄에 이르렀다. 아버지 는 이것이 다 프랑스혁명과 위고와 미슐레와 졸라 때문이라며 아들을 고발했 다. 빈센트는 그런 아버지에게 오히려 그 책들을 읽어보라고 요구했다. 이 일로 빈센트는 결국 종교와도 결별하면서 반교권주의자로 돌아섰다. 테오에게서 돈 이 오자 빈센트는 암스테르담으로 떠났다.

예술가의 길

암스테르담 운하를 따라 걷다가 8번지에 있는 케이의 집을 발견했다. 빈센트 가 폭발할 것 같은 감정을 담아 두드렸을 그 문 앞에 서자 내 마음도 찡했다. 나 는 그 검은색 문 하나를 찍기 위해 다시 암스테르담으로 갔던 것이다.

빈센트가 이 집에 도착했을 때 스트리커르 목사의 식구들은 저녁 식사를 하는 중이었다. 가정부가 문을 열어주었다. 케이는 곧바로 도망쳤다. 빈센트는

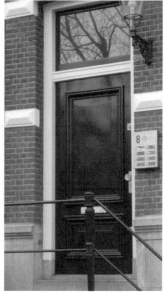

케이가 살던 집의 전경과 검은색 문 빈센트가 케이를 찾아가서 두드렸던 문이다. 목사인 케이 아버지의 만류로 빈센트는 결국 그녀를 못 만난 채 저 문을 닫고 나왔다.

단지 말이라도 건넬 수 있게 해달라고 간청했지만 돌아온 것은 케이를 다시 만날 수 없다는 통보였다. 빈센트는 자신의 손을 램프 불 위에 얹고는 협박에 가까운 간청을 했다. 그러나 목사는 조용히 다가와 불을 껐고, 다시 한 번 케이를 만날 수 없다고 말했다. 나중에 빈센트는 당시의 기분을 테오에게 이렇게 전했다.

"그리하여 나는 내 사랑의 죽음을 느꼈어. 텅 빈 아주 거대한 공허가 마음속을 파고들었어. 그 사랑은 곧바로 완전히 죽은 것은 아니지만, 이내 그렇게 되어버렸어."

스트리커르 목사는 아내가 나가고 나자 빈센트에게 보내려고 써놓은 편지를

읽었다. 그러나 빈센트는 듣지 않았다.

"목사나 그의 부인보다 냉혹하고 속된 비신자非信者는 없다. 인간의 탈을 쓴 삼중 철면피 목사도 있는 것이다. (중략) 당시 내 위로 천벌이 떨어지는 무게를 느꼈어. 나를 바닥에 내동이쳤다고 말하면 너무할까."

그렇게 케이는 떠났다. 하지만 빈센트는 예전처럼 깊은 수심에 잠기거나 어둠 속에 갇히지는 않았다. 첫사랑 유지니 때와 달리 그는 자신의 사랑을 예술에 쏟아부었다. 그의 사랑과 예술이 만나는 순간이었다.

"예술가는 작품에 감정을 불어넣는 자다. 그러기 위해서는 예술가 스스로 먼저 심장으로 느끼며 살아야 한다."

그리고 또 이렇게 말했다.

"어찌 되었든 난 지금 '예술가의 손'을 가졌다고 느낀다. 아직 표현은 서투르지만 기막히고 타고난 이런 재능을 발견하게 되어 기쁘다."

그전까지만 해도 빈센트는 삽화가나 드로잉 작가를 꿈꾸었다. 그러다가 케이를 사랑하게 되면서 순수 회화의 세계로 들어선 것이다. 그런데 사랑의 결핍 때문일까? 그는 여자가 필요하다고 말한다.

"선인지 악인지 난 달리 생각하지 못하겠어. 이 성스러운 벽은 너무 춥고, 내게는 여자가 필요해. 사랑 없이는 아무것도 할 수 없고 살 수조차 없구나. 나는 한 인간에 불과해. 아직 열정이 가득한 남자이고, 여자가 있어야만 해."

그에게는 약간의 돈이 남아 있었다. 이에 그는 여동생 빌을 만난 뒤 헤이그로 떠났다. 그리고 그곳에서 만난 여인에 대해 이렇게 말했다.

"오, 먼 데서 찾을 일이 아니었어. 예쁘지도 젊지도 않고 매력도 하나 없는 한 여인을 만났단다. 그녀는 큰 편이고 각진 몸매를 가지고 있으며, 일을 많이 해서 케이 같은 귀부인의 손을 가지고 있지 않아. 하지만 못되거나 천박한 여자는 아니지. 여성으로서 그녀만의 무엇이 있는 사람이야."

안톤 마우버, 「자화상」, 캔버스에 유채, 65×43cm, 1884
년, 헤이그 시립미술관.
네덜란드 풍경주의 화파를 대표하는 한 사람으로, 빈센트
의 친척이기도 하다. 상업적으로 크게 성공한 저명 화가인
마우버는 빈센트에게 그림에 관하여 많은 조언을 해주는가
하면 물질적으로도 넉넉히 지원해주었다.

그는 창녀를 찾아간 것이었다.

"나이와 관계없이 모든 여성은 그녀가 사랑하거나 좋아한다면 순간의 영원
이 아닌 영원의 순간을 남자에게 줄 수 있어."

창녀들을 보면서 그는 이렇게 생각했다.

"처지가 불쌍한 그들을 보고 있으면 우리의 여동생 같다는 생각이 들어."

빈센트가 헤이그에 간 것은 원래 마우버를 만나기 위함이었다. 그는 이미 알
려진 화가로, 빈센트의 이종사촌인 예트 카르벤튀스Jet Carbentus와 결혼했다. 빈센
트는 자신의 데생을 마우버에게 보여주고 조언을 듣고자 했다. 마우버는 빈센
트의 그림이 바로 팔릴 만하다고 평가했다. 마우버는 그에게 곧바로 정물화를
그려보라고 독려하면서 이렇게 말했다.

샌더의 농가 「이끼로 덮인 헛간」의 현장이다. 그 모습이 조금 변했지만 지금도 남아 있다.

빈센트 반 고흐, 「이끼로 덮인 헛간」, 종이에 연필과 수채, 47.3×62cm, 1881년, 로테르담 보에이만스판베닝헌박물관.

파그너바르트 연못 빈센트는 에턴 근교를 자주 산책하며 그림을 그렸는데, 파그너바르트 연못도 그중 한 곳이다. 라파르트가 방문했을 때도 함께 이곳을 찾았다.

빈센트 반 고흐, 「늪」, 종이에 연필과 잉크, 42.5×56.5cm, 1881년, 오타와 국립미술관.

"나는 네가 항상 얼빠진 인간인 줄 알았는데 지금 보니 전혀 그렇지 않구나."

마우버는 빈센트가 자신의 곁에서 그림 공부하는 것을 허락하며 도와주겠다고 했다. 빈센트는 몇 개월 뒤 헤이그에 다시 오기로 마음먹고는 에턴으로 돌아갔다. 하지만 헤이그로 다시 가는 데는 얼마 걸리지 않았다. 크리스마스에 일이 터졌기 때문이다. 빈센트는 크리스마스 예배 참석을 거부했다. 그 중요한 예배에 목사 아들이 참석하지 않는다면 신자들이 어떻게 생각하겠는가. 난처해진 빈센트의 아버지는 예배에 참석하지 않으려면 집을 나가라고 했다. 빈센트도 고집을 굽히지 않았고, 결국 짐을 챙겨 헤이그로 떠났다. 이로써 그는 종교를 완전히 떠났다.

「풍차가 있는 에턴 풍경」과 「이끼로 덮인 헛간」 현장은 그 모습이 조금 변했지만 지금도 남아 있다. 「늪」의 현장도 숲속 한가운데 여전하다. 나는 코르와 빈센트 그림의 현장을 모두 돌아본 뒤 빈센트 아버지가 목회 활동을 한 교회 앞으로 돌아왔다. 데생 속의 목사관은 도시 계획으로 현재는 사라지고 없다.

해가 기울고 코르와 작별 인사를 할 때가 되었다. 그는 빈센트에 관한 서적을 모으는 수집가이기도 했다. 그는 그동안 빈센트 전문가들을 많이 만났고, 그들의 열정에 감동했다고 한다. 그중에서도 감동과 질투심을 동시에 느끼게 한 사람이 있었는데, 바로 빈센트에 관한 저서를 무려 180권이나 소장하고 있는 러시아의 한 수집가였다고 한다. 빈센트에 관한 옛 서적은 아주 귀해서 원한다고 쉽게 소장할 수 있는 것이 아니다. 그러니 같은 수집가로서 질투를 느낄 만도 했을 것이다.

화가로서 풍부해지다

Hague

헤이그
1881년 12월~1883년 9월

암스테르담에서 헤이그로 가는 기차는 30분 간격으로 운행되었다. 헤이그에는 역이 두 개 있다. 빈센트가 그림에 담은 역은 둘 중 더 오래된 덴헤이그홀란드 스푸르역이다.

가는 길에 눈에 익은 레이든역을 지났다. 빈센트가 입원했고, 그의 연인인 신이 아이를 낳은 병원이 있는 곳이다. 전속력으로 달리던 기차는 약 50분 뒤 헤이그에 도착했다. 빈센트가 첫 유화를 그린 곳이다.

"다 내려놓으니 생각보다 편안하구나"

역에 내려서 나는 역무원에게 빈센트의 데생을 보여주며 그 현장을 찾기 위해 도움을 청했다. 그는 그림 속 풍경은 역 반대편인 것 같다고 했다. 하지만 자신이 없는 듯 반복해서 고개를 갸웃거렸다. 나는 직접 찾아보기로 했다. 먼저 헤이그 사람의 직감을 믿어보기로 하고 일러준 방향으로 갔다. 그런데 역사 밖

헤이그역 풍경 1881년 12월 크리스마스 예배 참석 거부 사건으로 부모 집에서 쫓겨난 빈센트는 이제 종교와도 완전히 단절했다. 그는 새로운 종교, 즉 예술적 모험을 위하여 헤이그로 향했다.

빈센트 반 고흐, 「헤이그역」, 종이에 연필과 잉크, 24×33.5cm, 1882년, 헤이그 시립미술관.

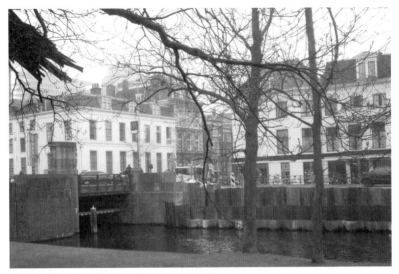

중앙역 부근 빈센트의 그림 속 풍경을 그대로 재현한 듯 변함없는 모습이다.

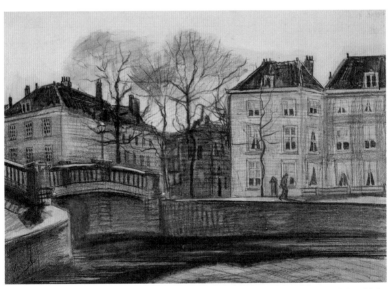

빈센트 반 고흐, 「헤렌흐라흐트와 프린센흐라흐트 다리와 집」, 종이에 연필과 잉크·수채, 24×33.9cm, 1882년, 암스테르담 반고흐미술관.

으로 나오자 정신을 차리기 힘들 정도로 바닷바람이 불어댔다. 인내심을 가지고 바람을 안으며 발을 내딛다 보니 어느 틈에 빈센트의 데생에서 본 풍경이 눈앞에 나타났다. 한눈에 알아볼 수 있었다. 무채색의 역은 오렌지색 기차만 없다면 그림에서 보던 것과 거의 그대로였다. 중앙역 부근에 있는 「헤렌흐라흐트와 프린센흐라흐트 다리와 집」의 현장도 역시 그대로였다. 역을 둘러본 뒤 나는 스헹크베흐로 갔다.

1881년 12월 28일, 빈센트는 마우버의 집 근처에 있는 스헹크베흐 138번지를 세 얻었다. 마우버는 그에게 정착하는 데 필요한 돈을 넉넉히 주는 등 물심양면으로 도와주었다. 화실로 쓸 공간도 마련해주었다. 빈센트는 보리나주에 있을 때처럼 바닥에서 자겠다고 했지만, 마우버는 침대를 사라고 돈을 주었다. 마우버는 그에게 이제 가난한 생활은 끝났고 붓으로 먹고살게 될 것이라며 빨리 그림을 가르쳐주겠다고 했다. 또한 옷을 잘 입고 외모를 단정히 하라고도 일렀다. 마우버는 그에게 헤이그의 이런저런 사람들을 소개해주기도 했다. 헤이그의 미술 세계는 하나의 소우주였다. 마우버는 화상인 테르스테이흐와도 잘 아는 사이였다. 테르스테이흐는 빈센트의 첫 작품을 자신의 화랑에 걸겠다고 장담했다. 이렇듯 든든한 뒷배 덕분에 빈센트는 미래를 낙천적으로 내다보게 되었다.

한편 이 시기 테오는 빈센트에게 아버지와 그렇듯 유치하게 단절한 것을 나무랐고, 윗사람에 대해 무례한 것이 아니냐며 강하게 비난했다. 빈센트는 더는 그 일에 골몰하고 싶지 않다고 했다.

"내 기억으로는 그렇게 절대로 화를 내지 말아야 했는데, 이 종교는 공포로 보인다고 솔직하게 말했어. 당시 나는 바닥을 알 수 없는 늪에 빠져 있었지. 내 인생에서 가장 불행했어. 당연히 더는 그 일에 골몰하고 싶지 않아. 말하자면 숙명인데, 믿지 말아야 했어."

이렇게 그는 종교와 단절하고 예술의 세계로 몰입했다.

"사실을 말하자면 난 아무것도 후회하지 않는단다. 오히려 다 내려놓으니 생각보다 편안하구나."

인물화에 매달리다

빈센트는 자랑스러운 첫 화실을 잘 갖추려고 노력하며 인체 데생에 매달렸다. 그는 퓔흐리스튜디오Pulchri Studio에 드나들었는데, 모델비로 돈이 많이 나갔다. 나는 그곳으로 가기 위해 스헹크베흐에서 전차를 탔다. 그곳은 빈센트가 예전에 화상으로 일한 구필화랑과 가까운 데 있었다. 건물에는 퓔흐리스튜디오라는 이름이 여전히 붙어 있다.

나는 근처에 있는 카페에 들어가 이 시기에 빈센트가 쓴 편지를 읽었다. 편지는 항상 돈을 부쳐준 데 대한 감사의 말로 시작되었다. 그는 그 돈을 모두 비싼 재료를 사는 데 쓴 것 같다. 당시 암스테르담에서 화랑을 운영하는 코르 백부에게서 도시 전경을 담은 펜화 20점을 그려달라는 주문도 받았다. 빈센트는 이것을 기적이라고 부르며 바로 그 일에 착수했다. 풍경 데생이 쉽게 팔린다는 사실을 빈센트도 알게 되었다. 테르스테이흐도 잘 팔리는 수채화 소품을 그리라고 권했기 때문이다. 빈센트는 앞으로 생활을 하는 데는 지장이 없을 것이라고 보았다. 그래서 보리나주에 있을 때 생각한 것을 실현하고자 했다. 그것은 바로 '보잘것없는 것을 볼 수 있게 하는', 화가가 가진 능력을 발휘하는 것이다. 그러나 그런 그림은 쉽게 매매가 되지 않는다. 풍경화와 달리 인물화는 모델료도 적지 않게 든다. 하지만 빈센트는 당장 팔리지 않아도 인물화에 치중했다.

마우버와의 관계도 점차 문제가 되었다. 그의 가르침으로 빈센트의 그림은 날로 발전했다. 하지만 빈센트는 그의 충고를 받아들이는 것을 점점 거부했다. 마우버는 빈센트에게 석고 데생을 그려보라고 권했으나 빈센트는 원하지 않았

퓔흐리스튜디오 화가로서 성공의 정점에 있었던 마우버는 빈센트를 명망 있는 퓔흐리스튜디오의 단원으로 추천했다. 그것은 젊은 풋내기에게는 매우 이례적인 일이었다. 빈센트는 새로운 야심을 가득 품고 이곳에 거의 날마다 와서 원숙한 화가의 붓놀림을 지켜보면서 배웠다.

다. 빈센트는 자신을 화가라고 선언했지만, 마우버는 그를 여전히 문하생 정도로 여겼다. 마우버는 그림으로 한 달에 6,000프랑을 벌었고 빈센트는 테오에게 매달 150프랑을 받았다. 그럼에도 빈센트는 잘 팔리는 수채화보다 인물화에 매달렸다.

진정한 예술가

빈센트는 자신이 생각한 방향을 한사코 고집했다.

"특히 당장 돈에 코웃음 칠 수 없는 처지라는 것은 잘 알지만, 내 생각대로 굽히지 않고 나가야 해. 너도 알다시피 본질적인 것을 방어할 만한 어떤 것을 구축해야만 해."

테르스테이흐 구필화랑 지점장이었던 그는 오랫동안 자신이 지지해온 네덜란드 풍경주의 화파가 성공을 거두면서 어느덧 헤이그 미술계의 중심인물이 되었다. 그는 빈센트가 매달려 있는 인물 소묘가 매력도 없고 팔리지도 않을 것이라며 되도록 풍경화에 전념하라고 거듭 질책했다.

하지만 테르스테이흐는 그에게 현실을 주지시켰다.

"나는 자네가 예술가가 아니라고 확신하네. 너무 늦게 시작했으니 말할 것도 없고. 양식을 벌 생각을 하게."

하지만 빈센트가 그러한 충고를 받아들이지 않자 테르스테이흐는 그를 공격했다. 테르스테이흐는 빈센트가 화상으로 일할 때의 화랑 책임자였다. 또한 빈센트의 지지자이기도 했다. 그는 빈센트가 쉬운 길을 두고 돌아가려는 것을 두고만 볼 수 없었다. 그의 계속되는 공격은 빈센트의 인생을 갉아먹으며 무너뜨렸다. 마우버와 테르스테이흐는 헤이그의 미술계에서 영향력이 큰 인물이었다. 그러나 빈센트는 그대로 머물 수가 없었다. 당시 그가 입에 풀칠을 하기 위해 풍경화를 그리며 적당히 타협했다면 과연 오늘날의 그가 있었을까? 그는 어려운

결정을 했다. 그의 의지는 다음과 같은 말 속에 잘 담겨 있다.

"항상 무엇을 찾아내려고 하고 절대로 만족하지 않는 자가 예술가다."

1882년 11월 5일에 쓴 편지를 보면 그는 풍경화를 그리고 싶을 때도 있다고 말한다. 하지만 그것은 기분 전환을 위해 하는 긴 산책과 같은 것이라고 했다. 그는 풍경 자체보다는, 가령 산책에서 얻은 다음과 같은 느낌을 살려 여인의 무리를 그리고 싶어 했다.

"가끔 어린 밀도 형언할 수 없이 부드럽고 순수한 어떤 것을 내뿜지. 그것은 예컨대 잠든 아이를 바라볼 때 생기는 감정과 같아. 발길에 밟힌 길가의 풀은 지쳐 있고 가난한 동네의 서민들처럼 먼지를 뒤집어쓰고 있어. 근래 눈이 내렸을 때 얼어붙은 몇 개의 양배추를 본 적이 있어. 그 광경은 얇은 치마와 낡은 숄로 감싼 여인의 무리를 생각나게 하더구나."

신을 향한 사랑

빈센트의 유화 작품인 「헤이그의 신교회와 오래된 집들」의 현장은 헤이그 여행안내소 맞은편에 위치해 있다. 헤이그 시절 그가 그린 것을 보면 집요하게 관찰해서 얻어낸 결과물이라는 사실을 느낄 수 있다. 이 교회 풍경을 그릴 당시 빈센트는 또 한 번 파란만장한 일을 겪는다.

"다 끝이야. 자네를 다시는 만나지 않겠네!"

마우버의 결별 선언에 빈센트는 그것을 자신의 창작에 대한 규탄으로 받아들였다. 테르스테이흐는 빈센트를 순진한 동생을 이용해서 놀고먹는 미치광이이자 가난뱅이로 취급했다. 코너로 몰린 빈센트. 도피할 곳이 필요했던 것일까? 마우버와 파국을 맞이하고 난 뒤 한 달도 되지 않아 빈센트는 한 여인을 만났다. 바로 신Sien이라 불리는 크리스틴Cristien이었다. 그녀와 만나면서 빈센트의 예술은 사회적인 저항으로 이어졌다. 한때 창녀였던 신은 알코올중독에다 병을

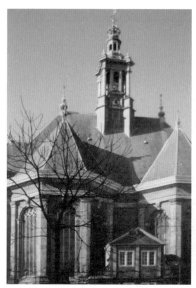
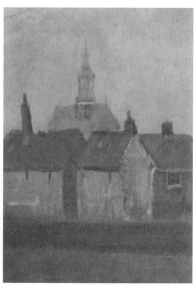

니우베 교회 헤이그의 여행안내소 맞은편에 위치한 교회 전경.

빈센트 반 고흐, 「헤이그의 신교회와 오래된 집들」, 판지에 유채, 34×25cm, 1882년, 개인 소장.

앓고 있었으며, 임신까지 하고 있었다. 게다가 그녀에게는 어린 여동생도 있었다. 빈센트를 만나고 나서 그녀는 곧 병원에 입원해 임질 치료를 받았다. 서른두 살의 그녀는 빈센트의 모델이 되었다.

빈센트의 모델이 된 여인을 두고 클라시나 마리아 호르닉Clasina Maria Hoornik이라는 의견도 있는데, 이 사실에 대해서는 연구자마다 견해가 달라 확실하지가 않다. 그녀가 12월의 창녀와 동일인이라고 하는 이도 있고, 빈센트의 아이를 임신했다고 전기에서 서술한 사람도 적지 않다. 그러나 빈센트의 편지 내용대로라면 그것은 잘못된 사실임을 바로 알 수 있다.

"마우버가 나를 버렸을 때 나는 며칠 아팠다. 나는 1월 말에 크리스틴을 만났다."

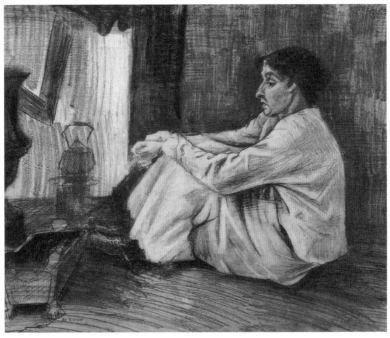

빈센트 반 고흐, 「난로가에서 담배를 피우는 신」, 종이에 목탄과 펜, 45.5×47cm, 1882년, 오테를로 크뢸러뮐러미술관.
마우버, 테르스테이흐와 재앙 같은 파국을 맞이하고 난 뒤 빈센트는 더욱 강박적으로 자신의 작업에 빠져들었다. 그 무렵 한때 창녀였고 알코올중독에다가 임신까지 하고 있던 신을 만난 빈센트는 그녀와의 관계에서 내적 평화를 느꼈다.

빈센트와 신은 서로 의지하는 가운데 점점 가까워졌다.

"신을 향한 나의 사랑은 작년 케이에게 쏟았던 것보다는 덜하지만 더 이상 나는 그런 사랑을 품을 능력이 없구나. 그 사랑은 소문난 침몰로 끝이 났지. 신과 나는 불행한 사람들끼리 동무가 되었고, 짊어지고 있는 무거운 짐을 서로 함께 들었어. 그리하여 우리의 불행을 행복으로 바꾸었고, 견딜 수 없는 것을 견디도록 했지."

빈센트는 그 사랑의 이유를 다음과 같이 말했다.

"누구의 관심도 받지 못하던 그녀는 홀로 버림받은 여자였단다. 나는 길에 넝마처럼 버려진 나약하고 가난한 그녀를 데려왔어. 그러고는 내 모든 애정을 쏟아 그녀를 간호했어."

신은 빈센트가 가져보지 못한 가정의 편안함을 가져다주었던 것일까? 빈센트는 이렇게 말했다.

"내적으로 큰 평화를 가져다준다."

인간의 슬픔

신은 빈센트의 누드화 모델이 되어주었다. 그것을 계기로 빈센트는 그간 어려워했던 인체 구조를 공부했다. 「슬픔」은 바로 그런 노력의 결과였다. 이 포즈는 그의 노인 데생과 수채화에서 자주 보던 것이다. 인간의 슬픔과 고뇌를 각진 선으로 표현한 이 그림에서 신은 누드로 앉아 있다. 불행한 자의 옆모습. 무릎에 머리를 파묻고 있는 그녀의 얼굴은 보이지 않고, 검은 머리는 어깨까지 내려와 있다. 이 그림을 받아 본 테오는 형이 드디어 성공적으로 일을 해냈다고 생각했다. 네덜란드 화가 얀 헨드릭 베이센브뤼흐Jan Hendrik Weissenbruch도 그림을 보고는 호평했다.

한편 이 무렵 빈센트의 화실은 태풍으로 엉망이 되었다. 비바람이 몰아치면서 창문과 창틀이 다 망가지고 말았다. 빈센트는 마침 옆에 있는 더 큰 집이 세를 놓는다는 소식을 듣고 테오에게 도와달라는 편지를 썼다. 그는 신과 결혼해서 그곳에서 살 생각이었다. 하지만 그녀와의 관계는 비밀로 했다. 사실이 알려지면 어떤 일이 벌어질지 불을 보듯 뻔했기 때문이다. 혹시나 테르스테이흐의 의심 어린 눈초리에 걸려들지는 않을지도 걱정되었다. 그렇게 되면 마우버의 귀에도 들어가 에턴의 가족에게까지 알려질 수 있었다. 목사의 아들, 그 유명한 왕족의 조카, 해군 중장의 조카, 스트리커르 목사의 조카인 그가 창녀와 함께

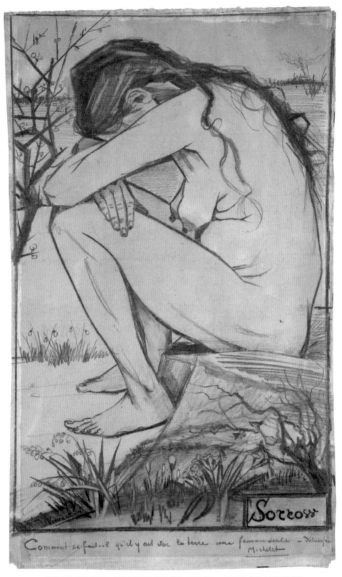

빈센트 반 고흐, 「슬픔」, 종이에 연필과 펜과 잉크, 44.5×27cm, 1882년, 월솔 뉴아트갤러리.

살다니!

1882년 5월 초, 고민 끝에 빈센트는 테오에게 신과의 관계를 고백했다. 신과 결혼하고 싶은 심정과, 그녀와의 관계가 합당하다는 것을 설명했다. 빈센트는 이 일로 테오의 송금이 중단될까 봐 불면증에 시달리며 답장을 기다렸다. 테오는 송금으로 답장을 대신했다. 테오에게서 계속 도움을 받을 수 있다는 것을 확인하고서야 빈센트는 한시름을 놓았다.

하지만 이 사실을 안 가족들은 가만히 있지 않았다. 빈센트를 정신병원에 감금하겠다는 등 가족의 협박은 극에 달했다. 더는 가만히 지켜볼 수 없어진 테오 또한 형을 말리기 시작했다. 빈센트는 후견인처럼 권리를 행사하지 말라고 가족들에게 화를 냈다. 테오는 빈센트와 가족 사이에서 중재해보려고 했지만 결론은 쉽게 나지 않았다. 헤이그에서 빈센트가 처한 상황은 아주 암담했다. 그 복잡한 일이 벌어진 가운데 6월에는 빈센트가 임질에 걸렸다. 병원에 입원한 그는 3주간 지독하게 힘든 치료를 받으며 고통을 감내해야 했다. 그 소식을 들은 부모는 그에게 음식, 궐련, 여성용 오버코트 등이 담긴 소포를 부쳐주었다. 불쌍한 사람을 두고 못 보는 아버지의 선량함은 빈센트의 마음을 녹였다. 아버지와 테르스테이흐가 그를 병문안했다.

유화를 그리다

스헹크베흐는 빈센트의 화실과 집이 있던 곳이다. 그가 이곳을 배경으로 남긴 수채화인 「레이스베이크와 스헹크베흐 주변의 목초지」와 현장을 자세히 비교해보았다. 개천과 도로는 그대로지만 들판에는 아파트가 들어섰다. 빈센트가 이곳에서 겪은 일화를 쓴 편지를 보면 당시 그는 얼마간 행복했던 것 같다. 의사는 빈센트의 퇴원을 허락했다. 이어 빈센트는 신의 출산을 준비했다. 신은 1882년 7월 2일에 아들을 낳았다. 아이의 이름은 빌럼[Willem]. 빈센트를 기리기

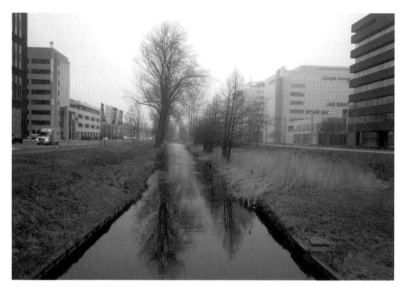

스헹크베흐 풍경 스헹크베흐는 빈센트의 작업실과 집이 있던 곳이다. 그는 작업실 부근의 "섬세하게 부드러운 초록빛으로 수킬로미터씩 뻗어 있는 평평하고 무한한 목초지"를 그리기도 했다. 그 목초지에는 지금은 아파트가 들어서 있다.

위해 붙인 이름이다.

　"나는 행복하다. 형제여, 네 덕에 난 오늘 행복해서 눈물을 흘렸다."

　빈센트는 테오의 도움으로 방도 새로 얻었다. 1882년 7월 4일 빈센트와 신은 같은 길에 있는 136번지로 이사를 했다. 곧이어 1882년 7월 15일, 열 살의 마리아와 갓 태어난 빌럼을 둔 신과 빈센트는 한 가정을 이루었다. 더 넓은 새로운 화실도 생겼다. 빈센트는 행복했고, 1882년 여름 테오가 방문한 뒤에는 환희에 찬 그림을 그리기 시작했다. 1882년 8월에 그린, 젊은 여자가 숲속 나무 곁에 서 있는 「흰 옷을 입은 소녀가 있는 숲」이라든지, 「스헤베닝언 해변」「킨더다이크 풍차 마을」 등이 이때 그린 그림이다.

　킨더다이크 풍차 마을에 도착했을 때는 칠흑 같은 어둠이 내려 있었다. 다

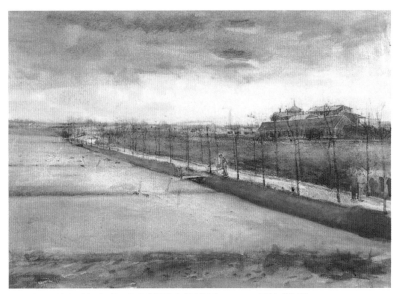

빈센트 반 고흐, 「레이스베이크과 스헹크베흐 주변의 목초지」, 종이에 수채, 38×56cm, 1882년, 개인 소장.

음 날 동이 튼 뒤 호텔 발코니에서 본 풍차들은 빈센트의 그림 속 풍경과 비슷한 분위기를 자아냈다. 거대한 풍차들이 즐비한 킨더다이크는 누구에게나 감흥을 일으킬 만한 곳으로, 특히 하늘이 가득한 풍경이 인상적이다. 웅장한 풍차 곁에 서면 그 육중하고 거대한 기구가 삐걱 하며 바람 소리를 내는데, 그 느낌이 아주 묘하다.

스헤베닝언 해변은 빈센트가 자주 들르던 곳이다. 그곳으로 가려면 빈센트가 화상으로 일하던 구필화랑 앞에서 1번 버스를 타면 된다. 그 유명한 국제사법재판소를 지나 숲을 지나던 버스는 곧 스헤베닝언에 도착했다. 세찬 바람이 불던 그곳은 마치 인적 없는 겨울 바다를 닮았다. 가끔 바닷가를 거니는 이들도 보였지만 얼마 있지 않아 그곳을 떠났다. 나도 모래 속에 빠지며 그림의 현장

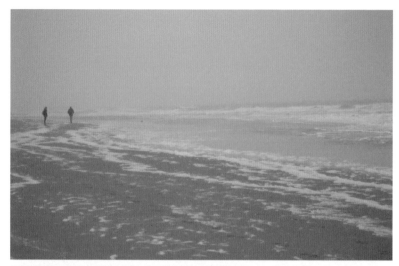

스헤베닝언 해변 빈센트가 자주 들르던 곳이다. 이곳을 찾던 날 세찬 비바람이 몰아쳤는데, 그 풍경은 그림에서 보던 어두컴컴한 바다와 아주 비슷했다.

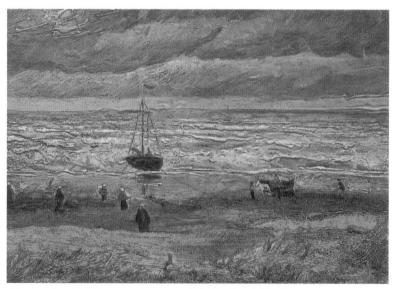

빈센트 반 고흐, 「스헤베닝언 해변」, 캔버스에 유채, 34.5×51cm, 1882년, 암스테르담 반고흐미술관.

을 거닐어보았지만 세찬 비바람 때문에 오래 버티지는 못했다. 대신 카페로 돌아가 유리창을 통해 바라보았다. 빈센트가 그린 어두컴컴한 바다와 아주 닮았다. 이 시기 빈센트는 유화를 그리기 시작했다. 그는 유화가 데생보다 더 시적이라면서 다음과 같이 말했다.

"유화를 그리는 것은 영원을 스치는 일이다."

생활의 굴레

1882년 8월 15일경, 빈센트가 테오에게 보낸 편지에 이런 구절이 있다.

"난 환희에 꽉 차 있고 일이 다 잘 되리라 믿는데 네 생각은 어떤지 말해줘."

그 환희는 가을까지 계속되었다.

"요즘 가을 숲을 보면 환희가 넘쳐."

그렇게 그해가 가고 1883년 3월이 되었다.

"갓난아기의 눈동자는 대서양보다 더 크고 깊다는 느낌이 들었어. 그 아기가 아침에 깨어나면서 기쁨의 소리를 내지르면 태양빛이 아기 바구니에 넘친다니까. 만약 이 땅에 신이 내리는 빛이 존재한다면 바로 그곳에서야말로 그 빛을 발견할 수 있을 거야."

그는 이러한 감정을 데생으로 표현했다. 바로 여자아이가 무릎을 꿇고 갓난아이 침상을 바라보는 모습이 담긴 것이다. 그런가 하면 1883년 4월에는 「튤립 꽃밭」을, 8월에는 「씨 뿌리는 사람」을 유화로 그렸다. 15개월간 신 가족과 살면서 맛본 삶에 대한 긍정적인 감정은 그의 작품에서 불행 속 행복처럼 표현되었다.

"화실은 신비롭지도 가공적이지도 않아. 삶 가운데 박혀 있으니까. (중략) 요람과 아이 의자가 있는 화실이야. 침체되어 있는 것이라고는 하나도 없는 이곳은 작업을 더 하게 하고 흥분시키며 자극해."

하지만 빈센트가 행복해하는 이 남루한 가정도 한 달에 150프랑을 벌 수 없

는 한 계속 꾸려갈 수 없었다. 테오는 그런 사실을 형에게 주지시키며 계속 압력을 가했다. 결국 빈센트도 도리가 없었다. 자유는 없었고, 행복은 거저 누릴 수 있는 것이 아니었다. 빈센트는 그림을 그리기는 했지만 판매는 요원했다. 테르스테이흐도 빈센트의 새 화실을 직접 찾아갔지만 속이 뒤집힌 채 돌아갔다.

"이 여자와 아이는 대체 무엇입니까?"

빈센트는 테르스테이흐와의 만남에 기대를 걸었지만 그 결말은 순전히 폭력적이었다. 테르스테이흐가 빈센트의 작품을 구입할 생각이 없었던 것은 아니었다. 그러나 테르스테이흐의 눈에 비친 빈센트 가족의 모습은 그로서는 도저히 용납할 수 없는 것이었다. 거지 같은 꼴로 창녀와 저속하게 살고 있다니……. 그가 보기에 빈센트는 넘지 말아야 할 울타리를 넘어서고 말았다.

빈센트는 전처럼 데생을 하거나 자신의 마음에 든 영국 신문 삽화를 모사하는 것으로 방향을 바꾸었다. 그리고 유화는 포기하기로 결심했다. 150프랑으로 갓난아기를 둔 4인 가족의 입에 풀칠을 하기란 쉬운 일이 아니었다.

마침 테오도 어려움에 봉착했다. 그는 곧장 고백하지는 않았지만 일터에서 위태로운 상황에 처해 있었다. 화랑의 주주들은 일을 과도하게 시켰고, 그의 입지는 점점 흔들리고 있었다. 테오는 형뿐만 아니라 부모도 도와주고 있었기 때문에 그가 감당해야 할 짐은 적지 않게 무거웠다. 빈센트는 그가 보내주는 돈을 믿고 얼마간의 빚도 지고 있었다. 테오에게는 그 사실을 숨긴 채 돈을 더 보내달라고만 했다. 그러나 돈은 오지 않았다. 빈센트가 계속해서 돈을 요청하자 테오도 돈을 빌리기 시작했고, 결국에는 빈센트에게 미래가 불확실하다고 말해주었다. 빈센트의 입장에서는 대형 그림을 그리기 위해 모델들도 많이 필요하던 시기였다. 하지만 이제 그 모든 것은 하나의 꿈으로 끝나게 되었다. 석회장에서 일하는 일꾼들이나 쓰레기를 치우는 서민들을 그림으로 그리려던 꿈도 멀어졌

빈센트 반 고흐, 「요람 옆의 어린 소녀」, 종이에 연필, 48×32cm, 1883년, 암스테르담 반고흐미술관.

빈센트 반 고흐, 「복권 판매소」, 종이에 수채, 38×57cm, 1882년, 암스테르담 반고흐미술관.
빈센트가 영국 신문 삽화에서 영향을 받아 그린 것이다. 그는 영국의 흑백 화가들을 민중의 화가들이라고 일컬으며 문학에서 디킨스와 같은 존재라고 옹호했다.

다. 당시 그런 그림을 누가 사려고 했겠는가. 테오가 재정적인 어려움을 고백했음에도 빈센트는 어렵게 해온 작업을 도저히 포기할 수 없어 돈을 부쳐달라고 계속 요구했다.

테오가 보기에 당시 파리에서는 인상파 화가들에게 서광이 비치기 시작하고 있었다. 현기증이 날 정도로 강렬한 색채의 향연을 지켜본 테오에게 빈센트가 가고 있는 길은 의심스러워 보였다. 거무스레한 그림만 그리고 있는 빈센트의 앞날은 밝아 보이지 않았다. 형이 신과 만들었다는 행복한 가정도 테오의 눈에는 또 하나의 처참한 미래로 비칠 뿐이었다. 돈을 보내달라는 빈센트의 요구는 날로 심해졌고, 그 어조도 점점 추잡해졌다. 테오는 빈센트의 운명에 운을

걸어야 할지 판단이 서지 않았다. 하지만 형에 대한 그의 사랑은 여전히 살아 있었다. 그리하여 테오는 빈센트를 다시 도와주었지만, 현실 상황은 빠르게 바닥으로 떨어졌다. 결국 빈센트는 다음 달에는 돈을 보낼 수 없다는 테오의 편지를 받기에 이르렀다.

빈센트의 광기는 극에 이르러 폭력적으로 변해갔다. 그는 혈압이 오를 대로 올라 자신이 지불해야 할 모든 빚의 내역을 비롯하여 현재 처한 절망적인 상황을 편지에다가 모두 쏟아냈다. 빈센트 연구자들 중에는 그 편지글 대목을 두고서 글자에 맥을 불어넣는 능력이 있는 작가의 솜씨라고 하는 이도 있었다. 하지만 빈센트에게 그것은 벼랑 끄트머리에서 울부짖는 소리였다. 그러면서도 그는 테오가 자신을 버릴까 봐 두려워했다. 빈센트는 죄의식에 휩싸여 그들의 사이는 돈 문제와는 별개로 절대로 무너질 수 없는 관계라고 주장했다.

하지만 테오의 답장은 오지 않았다. 빈센트는 잠을 이루지 못했다. 끼니마저 잇지 못하는 상황이 되면서 테르스테이흐도 찾아갔지만 거절당했다. 테르스테이흐는 그에게 작은 수채화를 그리라고 할 뿐이었다. 빈센트는 굽힐 수가 없었다.

마침내 테오에게서 기다리던 편지와 돈이 도착했다. 비로소 한숨을 돌린 빈센트. 하지만 그는 이미 너무도 지치고 절망했다. 난로 옆에 가만히 앉아 초점 잃은 시선을 허공에다가 두고 있는 신을 보고는 그녀를 그려야겠다고 생각했다. 그녀는 말했다. "그래그래, 나는 게으르고 무기력하다. 나는 언제나 그랬다. 아무것도 할 것이 없다. 그래, 나는 창녀다. 내게는 물에 뛰어드는 일 말고 다른 출구가 없다."

오지로 떠나다

빈센트와 신의 가정은 처참한 꼴이 되었다. 빈센트는 편지의 행간에서 고통으로 울고 있었다. 그림이냐 가정이냐, 그는 두 가지 중에서 하나를 선택해야

만 했다. 1883년 테오가 방문했다. 그는 빈센트에게 그림을 그리려면 적어도 신과의 관계를 정리해야 한다고 충고했다. 자신이 테오에게 너무 크고 부당한 짐을 지우고 있다고 생각한 빈센트는 그의 충고를 받아들여 신을 떠나겠다는 결심을 담은 편지를 썼다. 빈센트는 신에게 깊이 묶여 있던 자신의 몸과 마음, 도의적 책임감, 아이들에 대한 애정, 결별에 대한 각오 등을 편지에 담았다. 그러고는 네덜란드 북부에 있는 오지로 떠날 결심을 했다. 해결할 수 없는 어려움이 있을 때마다 빈센트는 항상 다른 곳으로 떠났다. 이번에는 라파르트가 말한 드렌터였다. 평평하고 보잘것없는 고독한 땅. 농부들의 오두막과 강변과 배와 넝쿨과 풀들과 밭이 있는 곳. 그 땅은 어쩌면 2년간의 도시 생활에 지친 빈센트에게 절실히 필요한 곳이었는지도 모른다.

나는 암스테르담행 기차를 기다리며 덴헤이그홀란드스푸르역에 서 있었다. 그곳은 빈센트와 신이 아픔을 안고 헤어진 곳이다. 드렌터로 가는 기차를 기다리던 빈센트의 마음은 한겨울의 북유럽 날씨만큼이나 어둡고 우울했으리라.

빈센트는 암스테르담과 도르드레흐트에서 그랬던 것처럼 헤이그에서도 또 한 번 실패를 맛보았다. 하지만 그에게 헤이그 시절은 중요하다. 이곳에서 그는 화가로서 한층 풍부해졌다. 신과 그녀의 아이들을 비롯하여 어부, 노인, 농부들을 그렸다. 그는 일상인으로서 실패했으나 화가로서는 그렇지 않았다. 보리나주에 있을 때 생각한 그 자신의 목표와 시각도 여전히 바뀌지 않았다.

오지의 땅

Drenthe

드렌터
1883년 9월~1883년 12월

암스테르담에서 드렌터행 기차에 올랐다. 네덜란드 북동쪽에 위치한 드렌터는 독일 국경과 가깝다. 차창 밖으로 보이는 드렌터 지방은 빈센트가 말한 황량한 검은 대지의 풍경과는 완전히 딴판이었다. 초록의 대지는 비옥해 보이기까지 했다. 하지만 빈센트가 있을 당시 이곳은 네덜란드에서도 가장 고립되고 뒤처진 지역이었다.

빈센트는 드렌터에 정착할 생각은 없었던 것 같다. 그는 이곳의 여러 작은 마을을 떠돌며 생활했다. 여기에서 남긴 데생 습작이 서른 점 정도 있는데, 대부분은 테오에게 보낸 편지에 그려져 있다. 그 밖에도 수채화 한 점과 유화 여섯 점을 남겼다. 필사적으로 작품에 매달리던 그답지 않게 이곳에서 남긴 작품은 그리 많지 않다. 신과 헤어지고 난 뒤의 상처 때문일까? 그가 드렌터에 있을 때 쓴 편지는 간결하며 빛을 분석하는 데만 열광적이다.

빈센트 반 고흐, 「드렌터 풍경」, 종이에 펜과 잉크, 31.4×42.1cm, 1883년, 개인 소장.
서른 살의 빈센트는 신과 가슴 저미는 이별을 한 뒤 네덜란드 북부 오지의 땅 드렌터로 떠났다. 이곳에 들어선 그가 처음 본 것은 끝없이 펼쳐진 검은 대지였다. 이제 그가 오롯이 대결해야 할 것은 그 광막하고 황량한 자연과, 그것을 닮은 자신의 내면뿐이라는 듯이.

호헤베인

1883년 9월 11일, 빈센트는 한밤중에 드렌터 호헤베인역에 도착했다. 그는 호헤베인에서 10월 2일까지 머물렀다. 한 달도 채 되지 않는 짧은 기간이었다. 내가 호헤베인역에 내렸을 때 역 광장은 공사가 한창이었다. 인부들이 이방인에 대한 호기심 어린 시선으로 나를 힐끗힐끗 쳐다보았다. 빈센트가 지냈던 여인숙을 찾기 위해 광장을 가로질러 동네 골목길로 들어섰다. 빈센트가 머무른 곳은 페제르스트라트 24번지에 있는 하르트주이커여인숙이다. 한산한 시골인데도 세련된 도시 분위기가 느껴졌다. 얼마 안 있어 '반 고흐 하우스'라는 푯말과 마주쳤다. 건물 벽 한가운데에는 빈센트의 두상이 부조로 장식되어 있어 그가 머물렀던 곳임을 말해주었다. 평범한 흰색 단층집인 그곳은 아이러니하게도

방랑자의 여인숙 호헤베인에서 빈센트가 잠시 머문 곳이다. 오직 커피 한 잔과 빵 한 조각만으로 끼니를 때우면서. 어둡고 절망적인 처지는 롱펠로의 시를 거듭 생각나게 했을 것이다. 오늘날 이곳은 정신과 치료소로 운영되고 있다.

오늘날에는 정신과 치료소로 운영되고 있다. 빈센트는 이 집에서 머무는 동안 끼니는 물론 그림 재료도 제대로 조달하지 못했다. 테오에게서 받은 돈은 헤이그를 떠나면서 빚을 청산하는 데 다 썼기 때문이다.

"이 작은 숙소에서 내가 먹은 것이라고는 커피 한 잔과 빵 한 조각이 전부야."

빈센트는 좋든 나쁘든 헤이그에서 보낸 삶을 소중하게 여겼다. 호헤베인에서 그는 신을 그리워했다.

"테오, 덤불 너머로 어린아이를 가슴에 안고 있는 가난한 한 여인을 보았어. 그 모습을 보자 내 두 눈이 젖어들었어. 그 여자는 내가 알고 있는 사람처럼 약해 보이고 단정하지 못한 옷차림을 하고 있더구나."

낯선 땅에서 그는 고독했다.

"난 지금 이곳에서도 헤어짐의 아픔을 이겨내지 못하고 있어."

검은 땅 니우암스테르담

나는 기차를 잘못 타는 바람에 우여곡절 끝에 니우암스테르담역에 내렸다. 니우암스테르담은 빈센트가 호헤베인 운하를 통해 배를 타고 도착한 곳이다. 1883년 10월 2일, 빈센트는 숄츠호텔에 방을 얻었다.

그는 이곳의 집들은 검은색에 가깝고, 지붕이 땅에 닿을 정도로 내려앉은 오두막이 즐비하다고 말했다. 그의 데생을 통해서 본 드렌터 사람들은 생계를 위해 땅을 향해 몸을 구부리고 있다. 밀레의 「이삭 줍는 여인들」 속 인물들처럼.

역에 내려서도 나는 한참 동안 방황했다. 역이라고 해보았자 단순한 플랫폼이 전부고, 역사는커녕 아무것도 없었다. 사람도 보이지 않아서 길을 물을 데도 없었다. 무작정 큰길 쪽으로 걸어가며 숄츠호텔을 찾아 나섰다. 마을은 아주 작았다. 곧 강가가 나왔다. 이윽고 숄츠호텔과, 빈센트의 수채화에 등장하는 다리가 나왔다. 그림에서 보던 다리는 없어지고 다시 지어졌지만 분위기는 그대로

숄츠호텔의 빈센트가 머문 방과 화실 드
렌터의 이곳저곳을 떠돌이처럼 목적 없이
배회하던 빈센트의 발길은 얼마 뒤 더 궁벽
한 구석인 니우암스테르담에 가 닿았다. 여
기에서 그는 숄츠호텔에 머물렀다. 그에게
맑은 공기를 선사했을 창문과 의자와 침대
에 눈길이 오래 머문다.

였다. 그 그림은 빈센트가 일본 판화의 영향을 받고 그린 것이라고 많은 연구자들이 지적했다.

다리를 건너 숄츠호텔로 들어갔다. 막 문을 닫으려는 한 여인과 마주쳤다. 그녀는 동양인인 나를 보고 멀리서 왔다고 생각했는지 시간이 지났지만 예외적으로 방문을 허락한다고 했다. 빈센트의 방은 2층에 있었다. 그에게 맑은 공기를 선사했을 창문과 의자와 침대가 보였다. 그가 지내던 당시의 모습을 그대로 재현하려고 한 것 같았다. 벽에는 그가 니우암스테르담에 있을 때 그린 것들의 인쇄물이 한눈에 파악하기 좋게 붙어 있었다. 1층으로 내려가자 조금 전의 그 여인은 빈센트가 편지에서 그려놓은 집이 한 채 남아 있다고 가르쳐주었다. 그녀는 후미진 그곳까지 찾아온 나의 열정에 반했다며 몇 장의 우편엽서와 책 한 권을 내게 선물했다.

그녀가 가르쳐준 집을 찾아보았다. 긴 가로수 길을 30분 정도 걷고 나자 그 집이 나타났다. 그것은 그림에서 보던 것과 아주 닮았는데, 특히 거대한 지붕이 그러했다. 하지만 그 옆으로는 자동차가 있어 어색해 보이기도 했다. 구석구석 살펴보다가 남의 집이라는 생각에 빈센트가 스케치 도구를 들고 드나들었을 길로 서둘러 돌아 나와 역으로 향했다.

드렌터에서도 빈센트는 처음에는 열광적이었다. 하지만 빛이 약하고 추운 겨울이 다가오면서 야외 작업도 점차 불가능해졌다. 그는 당시 드렌터의 풍경을 이렇게 말했다.

"평평하고 끝없이 펼쳐지는 검은 대지. 연한 흰 라일락색이 뒤섞인 듯한 불투명한 하늘. 대지는 그 속에 곰팡이를 키우듯 어린 밀을 싹틔운다. 드렌터의 척박한 토지는 마치 그을음처럼 검디검은 대지 같다. 영원히 부패하는 히스와 토탄에 파묻힌 우울한 토지."

그런가 하면 짐승과 사람은 벼룩 같고, 사람들이 사는 집은 "지하 동굴처럼

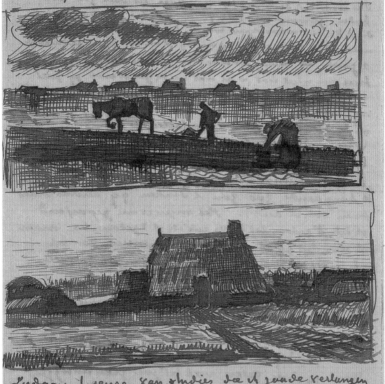

드렌터 사람들 빈센트는 헤이그에 있을 때와 달리 드렌터에서는 작품을 별로 남기지 않았다. 그가 이곳에서 남긴 그림 대부분은 땅에 납작 엎드려 있는 황야의 농부들과 내려앉은 오두막들이다.

검다"라고 했다. 당시 그곳 사람들은 빈민굴에서 짐승들과 섞여 살았던 모양이다.

한 폭의 고요함, 신비, 평화

나는 니우암스테르담 산책을 마치고 즈베일로로 가기 위해 기차를 기다리고 있었다. 승객은 나뿐이었다. 인기척이라고는 기찻길을 보여주기 위해 아이 손을 잡고 산책을 나온 한 남자와, 아까 숄츠호텔에서 만난 여인이 전부였다. 30분 정도 지난 뒤 아센행 기차가 플랫폼에 들어왔다. 아센에서 즈베일로로 가려면 버스를 타야만 했다. 북유럽의 들판을 바라보며 가니 지루할 틈이 없었다. 승객은 대부분 학생들이어서 마치 스쿨버스에 탄 것 같았다. 한참을 달려 즈베일로에 도착했다.

빈센트는 즈베일로가 코로의 풍경화를 닮았다고 했다. 그곳에 발을 딛고 보니 빈센트가 무엇을 말하려고 했는지 이해가 갔다. 백문이 불여일견이라는 말은 그럴 때 쓰는 것이리라.

"모든 것이 그야말로 아름답고 마치 코로의 그림 같았어. 그것은 오로지 코로만이 그릴 수 있는 한 폭의 고요함이자 신비이자 평화였어."

빈센트가 니우암스테르담에서 즈베일로로 간 것은 10월이었다. 그는 새벽 3시에 아센 시장으로 장을 보러 가는 여관 주인의 마차를 얻어 탔다.

나는 마을의 중앙으로 걸어 들어갔다. 모두 그림엽서처럼 예뻤고, 가옥의 형태도 아주 특이했다. 인적 없는 마을에는 스산한 바람만이 불고 있었다. 이윽고 눈에 익은 풍경이 눈길을 사로잡았다. 빈센트가 밀레의 그림을 떠올리며 그린 즈베일로 교회였다. 13세기에 지어진 그 교회는 지금도 완벽하게 보존되어 있다. 네덜란드의 오래된 교회가 대부분 그러하듯 이곳도 가톨릭교회에서 개신교교회로 바뀐 것이었는데, 여전히 그 흔적이 생생하게 남아 있다.

"나는 낡고 작은 교회 옆을 지나갔어. 뢰상부르박물관에 걸려 있는 밀레의

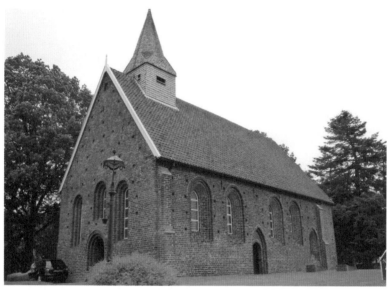

즈베일로교회 빈센트는 밀레의 소품 「그레빌의 성당」을 떠올리며 이 교회를 그렸다.

소품 「그레빌의 성당」을 보는 것만 같았어."

네덜란드 화가들은 그 후미진 곳을 좋아했다. 막스 리베르만Max Liebermann의
「공원에서 뛰노는 아이들」도 그곳을 배경으로 그린 것이다. 내 작업실에도 리베
르만 그림의 복사본을 붙여 두었는데, 그 현장과 우연히 조우한 것이다. 형언할
수 없는 기쁨이 밀려왔다. 빈센트도 그곳을 스케치했음을 1883년 11월 2일자
편지에서 말했다.

"리베르만이 큰 캔버스에다가 그린 작은 사과나무 밭을 스케치하기 시작했어."

한 달 뒤 1883년 12월 1일 니우암스테르담에서 쓴 편지에서는 이렇게 말했다.

"고독이라는 특이한 고문인데, 이 고독이 한 화가를 쳤어. 톰이나 딕이나 해
리 같은 이 고립된 지역에서 마주치는 모든 이들이 한 화가를 미친 사람, 살인

막스 리베르만, 「공원에서 뛰노는 아이들」, 캔버스에 유채, 51×69cm, 1882년, 크리스티 런던.

자, 뜨내기 부랑자로 취급하고 있어."

이 지역의 냉대와 푸대접으로 빈센트는 마음이 상했다. 마침 겨울이라 더 이상 야외 작업도 할 수 없게 되자 빈센트는 드렌터를 떠나기로 결심했다. 그곳에 온 지 2개월 정도 지났을 무렵이다. 빈센트로서는 적어도 끼니라도 제대로 이을 수 있는 곳으로 가야만 했다. 게다가 그를 새롭게 괴롭히는 일도 생겼다. 구필화랑 미국 지점 개설을 위해 테오가 떠나야 한다는 소식을 들은 것이었다. 낙담한 빈센트는 화가 반 다이크 형제와 작가 공쿠르 형제를 들먹이며 다른 해결책을 찾아야만 한다고 테오를 설득했다. 하지만 그는 테오에게서 미국으로 가지 않으면 구필화랑을 그만두게 될지도 모른다는 답을 받았다. 빈센트로서는 더 이상 지체할 여유가 없었다. 결국 그는 느닷없이 부모님의 집이 있는 뉘넌으로 향했

다. 그의 아버지는 1882년 8월부터 뉘넌 교회에 재직하고 있었다.

나는 드렌터에서 암스테르담으로 되돌아가는 기차에 올랐다. 옆에 앉은 고등학생에게 빈센트와 관련된 장소와 인명을 네덜란드어로 발음해달라고 부탁하자 그는 친절하게 응해주었다. 차창 밖을 바라보며 나는 다시 빈센트 생각에 잠겼다.

빈센트는 숄츠호텔에 데생한 것과 짐을 두고 갑자기 길을 나섰다. 세찬 바람이 불고 눈이 내리던 드렌터를 여섯 시간이나 걸었고, 흠뻑 젖은 상태로 역에 도착했다. 그리고 다시는 그 땅을 밟지 못했다. 애석하게도 숄츠의 딸들은 빈센트의 그림들을 불 아궁이에 던져버렸다. 그리하여 그 집에 남은 빈센트의 작품은 한 점도 없다.

감자 먹는 사람들

Nuenen

나는 네덜란드 여행에서 돌아오는 길에 뉘넌에 들렀다. 뉘넌은 에인트호번으로 가는 길에 있다. 그곳에는 여름비가 내리고 있었는데 을씨년스럽기까지 했다. 초행길이었으므로 무조건 도심을 향해 달렸다. 드넓은 공원 광장이 나왔다. 날씨 탓인지 사람들은 표정이 없었다. 빈센트기념관을 먼저 찾았는데, 그것은 마을 입구에 있었다. 기념관은 구석구석 공을 많이 들인 듯했다. 빈센트의 일생을 한눈에 볼 수 있게 배치해놓았는가 하면, 그와 관련된 인물들의 사진이며, 베 짜는 기계며, 그의 그림으로 장식된 물건들도 많이 볼 수 있다. 또한 그의 화실도 재현해놓았다. 기념관을 나와 맞은편을 보니 눈에 익은 집이 들어왔다. 바로 빈센트의 부모가 살았던 목사관이다.

"나는 '반 고흐'가 아니야"

빈센트의 유화를 통해 본 그의 부모 집은 변함없이 그대로였다. 흰색 창문과

뉘넌의 목사관 드렌터 사람들의 배타성과 푸대접에 이방인 빈센트는 몹시 유감스러워했다. 마침 겨울이 되면서 더 이상 야외 작업도 할 수 없게 된 그는 부모님이 계시는 뉘넌으로 향했다. 대개의 빈센트 화집은 바로 이 뉘넌 시절부터 시작하는데, 이때부터 그의 예술적 개성이 비로소 피어났기 때문이다.

빈센트 반 고흐, 「뉘넌의 목사관」, 캔버스에 유채, 33.2×43cm, 1885년, 암스테르담 반고흐미술관.

집 앞을 에워싸고 있는 울타리 나무도 똑같았다. 단지 누런색의 벽이 붉은 벽돌로 바뀌었을 뿐이다. 빈센트는 2년간의 방랑 끝에 1883년 12월에 이곳으로 돌아왔다. 그의 부모는 1882년 8월부터 뉘넌에서 살고 있었다. 빈센트는 가족을 만나 기뻐했다. 하지만 아들을 바라보는 부모의 마음은 착잡했다. 테르스테이흐에게 데생 한 점을 팔고 코르 백부에게 연작 몇 점 판 것으로 아들을 화가로 대하지는 못했다. 아들이 이 작은 마을에 사는 것에 대해서도 걱정부터 했다. 뉘넌은 좁아서 모두 알고 지내는 사이였고, 그중 절반은 교회에 다녔다.

"털 많고 덩치 큰 개를 거두는 것을 우리가 꺼렸듯이 부모님은 나를 집에 들여야 할지 망설이더구나. 아주 덥수룩한 그 개는 젖은 발로 들어가서는 갑자기 짖어대며 모든 이들을 방해하겠지. 결론적으로 말해 아주 귀찮은 짐승 같은 사람이라는 거지."

1883년 12월 15일에 쓴 편지에서 빈센트는 자신의 처지를 이렇게 말했다. 그의 아버지는 그간 빈센트가 보여준 모습을 떠올렸고, 부자 사이는 날로 악화되었다.

"기질로 보면 나는 이 집안사람들과 달라. 근본을 파헤쳐보면 나는 '반 고흐'가 아니야."

여기서 말하는 '반 고흐'란 그의 집안을 의미한다. 케이 포스와 있었던 일로 아버지와 벌어진 사이는 쉬이 좁혀지지 않았다. 테오는 예순둘의 아버지를 대하는 형의 태도를 나무라며 불만을 표시했다. 빈센트와 테오는 2주가 넘도록 편지를 통해 언쟁했다.

아버지에게 빈센트는 다루기 힘든 아들이었고, 빈센트에게 아버지는 가차 없이 집요한 사람이었다. 뉘넌에 도착한 이래 좋아진 것은 아무것도 없었다. 빈센트는 떠날까 한다고 부모에게 말했다. 아들에게 또 다른 불행과 역경이 닥칠까 두려웠던 아버지는 생각을 바꾸어 그에게 목사관에서 지내라고 했다. 그리

아버지가 마련해준 화실 부모 집으로 돌아왔지만 좋아진 것은 아무것도 없었다. 빈센트는 식구들에게 "털 많고 덩치 큰 개"처럼 꺼려지는 존재였다. 그는 다시 떠날까 했지만 더 큰 불행이 닥칠까 염려한 아버지는 그에게 창고를 화실로 쓸 수 있게 해주었다.

고 창고를 화실로 쓸 수 있게 해주었다. 그 무렵 라파르트에게서 편지가 왔다. 빈센트가 유화에 완전히 몰입할 수 있도록 아버지의 집에서 지내는 것이 좋겠다는 내용이었다. 테오 역시 그러는 것이 좋겠다며 형을 달랬다.

가슴 아픈 재회

빈센트는 전에 맡겨놓은 물건들을 찾기 위해 잠시 헤이그로 갔다. 그곳에서 라파르트와 신의 가족도 만났다.

"사회에서 통용되는 고정관념의 틀을 깨고 동정심을 발휘해야 한다는 것을 어머니와 아버지께서 이해하면 좋겠어. (중략) 나는 그녀에게서 한 사람으로서

의 여성과 어머니를 봐. 모든 인간은 그 이름만으로도 마땅히 보호받고 떠받들어져야 하는 창조물이라고 나는 늘 생각해. 절대로 부끄럽지 않고, 앞으로도 그럴 거야."

신은 창녀촌으로 돌아가지 않고 세탁일을 하고 있었다. 가난하고 불우한 처지에 있던 그녀를 보자 빈센트는 걷잡을 수 없는 감정에 사로잡혔다. 그 화살은 테오에게 향했다. '테오가 돈을 좀 보내주었다면 우리는 오랫동안 행복하게 살 수 있었을 텐데' 하는 원망이 차올랐다. 빈센트는 분을 참지 못하고 편지를 통해 거의 미친 사람처럼 테오에게 퍼부어댔다. 전기 작가들에 의하면 이 시기 그가 보낸 편지를 보면 처음과 끝이 훼손된 것이 많다고 했다. 너무 퍼부어대어 테오나 그의 아내 요하나 봉어르Johanna van Gogh-Bonger가 없앤 것이 아닐까 짐작되기도 한다. 빈센트는 아픔을 안고 뉘넌으로 돌아왔다.

"어젯밤에 뉘넌으로 돌아왔어. 너에게 할 말을 해야 마음이 편할 것 같다. (중략) 예전의 네 의견과 완전히 일치할 수 없어. 너나 다른 이들이 내가 그녀와 헤어지기를 바란 점이 지금에서야 더 잘 보여. (중략) 그녀는 마땅한 처신을 했다는 것을 알았어. 약한 몸에도 불구하고 두 아이에게 필요한 것을 채워주기 위해 세탁부로 일하며 자신의 의무를 다했어. (중략) 그리고 내가 자식처럼 돌보았던 그 불쌍한 아이들은 그때와는 달랐어. (중략) 형제여, 우리의 우정은 그녀를 강하게 동요시켰지. (중략) 이미 너에게 말할 기회가 있었고 다시 반복하지만 아픔을 안고 버려진 불쌍한 피조물에 관해 우리가 어디까지 갔는지를 우리는 알아야 한다고 생각해. 반대로 우리의 잔혹한 행위는 아마도 영원하겠지."

1883년 말에 쓴 편지에서는 다음과 같이 말했다.

"너의 돈에 관해서인데, 형제여, 내게 그것은 더 이상 기쁨이 아니라는 것을 알아야 해. (중략) 앞서 선언하건대 나는 내가 가진 모든 것을 그녀와 나누기로 했어. 다른 생각 없이 내 순수한 재산처럼 간주할 수 없는 너의 돈은 원하지도

빈센트 반 고흐, 「소녀를 안고 있는 신」, 종이에 잉크와 목탄, 53.9×35.5cm, 1883년, 암스테르담 반고흐미술관.
빈센트와 헤어진 뒤 신은 세탁일을 하고 있었다. 버려진 피조물 같은 그녀를 다시 보자 빈센트는 걷잡을 수 없는
감정에 휩싸여 테오에게 원망을 퍼부었다.

않았어."

나아가 이렇게도 말했다.

"타인에게 손해를 입히지 않고 모든 것을 마련해주려고 생각했다는 것을 아는지. 분명 절대적인 권리 중 하나인 이 자유를 이행하는 것은 내 의무이니까. 내 생각으로는 단지 나뿐만 아니라 사람마다 이 자유, 오직 이 지위만 우리의 생존을 위해 필요할 것이다."

이렇게 단호한 편지에 빈센트가 받은 답은 1884년 새해 인사와 함께 동봉된 돈이었다.

베 짜는 사람들

빈센트는 파리로 갈 때가 되었다고 생각했다. 테오에게도 그런 뜻을 담은 편지를 보냈다. 그러나 어머니가 기차에서 내리다가 허벅지 뼈를 다치고 말았다. 어머니는 6개월간 움직여서는 안 된다는 진단을 받았다. 빈센트는 정성을 다해 어머니를 돌봤다. 그를 '거친 개'로 보았던 가족들은 이제 그에게 감탄했다. 아버지와의 관계도 좋아졌다. 테오에게서 받은 돈은 헤이그에 있을 때 진 빚을 갚는 데 거의 사용한지라 아버지가 그의 의식주를 해결해주었다.

"3월 이후로 너에게서 받을 돈은 내가 번 돈처럼 여길 것이다."

빈센트는 금전적인 것과 관련하여 자신과 테오의 관계가 화가와 화상의 그것이기를 원했다. 테오가 자신의 보호자나 심판자가 되는 것은 빈센트에게 공포에 가까운 일이었다. 빈센트는 화상 테오가 관리하는 화가로 여겨지기를 원했다. 그렇지 않아도 뉘넌 사람들은 테오가 '가난하고 가련한 놈에게 돈을 대준다'라며 입방아를 찧고 있는 터였다. 빈센트는 말할 수 없이 속이 상했다.

"이것은 명예가 걸린 문제야. 이제 우리는 서로 협약을 재검토하느냐 아니면 절교하느냐의 기로에 섰어."

베 짜는 사람 빈센트는 농부들보다도 더 궁핍하게 살아가는 방직공들에게 감탄과 깊은 연민을 느꼈다. 그는 감옥처럼 어둡고 비좁은 방에서 커다란 베 짜는 기계에 갇혀 있는 그들을 보면서 "고통스러운 기색이 역력하지만 불멸의 영혼을 가진 노동자"라고 말했다.

두 형제의 관계는 갈수록 팽팽해졌다.

"지금까지 너는 내 그림을 한 점도 팔지 않았어. 저렴하게 팔든 제값에 팔든 간에. 그리고 사실대로 말하자면 너는 한 번도 시도해보지도 않았지."

"테오, 너는 예전에도 그렇고 현재도 그렇고 내 작업을 보면 '거의 팔릴 만해. 그러나……'라고 말하지. 그런데 그것은 에턴에서 내 첫 크로키 작품인 「브라반트 지방」을 보냈을 때 네가 내게 보낸 편지 내용과 완전히 똑같아. 그렇다면 나는 이 일에서 손을 떼야만 해."

뉘넌에 머물면서 빈센트는 명확하게 하려고 했다.

"우리는 서로 끝내야 해. 내가 너의 돈을 받기 때문에 내 그림이 팔리는 행운이 달아난다는 것을 깨달았어."

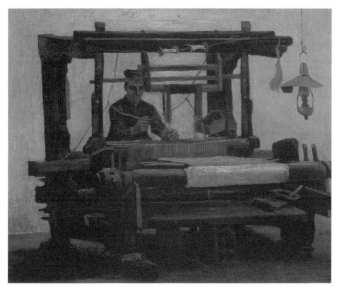

빈센트 반 고흐, 「베 짜는 사람」, 캔버스에 유채, 70×85cm, 오테를로 크뢸러뮐러박물관.

테오는 미술 운동이 활발하게 전개되고 있는 파리에 있으면서 빈센트에게 자신의 생각을 다 밝히지 못했다. 과격한 성격을 가진 형 앞에서 터놓고 말하기란 쉽지 않았다. 테오는 형 스스로 판단하도록 그림이 너무 어둡다고 살짝 의견을 내비치는 식이었다. 그러나 빈센트는 그 말이 무엇을 의미하는지조차 알지 못했다. 테오는 형에게 색상이 탁하고 테크닉도 부족하다고도 했다. 그는 인상주의에 대해 말하고 싶었지만, 빈센트는 아직 밀레에만 심취해 있었다. 그러던 어느 날 테오는 작심하고 말했다.

"형은 상상을 초월하는 말도 안 되는 길에 목숨을 걸고 있어."

테오와 빈센트는 신의 일로 1년이 넘도록 서로 갈등했다. 당시 그들이 주고받은 편지를 보면 행간에 분노, 냉담, 위협, 절교, 화해, 회한, 집요하고 앙심 깊은

증오 등이 얼룩져 있다. 빈센트는 성난 자화상을 그릴 때처럼 편지에서도 견딜 수 없는 자신의 마음을 반복하고 또 반복하며 표현하려 애썼다.

이 시기 빈센트는 소소한 벌이를 위해 베 짜는 사람들을 그렸다. 그들이 살던 집은 지금도 남아 있다. 외딴 곳에 있는 그 집은 창이 많고, 주변으로는 버드나무와 넝쿨 담이 있다. 빈센트는 두 사람이 붙어서 몇 주에 걸쳐 매달려 힘든 노동을 해야 하는 그들에게 관심을 가졌다. 그리하여 펜화, 수채화, 드로잉 등 그들을 주제로 셀 수 없이 많은 그림을 그렸다. 그는 라파르트에게 보낸 편지에서 베 짜는 사람들에 대해 이렇게 말했다.

"베 짜는 사람의 실루엣을 그렸을지라도 간단하게 말로 하자면, 보게나. 회색조 주변에 풀린 각재들로 더럽혀진 묵직한 검은 전나무가 있고 검은 원숭이나 땅 귀신 같은 난쟁이 또는 도깨비가 주야로 가느다란 각재에 부딪는 소리를 내고 있다는 걸."

이 무렵 빈센트의 진흙 같은 마음에 작은 빛이 스며들기 시작했다.

크레모나의 고장 난 바이올린

뉘넌 목사관 바로 옆에는 마르홋 베헤만Margot Begeman이 여동생들과 함께 살고 있었다. 그녀 아버지의 이름은 야코프 베헤만Jacob Begeman이었다. 베헤만의 이층집은 오늘날에도 변함이 없다고 그 집 현판이 말해준다. 내가 그곳에 도착했을 때 행인들이 현판의 내용을 유심히 읽고 있었다. 그 집의 흰색 창틀은 목사관의 그것보다 훨씬 장식적이었는데, 아마도 제법 부유했던 것 같다. 뉘넌에는 베헤만의 집이 또 있는데, 창문이 열한 개나 되는 저택이다. 그 형태만 보아도 베헤만이 동네 유지였음을 짐작할 수 있다.

빈센트의 어머니는 마르홋의 간호로 부상에서 차츰 회복되었다. 마르홋은 이때 빈센트와도 알게 되었다. 두 사람은 이따금 긴 산책을 했다. 네덜란드인 특

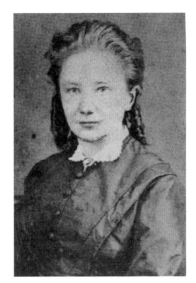

마르홋과 그녀의 집 뉘넌의 부유한 신교도 가문의 딸인 마르홋은 마흔 살의 독신이었다. 고통 받는 사람들을 기꺼이 도왔던 그녀는 빈센트의 어머니가 다쳤다는 소식을 들었을 때도 얼른 달려와서 세심히 돌보았다. 그런 가운데 어머니의 회복을 위해 헌신하는 묘한 화가 빈센트를 보면서 호감을 품었다. 빈센트 역시 자신보다 열 살이나 많은 그녀에게 마음이 흔들렸던 것 같다.

유의 금발 머리와 푸른빛의 눈동자를 가진 그녀는 나이 마흔에 아직 결혼을 하지 않았다. 빈센트는 자신보다 열 살이나 많은 그녀에게 마음이 흔들렸을까? 우리는 1884년 여름에 쓴 편지를 통해 간접적으로 짐작할 뿐이다.

"일 때문에 바쁜지라 간단하게 쓰마. 작업은 이른 아침에 할 때도 있고 밤에 할 때도 있어. 이따금 이 시간은 매우 아름다운데, 너무 아름다운 것은 말로 다 할 수 없겠지."

뉘넌에서 그는 갑자기 행복했다. 오랜 시간 자신의 순정한 열정과 진실을 위해 난폭했던 그가 말이다. 이것은 무엇을 의미하겠는가! 빈센트는 사랑에 빠지면 모든 사물에 축복의 확대경을 들이대었다. 이어지는 편지 또한 행복으로 가득하다. 그는 런던을 떠올리며 "놀라운 그루터기 밭에서 본 아름다운 일몰"에 대해 말하기도 했다.

하지만 이러한 행복도 잠시뿐이었다. 마르홋이 자살을 시도하고 만 것이다. 그녀는 스트리크닌을 먹었는데 다행히도 그 양이 많지 않아 회복되었다. 하지만 빈센트는 "죽을 것 같은 고통"에 사로잡혔다. 마르홋의 가족은 빈센트와 신 사이에 있었던 일을 알고 있었다. 가족들의 반대와 자매들의 질투에도 불구하고 마르홋은 빈센트와 결혼하고 싶어 했다. 빈센트는 그녀에게 헤이그에 있을 때 그린 수채화 한 점을 선물로 주었다. 바로 「스헤베닝언의 세탁장」이 그것이다. 빈센트의 가족은 결혼하려면 2년을 기다리라고 했고, 그는 당장이 아니면 안 하겠다고 맞섰다. 이런 상황에서 마르홋이 약을 먹었다. 사태가 마무리될 무렵 빈센트는 이렇게 썼다.

"마치 쟁취하려 싸운 그녀처럼, 마치 평온을 되찾은 그녀처럼, 맙소사, 나는 그녀를 사랑했어!"

둘의 관계가 정리된 뒤 그는 말했다.

"요즘 나는 종종 우울 증세를 느껴. 슬픔을 가라앉힐 수도, 잊을 방법도 없기

때문이야. 그러나 결국······."

"들어라, 테오. 나는 굳게 믿는다. 분명 그녀를 사랑했다고 말이야. 정말이야."

빈센트는 매번 사랑을 확신했지만 그 모두가 진정한 사랑이었을까?

"차라리 10년 전에 그녀를 알았더라면 하는 생각도 들어. 나는 그녀를 보면서 크레모나의 바이올린 같은 인상을 받았어. 크레모나의 고장 난 바이올린 중 하나인 그것은 무능한 자로 인해 고칠 수 없게 된 것이지."

크레모나는 바이올린 제작으로 이름이 높은 이탈리아 북부의 한 마을이다. 빈센트와 마르홋이 헤어지자 둘의 가족은 기뻐했다. 빈센트는 분노하며 이렇게 말했다.

"사회 계급이 대체 무엇이란 말이냐. 종교란 무엇이고, 사람들이 명예라고 잡고 있는 진열관은 또 무엇이란 말이냐. 오! 언어도단의 일들이 사회 계급의 안식처로 변형해놓은 이 거꾸로 된 단순한 세상. 아, 이 신비설!"

테오는 형 때문에 또 한 번 골치가 아팠다. 형의 스캔들은 이웃과의 관계를 어렵게 했다. '더러운 유혹자'라는 오명하에 베헤만 가족은 목사의 가족에게서 도망치려고 했다. 목사는 아무 잘못이 없는 빈센트를 나쁘게만 바라보게 되었다. 이제 아들을 향한 관용은 바닥난 상태였다. 아버지에게 아들은 십자가의 길이자 부끄러움이었다. 어느 날 빈센트는 에인트호번 시내로 외출했다가 자홍색에 노란 점이 박힌 익살광대 옷을 입고 돌아왔다. 그런 아들을 보며 동네 신자들은 무엇이라 했을까?

한편 빈센트는 슈브뢸의 색채법을 진지하게 고민하기 시작했다. 그는 들라크루아를 탐구하면서 노란색과 파란색의 조합을 찾아냈다. 바로 그러한 색조 대비는 그의 미래를 새롭게 해줄 것이다.

뉘넌 목사관을 떠나다

복잡한 스캔들로 인해 빈센트는 뉘넌의 목사관을 떠나지 않을 수 없었다. 결국 그는 뉘넌의 성당 관리인인 요하뉘스 스하프랏$^{Johannus Schaffrath}$의 집에 세를 얻어 들어갔다. 더 넓은 화실을 갖게 되기는 했지만, 하필이면 목사의 아들이 성당지기의 집에 들어가다니! 이것은 그의 아버지에게 또 다른 불명예를 안겨준 셈이 되었다. 빈센트의 어머니는 불편한 몸을 이끌고 아들을 만나러 갔다. 빈센트는 어머니를 제외하고는 가족을 유화로 그린 적이 없다. 평생 자신을 뒷바라지해준 테오조차도 마찬가지였다. 나중에 아를에 있을 때 어머니만, 그것도 사진을 보고서 유화로 두 점 그렸을 뿐이다.

당시 빈센트는 물감을 사러 에인트호번에 있는 화방에 자주 들렀다. 그곳은 잔 바이엔스$^{Jean Baaiens}$가 운영하는 곳이었다. '일요화가'들을 알게 된 곳도 거기였다. 빈센트의 제자가 되겠다는 사람들도 있었다. 장식미술가인 안톤 헤르만스$^{Antoon Hermans}$도 그중 한 명이었다. 그는 빈센트에게 판자 위에 시골 풍경으로 장식해달라고 의뢰했다. 하지만 구두쇠인 그는 정작 대가를 제대로 지불하지 않았고, 결국 둘의 관계는 좋지 않게 끝났다. 안톤 케르세마커르스$^{Anton Kersemakers}$라는 사람도 있었다. 섬유 염색을 하던 그는 재능이 탁월했다. 빈센트와 우정을 나눈 그는 1914년에 빈센트를 회상하며 책을 펴내기도 했다. 그 책에서 그는 빈센트를 사람들에게 잘 알려진 화가로 생각했고, 그래서 그의 그림을 받아들였다고 말했다. 한편으로 케르세마커르스는 성당지기의 집에 있던 빈센트의 화실에 대해 다음과 같이 기록해놓았다.

"난로 주변은 한 번도 정리하지 않아 재가 엄청나게 쌓여 있었고, 다 낡아빠진 두 개의 의자가 있었다. 장롱 속에는 새들이 짚으로 엮은 서른 개의 둥지와, 산책에서 가져온 식물, 농기구, 낡은 모자들이 있었다."

그 화실이 있던 건물은 1934년에 파괴되어 오늘날에는 찾아볼 수 없다.

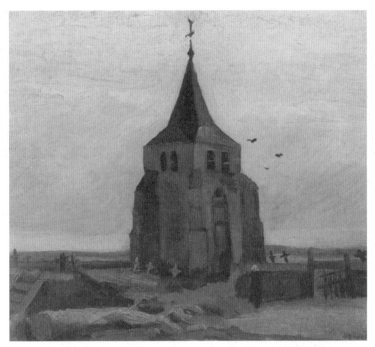

빈센트 반 고흐, 「오래된 교회 탑」, 나무에 붙인 캔버스에 유채, 47.5×55cm, 1884년, 취리히 에밀뷔를레재단미술관.
마르홋과의 스캔들로 빈센트는 목사관을 떠나지 않을 수 없었다. 그런데 하필이면 뉘넌의 구교회 관리인의 집에 세를 얻어 들어감으로써 그는 아버지에게 또 다른 불명예를 안겨주고 말았다.

풍경화로 실력을 닦은 빈센트는 날씨가 추워지면 정물화나 초상화에 매달렸다. 처음에는 30점 정도 그리려고 계획했으나 하다 보니 50점에 달했다. 그는 제자들에게도 정물화 실력을 닦으려면 그 정도 양을 그리라고 했다. 비천한 신분의 얼굴에 관심을 가졌던 빈센트는 모델료를 지불해야 하는 어려움에도 불구하고 사람을 앞에 두고 그들의 눈빛을 그리기를 더 좋아했다. 그는 집요하게 테크닉을 연마하고 개성 있는 얼굴을 그리려고 노력했다. 대상의 본질을 포착하려는 그러한 공부는 이미 헤이그에 있을 때부터 하던 것이었다. 그는 그것을 마

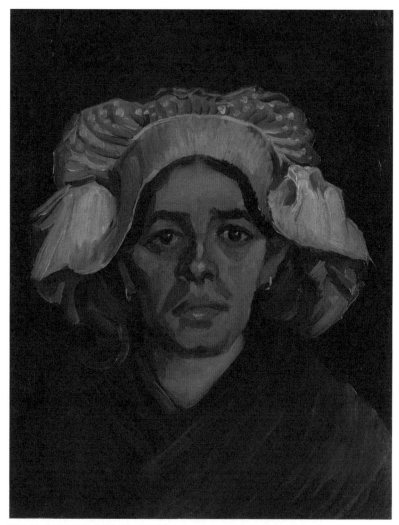

빈센트 반 고흐, 「하얀 두건을 쓴 농촌 여인」, 캔버스에 유채, 42.7×33.5cm, 1885년, 암스테르담 반고흐미술관.
1884년 겨울부터 빈센트는 농부들의 초상을 많이 그렸다. 그 얼굴들은 어두운 땅속에서 막 올라온 듯 강한 흑갈색과 암갈색이 주조를 이룬
다. 그는 이들 인물 습작 시리즈에 '민중의 얼굴'이라는 제목을 붙였다. 당시 서른 살 정도였던 여인 호르디나 더 흐롯도 그의 모델이 되어주
었다. 그녀와 그녀의 가족은 「감자 먹는 사람들」의 주인공들이기도 하다.

땅히 해야 할 의무로서 스스로에게 강요했다. 보람 없이 오랜 시간이 걸리는 일임에도 그는 끈질기게 파고들었고, 결국 빛을 보게 되었다.

빈센트의 노력은 당시 미완성 인물 습작 시리즈에 잘 나타나 있다. 그는 힘이 넘치는 선, 난폭성이 보이는 강한 시선 등으로 인물들의 표정을 잡아냈다. 그 얼굴들은 어두운 땅속에서 나온, 흙으로 덮인 감자와도 닮았다. 흑갈색과 암갈색은 당시 그가 즐겨 쓰던 색으로, 그는 그것을 "탁월하고 멋진 색"이라고 말했다.

초상화에 몰입한 지 1년 정도 되었을 무렵 빈센트는 다음과 같이 넋두리를 늘어놓았다. 아직 테오와는 적대적이었는데, 그런 관계는 1885년 초까지 계속 이어졌다.

"나는 이처럼 불길한 몰골과 암담한 환경에서 한 해를 시작한 적이 결코 없었다. 역시 성공적인 미래가 나를 기다리지는 않는 것 같다. 나를 기다리는 것은 다만 투쟁하는 미래다."

빈센트의 초상화 모델 중 호르다나 더 흐롯Gordina de Groot이라는 여성이 있었다. 빈센트는 그녀의 지적인 표정을 좋아하여 여러 점의 초상화를 그렸다. 또한 그녀의 가족들도 모두 그의 모델이 되어주었다. 어느 날 밤 빈센트는 우연히 그 집에 들렀다. 그 가족들은 식탁에 둘러앉아 감자를 먹는 중이었다. 그 장면을 보는 순간 빈센트는 바로 자신이 찾고 있던 구성임을 알았다. 마침내 1885년 3월, 「감자 먹는 사람들」의 첫 밑그림에 착수했다.

아버지의 죽음

그 무렵 빈센트의 가족에게 느닷없이 불행이 닥쳤다. 아버지 테오도뤼스 목사가 집 앞에 있던 떨기나무 숲 정원을 산책하던 도중 심장마비로 쓰러진 것이다. 빈센트의 여동생인 아나와 가정부가 아버지를 일으켜 세웠으나 이미 세상을 떠난 뒤였다. 1885년 3월 26일의 일이었다. 며칠 뒤면 빈센트의 32세 생일이

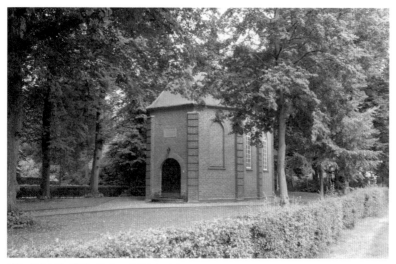

뉘년 교회 아버지와 오랫동안 전투적으로 갈등했지만 그럼에도 이 교회와 아버지는 빈센트에게 심리적 울타리를 상징했다. 그러나 아버지의 죽음과 함께 뉘년에 머물 이유도 사라졌다.

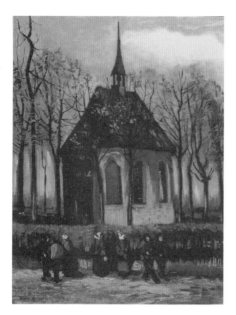

빈센트 반 고흐, 「뉘년 개혁교회와 신도들」, 캔버스에 유채, 41.5×32cm, 1884년, 암스테르담 반고흐미술관.
이 그림은 본래 빈센트가 병상에 누워 있는 어머니를 위로하기 위하여 그린 것이다. 그 밖에도 그는 부모님에게 친숙하고 편안한 장소를 골라 다정하게 화폭에 담았다. 아버지가 목회하는 작은 교회를 배경으로 신도들이 걸어가고 있는 이 장면은 마치 단체 초상화 같다.

었다. 하지만 빈센트는 아버지의 죽음에 대해서는 별말을 하지 않았다.

"인생은 그 누구에게도 길지 않다. 한 가지 문제는 무엇인가를 해야 한다는 점이다."

장례식으로 그의 집안은 모두 슬픔에 잠겼다. 재산 상속 문제도 무거운 짐이었다. 백부가 나섰다. 하지만 이 문제와 관련하여 빈센트를 바라보는 가족들의 시선은 지극히 무거웠다. 그들은 그를 개 쳐다보듯 했다. 빈센트는 혼자 조난당한 기분에 사로잡혔고, 장례식이 끝나고 나서는 더더욱 그러했다. 더는 부모 집에 기거할 수도 없었던 그는 화실에 머물렀으며, 상속 문제를 의논하는 자리에도 참석하지 않았다. 아버지가 인정하지 않았다는 이유로 아나를 비롯한 가족들은 그를 미워했다. 결국 그는 자신 몫의 상속도 포기했다.

"좋아, 나 스스로 두 팔 들고 자제하고 있어. 선한 척하는 그들이 내 생각과 말과 관점에 대해 다 알고 있는 듯이 행동하는 것 역시 점점 방임하게 된다."

빈센트는 슬픔을 작품으로 대신 표현했다. 또한 넓은 화실을 두고 지붕 밑에서 잠을 청하는가 하면, 가진 돈은 그림에 모두 쏟아부어 식사도 제대로 하지 못했다. 시간이 지나면서 그의 건강도 심각하게 나빠졌다. 상속 문제로 가족과 멀어진 그는 8개월을 심연에 떨어진 채 지냈다. 빈센트에게는 오직 테오만이 남아 있었다. 아버지가 돌아가시면서 테오와의 관계는 오히려 가까워졌다. 편지의 어조도 예전처럼 다시 따뜻해졌다.

감자 먹는 사람들

나는 빈센트의 첫 걸작인 「감자 먹는 사람들」이 탄생한 현장으로 갔다. 띄엄띄엄 있는 시골집들 사이로 정확한 번지수를 찾기가 쉽지 않았다. 열 번 이상이나 길을 왕복하다가 포기하려던 차에 겨우 찾았다. 두 개의 창문을 장식하고 있는 고운 레이스 커튼 때문인지 아담한 그 집은 아늑해 보였다. 거기에는 마음

「**감자 먹는 사람들**」**이 탄생한 현장** 빈센트의 초상화 모델 중 한 명인 호르디나 더 흐롯의 집이다.

을 동요시키는 무엇이 있었다. 빈센트는 그 집의 사람들을 그렸지만, 나는 그 집을 스케치하고 인상주의식의 유화로 그렸다. 그리는 내내 즐겁고 가슴이 두근거렸다. 빈센트가 수많은 데생을 통해 탐구하며 걸작을 준비한, 바로 그 집이 아닌가.

"희미한 램프 불빛 아래 그 농가를 보느라 무수한 밤을 보냈고, 두상을 40번이나 그린 뒤에 받은 인상을 서로 다른 각도에서 그렸기 때문이야."

빈센트는 인물들의 손과 몸 동작, 오브제 등을 화면에 배치한 뒤 뜯어고치기를 반복했다. 작은 부분도 소홀히 하지 않았다. 테크닉은 아직 부족하지만 끝까지 파고들며 초인적 의지로 매달렸다. 빈센트, 그는 언제나 체계적으로 탐구했고 논리 정연했다.

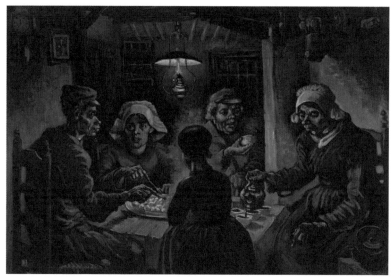

빈센트 반 고흐, 「감자 먹는 사람들」, 캔버스에 유채, 82×114cm, 1885년, 암스테르담 반고흐미술관.
1885년 3월의 어느 날 밤, 사생을 하고 돌아오는 길에 희미한 램프등 아래 흐릿의 가족이 둘러앉아 있는 모습을 보고 작업에 착수하여
그해 5월에 완성했다. 농민들이 씨를 뿌리는 바로 그 흙으로 칠해진 듯 매우 현실적이고 생생하게 살아 있는 그들의 모습을 그렸다는 점
에서 그때까지 그려진 어떤 농민화와도 뚜렷이 차별된다.

 1885년 5월 초, 빈센트는 드디어 「감자 먹는 사람들」을 완성했다. 그것을 '추잡한 환각' 또는 '외설'로 보는 이들도 적지 않았다. 하지만 이 작품은 농부들의 삶을 이상화한 것이 아니다. 둘러앉은 테이블, 땅에서 거둔 것들, 커피처럼 검은 음료, 희미한 불빛…… 거기에는 감자 같은 얼굴과 흙빛 손을 가진 이들의 세계를 알리려는 고발정신이 담겨 있다.

 "나는 램프의 불빛 아래에서 감자를 먹고 있는 이 사람들이 접시를 들던 바로 그 손으로 땅을 팠다는 사실을 보여주려 했어. 곧 그 그림은 손과 노동을 이야기하지. 그들이 얼마나 정직하게 자신의 양식을 구했는지를 떠올리게 하면서. 나는 우리 문명화된 인간들의 생활 방식과는 전혀 다르게 살아가는 이들이 있

음을 알리려고 이 그림을 그렸어."

사회에 대한 그의 비판 의식도 엿볼 수 있는 대목이다.

"'웬 쓰레기 같은 그림이야!'라는 소리를 들을 게 뻔하지만 각오해야 해. 나 자신도 그렇고 우리는 진실하고 정직한 그림을 계속 그려야 해."

빈센트가 작품에 그토록 심혈을 기울인 것은 그때가 처음이었다. 그는 빛의 미묘한 차이에 깊이 파고들었다. 인물들의 시선은 서로 엇갈리며 공중으로 흩어진다. 그들의 손이며 얼굴 등은 모두 선으로 그려져 있다. 그들은 함께 있으면서도 각자 고독 속에 갇혀 있는 듯하다.

빈센트는 이 그림을 라파르트에게도 보여주고 싶어 했다. 라파르트는 빈센트에게 원근법과 인체 해부학 등을 공부하게 했고, 베 짜는 농부들을 그리도록 독려한 바 있다. 또한 둘은 함께 작업도 자주 했을 만큼 친분이 깊었다. 라파르트는 1885년 10월 14일과 11월 1일에 뉘넌을 방문하기도 했다. 빈센트는 라파르트에게 석판화를 보냈다. 그런데 라파르트의 반응은 부정적이었다. 그는 그 그림이 현대인에게 얼마나 충격을 줄지 모른다면서 믿을 수 없을 만큼 난폭하다고 지적했다. 그리고 표현 예술이라는 이름 아래 마음대로 규율을 뭉갠 점을 견딜 수 없다고 했다. 이것으로 그들의 우정은 두 동강이 나고 말았다. 빈센트는 라파르트의 편지를 다시 돌려보냄으로써 둘의 우정에 마침표를 찍었다.

암스테르담 여행

한편 「감자 먹는 사람들」이 완성된 뒤 빈센트를 부당한 세입자, 붉은 머리, 작은 수염쟁이 등의 별명으로 부르게 한 사건이 터졌다. 「감자 먹는 사람들」에서 정면을 바라보고 있는 인물인 흐롯이 임신을 한 것이었다. 그녀를 임신시킨 사람이 누구인지 알 수 없는 상황에서 마을 사람들은 빈센트를 지목했다. 곧바로 본당 신부가 신자들에게 금지령을 내렸다. 개신교 화가의 모델을 서지 말라

는 것이었다. 빈센트의 모델이 되어주려고 한 몇 명의 농부들은 이제 그 일을 꺼렸고, 빈센트에게서 받은 선물과 돈도 돌려주었다. 흐롯만이 이 일의 진실을 알고 있을 것이므로 빈센트는 그녀에게 자초지종을 알아보았다. 하지만 그것은 뾰족한 해결책이 되지 않았다. 빈센트의 울타리가 되어주던 아버지도 더 이상 곁에 없었다. 그를 향한 사람들의 태도는 더욱 적대적으로 변했다. 모델도 없고, 곧 화실도 비워주어야 할 판국이었다. 성당지기는 그에게 가능한 한 빨리 화실을 비워달라고 했다. 혼란한 시기가 또다시 찾아왔다.

"나는 이제 예술에 모든 것을 바칠 것이다. 내 작품에서 표현하고자 하는 것을 나는 알고 있고, 표현하기 위해 애쓸 것이며, 그것에 내 몸을 바칠 것이다."

아버지의 죽음을 겪고 「감자 먹는 사람들」에 모든 에너지를 쏟은 뒤였기에 빈센트는 유화 대신 데생을 하기 시작했다. 밭에서 일하는 농부들이나 공동묘지의 비석을 그렸다. 또한 그가 몸담았던 보리나주를 회상하면서 당시 막 출간된 에밀 졸라의 『제르미날』을 읽기도 했다.

큰 작품을 마무리하고 나자 그는 도시의 미술관에 가서 새로운 화가들의 그림이 보고 싶어졌다. 시골과 도시, 이 두 세계는 그에게 아주 중요한 역할을 했다. 그리하여 빈센트는 1885년 제자인 케르세마커스와 3일간 암스테르담을 여행했다. 그때 빈센트는 암스테르담역 부근을 그렸는데, 오늘날 기차역 플랫폼에서 바라보면 그것과 거의 흡사한 풍경을 볼 수 있다. 빈센트 일행은 당시 막 문을 연 암스테르담 국립미술관을 방문했다. 빈센트는 한 상인과 아내의 모습을 그린 렘브란트의 「유대인 신부」 앞에서 몇 시간이나 앉아 있었다. 프란스 할스Frans Hals의 「스무 명의 장교들」도 관람하며 깊이 분석했다. 모든 그림이 그에게 새롭게 보이기 시작했다. 그때부터 빈센트는 옛 거장들의 작품을 바탕으로 주제와 테크닉, 색의 연관성 등을 탐구했다. 걸작들 앞에서 자신의 「감자 먹는 사람들」을 스스로 점검한 것이다.

암스테르담역 부근 뉘넌을 떠나기 전 빈센트는 제자인 케르세마커르스와 함께 3일간 암스테르담을 여행했다. 2년 전 헤이그를 떠난 이후 실물 그림을 거의 보지 못했던 그는 이 여행에서 특히 렘브란트의 그림 앞에서 오랜 시간을 보냈다. 걸작 앞에서 자신이 심혈을 기울인 「감자 먹는 사람들」을 스스로 점검한 것이었다.

"렘브란트와 할스의 작업을 특히 존경해. 그들의 그림은 살아 있어. 오늘날 '완성'이라고 하면 '끝냄'을 의미하는데, 그런 그림이 아닌 거지. 「직물 조합의 간부들」과 「유대인 신부」를 비롯하여 프란스 할스의 작품에 나타난 표현을 보면 그래. 두상, 눈, 코, 입 역시 한 번의 붓 터치로 그렸고 다시 손대지 않았어."

이렇듯 빈센트는 렘브란트, 할스, 밀레, 들라크루아 등의 작품을 보면서 공부하기를 좋아했다. 이들 화가와 나누는 대화는 그림에 대한 그의 소양을 더욱 풍부하게 했다. 동시대의 스승에게 배우는 것에 비해 훨씬 더딜지라도 빈센트는 그것을 더 가치 있다고 여겼다.

빈센트 반 고흐, 「암스테르담 수로 풍경」, 캔버스에 유채, 18×24cm, 1885년, 개인 소장.

뉘넌으로 다시 돌아온 빈센트는 기로에 섰다. 당시 그는 들라크루아와 슈브뢸의 색채법에 관한 책을 읽고 있었다.

"색채의 동시대비는 가장 우선하는 중요한 문제야"라며 빈센트는 스스로 새로운 세계로 들어가기 시작했다. 그리고 그는 "우리가 아름답다고 보는데 왜 그런지" 이해하고 싶어 했다.

"현재 내 정신은 색채법에 대한 생각으로 가득 차 있어. 만약 더 어렸을 때 배웠더라면!"

형의 그림이 매번 어둡고 검다고 한 테오의 말을 빈센트는 암스테르담에 다녀온 뒤에야 이해하기 시작했다. 색채 연구는 그에게 새로운 지평을 열어주었다.

"예견하건대 내 팔레트는 용해되는 중이며 소독되기 시작했다."

그는 자신의 초기 그림에서 벗어나는 중이었다.

"자연 속에 서로 다른 아름다운 톤이 있는데, 우리는 학습을 통한 묘사에 치우친 나머지 그것을 잃어버리고 말았어. 우리는 유사한 색 농담을 이용해 재창조함과 동시에 그것들을 지켜야 하지만 불가피하게 세밀해야 한다면 모델의 모습이 확인될 정도로만 두고 아주 멀리 가도 돼."

새로운 시작

뉘넌 시기에 그린 중요한 작품으로는 「감자 먹는 사람들」 외에도 정물화 한 점이 있다. 바로 「세 개의 새 둥지가 있는 정물」이 그것이다. 이 그림에서 새 둥지를 비워둔 것은 분명 상징적 의미가 있다. 아버지의 죽음과 함께 그의 청년기는 막을 내렸다. 이제 그는 아버지의 영향 아래 있었던 브라반트 땅을 떠남과 동시에 청년 시절에 종지부도 찍어야 했다. 죄책감과 슬픔과 고통의 어둠으로 드리워졌던 그 세계를.

빈센트는 아버지를 생각하며 정물화를 그리기 시작했다. 아주 빠른 속도로 그려 1885년 10월에 완성했다. 바로 「성경이 있는 정물」이 그것이다. 이 작품은 아버지와 아들이 나눈 최후의 대화 같다. 가죽으로 장정한 성경은 『이사야서』 53장에서 펼쳐져 있다. 오른쪽에는 촛대가 놓여 있는데, 아버지의 죽음을 상징하는 듯이 불은 꺼져 있다. 어두운 배경은 인생의 수수께끼와도 같은 죽음의 세계를 의미하는 듯하다. 성경 앞에는 당시 막 출간된 졸라의 소설 『삶의 기쁨』이 놓여 있다. 그 책의 노란색은 빈센트에게 삶의 기쁨이자 사랑이자 행복을 의미한다. 그것은 이후 노란 해바라기로, 노란 화병으로, 노란 밀밭으로, 노란 배경색으로 나타났다. 이로써 그의 초기 그림을 지배하던 암갈색, 흑갈색, 회색 등의 무채색은 뒤로 물러나고 밝은 노란색이 전면에 등장했다. 빈센트는 그 황금색을

빈센트 반 고흐, 「세 개의 새 둥지가 있는 정물」, 캔버스에 유채, 33×42cm, 1885년, 오테를로 크뢸러뮐러미술관.

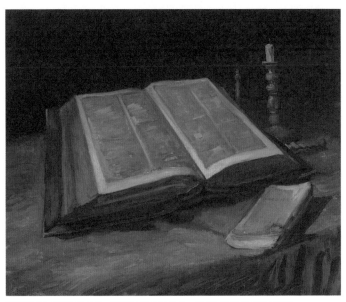

빈센트 반 고흐, 「성경이 있는 정물」, 캔버스에 유채, 65.7×78.5cm, 1885년, 암스테르담 반고흐미술관.

인생의 빛이자 최상의 순수 자체로 여겼다. 「감자 먹는 사람들」이 그의 네덜란드 시절을 끝맺는 작품이라면, 레몬빛의 노란색은 '새로운 시작'을 의미한다.

네덜란드여 안녕

고국 네덜란드에서 마지막으로 보낸 해인 1885년 11월, 빈센트는 마을에서 떨어진 곳에 있는 포플러나무 길을 그렸다. 지금도 뉘넌에 가면 볼 수 있는데, 여전히 외진 그곳에서는 바람에 흔들리는 나뭇가지들 소리만 들릴 뿐이다.

"스스로 이만큼 확신한 적이 없다. 나는 좋은 작품을 그리고 말 것이다. 내가 원하는 효과를 낼 것이고, 나만의 색을 만들어낼 것이다."

아버지가 돌아가시기 전 빈센트는 안트베르펀에 다녀올 것을 이야기한 적이 있었다. 더 이상 뉘넌에 있을 이유가 없어진 그는 벨기에로 행보를 정했다. 그렇게 빈센트는 다시 모든 것을 내팽개치고 다음과 같이 말하며 새로운 길에 올랐다.

"루벤스는 어떻게 그렸는지 미치도록 보고 싶다."

렘브란트가 암스테르담을 대표한다면, 벨기에의 거장 페테르 파울 루벤스 Peter Paul Rubens는 안트베르펀을 대표한다. 빈센트는 붉은색 위주로 터질 듯한 여성의 아름다움을 표현한 루벤스의 그림을 보고 싶어 했다. 이에 그는 뉘넌의 화실을 냅다 버려두고 벨기에로 향했다. 보름 뒤에 다시 오겠다고 했지만, 다시는 뉘넌에 발을 들여놓지 않았다. 어머니가 나중에 화실을 찾아 그의 습작들을 수습했다. 그리고 그녀 또한 뉘넌을 떠나 브레다로 갔다. 화실에 남아 있던 100여 점의 그림도 브레다로 옮겨졌고, 수레에 실려 여기저기로 흩어졌다. 몇 점은 우여곡절 끝에 다시 수습했고, 나머지는 결국 목수의 집에서 끝이 났다. 뉘넌 시절은 빈센트에게 결코 시간 낭비가 아니었다. 화가로서 예술적 뿌리를 내리기 위해 치열하게 분투한 그 시절이 없었다면 이후의 그도 없었을 것이다.

포플러나무 길 아버지의 땅에서 마지막으로 보낸 해에 빈센트는 마을 외곽에 있는 포플러나무 길을 그렸다. 지금도 뉘넌의 그곳에는 바람에 흔들리는 나뭇가지 소리만 들릴 것이다.

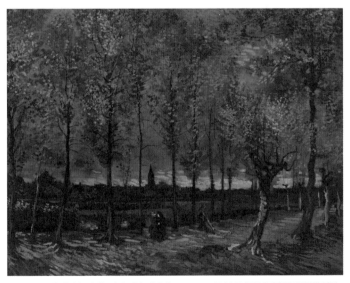

빈센트 반 고흐, 「포플러나무가 있는 거리」, 캔버스에 유채, 78×97.5cm, 1885년, 로테르담 보에이만스판뵈닝엔미술관.

내가 뉘넌을 떠나려 할 때 여름비가 더욱더 세차게 쏟아졌다. 빗속에서 나는 뉘넌의 물레방아들을 카메라에 담았다. 한 시간 넘게 하늘을 엄습한 검은 구름과 강한 빗줄기 속에서 찾아낸 물레방아들이었다. 빈센트의 그림 현장을 다 돌고 났을 때 뉘넌에는 칠흑 같은 어둠이 내려앉았다. 「감자 먹는 사람들」의 색조처럼 말이다. 그곳에는 수력 물레방아가 있는 카페 겸 레스토랑이 있었다. 독특한 실내 디자인에 마음이 끌려 뉘넌 중심에 있는 호텔에 짐을 풀고 하루를 더 묵기로 했다. 빗소리를 들으며 뉘넌 시절의 빈센트와 나의 여정을 정리했다.

빈센트는 이곳에서 2년을 지내며 19점의 편지 속 스케치, 313점의 드로잉, 25점의 수채화, 195점의 유화 작품을 남겼다. 빈센트가 남긴 드로잉은 총 1,011점인데, 그중 3분의 1이 뉘넌 시절의 것이다. 그 양으로만 보아도 이곳에 있을 때 그가 드로잉 실력을 얼마나 연마했는지 짐작할 수 있다. 보통 빈센트의 화집은 뉘넌 시절의 작품부터 시작한다. 그의 이름을 걸고 내놓을 만한 특징 있는 화풍이 시작된 곳이기 때문이다. 네덜란드에서 마지막으로 살았던 뉘넌을 떠난 이후 빈센트는 다시는 고국 땅을 밟지 않았다.

Drenthe

Amsterdam

Hague

Dordrecht

London

Zevenbergen

Ramsgate

Helvoirt

Etten

Isleworth

Tilburg

Zundert

Nuenen

Antwerpen

Brussel

Borinage

Auvers-sur-Oise

Paris

4부 별이 빛나는 밤

Saint-Rémy-de-Provence

Arles

붉은 리본

Antwerpen

안트베르펀
1885년 11월 24일~1886년 2월

"도시가 가진 분위기가 날 방해하지 않을지라도 난 실망할 것이다. 하지만 약간 바꾸어보는 것도 좋겠지."

11월에 얼음비를 맞으며 쏘다녔다는 빈센트의 글을 읽고 나는 11월에 안트베르펀으로 갔다. 어느 해 여름, 예쁜 항구가 있는 이곳에 온 적이 있다. 미술대학 교정 같은 예술의 도시라는 인상을 받았다. 그런데 안트베르펀의 겨울 풍경은 정반대였다. 우중충하게 겨울비가 내리는 가운데 도시는 온통 우울한 잿빛을 띠고 있었다. 건물 창 곳곳에는 세를 놓는다는 안내문이 붙어 있어서인지 도시는 마치 흉가처럼 처량해 보였다. 비로소 빈센트가 편지에서 한 말이 이해되었다.

"특이한 것은 내 유화 습작이 시골에서 그린 것보다 어둡다는 거야. 도처에 빛이 있는 도시이지만 밝기가 덜한 것일까? 잘 모르겠어. 하지만 처음 대하는 거라 알 수 없겠지."

206

안트베르펀 시내 뉘년의 황무지와는 달리 안트베르펀은 유럽에서 가장 분주한 항구도시 중 하나다. 수백 년에 걸쳐 이곳을 지나간 많은 이 방인들처럼 빈센트도 열의를 가지고 이 도시에 도착했다. 하지만 처음 그의 눈에 비친 이곳의 모습은 "온통 이해할 수 없는 혼란뿐"이었다.

마르크트광장에서

빈센트의 숙소가 있었던 역 뒤편부터 훑어볼 생각이었다. 역을 벗어나자 먼저 눈에 띄는 차이나타운은 빈센트의 말을 상기시켰다.

"건강 넘치는 얼굴에 어깨가 넓어 힘세고 강해 보이는 플랑드르 선원들이 보이는데, 100퍼센트 안트베르펀 사람들이야. 그들은 홍합을 먹고 있거나, 부산하고 시끄럽게 떠들며 서서 맥주를 마시지. 그와는 대조적으로 검은 옷을 입은 작은 사람이 회색의 긴 벽을 따라 교묘히 끼어들더군. 작은 손을 몸에 꼭 붙인 채 조용히 뒤따르고 있어. (중략) 중국인인 그 어린 소녀는 신비롭고, 말이 없고, 쥐와 비슷하고, 작고, 평평한 벼룩을 닮았어. 홍합을 먹는 그 플랑드르 무리와

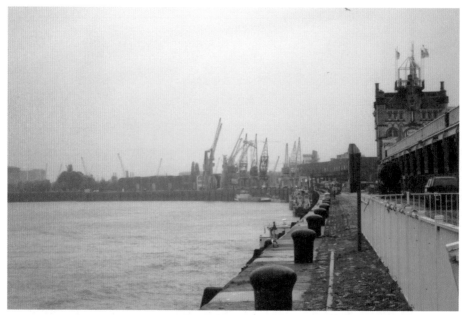

얼마나 대조적인지!"

인파로 붐비는 그 항구는 조용한 시골과는 대비되면서 빈센트에게 새로운 감흥을 불러일으켰을 것이다. 그는 항구의 인상, 길, 건물, 군중에 관심을 두었다. 역 뒤편으로 걸음을 재촉했다. 특별한 것 없는 그곳을 정처 없이 왔다 갔다 하다가 빈센트가 머물렀던 숙소를 발견했다. 거기에는 현판이 하나 붙어 있었다. 빈센트는 그 허름한 아파트 창문을 통해 바라본 풍경을 유화로 남겼다.

다시 역으로 돌아와 그 앞으로 뻗어 있는 대로를 걷기 시작했다. 감자튀김 냄새가 코를 찔렀다. 조금 더 가니 멋진 대로와 화려한 건물이 즐비한 번화가가 나왔다. 하지만 그곳만 벗어나면 도시는 텅 비어 보였다. 유럽 제2의 항구라는 사실이, 벨기에에서 인구가 가장 많은 도시라는 사실이 믿기지 않았다. 스헬더

빈센트 반 고흐 「헷 스테인 풍경」, 종이에 분필, 9.2×16.6cm, 1885년, 암스테르담 반고흐미술관.

강이 나올 때까지 걸었다. 얼음비가 사방으로 내리치는 강변에 인적이 있을 리 만무했다. 강바람은 무서울 정도로 사나웠다. 그 바람을 맞으며 빈센트가 수채 화로 남긴, 중세의 요새 헷 스테인과 강변을 구석구석 살펴보았다. 헷 스테인은 맑은 여름날에 보았을 때와는 분위기가 사뭇 달랐지만, 빈센트의 그림과는 많 이 닮았다. 마르크트광장은 어떨까 궁금해 하면서 그곳으로 가보았다.

루벤스에 매료되다

안트베르펀 노트르담대성당은 『플랜더스의 개』와 루벤스의 그림으로 유명 한 곳이다. 빈센트는 이 성당의 종탑을 마르크트광장에서 바라보며 스케치했 다. 건물들에 가려 종탑만 보이는 그림 속 풍경은 지금도 그대로다. 마르크트광 장에 있는 건물들을 보고 있으면 벨기에보다는 네덜란드 암스테르담에 와 있 는 느낌이 든다. 안트베르펀의 여행안내소도 이 광장에 있다. 맞은편에는 시청 이 있다.

노트르담대성당 종탑 안트베르펀의 노트르담대성당은 『플랜더스의 개』와 루벤스의 그림으로 유명하다. 빈센트는 마르크트광장에서 이 성당의 종탑을 바라보며 스케치했다.

빈센트 반 고흐, 「대성당 종탑」, 종이에 분필, 29.9×22.6cm, 1885년, 암스테르담 반고흐미술관.

빈센트가 그랬듯이 나 역시 루벤스의 그림이 보고 싶었다. 유료 입장임에도 줄을 서야 할 정도로 인기가 많았다. 성당은 미술관을 방불케 했다. 밖에는 비가 내리고 있었다. 나는 좀 오래 머무르며 그림을 감상하기로 했다. 빈센트가 테오에게 언급한 소묘 방식을 나도 주의 깊게 보려 했다. 넘치는 일본 관광객 때문에 관람 시간이 연장되었다. 『플랜더스의 개』는 본래 영국 작가가 쓴 것이지만, 그것을 처음 만화로 만든 곳은 일본이다. 그래서인지 성당 안은 일본인들로 북새통을 이루었다. 일본어도 곳곳에 적혀 있었다. 빈센트는 루벤스의 그림을 보고 난 소감을 이렇게 말했다.

"루벤스의 그림은 내게 정말 강한 인상을 주었어. 그의 소묘는 정말 대단해. 특히 두상과 손 묘사가 말이야. 예를 들면 순수한 빨간색 붓질로 얼굴의 특징

빈센트 반 고흐, 「머리에 붉은 리본을 한 여인」, 캔버스에 유채, 60×50cm, 1885년, 개인 소장.

을 잡아낸 소묘 방식과, 유사한 선으로 손과 손가락을 만들어내기 위해 비슷한 붓질로 소묘한 그만의 방식에 완전히 반했어."

그때까지 빈센트에게 검은 목탄이 아닌 붓으로 본을 뜬다는 것은 생각할 수 없는 일이었다. 이 점은 그를 끈질기게 괴롭혔다. 루벤스의 그림을 보고 난 이후 그의 캔버스에는 큰 변화가 나타났다. 이 시기 그는 매매를 염두에 두고 「중절모를 쓴 자화상」이나 「머리에 붉은 리본을 한 여인」 「수염이 있는 노인」과 같은 초상화를 그렸다. 이들 작품을 보면 빈센트의 작업 방식과 색채가 달라졌음을 알 수 있다. 짙은 포도주 빛에 가까운 카민, 순파랑인 코발트블루, 에메랄드그린 색 등이 등장하기 시작한 것이다. 빈센트는 루벤스가 그린 살결처럼 표현하고 싶어 했고, 금발의 표현 기법을 정복하려 했다. 그리하여 금발의 여성 모델을 찾

페테르 파울 루벤스, 「십자가를 세움」, 패널에 유채, 460×340cm(가운데 패널), 460×150cm(좌우 패널), 1610년, 안트베르펜 노트르담대성당.

빈센트는 안트베르펜에 오기 전부터 이 도시에서 가장 유명한 화가인 루벤스를 무척 고대했다. 그는 이 거장이 여성의 피부를 어떻게 표현했는지를 살피면서 그 생동함 넘치는 표현을 찬양했다. 그는 특히 노트르담대성당에 놓인 세 폭 제단화 「십자가를 세움」를 아주 좋아했다.

으려고 애썼고, 강하고 자유로운 터치로 작업했다. 당시 일부러 미완성한 그림이 유행했는데, 이에 빈센트도 끝내지 않은 채 두었다. 그 밖에도 길거리 행인들을 크로키하는가 하면, 산책하다가 발견한 일본 판화에 매료되기도 했다. 그는 테오에게 이렇게 말했다.

"나는 떠나오기를 잘했어."

"우리는 스스로 틀릴 때가 있어. 그래서 처음부터 다시 시작해야 한다고 하더라도 틀렸다고 생각했을 때 한시름 놓게 돼."

이런 식의 편지는 안트베르펀에서도 계속되었다. 빈센트는 여러 예를 들면서 자신이 걷는 길의 척도를 가늠하고 있었다. 그가 보고 있는 것이 인상주의라는 사실은 아직 모른 채 박물관에서 보고 느끼며 독학으로 새로운 길을 열어갔다. 안트베르펀에서 그린 초상화는 과거 고전적인 작업과 이후 현대적인 작업을 갈라놓는 가교에 속한다.

"흑옥黑玉처럼 새까만 머리에 빨간색 리본."

내내 어두운 색조로 그려오던 빈센트는 이제 새로운 색조에 눈을 떴다. 자유의 물결이 그의 안으로 밀려오면서 뉘넌의 색조는 물러나고 빨간색이 전면에 등장했다. 그렇게 삶의 기쁨을 받아들였지만, 그의 건강은 날로 악화되었다. 모든 돈은 물감을 사는 데 썼고, 그럴수록 밥은 굶을 수밖에 없었다.

"너에게 말해야만 하는데, 따뜻한 식사는 세 번이 전부고 날마다 빵만 먹고 산다."

그러면서 빈센트는 돈을 요청했다.

"돈을 받으면 난 먹는 것과는 대부분 관계없는 데만 쓰지. 밥은 굶고 그림에만 신경 쓴다. 모델도 구하고. 돈이 떨어질 때까지 그렇게 하지."

"나를 구제해주는 아침 식사는 셋방 주인집에서 먹어. 저녁에는 커피 한 잔과 가게에서 산 빵이나 가방에 보관해둔 호밀 빵을 먹지."

빈센트의 숙소 빈센트는 이 도시의 동쪽 지역에 있는 한 아파트의 방을 빌렸다. 그리고 새 캔버스와 값비싼 물감이며 붓으로 작업실을 꾸몄다. 벽에는 값싸고 다채로운 일본 판화를 벽지처럼 발랐다. 하지만 단식에 가까운 식사 습관은 그의 몸을 상하게 했다.

안트베르펀에서 빈센트는 삶과 그림을 양립시키기가 어렵다는 것을 깨달았다. 단식에 가까운 식사 습관은 그의 몸을 상하게 했다. 테오가 달마다 부쳐주는 돈의 3분의 1에 해당하는 50프랑은 치아를 뽑는 데 들어갔다. 또한 위통으로 심하게 고생했고, 발작적인 기침 때문에 토하기 일쑤였다.

영혼이냐 옷이냐

빈센트는 매독에 감염되었다. 빈센트의 전기를 쓴 마르크 에도 트랄보Marc Edo Trallbaut는 저서 『사랑받지 못한 자, 반 고흐Vincent van Gogh, Le mal aimé』에서 병의 원인을 규명하려 애썼는데, 당시 창녀촌을 드나드는 사람들에게 매독 감염은 시간 문제라고 했다. 빈센트의 매독 증세는 차츰 나아지기는 했지만 치료를 받았는지는 알 수 없다. 돈이 없어서 의사에게 겨우 진단만 받았고, 그 비용은 의사의

빈센트 반 고흐, 「담배를 물고 있는 두개골」, 캔버스
에 유채, 32.3×24.8cm, 1886년, 암스테르담 반고
흐미술관.
죽음 앞에 도전장을 내민 것 같은 이 초상화의 현
대성은 초현실주의 미술보다 앞서 있다. 빈센트에게
죽음은 추상적인 것이 아니라 늘 곁을 따라다니며
괴롭히는 것이었다.

초상화를 그려주는 것으로 대신했다. 하지만 그 초상화는 현재 남아 있지 않다.
그 의사가 자녀들에게 남긴 말에 의하면, 아침에 빈센트를 진단했는데 완전히
취해 있었고 분노가 심했으며 지나치게 폭력적이었다고 한다. 결국 의사는 빈센
트를 쫓아내고 말았다. 당시 매독은 불치병이었다. 10년 또는 20년 동안 퇴행성
으로 오랫동안 지속되며, 눈뜨고는 볼 수 없을 만큼 소름 끼치게 지독한 상태가
되어 죽는 병이었다. 예측도 불가능했다. 합병증은 뇌로 발전하고, 마지막에 가
서는 정신착란과 마비 증세까지 보이며 죽어갔다.

　　이 무렵 빈센트는 「담배를 물고 있는 두개골」을 그렸다. 마치 죽음 앞에 도전
장을 내민 것 같은 그 초상화의 현대성은 초현실주의 미술보다도 앞서 있다. 이
그림을 그릴 당시 빈센트는 심한 고통 속에 있었다. 그에게 죽음은 추상이 아니
라 늘 곁을 따라다니며 괴롭히는 것이었다.

"우리가 서른 살에 작품을 시작한다면 적어도 마흔 살까지는 살아야 할 것이고, 일정한 경지에 이르려면 예순 살까지는 소망해야겠지."

한편 안트베르펜에서 그는 첫 번째 자화상을 그리기도 했다. 자신에게 엄습한 어두운 현실을 전하려는 듯이 그는 이렇게 말했다.

"비통함을 표현하려고 했어."

그는 인물화에 대해 어떤 생각을 가지고 있었을까?

"인간을 그리는 것, 그것은 과거 이탈리아 미술이었고, 밀레가 한 일이며, 지금은 브르통이 하고 있지. 유일한 문제는 그 출발점이 영혼이냐 아니면 옷이냐는 점이야. 나아가 사람의 형태를 나비넥타이나 리본을 위한 옷걸이로 보는가 아니면 인상이나 감정을 표현하는 수단으로 보는가 하는 점이란다."

윤곽이냐 중심이냐

안트베르펜 미술학교 정문은 열려 있었다. 비 내리는 교정을 거닐며 작업실을 기웃거렸다. 낡은 건물에다가 폐품을 이용해서 만든 간이 카페는 운치 있어 보였다. 빈센트의 후배인 학생들의 표정은 밝았다. 안트베르펜 미술학교에서 나 또한 학창 시절에 대한 향수에 젖었다. 코를 자극하는 테레빈유 냄새와 미대생 특유의 분위기는 너무도 매력적이었다. 아련한 그 무엇이 마음을 타고 번지는 듯했다.

1886년 1월 18일, 빈센트는 이 학교 회화과에 등록했다. 빈센트의 교수인 화가 샤를 베를라Charles Verlat의 그림은 너무 꼼꼼하게 작업한 나머지 플라스틱처럼 보일 정도였다. 빈센트는 그의 그림에 대해 테오에게 이렇게 말했다.

"무겁고 가짜 같다."

베를라는 노골적이고 외설적이며 부도덕하다는 이유로 여성 누드모델 수업을 없애는 한편, 남성 모델은 허리춤에 천을 둘러 세웠다. 단지 비너스 누드 석

고 데생만을 허락했다. 그는 빈센트가 그린 한 점의 초상화가 마음에 든다며 빈센트를 문하생으로 받아들였다. 수업 초반 빈센트는 창이 없는 모피 모자를 쓴 채 가축 시장의 장사꾼 같은 차림을 하고 나타났다. 그런가 하면 나무 상자에서 뜯어낸 판자를 팔레트로 챙겨 갔다. 빈센트는 싸움꾼처럼 미친 듯이 그림을 그렸다. 붓에 물감을 두텁게 묻혀 그리는 바람에 물감이 작업실 바닥에 뚝뚝 떨어졌다. 동기생들은 그의 그림에 대해 한 번도 본 적이 없는 것이라며 매우 놀라워했다. 하지만 베를라는 얼마 지나지 않아 그를 외젠 시버르트^{Eugène Siberdt}의 데생반으로 쫓아냈다. 빈센트는 당시 걸작으로 인정받던 베를라의 그림을 죽은 예술로 여기고는 화구를 정리해서 자리를 박차고 나갔다. 하지만 시버르트 또한 빈센트를 좋아할 리 없었다. 새로 온 학생으로 인해 교실은 짓궂은 농담과 외침으로 웅성거렸다. 윤곽선이 짙은 빈센트의 그림은 앵그르처럼 매끄럽게 그리는 것이 대세이던 당시 양식에서 벗어난 비정상적인 것으로 간주되었다. 빈센트는 테오에게 이렇게 썼다.

"석고 데생 공부로 빗장을 쳐놓고 만족해하는 그들이야말로 완전히 글러 먹었다."

밤이 되면 몇몇 학생들은 그룹을 지어 클럽에 모였다. 맥주를 마시며 토론도 하고, 남녀 누드모델을 구해 데생도 했다. 그중에는 성공적으로 생생하게 그린 누드화도 있었다.

"여기서 난 내가 해온 방식을 발견하고 충격을 받았어. 통찰력을 가진 눈을 통해 내 약점도 보게 되었고, 그것을 교정하면서 발전을 보았지."

빈센트는 또 이렇게도 썼다.

"데생을 할 때 테크닉은 그다지 어렵지 않아서 막히는 것이 없었어. 난 우리가 글을 쓸 때처럼 유창하게 술술 데생을 시작했지."

몇몇 동기생들도 빈센트의 생각을 따랐다.

안트베르펜 미술학교 1886년 1월, 빈센트는 이 학교에 등록했다. 그는 열정적으로 그림을 그렸고, 동기생들은 그의 그림에 대해 한 번도 본 적이 없는 스타일이라며 놀라워했다. 하지만 베를레 교수는 자신이 세운 원칙에 부합하지 않는 빈센트를 데생반으로 쫓아냈다. 빈센트 역시 베를레의 기계적인 작품을 거부했다. 하지만 새로 들어간 수업에서도 그는 비참한 굴욕을 맛보았다. 그는 점점 침묵 속으로 물러났고, 반항심으로 맹렬하게 그려나갔다.

"윤곽이 아니라 중심에 의해 그려야 해. 나는 아직 능력이 없단다. 하지만 난 그것이 중요하다는 것을 점점 더 알아가고 있어. 이것이야말로 아주 흥미롭기에 나 또한 단념하지 않을 거야."

빈센트는 시버르트의 '기계화된' 작풍을 거부했다. 그가 앵그르 대신 들라크루아를 택한 것도 바로 이 윤곽이냐 중심이냐의 문제와 닿아 있다. 다시 말해서 머리카락을 묘사하는 것보다 두개골의 덩어리감을 표현해야 한다고 생각한 것이다. 그 때문에 시끄러웠는데, 이 문제는 회화사에서 대단히 중요하다.

빈센트는 비록 석고 데생반으로 쫓겨났지만 오히려 기뻐했다. 그런데 시버르트가 그림을 보아주는 것을 거절하자 빈센트의 참을성은 한계에 이르렀다.

"혼이 없고 발전성 없는 비열한 인간."

병으로 심신이 고갈된 상태이던 빈센트는 억지와 트집을 더 이상 견딜 수 없어 했다. 이제 그에게 남은 것은 비너스의 풍만한 엉덩이를 그리는 일뿐이었다. 하지만 시버르트는 이젤에 놓여 있던 빈센트의 데생을 뜯어냈다. 빈센트는 분노로 울부짖었다.

"여자라면 엉덩이가 있어야만 합니다. 아이를 떠받들 골반이 있어야만 한다고요!"

빈센트는 시험을 치르기 위해 학업을 계속했지만 소용없는 일이었다.

"난 확실히 알고 있어. 꼴등일 거야."

톤이 없는 데생에 신물이 난 빈센트의 정신은 이미 다른 데 가 있었다. 테오는 빈센트가 보리나주에 있을 때부터 그에게 파리로 갈 것을 권했다. 빈센트는 계속 거절해왔다. 하지만 이제는 그 스스로 파리로 가야겠다며 테오에게 압박을 가하기 시작했다. 그는 파리에 페르낭 코르몽Frenand Cormon이 운영하는 화실이 있다고 동기들에게 들었다. 그 무렵 아주 작은 아파트에 살고 있던 테오에게는 반가운 소식이 아니었다. 그 또한 형이 파리로 와야 한다고 생각했지만, 6월이

나 7월에 오기를 바랐다. 하지만 테오는 감지하고 있었다. 형의 고집을 꺾을 수 없다는 것을. 한 번 떠나기로 마음먹은 이상 빈센트는 당장 감행하고야 말 것이다. 빈센트가 안트베르펀에서 남긴 작품은 뉘넌 시절의 작품보다도 적다. 그는 그것을 모두 남겨두고 기차에 올랐다. 안트베르펀 미술학교에서는 게르마니쿠스상 데생에 대한 심사가 열렸다. 심사위원들은 빈센트의 데생을 열두어 살 소년의 그림 수준이라며 꼴찌로 처리했다. 하지만 빈센트는 그 채점 결과를 알지 못했다. 이미 파리행 기차에 올랐기 때문이다.

예술의 실험실

Paris

파리
1886년 2월 28일~1888년 2월

1886년 2월 28일, 파리에 막 도착한 빈센트는 루브르박물관에서 테오를 기다
렸다. 나는 집을 나와 그곳으로 향했다. 토요일 아침이었다. 동네 지인들과 마주
쳐 잠깐 수다를 떨었고, 두 개의 공원과 토요 재래시장을 지나갔다. 바퀴 달린
장바구니에 물건을 가득 담은 사람들이 카페에 앉아 수다를 떨거나 잡지와 책
을 읽고 있었다. 거리의 악사들은 재즈를 연주하고 노래했다. 파리 풍경은 여전
히 낭만적이다. 토요일 아침이라야 이곳은 비로소 제 얼굴을 찾은 듯 파리지앵
의 도시다워진다. 언제나 관광객으로 북적이는 곳이기에 평소에는 오히려 파리
지앵과 마주치기가 쉽지 않다.

매혹의 도시

들라크루아에 열광하며 들떠 있던 빈센트가 테오에게 쪽지를 보내놓고 무
작정 기다리던 카레드루브르는 졸라의 『목로주점』에도 등장한다. 소설에서 가

난한 신랑 신부와 친구들은 비가 오자 갈 곳이 없었다. 결국 루브르박물관이나 가볼까 하며 그들은 이 궁으로 처음 들어선다. 졸라가 『목로주점』에서 서민의 루브르 입성을 다룬 것은 단순하게만 볼 이야기가 아니다. 19세기 말까지 루브르궁은 일반인에게는 개방되지 않았다. '네모난 방'이라는 뜻의 카레드루브르는 루브르궁에서 누구나 출입할 수 있도록 개방한 첫 번째 장소로, 유명 공모전이 처음 개최된 곳이기도 하다.

나는 화려한 루브르박물관의 그림들을 감상하면서 가련한 테오를 떠올렸다. 그는 형을 위해 그림을 그릴 수 있는 공간이 있는 집을 찾아야 했고, 형의 건강도 챙겨야만 했다. 또한 돼지우리에서 막 나온 것 같은 형의 지저분하고 볼품없는 모양새도 신경 쓰지 않을 수 없었다. 그는 형을 파리의 여러 카페며 레스토랑, 화랑 등으로 안내했다. 그러한 동생이 없었다면, 그리고 당대 예술의 중심 무대이자 실험실이었던 파리가 없었다면, 오늘의 빈센트는 과연 존재할 수 있었을까? 그만큼 빈센트에게 파리 시절은 매우 중요하다.

빈센트는 코르몽의 화실에 등록했다. 이제 그는 예전과 달리 화가의 눈으로 몽마르트르 언덕을 바라봤다. 10년 전에도 그는 10개월간 파리에 머문 적이 있다. 하지만 그때는 성경을 읽는 데만 정신이 팔려 있었다. 새로운 눈으로 바라보게 된 파리에 대한 인상은 안트베르펀 미술학교 동기인 호러스 리븐스Horace Livens에게 보낸 편지에 남아 있다.

"친애하는 내 동창. 파리는 전망을 잃지 않았어. 이곳이 바로 파리야. 파리는 유일한 곳이지. 프랑스의 분위기는 생각을 밝혀주어서 좋군. 세상의 온갖 것이 다 있어서 굉장히 좋아."

1886년의 파리는 네 번의 혁명이 지나가고 난 뒤였다. 한때 세상을 뒤흔드는 반란과 소동이 있었고, 피의 욕조가 되었던 곳. 빈센트가 파리에 도착했을 무렵, 모든 혁명은 이미 과거가 되었고, 몽마르트르는 즐겁고 들뜬 분위기였다. 게

카레드르부르 빈센트가 테오에게 쪽지를 보내고 기다렸던 장소다. 이곳은 루브르박물관에서 가장 먼저 대중에게 열린 장소이자 살롱을 처음 연 곳이기도 하다.

다가 빈센트는 진작부터 프랑스 문학을 통해 파리에 매혹되어 있었다. 위고, 졸라, 모파상, 공쿠르 형제 등 그가 읽었던 책 속의 무대가 바로 여기였다. 기쁨이 넘치고, 이상야릇하고 독창적이고 대담한 아이디어가 마구 분출되던 바로 그곳에 빈센트는 직접 발을 담그게 되었다.

오늘날 파리는 전 세계인들이 찾는 곳이 되었다. 몽마르트르는 파리를 찾는 사람이라면 빼놓을 수 없는 곳 중 하나다. 이러한 현상은 19세기 말 파리지앵들에게서 시작되었다. 바로 빈센트가 도착했을 즈음이다. 몽마르트르에서는 여러 종류의 음료와 술을 팔았다. 이곳은 파리 외곽에 속해 있었기 때문에 업자들은 세금을 안 내도 되었다. 그만큼 술값이 쌌고, 자연히 애주가들이 사랑하는

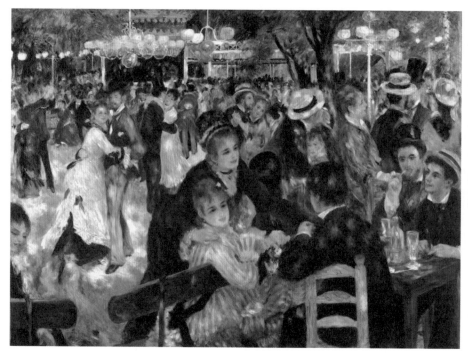

오귀스트 르누아르, 「물랭드라갈레트의 무도회」, 캔버스에 유채, 131x175cm, 1876년, 파리 오르세미술관.

장소가 되었다. 몽마르트르 언덕에서 막 생산된 포도주도 마실 수 있었는데, 한 잔을 마시면 네 번이나 화장실에 가야 할 정도로 이뇨 효과가 탁월했다. 그 밖에도 열차 덕분에 부르고뉴, 보르도, 샹파뉴, 루아르 강 주변에서 생산된 포도주도 들어왔다. 화가와 의상 전문가를 중심으로 많은 젊은이와 부르주아 들이 카바레, 사창가, 레스토랑 등을 찾아 이곳으로 몰려들었다. 물랭드라갈레트에서는 갈레트(메밀로 만든 과자)에 곁들여 백포도주를 마시는가 하면 왈츠에 맞추어 춤을 추었다. 그러한 분위기는 르누아르의 「물랭드라갈레트의 무도회」를 통해서도 쉽게 짐작할 수 있다. 엘리제몽마르트르극장에서는 무희 라 굴뤼 La Goulue 가 캉캉을 추었다. 물랭루즈(붉은 풍차)는 아직 문을 열기 전이었고, 오늘날 몽

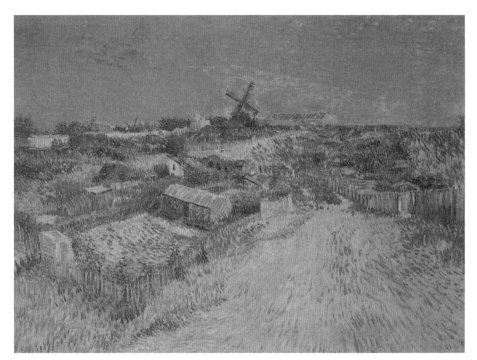

빈센트 반 고흐, 「몽마르트르 언덕 풍경」, 캔버스에 유채, 96×120cm, 1887년, 암스테르담 시립미술관.

마르트르의 상징이 된 하얀 사크레쾨르성당도 세워지기 전의 일이다. 빈센트가 일본 판화에서 영향을 받고 그린 「몽마르트르 언덕 풍경」에 사크레쾨르성당이 없는 것도 그 때문이다.

코르몽의 화실

코르몽의 화실은 콩스탕스로 10번지에 있었다. 빈센트의 집은 그 근처 르픽로에 있었다. 그 화실은 1888년에 클리시대로 104번지로 이전하면서 아카데미 드라팔레트라는 이름으로 문을 열었다. 빈센트가 역에서 미술 재료를 받자마자 달려간 곳은 콩스탕스로에 있는 화실이었다. 사람들은 클리시대로에 있는

코르몽의 화실 빈센트는 툴루즈로트레크, 베르나르, 앙크탱, 러셀 등과 같은 화실에 다녔다. 동료들은 빈센트를 매우 뛰어난 화가로 기억했다. 하지만 예술에 관해 논쟁이라도 하면 그는 자신의 생각을 끝까지 밀고 가서 심히 걱정스러울 정도였다고 했다.

화실로 알고 있지만, 연도를 따져보면 콩스탕스로의 화실이 맞다.

빈센트는 앙리 드 툴루즈로트레크Henri de Toulouse-Lautrec, 에밀 베르나르Émile Bernard, 루이 앙크탱Louis Franz Anquetin, 존 피터 러셀John Peter Russell과 같은 화실에 다녔다. 당시 열여덟 살의 청년이었던 베르나르는 모델의 배경에 드리워져 있는 갈색 천을 주황색과 초록색의 줄무늬로 칠한 적이 있다. 물론 인상주의에 영향을 받은 것이다. 선생님이 없는 줄 알고 그랬는데 결국 들키고 말았다. 선생은 프랑스 북쪽 릴에서 직조 공장을 운영하던 베르나르의 아버지를 불렀다. 그러고는 베르나르의 재능이 뛰어날지라도 퇴학을 시켜야겠다고 했다. 베르나르의 아버지는 붓과 팔레트를 불타는 장작 위에 내던져버렸다. 베르나르처럼 빈센트도

모델의 배경을 자신의 상상력으로 그렸다. 하지만 또 학생을 내보낼 수 없었던 선생은 빈센트를 그냥 내버려두었다.

몽마르트르의 물랭루즈를 지나 영화 「아멜리에」에서 주인공이 일하는 카페가 있는 골목으로 들어가면 바로 코르몽의 화실이 있던 곳이 나온다. 빈센트와 테오가 살았던 르픽로의 집에서 5분 거리에 있는 그 건물은 외양이 화려한데, 그 시대 화가들의 화실을 돌아보면 모두 훌륭한 편이다. 코르몽의 화실에서 빈센트를 만난 베르나르가 전해준 흥미로운 일화가 있다.

"그날 오후 코르몽의 화실에서 빈센트를 다시 만났다. 학생들은 모두 나가 화실은 비어 있었고, 빈센트만이 멋진 형상의 석고 앞에 앉아 천사 같은 참을성으로 그것을 묘사하고 있었다. 그는 석고상의 윤곽, 부조, 덩어리감을 표현하기를 원했는데, 선이 꽉 차면 고치고는 혼을 다해 다시 시작했다. 결국 나중에는 지우개로 지웠는데, 너무 세게 문지르는 바람에 종이가 찢어지고 구멍이 나고 말았다. 그러면 그 켄트지는 옆에 버리고 곧바로 다른 켄트지로 다시 시작했다."

베르나르가 본 이 장면은 빈센트에 관한 영화나 다큐멘터리에 빠지지 않고 등장한다. 첫 만남부터 특별했던 그들은 이후 서로 각별한 우정을 나누었다. 코르몽의 화실을 드나들던 또 다른 동기인 프랑수아 고지François Gauzi가 전하는 일화도 있다.

"빈센트는 뛰어난 동기였는데, 그를 평화롭게 두어야만 했다. 북쪽 사람인 그는 파리지앵의 정신을 그다지 마음에 들어하지 않았다. 화실에서 심술궂은 이들마저도 겁먹고 그와는 농담하기를 피했다. 예술에 관해 논쟁할 때 만약 그의 생각과 다르면 그는 끝까지 밀고 갔는데 심히 걱정스러울 정도였다."

새로운 예술

1886년 봄, 테오가 빈센트에게 끼친 영향은 어마어마한 것이었다. 테오는 형을 자신이 일하는 화랑으로 데려갔다. 그곳의 1층에서는 당시 유명 작가들의 작품을 다루었다. 2층에서는 많은 논란과 화제를 불러일으키고 있던 인상주의 작가들의 작품을 매매하고 있었는데, 에두아르 마네Édouard Manet, 르누아르, 피사로, 드가 같은 화가들의 그림을 눈 비비며 보았을 빈센트가 상상이 된다. 테오는 또한 인상주의 작품들을 취급하던 뒤랑뤼엘갤러리에도 형을 데려갔다. 당시 인상주의 그림은 재료값에도 미치지 못하는 헐값에 매매되었지만, 뒤랑뤼엘갤러리에서는 관심 있는 사람들이 볼 수 있도록 전시장 한 귀퉁이에 놓아두었다. 그때까지 밀레의 그림을 가장 훌륭하다고 여겨온 빈센트는 파리의 새로운 예술을 경험하면서 깊은 충격을 받았다.

한편 테오는 형을 화상 프랑수아 조제프 들라레바르트François Joseph Delareybarette 의 컬렉션이 있는 곳으로도 안내했다. 이 화상은 마르세유의 화가 아돌프 몽티셀리Adolphe Monticelli의 중요 작품을 소장하고 있었다. 향년 예순한 살로 막 세상을 떠난 몽티셀리는 그리 알려진 화가는 아니었다. 하지만 현대미술의 아버지로 불리는 폴 세잔Paul Cézanne도 좋아한 화가로, 세잔은 몽티셀리와 함께 엑스 근처를 쏘다니며 야외 작업도 했다. 빈센트는 물감을 두텁게 바르고 강한 색상을 사용한 몽티셀리의 꽃, 초상화, 동물 그림을 보면서 이 화가에게 단번에 매료되었다. 그 감동이 얼마나 컸는지 빈센트는 한동안 유화 작업을 중단했을 정도다. 빈센트는 데생에만 열중하면서 몽티셀리의 작품을 오랜 시간 탐구했다. 이후 빈센트는 그전과는 완전히 다른 회화관을 갖게 되었다. 이로써 그의 그림은 이 시기 이전과 이후의 것으로 나뉜다. 그는 뉘넌에서 그랬던 것처럼 종합적으로 다시 공부하기를 원했다. 그러면서 약 50점의 초상화를 그렸다.

빈센트가 아를에서 여동생에게 보낸 편지에는 이 시기 그의 정신 상태를 암

뒤랑뤼엘갤러리 밀레의 그림을 가장 훌륭하다고 생각한 빈센트는 1886년 테오와 함께 파리의 화랑을 돌며 새로운 예술을 경험했다. 그가 둘러본 곳 중에는 인상주의 작품들을 취급하던 뒤랑뤼엘갤러리도 있었다. 마네, 르누아르, 피사로, 드가 같은 이들의 그림을 눈을 비비며 보았을 그가 상상이 된다.

시하는 내용이 담겨 있다. 미술 세계에 대해 열린 정신을 가지고 있던 빈센트도 인상주의를 받아들이는 데까지는 시간이 필요했다. 그는 추세를 인정하고 예술에 대한 인상주의자들의 시각을 따르기까지 쉽지 않았음을 고백했다.

"인상주의자들의 생각이 높고 앞서 있다는 것은 익히 들어 알고 있었지만, 처음 그들의 그림을 보았을 때는 실망으로 입맛이 썼다. 소홀한 것 같고, 추하고, 흉하고, 제대로 데생하지 않은 것처럼 그리다 만 것 같았고, 색상도 잘못된 것 같았고, 모두 비참해 보였다. 이것이 바로 그들의 그림에 대한 내 첫 느낌이었다."

파리에 도착했을 무렵 빈센트의 머리는 아직 마우버나 이스라엘스 같은 화가들에 대한 생각으로 가득 차 있었다. 하지만 그의 말처럼 그런 생각은 오래가지 않았다.

"튤립 매매처럼 오래가지 않을 것이다."

빈센트는 뉘넌에 있을 때 책으로 접하기 시작한 색 이론과, 인상주의 화가들이 창조하고 퍼뜨린 기법을 실제로 접하면서 그전에 가지고 있던 생각은 내려놓기 시작했다.

"넌 알고 있니? 이스라엘스와 마우버는 순색을 사용하지 않던 사람들이야. 그들은 항상 잿빛으로 그렸지. 우리는 그들을 존경해야 하겠지만, 오늘날 더는 만족할 수 없다는 것도 인정해야 해. 색에 관해서는 말이지."

일본 판화

파리에서 빈센트가 새롭게 발견한 것 중에는 일본 판화도 빼놓을 수 없다. 안트베르펀에서 보았고 암스테르담에서도 구입한 적 있지만, 파리에서 본 일본 판화는 그 수가 훨씬 많았다. 독일 출신의 화상 지크프리트 빙Siegfried Bing이 운영하는 상점에서는 한꺼번에 100점도 볼 수 있었는데, 빈센트는 그 그림들에 사로잡혀 여러 점 구입했다. 기타가와 우타마로喜多川歌麿, 가쓰시카 호쿠사이葛飾北齋, 우타가와 히로시게歌川広重 등이 보여준 자유로운 데생, 구성, 색채, 단순미 등은 인상주의 화가들에게도 지대한 영향을 주었다. 빈센트가 파리에 도착했을 무렵 동양미술은 이미 바람을 타고 있었다. 루브르박물관에는 중국관과 일본관이 있었고, 1882년에는 트로카데로광장에 파리인도차이나박물관이, 1889년에는 아시아 예술을 모아놓은 기메아시아박물관이 문을 열었다. 베르나르도 일본 판화에 대해 빈센트와 이야기를 나누고는 이렇게 말했다.

"빈센트는 호쿠사이와 우타마로가 한 것처럼 글을 쓰듯이 쉽게 데생하는 방법을 탐구하고 있었다. 꼭 해야 할 말이 있다. 사선, 점, 직선들에 의해서 형태와 의미가 더 표현력 있게 드러나는 그의 데생들을! 그 독창성은 환히 트인 광경처럼 환영을 걷어내고 강렬하게 불타는 힘찬 생동감을 눈으로 직접 보게 했다."

빈센트 반 고흐, 「꽃이 핀 자두나무」(히로시게의 목판화 모작), 캔버스에 유채, 55×46cm, 1887년, 암스테르담 반고흐미술관.

빈센트 반 고흐, 「비 내리는 다리」(히로시게의 목판화 모작), 캔버스에 유채, 73×54cm, 1887년, 암스테르담 반고흐미술관.

인상주의의 영향으로 빈센트는 생기 있는 순색을 탐구했다. 몽티셀리의 작품은 원색을 쓰는 법과, 폭죽처럼 폭력적일 정도로 파격적인 색 대비를 이용하는 법을 터득하게 했다. 또한 일본 판화는 그로 하여금 선을 이용한 예술로 나아가게 했다. 이제 그의 캔버스에는 걷잡을 수 없는 짧은 선이 생동감 있게 소용돌이치기 시작했다. 조르주 피에르 쇠라Georges Pierre Seurat의 점묘화법도 밤 풍경을 담은 그의 그림에 흔적을 남길 것이다. 이 모든 것이 농축되었다가 자연과 빈센트 자신 사이에서 용해되는 중이었다.

나는 누구인가

몽마르트르 사크레쾨르성당을 오르기 전 언덕 자락에 위치한 르픽로 파란

빈센트 반 고흐, 「밀짚모자를 쓴 자화상」, 마분지에 유채, 1887년, 40.9×32.8cm, 암스테르담 반고흐미술관.

대문 옆에는 빈센트 반 고흐 현판이 달려 있다. 나는 어느 날 그 집 앞을 서성이다가 대문을 밀고 들어가는 한 여인과 만났다. 그녀는 반 고흐 형제가 살았던 집에 관심을 두는 내게 이것저것 자세하게 설명해주었다. 그녀는 그곳과 똑같은 구조로 된 집에 살고 있었다. 형제가 살았던 집의 현재 주인은 일본인인데, 그곳은 연중 내내 비어 있다고 한다.

테오는 이 르픽로 54번지 3층에 세를 얻었다. 미술상을 하던 친구인 알퐁스 포르티에Alphonse Portier와 같은 아파트였다. 방은 세 개였는데, 넓은 공간에 비해 주방은 아주 작았다. 식사하는 곳에는 소파와 큰 난로가 있었다. 빈센트는 뉘넌에 있을 때처럼 여기에서도 꽃을 그리기 시작했다. 또한 실타래를 놓고 비교해가며 색을 공부했고, 나중에는 모두 암기하다시피 했다. 이 무렵 그는 자화상을 그리기 시작했는데, 파리에 머물렀던 2년 동안 무려 30점이나 그렸다. 1485년 이탈리아 화가 필리피노 리피Filippino Lippi가 처음으로 자화상을 그린 이래 비싼 모델료를 감당하기 어려웠던 화가들에게 그 자신은 최고의 모델이었다. 빈센트도 같은 이유에서 자화상을 그렸다. 그는 친구에게 이렇게 말했다.

"우리 자신은 언제든지 있고, 무료이고, 순종적이고, 늘 탐구 가능한 주제다."

그는 스스로를 끈질기게 탐색하고 분석했다. 그의 자화상은 불안, 피로, 분노, 진실에 대한 갈구, 고뇌 등으로 점철된 그 자신의 일기와도 같다. 그는 풍경화보다 더 잘 팔리는 초상화를 그린 적도 있었다. 하지만 그는 점점 발전하면서 더 이상 매매에는 신경 쓰지 않게 되었다. 그는 끊임없이 '나는 누구인가'라는 질문을 스스로에게 던졌을 것이다. 당시 어떤 화가도 빈센트만큼 자화상에 매달리지 않았다. 그런 열정적인 작업으로 말미암아 그때까지의 작업에 대해 가지고 있던 생각은 서서히 막을 내리고 있었다.

빈센트의 친구들

빈센트의 친구로는 우선 앙크탱을 들 수 있다. 두 사람은 코르몽의 화실에서 처음 만났다. 빈센트의 「아를의 밤 카페」와 「클리시대로」도 앙크탱에게서 영향을 받은 것이다. 그들은 툴루즈로트레크의 화실에서 종종 모였고, 서로 존경하며 우정을 나누었다. 코르몽의 화실에서 만난 또 다른 친구인 툴루즈로트레크는 압생트 잔을 앞에 두고 있는 빈센트의 초상화를 파스텔로 남겼다. 빈센트를 만났던 거의 모든 파리지앵들이 증언하듯이 빈센트는 카페에 앉아 박식한 지식으로 극성스럽게 대화하며 논쟁에 열을 올리기 일쑤였다. 툴루즈로트레크는 빈센트의 그런 일상을 증거하듯이 그림으로 남겼는데, 이보다 사실적일 수 없을 것이다. 러셀도 빈센트의 초상화를 그렸다.

한편 테오는 피사로와, 이제 막 그림을 시작한 그의 아들 뤼시앵 피사로Lucien Pissarro도 빈센트에게 소개해주었다. 인상주의의 창시자로 불리는 피사로는 쇠라와 폴 시냐크Paul Signac의 그림을 알아주었다. 또한 자신도 그들처럼 점묘화법으로 그림을 그리겠다고 화상 폴 뒤랑뤼엘Paul Durand-Ruel에게 말하기도 했다. 세잔, 아르망 기요맹Armand Guillaumin, 폴 고갱Paul Gauguin 등을 먼저 알아준 이도 그였다. 화가들은 따뜻한 눈을 가진 피사로를 아버지처럼 대했다. 그들은 길고 흰 수염을 가진 피사로를 예언자의 얼굴로 기억했다. 그런 피사로에게 빈센트는 「감자 먹는 사람들」을 보여주었다. 뤼시앵 피사로는 아버지의 반응을 나중에 이렇게 전했다.

"나는 이 사내가 미쳐야만 하거나, 우리 모두를 제칠 것이라고 생각했다. 하지만 이 두 예언이 실현되리라고는 알지 못했다."

탕기 영감과 세잔

몽마르트르 아래에 있는 클로젤로에는 쥘리앵 프랑수아 탕기Julien François

앙리 드 툴루즈로트레크, 「빈센트 반 고흐의 초상」, 마분지에 파스텔, 57×46cm, 1887년, 암스테르담 반고흐미술관.

탕기 영감의 가게 빈센트를 만날 당시 탕기 영감은 예순 살이었다. 탕기 영감은 당시 가난한 젊은 화가들에게 정신적, 물질적 후견인 같은 존재였다. 새로운 미술 운동을 옹호한 그의 가게에는 전위적인 생각을 가진 화가들이 많이 모였다. 빈센트도 그중 한 명이었다.

Tanguy의 화방이 있었다. 구필화랑과도 가까운 그 건물은 지금도 현존한다. 내가 그곳에 갔을 때는 일본인들이 화랑으로 사용하고 있어서 놀랐다. 번지수를 확인해보니 탕기의 화방 바로 옆집이었는데, 그의 초상이 붙어 있어 착각할 만했다.

빈센트는 탕기 영감 가게에서 그림 재료를 구입했다. 빈센트를 만날 당시 예순 살이었던 탕기 영감은 본래 브르타뉴 사람으로 1860년경 아내와 파리에 정착했다. 한때 철도청에서 일했고, 미술 재료상에서 안료와 기름을 섞어 묽게 개어 물감 만드는 일을 했으며, 이후 튜브 물감을 만들기 시작했다. 그는 모네, 르누아르, 피사로, 세잔 등에게 물감을 대어주었다. 대개 가난했던 그들에게 물감

빈센트 반 고흐, 「탕기 영감의 초상」, 캔버스에
유채, 92×75cm, 1887년, 파리 로댕미술관.

을 외상으로 주기도 하고 재료 값 대신 그림을 받기도 하는 등 그는 화가들의
정신적, 물질적 후견인이 되어주었다. 젊은 세대의 새로운 미술 운동을 옹호한
탕기 영감의 재료상은 전위적이고 앞선 생각을 가진 화가들이 모이는 장소였다.
당시 미술계 주요 인물들은 그의 가게를 거쳐 갔다. 빈센트도 그중 한 사람이었
다. 빈센트는 탕기 영감의 가게를 습관처럼 드나들었다. 그곳에서 그는 새로운
화가들과 그림을 만났다. 가게 벽에는 일본 판화와 그림들이 빼곡히 걸려 있었
다. 빈센트는 탕기 영감의 초상화를 두 점 그렸다. 그림의 배경에는 일본 판화가
그려져 있는데, 그것으로도 탕기 영감의 가게를 상상할 수 있다.

　가게에는 세잔의 그림도 걸려 있었다. 세잔은 항상 떠돌며 그림을 그렸고, 종
종 엑스에 가 있었다. 젊은 화가들 사이에서 그는 하나의 신화적 존재가 되어

가고 있었다. 1886년 여름, 빈센트는 탕기 영감의 가게에서 세잔을 만났다. 미래의 거장들이 될 두 화가의 만남. 당시 세잔은 쉰 살에 가까웠고, 빈센트는 서른세 살이었다. 세잔은 그해에도 살롱으로부터 거부당했지만 그의 그림은 절정에 다가가고 있었다. 반면 빈센트는 새로운 미술에 눈을 뜨면서 밝은 색으로 표현을 실험하는 중이었다. 빈센트는 자신의 그림을 세잔에게 보여주었다. 생각을 숨기지 못하는 남쪽 사람답게 세잔은 이렇게 말했다.

"진지하게 말해서 미친 사람의 그림이네요!"

놀라운 발견

당시 파리에는 시냐크와 쇠라에 의해서 점묘화법이 태동하고 있었다. 쇠라는 슈브뢸의 색채법을 이용해서 그림을 그리고 싶어 했다. 인상주의자들이 이미 직감으로 이해하고 있던 것을 과학으로 구현해보고자 한 것이다. 물체에 비친 반사된 색점을 선택하고 분해해서 점묘하면 멀리서 보았을 때 보는 사람의 망막에서 혼색되어 재구성되어 보인다. 가까이에서 보면 계산된 보색의 빈도 높은 색점이 보이지만, 멀리서 보면 오브제처럼 생생하게 살아 있는 듯하다. 잔디밭을 예로 들면 초록색의 잔디에 보색인 오렌지색 점과 보라색 점을 찍는다. 정확한 톤으로 태양이 비친 밝은 곳은 오렌지색 점을 더하고, 그림자에는 보라색 점을 더한다. 쇠라의 장중한 대작인 「그랑자트 섬의 일요일 오후」는 그러한 방식을 통해 얻은 결과물이다. 이 그림은 파리에서 두 차례 전시되었다. 1886년 5월부터 6월까지 열린 여덟 번째 〈인상주의전〉과, 같은 해 8월부터 9월까지 열린 〈앵데팡당〉 살롱이 그것이다. 전자는 인상주의자들의 마지막 전시이기도 했다. 당시 사람들은 인상주의 그림들을 신랄하게 비꼬고 조롱하기 일쑤였다. 빈센트도 그 전시를 보았다. 그러고는 테오에게 생생하게 상기시켰다.

"쇠라는 우리의 리더다."

조르주 피에르 쇠라, 「그랑자트 섬의 일요일 오후」, 캔버스에 유채, 207.5×308.1cm, 1884~86년, 시카고 아트인스티튜트.

빈센트는 자신의 캔버스 위에 점묘화법을 실험하기 시작했다. 하지만 그 실험은 오래가지 않았다. 그는 그 이론대로 정확하게 조형화하지는 않았다. 화실에서 몇 주 동안 참을성 있게 작업해야 하고, 미리 정해진 규칙이 있고 섬세한 방식으로 작업해야 하는 그 미술 개념은 그와 맞지 않았다. 하지만 훗날 아를에 있을 때 그는 테오에게 이렇게 고백했다.

"점묘화법은 놀라운 발견이라고 생각해."

내면의 전쟁

빈센트는 세잔 그림의 근원을 보고 실험하는 한편으로, 분할주의(작고 균일한 크기의 점묘로 원색을 화면에 직접 찍어 그리는 기법. 쇠라가 인상주의에 새로운 활력을 불어넣기 위하여 과학적으로 뒷받침할 이론으로 이것을 내세웠다)와 인상주의의 그림을 보고 생각을 정리해야만 했다. 이 모든 것을 내면에서 용해하여 자신만의 길을 찾아야만 했다. 이제 그는 가난한 자들을 위한 예술을 더는 말하지 않았다. 테오가 형의 어두운 그림들을 파리 사람들에게 보이는 것조차 꺼린 것을 이제는 이해하게 되었다. 빈센트는 내면의 전쟁으로 돌아간 뒤에도 테오와 논쟁하는 것을 멈추지 않았다.

테오는 형의 급격한 변화에 더 이상 장단을 맞춰줄 수가 없었다. 형에 대한 존경심은 있었지만 그에게 맞춰주는 것은 불가능했다. 10년간 편지를 주고받았지만 함께 산다는 건 쉬운 일이 아니었다. 게다가 테오는 집을 깨끗하게 정리하는 편이었고 우아하게 장식하려 했다. 하지만 빈센트는 집 안을 시장 바닥처럼 바꾸어놓았다. 집은 항상 난장판이었고, 더러워서 발 디딜 틈이 없었다. 게다가 논쟁과 수다는 브레이크가 고장 난 자동차처럼 끝도 없었다. 급기야 테오는 여동생 빌에게 형과 함께 사는 것이 힘들다고 하소연했다. 걸핏하면 사람들과 말다툼하고, 무질서하게 생활하며, 쉼 없이 논쟁하는 형을 어떻게 해야 할지 모르겠다면서 말이다.

"형 안에는 마치 두 사람이 있는 것 같아. 부드럽고 섬세하고 놀라울 정도로 재능 있는 한 사람과, 자기중심적이고 차가운 심장을 가진 또 다른 사람 말이야. 두 유형의 사람이 번갈아가며 보여. 형에게는 형 자신이 곧 적이 되다니 슬픈 일이야."

빌은 테오에게 빈센트를 그의 운명대로 살도록 내버려두라고 충고했다. 하지만 테오는 예지 능력이 있었다.

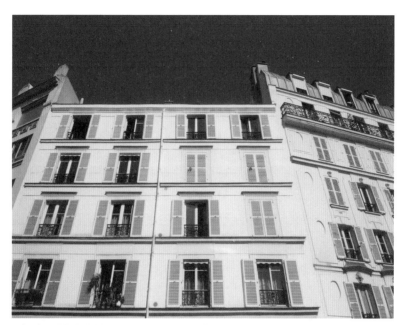

르픽로 테오와 빈센트의 집 빈센트와 테오는 이곳에서 함께 살았다. 테오는 집을 깨끗하고 우아하게 장식하려 했다. 반면 빈센트는 집을 시장 바닥처럼 바꾸어놓았다. 테오는 무질서하고 걸핏하면 사람들과 말싸움하는 형을 도무지 어떻게 해야 할지 몰랐다.

빈센트 반 고흐, 「르픽로 빈센트의 방에서 바라본 파리 풍경」, 종이에 연필과 잉크, 39.5×53.9cm, 1887년, 암스테르담 반고흐미술관.

"그는 확실히 예술가야. 지금 하는 일이 아름답지는 않지만, 아마도 언젠가는 유용할 수도 있고 관심을 받을 거야. 그러니 형이 계속해야 하는 공부를 방해한다면 애석한 일이야."

빈센트는 파리 생활에 적응하고 나자 거꾸로 테오를 도왔다. 그는 테오에게 여러 다른 미술 경향을 안내하면서 앞을 내다보며 전위적인 작가들을 다루는 화랑을 열라고 강권했다. 인상주의 작품을 다루는 화랑은 미래가 보였다. 그리하여 테오에게 화랑을 열어야만 한다고 거듭 강조했다. 하지만 테오의 경제적 여건은 여의치 않았다. 빈센트는 센트 백부와 코르 백부의 도움을 받아보라고 넌지시 말했다. 이 때문에 테오는 그해 여름 네덜란드로 떠났다. 하지만 백부들은 파리 미술계의 흐름을 이해하기에는 너무 멀리 있었고, 게다가 빈센트에 대해서는 의심부터 했으므로 바로 거절했다. 그들은 그런 일에 끼어드는 것은 너무 큰 모험이라고 결론지었다. 이로써 반 고흐 집안은 백만장자가 될 가능성을 발로 찬 셈이 되었다. 구필화랑을 그만두려고 한 테오의 계획도 없던 일이 되었다. 그는 경제적 어려움을 계속 겪었고, 죽는 날까지 구필화랑에서 일해야만 했다.

몽마르트르의 술집에 앉아

몽마르트르의 레스토랑이나 카페에서는 언제나 대화와 논쟁이 들끓었다. 많은 사람들이 그곳으로 모여들었다. 시간이 흐르면서 빈센트는 당대 가장 전위적이고 중요한 화가들과 교유했다. 그는 그들과 같이 압생트를 마시고 또 마셨다. 결국 그 술은 빈센트를 마비시켰다. 그들 대부분은 빈센트의 친구였지만 때로는 상대하기 버겁기도 했다. 가톨릭이 부패했다며 종교를 저주하고 절대 이성을 신봉하는, 로베스피에르식의 파리지앵들이 빈센트에게는 종종 멀게 느껴졌다. 비록 그가 종교와 단절했다고는 해도 내면 깊은 곳에 뿌리 박혀 있는 종교

빈센트가 드나들던 레스토랑 몽마르트르의 레스토랑이나 카페에서 빈센트는 당대 가장 전위적이고 중요한 화가들과 교유하며 술을 마시고 또 마셨다. 하지만 종교를 저주하고 절대 이성을 신봉하는 파리지앵들에게 그는 갈수록 거리감을 느꼈다.

적 감수성은 어쩔 수 없었다. 한때 가장 가난하고 불우한 사람들을 위해 자신의 모든 것을 내던진 그가 불과 몇 년 만에 파리의 난잡한 술집에 앉아 밤새 취하도록 마시는 일이 쉽지만은 않았다. 아버지 앞에서 그토록 프랑스 문학과 예술을 옹호했음에도 직접 상대하기에는 이 도시의 자유와 해방이 거북했던 것이다. 화가들 사이에 만연한 개인주의 역시 오랫동안 예술가 조합 결성을 꿈꾸어온 그로서는 견디기 힘들었다. 파리에 도착하고 1년 반 정도가 지나자 그는 서서히 편지에 이런 말을 쓰기 시작했다.

"인간이라면 싫증이 난다. 이 많은 화가들을 보지 않아도 되는 남프랑스 어딘가로 난 물러나야만 해."

최고 사랑의 진리

파리 외곽 도로로 베르사유 방면이나 브르타뉴와 노르망디 지방으로 갈 때면 어김없이 빈센트가 쏘다닌 동네를 만나게 된다. 아니에르는 몽마르트르에서 파리를 빠져나가는 길에 있다. 파리 외곽 도로가 생기면서 동네가 좀 변했지만 빈센트가 그린 집과 다리는 지금도 여전히 그대로다. 하지만 동네 분위기는 어딘지 좀 으스스했다.

늘 흥분 상태에 있는 빈센트로 인해 테오는 결국 병에 걸리고 말았다. 빈센트가 "우리의 신경전"이라고 표현한 것이 테오를 심각한 무기력증으로 몰고 갔다. 테오는 움직이기 힘들 정도로 허탈 상태에 이르렀다. 사람들은 그가 빈센트와 더는 같이 살아서는 안 된다고 했다. 그렇다고 형을 내쫓을 수는 없었다. 반면 빈센트는 동생을 조용히 내버려두면 곧 안정을 찾을 수 있을 것이라고 생각했다.

1887년 화창한 계절이 돌아오면서 빈센트는 걷기 시작했다. 그는 몽마르트르를 떠나 파리 근교 아니에르 근처까지 걸었다. 그곳은 거의 시골에 가까웠다. 거기에서 그는 가끔 시냐크를 만나 점심을 먹거나 센 강에서 같이 풍경화를 그렸다. 밤이 되면 파리로 돌아왔다. 미술사가 귀스타브 코퀴오^{Gustave Coquiot}는 시냐크를 회상하는 글에서 빈센트와 관련된 일화도 언급했다.

"반 고흐는 직공들이 입는 푸른색 상의를 입고 있었는데, 소매 끝에는 물감이 묻어 있었다. 내 곁에 딱 붙어서 소리치거나 동작을 크게 하는가 하면, 막 칠한 큰 캔버스를 휘둘러 자신에게도 여러 색을 묻혔다."

같은 해 빈센트와 우정이 더욱 깊어진 친구는 베르나르였다. 베르나르의 부모는 아니에르에 집을 한 채 마련해두었다. 그곳은 그랑자트 섬과 가까웠다. 그 집 정원에는 나무로 된 작은 오두막이 있었는데, 두 사람은 그곳을 화실로 이용하며 작업했다. 하지만 베르나르의 부모는 빈센트를 못마땅해했다. 베르나르의

아니에르 강가의 빈센트와 베르나르 두 사람은 아니에르 주변 강가에서 자주 만나 서로 그림을 보여주며 의견을 나누었다. 사진 속 뒷모습의 남성이 빈센트 반 고흐다.

부모와 말다툼을 벌인 뒤 빈센트는 더 이상 그 집에 가지 않았다. 대신 두 사람은 아니에르 주변 강가에서 자주 만나 서로 그림을 보여주며 의견을 나누었다. 그들이 함께한 시간을 담은 사진이 하나 있다. 애석하게도 빈센트의 뒷모습밖에 볼 수 없지만, 그것만으로도 우리를 기쁘게 한다.

빈센트는 아니에르의 거리, 밀밭, 다리, 숲속, 센 강 등 아름다운 풍경을 그림으로 남겼다. 그는 모티프를 찾아 아주 먼 곳까지 발걸음을 했다. 비와 폭풍우, 지독한 태양 광선도 그에게는 장애가 되지 않았다. 당시 그린 것 중 노란색이 그림 전체에 퍼져 있는 자화상(232쪽 참조)이 눈에 띈다. 그림 속에서 빈센트는 밀짚모자를 쓰고 있다. 베르나르는 이렇게 말했다.

"그는 최고 사랑의 진리를 체험했다."

또한 그는 빈센트의 일과를 이렇게 말했다.

"그는 등에 큰 캔버스를 지고 길을 떠났다. 우연히 모티프를 발견하면 그 캔버스에 최대한 네모를 만들어 그렸고 밤이 되면 가득 가져왔는데, 하루 온종일 그가 받은 느낌이 모두 그 화면에 있었다. 쇠라와 시냐크의 점묘파 방식과 색대비 이론은 이미 그 그림 속에 있었다."

빈센트의 위대한 꽃봉오리는 이미 이때 피어나기 시작하고 있었다. 이 시기 그의 그림에는 노란색이 가득하다. 노란색으로 그득한 정물화에서 점점 그만의 특성이 드러나고 있었다.

르탕부랭과 그랑부용레스토랑 뒤샬레에서

빈센트는 몽마르트르 화가들의 중심에 서서 르탕부랭Le Tambourin과 그랑부용레스토랑 뒤샬레Grand Bouillon-Restaurant du Chalet에서 전시를 열기도 했다. 그는 이탈리안 레스토랑인 르탕부랭의 주인인 아고스티나 세가토리Agostina Sagatori와 가깝게 지냈다. 모델 출신답게 짙은 갈색머리에 큰 키의 그녀는 1885년 몽마르트르에 이탈리안 레스토랑을 열었다. 빈센트는 그곳에서 자주 식사를 했다. 그러면서 그녀와 가까워졌는데, 두 사람은 짧게 사귀었다고도 하고 좋지 않게 끝났다는 말도 있다. 빈센트가 그린 그녀의 두 번째 초상화의 배경은 불타는 듯한 노란색으로 가득하다. 노란색에 담긴 그의 감정은 어떤 것일까?

빈센트는 르탕부랭에서 자신이 소장한 일본 판화도 전시했다. 「카페에서, 르탕부랭의 아고스티나 세가토리」의 배경에 일본 판화가 보이는 것도 그래서다. 이 전시는 앙크탱과 베르나르에게 많은 영향을 주어 클루아조니슴cloisonnisme이라는 개념을 탄생시켰다. '구획주의' 혹은 '종합주의'라고도 부르는 이것은 모티프를 단순화해서 윤곽선을 강조해 그리는 기법으로, 인상주의자들이 시도한

르탕부랭 빈센트는 몽마르트르 화가들의 중심에 서서 이탈리안 레스토랑인 르탕부랭에서 전시회를 열며 왕년 화상으로서의 면모를 한껏 발휘했다. 한편 그는 르탕부랭에서 식사를 자주 했다. 주인인 아고스티나 세가토리와도 가깝게 지낸 그는 그녀의 초상화를 두 점 남겼다.

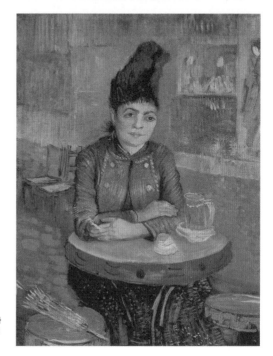

빈센트 반 고흐, 「카페에서, 르탕부랭의 아고스티나 세가토리」, 캔버스에 유채, 55.5×47cm, 1887년, 암스테르담 반고흐미술관.

그랑부용레스토랑 뒤샬레 빈센트는 라푸셰에 있는 그랑부용레스토랑 뒤샬레에서 대형 전시를 열었다. 이 전시에서 빈센트는 무려 100점의 그림을 선보였다. 빈센트의 인생에서 가장 중요한 사람이라 할 수 있는 고갱과 처음 만난 것도 이때다. 지금도 이곳은 카페와 레스토랑으로 운영되고 있다.

형태의 해체와는 반대편에 놓여 있다. 르탕부랭에서 두 번째로 개최한 전시는 빈센트가 주최한 그룹전이었다. 여기에는 빈센트 외에도 베르나르, 앙크탱, 툴루즈로트레크가 참가했다. 모두 코르몽의 화실에서 만난 동기들이다. 한때 구필화랑의 화상으로서 새로운 화가들을 발굴하고 알리는 일을 한 빈센트는 전시를 기획하면서 왕년의 재능을 한껏 발휘했다. 그 재능은 두 번째 그룹전에서도 다시 한 번 발휘되었다.

두 번째 그룹전은 라푸셰에 있는 그랑부용레스토랑 뒤샬레에서 열렸다. 클리시대로와 생투앵로 교차로에 있는 이곳은 당시 이미 잘 알려진 레스토랑으

로, 베르나르에 따르면 1,000여 점의 작품을 걸 수 있다고 했다. 빈센트는 여기에서 대형 전시를 추진했다. 앙크탱과 베르나르를 비롯하여 여러 명의 화가들이 참여했다. 빈센트의 그림은 무려 100여 점에 달했다. 그의 생전 가장 큰 전시였다. 화상으로서, 또 화가로서의 재능이 동시에 만난 보기 드문 일이었다. 빈센트의 작품을 한꺼번에 볼 기회가 없었던 많은 화가들이 전시장을 찾았다. 비밀스럽고 신중하고 조심성 있는 쇠라도 와서 보았다. 그는 빈센트에게 처음으로 말을 건네고는 자신의 화실로 초대했다. 고갱과 처음 만난 것도 이 전시에서였다. 고갱은 카리브 해의 마르티니크에서 머물다가 파리로 막 돌아온 참이었다.

그랑부용레스토랑 뒤샬레는 몽마르트르와 아니에르 사이에 있다. 빈센트와 고갱이 만난 운명적인 장소라는 생각에 나도 모르게 발걸음을 재촉했다. 그런데 생각보다 동네 분위기가 어두워서 오래 머물고 싶은 마음이 들지 않았다. 그랑부용레스토랑 뒤샬레와 비슷해 보이는 건물이 있기는 했지만 같은 건물은 아닌 듯했다. 지금도 그곳은 카페와 레스토랑으로 운영되고 있지만, 베르나르가 말한 것처럼 1,000여 점의 작품을 걸 만한 곳으로는 보이지 않았다. 한편 르탕부랭이 있던 건물도 현존한다. 물랭루즈에서 가까운 피갈로에 있는데, 오늘날 보아도 멋지고 화려하다.

폴 고갱

빈센트와 고갱의 첫 만남은 1887년 12월의 일이었다. 고갱은 빈센트의 인생에서 가장 중요한 사람이라고 해도 과언이 아니다. 그러기에 고갱에 대해 간단하게나마 언급하지 않을 수 없다. 1848년에 태어난 고갱은 빈센트보다 다섯 살이 많았다. 1872년에 처음으로 미술을 접한 고갱은 빈센트를 만나기 9년 전부터 그림을 그리기 시작했다. 그의 집안은 부유했고 예사롭지 않았다. 외할머니는 프랑스 페미니즘의 선구자이자 사회주의 운동가인 플로라 트리스탕Flora Tristan

이었고, 아버지 클로비스 고갱Clovis Gauguin은 신문사 기자였다. 그런데 아버지가 페루로 가족 여행을 가는 도중 심장병으로 돌연 세상을 떠나고 말았다. 그리하여 고갱은 어머니, 여동생과 함께 페루 리마에 있는 외삼촌 집에서 어린 시절을 보냈다. 그 집에는 인디언과 흑인 시종이 있었다.

고갱은 여섯 살 때 프랑스로 돌아와 오를레앙에 정착했다. 고등학교를 마치고 열일곱 살 때 견습 선원으로 프랑스 상선에 올랐고, 스무 살 때는 해군에 입대해 제롬 나폴레옹 보나파르트Jérôme Napoléon Bonaparte의 군대 소속으로 보불전쟁에 참가했다. 선원과 해군으로 약 6년간 바다 위에서 보낸 그는 1871년 파리로 돌아왔다. 1872년 그는 어머니의 친구이자 미술 애호가인 귀스타브 아로자의 도움으로 환전소에서 일하게 되었다. 그 무렵부터 고갱도 아로자처럼 그림을 수집하기 시작했다.

1873년 고갱은 덴마크 여인인 메테 가드Mette Gad와 결혼하여 10년간 다섯 명의 자녀를 두었다. 하지만 1876년부터 고갱이 미술계에 발을 깊숙이 들여놓으면서부터 행복해 보이던 가정에도 먹구름이 드리워졌다. 고갱은 일요화가 모임에 나가 직접 그림을 그리기 시작했다. 또한 인상주의 그림을 수집하면서 피사로와도 알게 되었다. 그 인연으로 그는 1879년 제4회 〈인상주의전〉을 시작으로 이듬해 제5회 전시 때도 참가하면서 자신만의 개성을 각인시켰다. 공교롭게도 1882년에는 2년 전부터 일하던 증권보험 회사에서 해고당하고 말았다. 그는 더 이상 일을 구할 생각을 하지 않고 그림에만 전념하기로 했다. 그의 그림이 좋다고 하는 사람들의 말을 쉽게 믿어버린 것이었다. 피사로는 아들에게 걱정하며 이렇게 말했다고 한다.

"고갱이 그렇게 순진할 것이라고는 생각하지 않았다."

지옥으로 가는 길의 서막이 올랐음을 고갱은 알고 있었을까? 피사로는 세잔과 드가를 그에게 소개해주었다. 그리하여 그는 드가에게서도 물심양면으로 도

폴 고갱, 「마르티니크 풍경」, 캔버스에 유채, 140.5×114cm, 1887년, 스코틀랜드 내셔널갤러리.
고갱이 마르티니크에 있을 때 그린 것으로 여러 화가들에게 격찬을 받았다.

움을 받았다. 그럼에도 형편은 전혀 나아지지 않았다. 1884년 그의 가족은 파리를 떠나 루앙으로 이사했다. 하지만 메테 가드는 더는 견딜 수 없다며 다섯 명의 아이들을 데리고 고향인 코펜하겐으로 떠나버렸다. 당시 막내는 겨우 한 살이었다. 고갱은 가족과 지내기 위해 코펜하겐으로 갔지만 처갓집의 구박에 파리로 돌아와야만 했다. 그는 자식들을 무척 사랑했다. 이 헤어짐은 그에게 육신의 병만큼이나 큰 고통을 안겨주었다. 그는 돈이 생기면 아내에게 곧바로 부쳐주었다. 하지만 점점 횟수가 드물어졌다. 그는 용기를 잃고 어둠 속을 헤맸지만, 그렇다고 그림을 포기하지는 않았다.

고갱과 애환을 나눈 이들 중에는 클로드에밀 슈페네케르Claude-Émile Schuffenecker가 있었다. 고갱은 증권회사에 다닐 때 슈페네케르와 동료로 만났는데, 슈페네케르 역시 데생을 가르치며 사는 처지가 되었다. 고갱은 포스터 붙이는 일로 어렵게 지내다가 1886년 브르타뉴에 있는 퐁타벤으로 떠났다. 가끔 그림을 몇 점 팔기는 했지만 빚더미에 올라앉은 그에게는 돈 없이 살 만한 곳이 필요했다. 1887년에는 퐁타벤에서 만난 젊은 화가 샤를 라발Charles Laval과 함께 적은 돈으로 파나마에 있는 친지들을 만나러 갈 계획을 세웠다. 고갱의 내면에는 미지의 세계에 대한 욕망이 꿈틀거렸다. 그는 원시적인 삶을 동경하며 이렇게 말했다.

"나는 야만적인 곳으로 떠난다."

하지만 두 사람은 마르티니크에서 발이 묶였고, 체류 비용을 벌기 위해 파나마 운하 공사 현장에서 일했다. 그러다가 말라리아에 걸리면서 결국 모든 계획이 수포로 돌아가고 말았다. 비록 짧은 여행이었지만 고갱은 마르티니크에서 회화의 새로운 길에 눈을 떴다. 그는 에덴동산 같은 그곳을 화폭에 담았고, 그것들은 원시주의적 미술로 파리에서 주목받게 되었다.

파리로 돌아온 고갱은 회화의 새로운 흐름을 보기 위해 몽마르트르로 갔다. 10년간 그림을 그렸고, 인상주의전에도 참가했으며, 작품도 몇 점 판 적이 있는

고갱은 더 이상 평범한 화가가 아니었다. 그는 그랑부용레스토랑 뒤샬레에서 열리고 있던, 코르몽 화실 출신들의 전시를 보러 갔다.

숙명적 만남

열대 지방의 강렬한 자연을 소재로 한 고갱의 그림은 당시 아주 보기 드문 것이었다. 하지만 아직 자신만의 특별한 기법이나 개성은 찾지 못한 상태였다. 고갱은 여전히 피사로나 세잔이나 드가의 방식으로 그리고 있었다. 구필화랑의 테오는 마르티니크에서 그린 고갱의 그림을 전시했다. 빈센트는 그 전시를 보고는 고갱의 그림에 매료되었다. 그렇지 않아도 그는 현란한 최상의 밝은 색채가 주는 울림과 강도를 탐색하던 중이었다. 그런데 바로 그것을 찾아내어 표현한 그림들과 마주한 것이다. 두 사람의 숙명적 인연은 그렇게 시작되었다. 고갱의 그림을 보고 빈센트처럼 감동한 이도 없었다. 빈센트는 고갱에게 그의 그림과 자신의 그림을 맞바꾸자고 제안했다. 그리하여 그들은 「해바라기」 두 점과 「강변에서」를 맞교환했다.

빈센트는 종종 테오에게 구입할 그림을 조언했는데, 그 결과 테오는 고갱의 그림을 900프랑에 구입했다. 1887년 12월, 고갱이 빈센트에게 보낸 편지를 보면 의례적인 말인 "선생님"으로 시작한다. 반면 1887년 1월에 보낸 편지를 보면 "나의 친애하는 빈센트"라는 말로 시작한다. 두 사람은 불과 한 달 사이에 그렇듯 가까워진 것이다.

한편 빈센트는 쇠라, 시냐크와 함께 테아트르리브르당투안에서도 연이어 작품을 전시했는데, 이때는 앙투안의 제안에 따라 액자 없이 석 점을 선보였다.

이 무렵 베르나르는 퐁타벤이 끌린다고 했다. 반면 빈센트는 차라리 남쪽 프로방스로 가기를 원했다. 그는 툴루즈로트레크에게서 그곳에 대한 이야기를 많이 들은 터였다. 또한 그곳은 그가 좋아하는 몽티셀리의 고향과도 가까웠다.

남쪽의 빛

남프랑스 알비 출신인 툴루즈로트레크는 빈센트에게 프로방스의 아름다움에 대해 종종 이야기했다. 알비는 아를에서 그리 멀지 않다. 빈센트는 먼저 아를로 가기로 결정했다. 이어 항구도시인 마르세유로 갈 생각이었던 것 같다. 테오가 빌에게 보낸 편지를 보면 그랬다.

"형이 일요일에 남프랑스로 떠났어. 우선 아를에 가서 그곳을 둘러본 다음 아마도 마르세유로 갈 것 같아. (중략) 나 혼자 남게 되니 텅 빈 느낌이구나. 형의 지식과 세상에 대한 명석한 시각은 정말 믿기 힘들 정도야. 난 형이 더 나이 들기 전에 유명해질 것이라고 확신해. (중략) 형은 새로운 생각의 으뜸 주자란다. (중략) 형은 늘 남들을 위해 무엇을 해줄 수 있는지를 찾는 따뜻한 마음의 소유자야."

빈센트는 한곳에서 2년을 넘기지 못했다. 헤이그, 뉘넌, 프로방스, 보리나주 등 가는 곳마다 그랬다. 파리에서도 결국 그 안으로 깊숙이 스며들지 못하고 소외감을 느낀 것이 분명하다. 툴루즈로트레크는 자신의 화실에 일주일에 한 번씩 친구들을 초대해서 즐겼는데, 빈센트도 매번 빠지지 않았다. 또 다른 화가인 쉬잔 발라동Suzanne Valadon은 당시 빈센트의 모습을 이렇게 전했다.

"그는 무거운 그림을 팔에 끼고 와서 볕이 잘 드는 곳에다 놓아두고는 누가 그의 그림에 주의를 기울여주기를 바랐다. 하지만 아무도 관심을 가져주지 않았다. 그는 그림 앞에 앉아 사람들의 시선을 지켜보았고 대화에는 관심을 두지 않았다. 용기가 꺾이고 싫증이 나면 그림을 들고 떠났다. 그다음 모임에 또 와서는 전과 마찬가지로 반복했다. 매번 그런 식이었다."

빈센트는 다른 사람들의 무관심에 약이 올랐고 염증을 느끼기 시작했다. 나중에 그는 파리지앵들의 가벼운 모임에 싫증을 느끼고 있었고 그래서 그곳을 후회 없이 떠났다고 말했다. 그럼에도 파리는 당대 예술 운동을 주도하는 중심

툴루즈로트레크의 화실 툴루즈로트레크는 자신의 화실에 일주일에 한 번씩 친구들을 초대해서 즐겼는데, 빈센트도 매번 빠지지 않았다. 빈센트는 무거운 그림을 가지고 와서는 사람들이 주의를 기울여주기를 바랐다. 하지만 아무도 관심을 가져주지 않았다.

빈센트 반 고흐, 「파리 풍경」, 캔버스에 유채, 53.9×72.8cm, 1886년, 암스테르담 반고흐미술관.

지였다. 그곳에서 빈센트는 자신만의 방식을 찾아냈다. 이제 그는 노란색의 대지를 찾아 떠나야 했다. 남쪽의 빛이 그를 기다리고 있었다.

파리에 머문 2년 동안 빈센트는 200점이 넘는 초상화, 자화상, 정물화, 풍경화를 그렸다. 그 작업을 통해 소용돌이치는 그만의 붓 터치와 특유의 선을 찾아낼 수 있었고, 노란색과도 만났다. 파리에서 익히고 실험한 이 모든 것이 이제 더 높은 단계로 도약할 터전을 만나야 할 때가 되었다.

영광의 빛

Arles

아를
1888년 2월~1888년 10월

시속 200킬로미터가 넘는 초고속 열차를 타고 남프랑스의 유서 깊은 도시 아비뇽에 내렸다. 역을 빠져나오자 따사롭고 눈부신 햇살과 올리브나무가 반겨주었다. 나는 아를행 버스를 탈 생각이었다. 곧바로 버스가 왔고, 승객이라고는 나뿐이었다. 버스가 타라스콩에 정차했을 때다. 빈센트가 타라스콩으로 가는 자신의 모습을 그린 그림이 생각났다. 나는 예전에 타라스콩에 들른 적이 있다. 성녀 마르타의 무덤이 있는 곳이기도 한 타라스콩은 파스텔 색조의 건물들이 아주 아름다운 도시다.

　나는 파리에서 출발한 지 세 시간 만에 740킬로미터 떨어진 아를에 도착했다. 빈센트가 기차로 장장 열다섯 시간이나 걸려 당도한 곳이다. 이어 곧바로 라마르틴광장까지 걸어갔다. 카발리 문을 통과한 뒤 카발리로 30번지 앞에 이르렀다. 1888년 2월, 아를에 도착한 빈센트는 여관과 식당을 겸한 이곳 '카렐'에 머물렀다. 카발리의 분위기는 예나 지금이나 여전한 듯하지만, 빈센트가

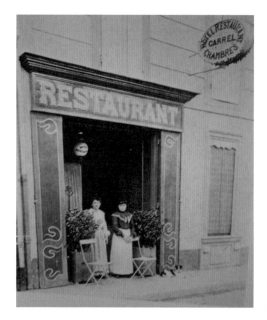

카렐의 옛 모습 1882년 2월, 아를에 도착한 빈센트가 처음 머무른 곳이다. 지금 이 숙소 건물은 사라지고 없다.

묵은 숙소 건물은 사라지고 없었다.

빈센트가 아를역에 내렸을 때 이곳에는 태양의 도시라는 말이 무색하게 눈이 60센티미터나 쌓여 있었다. 3월 9일이 되어서야 날이 풀렸고, 그때부터 빈센트는 그림을 그리기 시작했다. 야외 작업이 어려웠으므로 실내에서 작업했다. 「아를의 노파」「눈 내린 풍경」「정육점 전경」 등이 그때 그린 것이다. 카발르리로에서 중심가로 향하는 길은 서민적인 분위기가 났는데, 매력적인 색상으로 예쁘게 조화를 이루고 있어서 절로 감탄사가 흘러나왔다. 더 놀라운 것은 길 잃은 우주 비행선 같은 거대한 원형 경기장이 골목 사이로 보인다는 점이다.

고대 도시 아를 서기 46년에 카이사르가 세운 이곳에는 프랑스에서 가장 큰 원형경기장이 있다.

고대 도시 아를

아를은 고대 로마의 정치가 율리우스 카이사르가 서기 46년에 세운 오래된 도시다. 카이사르는 "아를은 골루아즈의 로마다"라고 했는데, 골루아즈란 갈리아인을 뜻한다. 고대 로마인들은 오늘날의 프랑스 지역에 거주하던 켈트족을 이렇게 불렀다. 이 도시에는 프랑스에서 가장 큰 원형경기장이 있는데, 그것은 로마의 콜로세움보다도 보존이 더 잘 되어 있다. 이 작은 마을에 거대한 원형경기장이 있다는 것만 보아도 고대의 중요한 도시였음을 충분히 짐작할 수 있다. 고대의 극장과 공동묘지인 레잘리스캉Les Alyscamps도 눈부신 유적이다. 중세의 찬란했던 역사를 말해주는 것도 있다. 생트로핌성당과 종탑이 그것이다.

빈센트가 왔을 무렵 이곳 인구의 3분의 1을 이탈리아인들이 차지하고 있었

다. 그 수는 약 800명 정도였는데, 그들은 오랫동안 마을에서 소외된 존재로 살았다고 한다. 아를을 포함한 남프랑스 사람들은 전반적으로 폐쇄적이고 외국인을 싫어하는 경향이 있었다. 개개인의 친절과는 별개로 빈센트 역시 외국인이었으므로 그런 분위기를 느꼈을 것이다.

빈센트는 2월에 이곳에 도착했다. 아직 봄싹이 돋기 전이므로 어디에서도 자연의 색상대비를 볼 수 없었겠지만, 파스텔 색조의 덧문, 지붕, 앙상한 하얀 가지, 텅스텐처럼 강렬하게 빛나는 햇살은 보았을 것이다. 첫눈에도 무뎌진 감각을 일깨워주며 그를 사로잡았던 일본 판화처럼 아를의 풍경도 딱 그러했을 것이다. 빈센트는 테오에게 썼다.

"내 사랑하는 동생, 이곳이 일본처럼 느껴진다고 말하면 이해하겠니?"

그는 베르나르에게도 이렇게 썼다.

"투명한 공기와 명랑한 색조가 일본만큼 아름답게 보인다네."

화가 공동체를 꿈꾸다

1888년 2월 29일, 고갱은 빈센트에게 편지를 썼다. 가격을 낮추더라도 그림을 매매하고 싶은 자신의 마음을 테오에게 전해달라는 것이었다. 고갱과 빈센트의 관계는 그렇게 다시 이어졌다. 빈센트는 화가들을 돕는 일이라면 언제나 앞장섰다. 그는 그들이 자신에게 도움을 청하는 것만으로도 기뻐했다. 빈센트는 테오에게 고갱의 작품을 구입해주기를 요청하는 편지를 썼다. 러셀에게도 같은 내용의 편지를 썼다. 빈센트는 예술의 길로 들어설 때부터 예술가 조합을 만들어 서로 돕고 싶어 했다. 테오에게도 그런 꿈을 제안했다.

"나는 여러 이유로 이런 것을 원해. 수부가 무거운 짐을 옮기거나 최대한 힘을 내기 위해서는 모두 함께 노래하면서 들어 올려야 한다고 그는 말하지. 현실적으로 그것은 파리 삯마차의 기진맥진한 불쌍한 말들 같은 너와 내 친구들,

그 가난한 인상주의 화가들이 들판에서 쉴 수 있도록 도와주고 싶어서야."

이러한 생각은 개성이 강하고 혼자만의 작업에 몰두하는 화가들에게는 애당초 불가능한 일이었다. 그러나 빈센트는 그것을 감지하지 못했다. 그는 고갱을 비롯한 여러 화가들을 남프랑스의 화실로 초대하는 편지를 보냈다. 고갱만이 그것에 화답하여 1888년 10월 말 아를에 왔다.

아를의 봄

빈센트는 아를의 봄을 만끽했다. 산책에서 발견한 꽃이 핀 아몬드나무 가지를 꺾어 화병에 꽂고 정물화를 그렸다. 일본 판화에서도 자주 볼 수 있는 주제다. 그런가 하면 꽃이 핀 과수원을 그리면서 판매도 기대했다. 꽃은 빨리 지기 때문에 서둘러야 했다. 또 어떤 꽃은 필 때까지 기다려야 했다. 그 사이에 「아를의 랑그루아다리」를 그렸는데, 물빛 하늘색과 오렌지색이 신선하게 느껴진다.

나는 여행안내소에서 얻은 지도를 손에 들고 랑글루아다리가 있는 곳으로 걷기 시작했다. 그리 멀지 않은 줄 알았는데 예상과 달랐다. 햇빛이 쏟아지는 거리를 한참 헤매다가 한 노부부에게 길을 물었다. 그들은 이 날씨에 걸어서 가기에는 어렵다며 자동차로 가는 길을 안내해주었다. 강변을 따라 한참을 달리다가 구불구불한 도로로 바뀐 뒤에야 그 다리에 도착했다.

오늘날의 랑글루아다리는 빈센트의 그림에 나오는 다리가 아니다. 다리 위로 산책 나온 한 노인이 들려준 말로는 같은 시기에 만들어진 다리를 옮겨 그림처럼 재현해놓은 것이라고 한다. 「랑글루아다리」는 빈센트가 밝은 색조로만 표현한 첫 번째 그림이다. 그런 방식에 흥미를 느낀 그는 더욱 깊이 파고들었다. 그것은 그 자신도 뜻밖에 알게 된 새로운 기법이었다. 일본 판화에서 터득한 단순한 데생과 색조의 울림은 그에게 깊은 영감을 주었다. 그는 계속해서 복숭아나무, 아몬드나무, 실편백나무 등을 그리며 완연한 봄기운을 캔버스에 성공적으

랑글루아다리의 현재 모습 오늘날의 이 다리는 같은 시기에 만들어진 것을 옮겨 그림처럼 재현한 것이다.

빈센트 반 고흐, 「랑글루아다리」, 캔버스에 유채, 59.6×73.6cm, 1888년, 암스테르담 반고흐미술관.

로 담아냈다.

"거대한 생물인 나무들이 꽃을 피우니까 엄청나게 명랑해. 나는 열과 성을 다해 작업 중이야. 프로방스의 봄 나무들을 그리고 싶기 때문이야."

그런데 문제는 바람이었다.

데생과 글쓰기

바람의 정체는 바로 미스트랄(프랑스 남부 지방에서 부는 북풍 또는 북동풍)이다. 빈센트는 테오에게 4일 중 3일은 그 미친 바람이 불어댄다고 했다.

"바람 때문에 그림 그리기가 어려워. 하지만 바람이 그렇게 불어도 땅속에 이젤을 박아 세우고 작업해. 너무 아름답기 때문이야."

나도 그 바람을 경험해본 적이 있다. 정신을 못 차릴 정도로 사방팔방 불어대는 그것은 말 그대로 미친 바람이었다.

"바람 부는 날에는 바닥에 캔버스를 펼쳐놓고 무릎을 꿇고 그려. 그런 날에는 이젤이 서 있을 수 없기 때문이야."

세찬 바람이 부는 시골 들판. 거기 홀로 땅바닥에 캔버스를 펼쳐놓고 무릎 꿇고 있는 빈센트의 모습을 상상해본다. 아마도 사람들은 그를 미쳤다고 하지 않았을까? 어쨌든 미술사학자 메이어 샤피로Mayer Schapiro의 말처럼 빈센트는 뉘넌에서 검은색으로 지옥을 보았다면 황금빛 아를에서는 천국을 느끼기에 충분했다. 그는 여동생 빌에게 이렇게 썼다.

"오늘날 예술은 아주 풍요롭고 즐거운 것이다."

테오에게도 이렇게 썼다.

"너에게 미리 말해야 할 것이 있어. 모든 사람들이 내가 일을 너무 빨리 한다고 말해. 아무것도 믿지 마라. 자연에서 받은 진한 감동이 우리를 이끈다. 그렇지 않니? 그리고 가끔은 이런 감정이 너무 강해서 우리는 작업 중인지도 모르

게 그림을 그리는데, 하나의 터치는 바로 다음 터치로 이어지지. 편지를 쓸 때의
단어들처럼 말이야. 하지만 날마다 그렇지는 않다는 것을 기억해야만 해. 앞으
로 아무런 영감이 없는 무거운 날도 있으리라는 점을 말이지."

하나의 붓 터치는 하나의 단어와 같다는 그의 말은 데생과 글쓰기와 그림을
한 가지로 생각했음을 말해준다. 그는 프로방스에서 드디어 그림을 깊게 파고들
기 시작했다. 그동안은 마치 이 시절을 위한 준비 기간이었다는 듯이 마침내 그
는 자신의 아름다운 감정을 캔버스에 쏟아내기 시작했다.

마우버의 죽음

빈센트는 어느 날 빌에게서 한 통의 편지를 받았다. 마우버의 죽음을 알리

빈센트 반 고흐, 「꽃이 핀 복숭아나무밭-마우버를 회상하며」, 캔버스에 유채, 73×59.5cm, 1888년, 오테를로 크뢸러뮐러미술관.

는 것이었다. 빈센트는 바로 답장을 썼다.

"감정이 복받쳐서 목이 메는데, 이것이 무엇인지 나도 잘 모르겠구나. 그래서 내 그림에 '마우버를 회상하며, 빈센트와 테오'라고 적었단다."

빈센트는 그 그림을 마우버의 부인인 예트에게 보냈다. 바로 「꽃이 핀 복숭아나무밭」이라는 작품이다. 그는 마우버를 케이에게서 버림받았을 때 용기를 준 사람으로 마우버를 기억했다. 오늘날 기억하는 사람은 많지 않지만, 그가 없었다면 빈센트도 없었을 것이다. 마우버는 예술의 길로 들어선 빈센트의 안내자이자 후견인이었다. 그는 빈센트에게 그림의 기초를 가르쳐주었고, 침대를 제공했으며, 돈도 주었다. 빈센트는 빌에게 말했다.

"나는 날마다 그를 생각했어. (중략) 마우버는 예술가로서보다 한 명의 인간

으로서 더 좋았는지도 몰라. 내가 좋아했던 사람이지."

본질을 과장하기

4월 말이 되기 전, 과수원의 꽃들도 졌다. 빈센트가 아를에 와서 그때까지 그린 총 20점의 그림 중 15점이 유화였다. 이제 그는 데생에만 몰두하며 한동안 유화는 그리지 않았다. 데생과 글쓰기를 같은 맥락에 두었음을 대변하는 그림이 바로 「까마귀가 있는 밀밭」이다. 빈센트는 아를의 론 강변에서 헤이그에서 본 것보다 더 나은 목탄을 발견하고는 그것을 이용한 테크닉을 즐겼다. 그 결과는 놀라웠다. 그는 테오에게 이렇게 썼다.

"나는 지금 본질을 과장하는 방법을 찾고 있는데, 일부러 평범한 것을 애매하게 두려고 해."

또한 이런 말도 덧붙였다.

"이곳의 사물들은 너무도 다양한 양식을 가지고 있어. 그래서 나는 기꺼이 더 과장해서 데생하기를 원해."

그의 유화에서 볼 수 있는 야수파적인 단순미와 생생한 붓 터치는 데생에 대한 이러한 몰두의 결과이기도 하다.

그런데 그 무렵 빈센트와 숙소 주인 사이에 불미스러운 일이 발생했다. 주인은 애초부터 빈센트를 호구로 여겼다. 빈센트는 방세로 40프랑만 주면 될 것을 67프랑이나 내고 있었고, 가방까지 저당 잡혔다. 결국 빈센트는 법원에 고소장을 제출하기에 이르렀다. 그는 몇 주 동안 그 일로 고통받았지만, 다른 집을 구하는 것도 망설였다.

노란 집

1888년 5월 1일, 빈센트는 매달 15프랑을 내는 집을 얻었다. 바로 그 유명한

'노란 집'이다. 라마르틴광장에 있는 이 집은 네 칸으로 구성된 2층짜리 건물이다. 빈센트는 고갱을 비롯한 다른 화가들도 와서 지내면 좋겠다고 생각하며 테오에게 그 집 정면을 스케치한 편지를 보냈다.

지금은 그 노란 집을 볼 수 없다. 제2차 세계대전 당시 폭격으로 무너지고 난 이후 재건하지 않아 사라지고 말았다. 내가 아를에서 들을 바에 따르면 그 폭격은 독일군의 소행이 아니라고 한다. 프랑스군이 적군이 건너오지 못하도록 다리를 폭파했는데, 그때 함께 무너졌다는 것이다. 하지만 「노란 집」의 배경에 있던 건물과 기찻길은 지금도 그대로다. 노란 집 정면에는 넓은 라마르틴광장이 있다. 광장 한쪽으로는 론 강이 흐른다. 아를역에서 걸어오면 가장 먼저 만나는 곳이 바로 「노란 집」의 현장이다.

「노란 집」, 현장 아를의 라마르틴광장에 있는 이 집은 네 칸으로 구성된 2층짜리 건물이다. 빈센트는 이곳에서 고갱을 비롯한 다른 화가들과 함께하는 예술가 공동체를 꿈꾸었다. 그 노란 집은 제2차 세계대전 때 폭격으로 사라지고 없지만, 기찻길은 지금도 그대로다.

빈센트가 세를 얻을 당시 이 집은 아주 더러웠다. 화장실조차 없어 옆에 있는 호텔을 이용해야만 했다. 다행히 물은 들어왔다. 빈센트는 테오에게 이렇게 말했다.

"이 도시의 오래된 길은 더럽단다."

그 무렵 빈센트는 과수원 그림들을 테오에게 보냈다. 동시에 앞서 말한 소송에서도 이기면서 저당 잡혀 있던 가방이며 과지불한 방세를 되돌려 받았다. 하지만 작은 도시에서 일어난 이 일로 주민들은 수군거리며 빈센트를 조롱하거나 이방인으로 취급했다. 결국 이 일은 훗날 그가 어려움을 겪게 되었을 때 엄청난 결과를 가져왔다.

빈센트는 노란 집을 먼저 화실로만 이용했다. 집의 내부와 외벽을 새로 페인트칠만 했을 뿐 아무것도 없어 생활할 수가 없었던 것이다. 식사는 근처에 있는 레스토랑에서 1프랑으로 해결했는데, 행운이라면 행운이었다. 나중에 그는 테오에게 이렇게 썼다.

"그 레스토랑의 식사는 정말 좋았어."

빈센트의 건강은 좀 나아지기는 했지만 완전히 좋아지지는 않았다. 그는 의자며 그릇 등 필요한 물건을 마련했다. 일주일에 두 번 청소부도 왔다. 화실이 어느 정도 정리되면서 그는 다시 유화 작업을 시작했다. 「커피 주전자, 도기, 과일이 있는 정물」도 이때 그린 것이다. 빈센트는 이 그림을 성공작으로 여기며 아주 좋아했다. 여기에서 푸른색과 노란색은 빈센트에게 행복한 시간을 의미한다. 그 밖에도 보통 빈센트의 그림에서 붉은색과 초록색은 죽음이나 탐욕을, 검은색과 붉은색은 불안을 의미한다.

소송에서의 승리, 새로 얻은 화실, 저렴하고 맛있는 레스토랑 등으로 5월 초부터 빈센트는 안정을 찾아갔다. 무엇보다 지출을 줄인 것이 큰 소득이었다. 그래서일까? 당시 그린 「붓꽃이 핀 아를 전경」은 행복해하는 그의 내면 풍경을

빈센트 반 고흐, 「붓꽃이 핀 아를 전경」, 캔버스에 유채, 54×65cm, 1888년, 암스테르담 반고흐미술관.

대신 말해주는 듯하다. 앞쪽으로는 붓꽃이 일렬로 피어 있고, 뒤로는 노란 밀밭이 펼쳐져 있으며, 멀리 아를이 보인다. 그 밀밭은 빈센트가 베르나르에게 보낸 편지에서 말한 '노란 바다'를 연상시킨다.

"어쩌면 이런 모티프가 다 있을까? 노란 바다를 뒤로한 보라색의 붓꽃 울타리라니."

이 그림에서 노란색은 연두색과 만나고 하늘빛은 아직 창백하다. 하지만 그의 그림은 점점 더 노란색이 점령해갔다. 「성경이 있는 정물」과 「아고스티나 세가토리의 초상」에서 나타난 노란색은 이윽고 아를 시절의 작품에서 더욱 완연

해진 것이다. 빈센트에게 노란색은 과거에 대한 짙은 향수를 머금고 있는 행복의 다른 이름이었다.

고갱, 아를에 오다

빈센트는 테오에게 고갱의 아를행을 설득해보라고 부탁했다. 그는 고갱을 인상주의를 추종하는 젊은 예술가들의 스승이자 대표이며, 마르티니크에서 한 작업이 그 점을 대변해준다고 보았다. 당시 고갱의 작품은 사람들에게 아직 잘 받아들여지지 않았다. 하지만 빈센트는 고갱이 원시적인 열대 지방에서 유토피아를 발견한 화가로 인정받게 될 것이라고 믿었다.

그 무렵 고갱은 코펜하겐에 있는 아내에게서 양육비를 부치라는 독촉에 시달렸다. 하지만 1888년 봄, 고갱은 아무것도 가진 것이 없는 빈털터리였고, 희망이 있다면 구필화랑의 젊은 화상 테오뿐이었다. 테오는 빈센트의 성화에 못이겨 고갱의 그림을 팔려고 갖은 노력을 했다. 그런 와중에 빈센트는 화가 공동체를 만들자며 고갱을 설득했다. 고갱은 젊은 예술가들 사이에서만 우상이었다. 그를 거만하고 자만심에 찬 파렴치한이라고 하는 사람들도 많았다. 1888년 5월, 고갱이 테오에게 보낸 편지를 보면 빈센트의 예술을 평가하는 데 거만함이 엿보인다.

"당신 형은 아직도 태양의 욕조에 몸을 담그고 있지요. 흥미로운 것을 해야 하지 않겠어요?"

서로 성향은 달라도 빈센트는 고갱을 존중했다. 하지만 고갱은 아니었다. 빈센트는 아직 고갱을 잘 모르고 있었다. 그저 남프랑스에서 함께 지내면 돈도 절약하고 예술적 교감도 나눌 수 있을 것이라고만 생각했다. 테오 역시 두 사람이 같이 있으면 정신적으로나 경제적으로 서로 힘이 될 것이라고 판단했다. 테오의 계산은 이러했다. 150프랑씩 보내주던 것을 250프랑으로 올려서 보내고, 대신

달마다 빈센트와 고갱의 그림을 각각 한 점씩 받는 것으로 말이다. 그들의 그림 값은 아직 낮지만, 장차 오를 기미가 있는 만큼 미래를 위해 투자하기로 한 것이다.

"간단한 일로 생각해줘."

고갱을 돕기 위해 테오를 설득하면서 빈센트는 결국 '거래'를 택했다. 한편 빈센트는 고갱에게 이렇게 썼다.

"지금 자네에게 알리고자 하는 것은 여기 아를에서 방이 네 개인 집을 빌렸다는 것일세. 만일 남프랑스를 개척하고 싶어 하고, 나처럼 일에 몰두하며, 보름에 한 번 매춘부를 찾아가고, 그 뒤에는 오로지 작품에만 매달려 시간을 낭비하지 않으면서 수도승 같은 생활을 감수할 수 있는 화가가 있다면 정말 좋겠군. 나는 오로지 혼자로서 이 고독이 상당히 고통스럽네."

하지만 고갱은 남프랑스로 떠나는 것에 대해 6개월도 넘게 망설였다. 그는 사회주의적 공동생활에 대한 기대도, 무명 화가 빈센트에 대한 관심도 없었다. 그는 거대한 대서양의 세계나 브르타뉴의 퐁타벵이 자신과 더 맞다고 생각했다. 지중해는 그의 성에 차지 않았다. 그는 계속해서 늑장을 부리며 답을 지연했다. 심지어 다른 아이디어를 제안하기까지 했는데, 예술가를 후원하는 협회를 만들기 위해 50만 프랑의 자본금을 빌리고 싶다는 것이었다. 그리고 그 협회의 대표로는 테오를 염두에 두고 있었다. 빈센트는 그런 계획을 세운다는 것 자체가 고갱의 궁색한 처지를 말해준다고 여겼다. 그래서 테오에게 가능하면 빨리 도와주기를 바란다는 편지를 썼다. 하지만 동시에 이런 말도 덧붙였다.

"의심이 갈 때는 삼가는 것이 상책이다."

격렬한 시

나는 2014년 여름 바캉스를 브르타뉴 지방에서 보냈다. 빈센트의 설득에 넘

어오지 않던 고갱을 이해하기 위해 그곳의 퐁타벤을 방문해볼 요량도 있었다. 퐁타벤의 분위기는 프로방스의 작은 도시 아를과 상반되었다. 두 도시 모두 아름답지만, 퐁타벤이 거칠다면 아를은 곱다. 아를의 색조가 새색시를 닮았다면, 퐁타벤의 그것은 투박하다. 금전적인 문제가 아니라면 고갱은 아를에 절대로 가지 않았을 것이라는 사실을 나는 퐁타벤에 와서야 비로소 깨달을 수 있었다. 두 도시를 직접 보지 않았다면 나 역시 고갱을 계속 오해했을 것이다. 그만큼 고갱과 아를은 어울리지 않아 보였다. 브르타뉴에 매료된 사람은 프로방스에서 살기 어렵다. 거친 파도, 거대한 검은 절벽, 연중 끊임없이 흩뿌리는 비 등이 브르타뉴의 것이라면, 잔잔한 물결, 황금 밀밭, 보랏빛 라벤더, 올리브밭, 300일 이상 내리쬐는 따사로운 햇살은 프로방스의 것이다.

퐁타벤 퐁타벤의 분위기는 아를과 상반된다. 퐁타벤이 거칠고 투박하다면 아를은 고운 새색시 같다. 거친 바다 사나이 출신인 고갱은 아를과 어울리지 않아 보인다. 금전적인 문제만 아니었다면 그는 절대로 아를에 가지 않았을 것이다.

"고갱 작품은 '격렬한 시'다"라고 평한 베르나르도 이해가 되었다. 퐁타벤에는 고갱이 빈센트에게 보내는 편지에서 언급한 장소가 그대로 남아 있다. 지금은 한 마을 전체가 화랑이라고 해도 과언이 아닌데, 애석하게도 아마추어 수준의 그림들이지만 매매는 잘 되고 있었다.

빈센트의 권유로 베르나르는 퐁타벤에 고갱을 만나러 갔다. 미술사학자 프랑수아즈 카생Françoise Cachin은 이것을 고갱의 회화사에서 가장 유익한 만남 중 하나로 꼽았다. 이 만남은 고갱으로 하여금 비길 데 없는 결과를 낳게 했기 때문이다. 테오를 통해 고갱을 도와주려고 했던 빈센트의 통찰력 또한 빛났다. 빈센트는 베르나르를 퐁타벤으로 보낸 장본인이었고, 아를에서 고갱과 함께 있을 때는 그의 사고를 환히 트이게 하고 열대지방으로 다시 돌아가도록 납득시켰다. 고갱의 생각과는 달리 빈센트가 오히려 그의 스승이었던 것이다.

지중해의 밤

지중해 연안 카마르그 지방의 항구 도시 생트마리드라메르는 아를에서 37킬로미터 떨어져 있다. 그림처럼 아름다운 이곳은 특히 소금과 쌀과 소로 유명하다. 도시의 이름은 두 명의 마리아가 그리스도교 박해를 피해 배를 타고 도착한 곳이라는 데서 유래했다. 오늘날 이곳은 성지 순례자와 관광객 들로 붐빈다.

빈센트는 1888년 5월 30일부터 6월 5일까지 이곳에 머물면서 달콤한 휴식을 취했다. 나는 생트마리드라메르 해변을 걸으며 이곳의 바다 표면이 고등어 비늘 같다고 표현한 빈센트를 떠올렸다.

"나는 지중해 연안 생트마리드라메르에서 이 편지를 쓴단다. 이곳의 바다 표면은 고등어 비늘 같구나. 초록색인지 푸른색인지 보라색인지 알 수가 없어. 너무나 쉽게 바뀌어 금방 분홍색이나 잿빛으로 물들어버리기 때문이야."

빈센트는 이곳 사람들과도 만났다.

생트마리드라메르 지중해 연안 카마르그 지방에 있는 항구도시로, 아를에서 37킬로미터 떨어져 있다. 빈센트는 1888년 5월 30일부터 6월 5일까지 이곳에 머물면서 달콤한 휴식을 취했다. 그는 이곳의 바다 표면을 고등어 비늘 같다고 표현했다.

빈센트 반 고흐, 「생트마리드라메르 해변의 고깃배」, 캔버스에 유채, 65×81.5cm, 1888년, 암스테르담 반고흐미술관.

"사람들이 아주 못되어 보이지는 않더구나. 신부도 착한 사람 같았어. 인적 없는 밤바다를 걸었지. 즐겁지도 슬프지도 않았어. 그저 아름다웠어."

그는 어부들이 사는 작은 마을에 머물면서 주변 풍경을 그렸다. 그림 속 풍경은 지금도 변함이 없다. 풀들이 자란 곳이 차도로 바뀐 것만 빼고는 말이다.

"여기서는 센 강에서보다 더 맛있는 감자튀김을 먹을 수 있단다. 단, 생선을 날마다 먹을 수는 없어. 어부들이 마르세유 항구에 전부 내다 팔기 때문이지. 하지만 남은 생선이 있어 먹으면 정말 맛있어."

그는 베르나르에게도 편지를 썼다.

"결국 난 지중해를 보았다네. 생트마리드라메르의 여자들은 마르고, 반듯하고, 조금 슬퍼 보이기도 하고, 신비롭기도 하고 그렇다네. 치마부에나 조토의 그림을 생각하지 않을 수 없게 말일세."

한편 그는 이곳의 밤하늘을 올려 보며 이렇게 말했다.

"짙은 푸른 하늘 여기저기에는 진한 코발트블루보다도 더 푸른 구름과, 더 밝은 은하의 창백함을 닮은 푸른 구름이 떠 있었어. 그 창공 깊숙이 별이 여기저기서 빛나더구나. 초록색, 노란색, 흰색, 분홍색이 우리 고향이나 파리에서도 본 적 없을 정도로 보석처럼 휘황찬란하게 빛났어. 젖빛 유리 같았고, 에메랄드, 청금석, 루비, 사파이어 같았어. 바다는 실로 깊은 군청색이었어. 해변은 그야말로 보라색과 엷은 적갈색이고, 50미터 높이의 모래언덕 위의 수풀더미는 감청색이었어. 반절 크기 소묘 외에 마지막으로 큰 소묘도 그렸단다."

빈센트는 생트마리드라메르의 풍경을 유화 세 점과 데생 여덟 점으로 남겼다. 그곳을 다녀온 뒤 아를에서 하는 작업도 큰 변화를 보이며 풍성한 열매를 맺었다. 그는 테오에게 이렇게 썼다.

"바다를 본 뒤 나는 남프랑스에 머무르기로 했고, 색채 강조에 의한 과장의 절대적인 중요성을 확신하기에 이르렀어. 아프리카는 그다지 멀지 않아."

이제 그는 숨 쉬는 것 외에는 그림에만 몰두했다. 노란색과 금빛이 찬란한 걸 작이 쏟아지기 시작했다.

몽마주르와 라크로 들판

아를에는 프로방스 출신의 작가인 알퐁스 도데Alphonse Daudet가 『풍차 방앗간 편지』를 집필한 장소도 있다. 1869년에 발표한 이 작품은 남프랑스적인 색채를 물씬 풍기며 파리의 독자들을 크게 사로잡았다. 프로방스 지방의 방언, 독특한 풍경과 풍속이 빚어내는 이국적인 분위기는 도시인들에게 환상을 심어주기에 충분했다. 작가는 신랄함과 다정다감함이 교차하는 어조로 게으름, 애주가 신

빈센트 반 고흐, 「라크로의 추수」, 캔버스에 유채, 73.4×91.8cm, 1888년, 암스테르담 반고흐미술관.

부, 헤픈 미녀, 아비뇽 교황의 편집증 등 고향 사람들의 부정적인 면모도 가차 없이 드러냈다. 빈센트 역시 이 작품을 분명 읽었으리라. 그가 프로방스행을 택한 데는 이 책도 한몫했을 것이다. 빈센트는 생트마리드라메르에서 돌아온 뒤 이 작품의 배경이 된 퐁비에유 마을로 갔다. 그는 거기에서 도데의 풍차 방앗간과, 광활한 금빛 들판과, 돌아오는 길에 마주쳤을 몽마주르 수도원을 그렸다.

프로방스의 따사로운 아침 햇살을 받으며 나는 퐁비에유 마을행 버스에 올랐다. 버스에서 만난 한 여인은 요리에 넣을 허브를 찾으러 풍차 방앗간 뒷산으로 간다고 했다. 그녀의 안내 덕분에 나는 쉽게 그곳에 도착했다. 퐁비에유 버스 정류장에서 골목으로 들어가 뒷산으로 5분 정도 올라가자 풍차 방앗간이 나왔

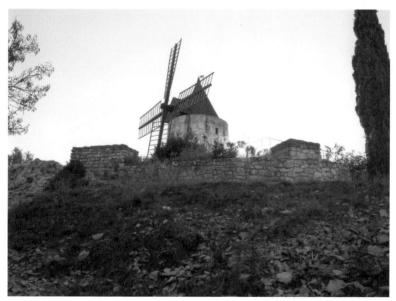

풍차 방앗간 프로방스 출신의 작가 알퐁스 도데가 『풍차 방앗간 편지』를 집필한 곳으로 유명하다. 빈센트는 생트마리드라메르에서 돌아온 뒤 이곳 퐁비에유 마을로 갔다. 거기에서 그는 풍차 방앗간, 금빛 들판, 몽마주르 수도원 등을 그렸다.

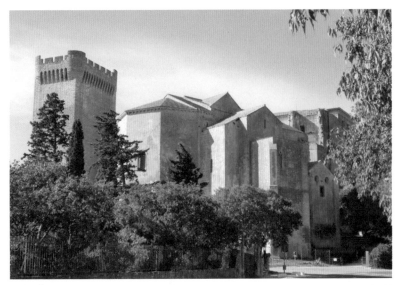

몽마주르 수도원 고딕식 건축인 이곳은 948년 베네딕트 수도자들이 세운 것이다. 들판 한가운데 덩그러니 폐허가 된 채 서 있지만, 위풍당당한 위용은 잃지 않았다. 빈센트는 이곳을 여러 번 화폭에 담았다.

다. 빈센트는 이 풍차 방앗간을 수채화로 그렸다. 기막힌 광경은 그것뿐만이 아니었다. 그곳에서 내려다보이는 라크로 들판은 더 큰 볼거리였다. 바로 그곳은 평화가 감도는 노란 들판이 아주 인상적인 「라크로의 추수」의 현장이다. 도데도 『풍차 방앗간 편지』를 집필하면서 이 들판을 바라보았을 것이다. 두 거장의 눈길이 같은 곳으로 향해 있었다는 생각을 하니 왠지 가슴이 벅찼다. 풍차 방앗간 곁에는 하얀 자갈밭과 풀밭이 있었다. 매끄러운 하얀 돌을 하나 주워 주머니에 넣고 다시 걸었다.

풍차 방앗간에서 내려오는 길에 알퐁스 도데 산책로 표지판을 따라갔다. 그 끝에 도데가 머물렀던 집이 있다. 아침 산책은 상쾌했고, 숲속으로 난 길은 마음의 피로를 씻어주었다. 이어 그림의 현장인 라크로 들판과 몽마주르로 향했

빈센트 반 고흐, 「폐허가 된 몽마주르 수도원」, 종이에 연필과 브러시·잉크, 31.3×47.8cm, 1888년, 암스테르담 반고흐미술관.

다. 택시도 버스도 없는지라 빈센트처럼 나도 걸었다. 그의 삶과 예술에 빠져 있어서인지 걷는 것은 두렵지 않았다. 그의 그림 속을 걷는 영광을 누리며 땀에 흠뻑 젖은 채 몽마주르 수도원에 도착했다. 그곳은 관광객들로 붐볐다.

고딕 양식의 몽마주르 수도원은 948년 베네딕트 수도자들이 세운 것이다. 들판 한가운데 덩그러니 폐허가 된 채 서 있지만 위풍당당한 위용은 잃지 않았다. 가이드의 도움도 받을 수 있다. 빈센트는 이 수도원을 여러 번 화폭에 담았다. 지금도 현장의 모습은 그림과 거의 그대로다. 빈센트의 시선에서 새로운 영감이 떠올라 나도 스케치를 하고 아를로 돌아왔다.

정점

1888년 6월부터 10월 사이 빈센트의 그림은 영광의 정점에 이르렀다.

"봄과는 완연히 다르게 변했지만, 이미 불타기 시작한 시골에 대한 내 사랑은 확실히 변함이 없어. 이제 모든 것이 낡은 황금이나 청동, 구릿빛을 띠게 될 테고, 하얗게 불타는 청록색 하늘과 함께 모든 것이 들라크루아의 그림에서처럼 달콤하고 예외적으로 조화로운 색깔을 이루게 되겠지."

빈센트는 화가의 눈으로 아를의 여름이 만들어내는 색을 바라보았다.

"황금빛 초록색, 황금빛 분홍색, 황금빛 노란색이나 구리색, 결국 레몬 노란색에서 창백한 노란색까지."

그는 계절이 선사하는 색을 테오에게 보내는 편지에 쏟아냈다.

"이곳의 색조는 너무 아름다워. 신선한 초록색을 보고 있으면 북쪽에서는 쉽게 볼 수 없는 풍요로움이 느껴져. 그것은 마음을 편안하게 해주지."

또한 태양빛이 섞인 풍경을 보면서 이렇게 말했다.

"보라색 마을, 노란 해, 초록빛이 도는 파란 하늘. 밀밭은 오래된 금색, 구리색, 녹색조 금색이나 적색조 금색, 황색조 금색, 황색조 청동색, 적색조 녹색 등 모든 색조를 보여주네."

그렇듯 모든 풍경은 화가의 눈을 통해 색으로 표현되었다.

"지금 매우 영광스러운데, 바람 한 점 없이 찌는 더위가 내 작업을 더욱 좋게 해. 태양빛을 형용할 말을 찾지 못해서 나는 진노랑, 유황색, 레몬금색이라고 부를 수밖에 없구나. 노란색은 얼마나 아름다운지!"

시냐크는 빈센트와 우정을 나누었지만 그의 그림을 진심으로 이해하지는 못했다. 남프랑스에는 빛은 있으나 색채는 다채롭지 않다고 여긴 시냐크에게 빈센트는 이렇게 말했다.

"몽티셀리는 남프랑스를 유황색 가득 찬 오렌지색과 노란색으로 만든 화가

빈센트 반 고흐, 「석양의 씨 뿌리는 사람」, 캔버스에 유채, 64×80.5cm, 1888년, 오테를로 크뢸러뮐러미술관.

지. 사람들은 그가 순수한 색조 화가가 아니기 때문이라고 말하는데, 내가 보기에는 그들이야말로 색조를 볼 줄 모르는 것 같아. 그들은 자신들의 눈과 다르게 볼 줄 아는 화가를 미쳤다고 여기지."

1888년 6월 18일 베르나르에게 쓴 아래의 말은 빈센트의 아를 시기의 정점을 대신 말해주는 것 같다. 그는 자신에게 시간이 얼마 남지 않았다는 것을 예감했을까?

"나는 한낮에도 햇빛을 가득 받으며 그림자 하나 없는 밀밭에서 일하네. 그래, 난 매미처럼 그것을 즐기고 있지. 아, 서른다섯이 아니라 스물다섯에 이 땅을 알았더라면 더 좋았을 것을!"

주아브 병사

1830년에 창설된 주아브 부대(알제리와 튀니지 사람들을 주축으로 편성한 프랑스 보병대)는 아를에서 빼놓을 수 없는 매력 중 하나였다. 그들은 붉은색 판탈롱과 그림처럼 아름다운 옷을 입고 거리를 활보했다. 빈센트는 테오에게 그들이 그림은 전혀 몰라도 생활 속에 배어 있는 색감의 수준이 높다고 전했다.

"검은 양복에는 분홍색이 들어가 있어. 그들의 옷을 보면 흰색, 노란색, 분홍색으로 꾸며져 있기도 하고, 초록색과 분홍색으로, 또는 파란색과 노란색으로도 꾸며져 있어. 보통 사람들은 어림도 할 수 없는 색의 매치를 그들은 알고 있어. 그러한 매치는 회화적 관점과도 전혀 다르지 않아."

외진 땅에서 친구라고는 한 명도 없었던 빈센트는 주아브 부대의 폴외젠 밀리에Paul-Eugène Milliet 소위를 알게 되었다. 밀리에는 그림을 배우고 싶어 했고, 빈센트에 대해서도 호기심을 갖고 있었다. 빈센트는 그의 초상화를 두 점 그렸다. 얼마 뒤 밀리에는 아프리카로 떠났다. 1935년 3월 24일 『레 레트르 프랑세즈Les Lettres Françaises』지의 기자 피에르 바일레르는 "반 고흐의 주아브를 찾아냈다"라는 제목으로 밀리에와의 인터뷰를 실었다.

"그 남자는 데생에 대한 높은 양식과 재능을 가지고 있었는데, 붓만 잡았다 하면 비정상이 되었죠. 데생을 전혀 고려하지 않고 색상을 너무 넓게 칠했는데, 내용은 전혀 개의치 않았어요. 그리고 색도 파격적이었고 극단적이었으며, 종종 받아들일 수 없을 정도로 몹시 거칠었어요. 여자들은 흔한 말로 '다루기 어려운 사람'이라고 반응했지요."

밀리에는 빈센트가 쉬운 성격이 아니었으며, 화가 나면 미친 사람처럼 굴었다고 전했다. 그리고 이렇게 말했다.

"그는 자신을 위대한 예술가로 인식하고 있었지요. 그는 신념이 있었고 자신의 재능에 대한 믿음을 가지고 있었어요. 그런데 그 믿음은 자존심에서 빚어낸

빈센트 반 고흐, 「주아브 병사」, 캔버스
에 유채, 81×65cm, 1888년, 개인 소장.

장님 같은 것이었지요."

기자가 "그는 환자였는가?"라고 묻자 그는 이렇게 대답했다.

"그는 위장의 고통을 호소했어요."

이 흥미로운 증언은 놀랍기만 하다.

남프랑스의 빛

16세기의 한 식물도감에 실린 해바라기 그림에는 『요한계시록』 8장 12절의
구절이 적혀 있다.

"넷째 천사가 나팔을 부니, 해 3분의 1과 달 3분의 1과 별들의 3분의 1이 타격을 받아 그 3분의 1이 어두워지니, 낮 3분의 1은 비추임이 없고 밤도 그러하더라."

식물 채집을 좋아했던 빈센트도 그 식물도감을 보았을 가능성이 높다. 8월이 되자 빈센트는 해바라기 연작을 그리기 시작했는데, 처음에는 그 바탕이 연한 푸른색이었다. 그러더니 점점 노란색 일색으로 그리기 시작했다. 노란 꽃을 노란 화병에 꽂아 노란 탁자 위에 올려놓고 그렸다. 그는 테오에게 이렇게 썼다.

"황금이 되려면 충분히 녹도록 달구어야 해. 그래서 얻어낸 이 황금과 꽃의 톤은 처음에는 잘 표현되지 않아. 한 사람의 모든 힘과 완전한 주의력이 필요하거든."

빈센트는 밤이 되면 압생트를 마셨다. 나중에 그의 치료를 담당한 의사 펠릭스 레^{Félix Rey}는 그가 커피와 알코올을 너무 많이 섭취한다고 했다. 빈센트는 테오에게 말했다.

"모든 것에 대해 할 말이 없구나. 그러나 진실만은 남을 텐데, 높은 음절의 노란색에 도달하려면 어쩔 수 없었어. 이 여름에 나는 그것에 도달했는데, 그 때문에 흥분으로 스스로 조금 속여야만 했어."

화가의 말대로라면 미완성의 그림이지만, 당시 그린 「파이프를 물고 밀짚모자를 쓴 자화상」도 노란색 일색이다. 빈센트는 테오에게 자신의 얼굴은 험상궂다고 했다. 보리나주에서부터 멀고 험한 길을 걸어왔지만, 그 빛의 영광은 이제 빛나기 시작했다. 당시 테오에게 쓴 편지를 보면 아를 예찬으로 가득하다.

"이곳은 갈수록 아름다워."

"남프랑스가 점점 좋아지기 시작해."

"난 한 번도 한 장소에서 이토록 행운을 누려본 적이 없어. 이곳의 자연은 놀라울 정도로 아름다워."

빈센트 반 고흐, 「열다섯 송이 해바라기」, 캔버스에 유채, 92×73cm, 1888년, 런던 내셔널갤러리.

"피로는 말도 안 돼. 나는 오늘 밤 그림을 한 점 더 그릴 수 있어."

그는 노란색과 아를의 여름을 만나면서 자신의 모든 정열을 불태웠다.

"나의 집과 일, 정말 행복해. 나는 명철하고, 또한 장님처럼 지금의 일과 사랑에 빠졌어."

"나는 매 순간마다 지독하게 명철한데, 요즘처럼 자연이 너무 아름다울 때는 더 이상 느낄 틈도 없이 꿈처럼 그림이 내게로 온다."

조제프 룰랭

이 무렵 빈센트는 협죽도와 에밀 졸라의 『삶의 기쁨』이 놓여 있는 정물화도 그렸다. 「협죽도와 책이 있는 정물」이 바로 그것이다. 아버지가 세상을 떠난 뒤 그린 「성경이 있는 정물」에서 본 노란 책이 이 그림에서 다시 등장한다.

또한 어느 저물녘 산책 중에는 석탄 운반선 노동자들을 보았다. 그들의 등 뒤로는 석양이 비치고 있었다. 빈센트는 테오에게 썼다.

"그림으로 그리면 좋을 만한 모티프야."

빈센트는 이젤을 들고 나와 두 점을 그렸다. 이 그림들에도 노란색이 가득하다. 「해바라기」와 「석탄 운반선들」은 빈센트가 아를에서 가장 절정에 이르렀을 때의 작품이다.

우편배달부 조제프 룰랭Joseph Roulin 가족 연작도 있다. 빈센트는 조제프를 시작으로 그의 가족 모두의 초상화를 그렸다. 밀리에가 그의 좋은 동기였다면 룰랭은 좋은 친구였다. 룰랭은 본래 우편배달부가 아니라 기차역사에서 우편물을 분류하는 일을 하던 사람이다. 파리에서 오는 우편물에는 지폐가 들어 있는 경우가 많았다. 그러므로 그 일을 하는 사람은 무엇보다도 정직해야 했다. 룰랭은 특유의 성실함과 정직함으로 사람들에게 인정을 받았다. 그는 빈센트에 의해 세상에서 가장 유명한 우편배달부가 되었다. 빈센트는 긴 수염 때문에 러시아

빈센트 반 고흐, 「협죽도와 책이 있
는 정물」, 캔버스에 유채, 60.3×
73.6cm, 1888년, 뉴욕 메트로폴리
탄미술관.

빈센트 반 고흐, 「조제프 룰랭의 초
상」, 캔버스에 유채, 81.3×65.4cm,
1888년, 보스턴 파인아트미술관.

수도승을 연상시키는 그를 선술집에서 만났다.

"수염이 많은 큰 얼굴은 소크라테스 같아. 공화주의자인 그는 탕기 영감처럼 노발대발해. 군중 속에서 단연 흥미가 가는 사람이지."

밤의 카페에서

1888년 9월로 접어들면서 빈센트는 밤에도 그림을 그렸다.

"3일 동안 밤마다 그림을 그렸어. 그러느라 꼬박 밤을 샜지. 잠은 낮에 자고."

「밤의 카페」는 그렇게 탄생했다. 이 그림은 초록색과 붉은색이 매치되어 있는데, 그 색조는 빈센트의 그림에서 죽음 같은 부정적인 것을 상징한다. 빈센트는 테오에게 이렇게 썼다.

"이 그림은 가장 볼품없는 것을 그린 것 중 하나야.「감자 먹는 사람들」과 다르기는 해도 그런 의미에서는 동일하지. 인간의 지독한 정열을 붉은색과 초록색으로 표현하려고 했어. (중략) 도처에서 싸웠기에 다른 붉은색과 초록색이 더 있지. 밤의 카페는 우리가 망할 수 있고 미칠 수 있고 범죄를 저지를 수도 있는 장소야. 그렇게 표현하려고 애썼어. 예컨대 부드러운 분홍빛과 피 같은 선홍빛 포도주 색은 녹색에 흰색을 더해 부드러운 베로네제 초록색으로 대비를 이루게 했고, 유황색으로는 지옥 같은 어두침침한 목로주점의 기운을 표현하려고 했어."

이렇듯 빈센트는 모든 색에 의미를 두었다. 색에는 그의 그림을 읽는 열쇠가 숨어 있다. 나중에 그린「고갱의 의자」의 색조도「밤의 카페」의 그것과 같다. 「까마귀 나는 밀밭」또한 초록색과 붉은색이 대비를 이룬다.

그림 속 카페 건물은 오늘날에는 사라지고 없다. 대신 그때 그린 또 다른 카페, 즉「밤의 카페 테라스」의 현장은 남아 있다. 한밤의 아를은 묘한 분위기를 자아낸다. 골목길을 걷다 보면 검투사라도 튀어나올 것만 같다. 그래서인지 노란 황금빛으로 빛나는 밤의 카페 테라스가 나왔을 때 무척 반가웠다. 오늘날에

빈센트 반 고흐, 「밤의 카페」, 캔버스에 유채, 72.4×92.1cm, 1888년, 뉴헤이븐 예일대학미술관.

도 변함없이 그 자리를 지키고 있는 이 카페는 빈센트의 그림에서 보던 모습과 똑같다. 「밤의 카페」와 달리 「밤의 카페 테라스」의 색조는 부드럽다. 1887년 빈센트는 파리에서 앙크탱의 그림 한 점을 보고 그를 존경했다. 그것은 파리 클리시대로의 한 카페 테라스를 그린 것으로, 빈센트에게도 영향을 주었다.

빈센트는 밤중에는 어떻게 그려야 할지 고민하던 중 탄광촌에서 광부들이 사용하던 모자를 떠올렸다. 그들처럼 모자에 초를 달아 밝게 비추면 밤에도 그림을 그릴 수 있을 터였다. 그 유명한 「론강 위로 별이 빛나는 밤」도 그런 식으로 그린 것이다. 점묘화법은 아직 보이지 않는다.

이 무렵 그린 것으로 또 하나 빼놓을 수 없는 것이 있는데, 바로 「외젠 보슈

밤의 카페 테라스 오늘날에도 변함없이 그 자리를 지키고 있는 이 카페는 빈센트의 그림에서 보던 모습과 똑같다.

빈센트 반 고흐, 「밤의 카페 테라스」, 캔버스에 유채, 81×65.5cm, 1888년, 오테를로 크뢸러뮐러미술관.

의 초상」이다. 벨기에 몽스 출신의 화가이자 시인인 외젠 보슈는 당시 아를 근처에서 살며 빈센트와 교유했다. 그의 고향인 몽스는 보리나주 탄광촌과도 멀지 않다. 빈센트는 그를 모델로 삼아 시인의 초상화를 완성했다. 이 그림과 관련하여 빈센트는 테오에게 이렇게 썼다.

"머리는 금색으로 과장했는데, 오렌지색 톤과 미색과 짙은 노란색으로 해냈어. 배경은 방의 볼품없는 벽지가 아니라 무한을 뜻하는 풍부하고 짙은 푸른색으로 처리했어. 빛나는 금발과 풍부한 푸른색 배경은 내가 만들어낸 것인데, 하늘의 별처럼 신비로운 효과를 내."

푸른색을 배경으로 한 밝은 노란색의 그림은 반복적으로 나타난다. 이 시기 빈센트는 놀라운 그림 수확을 거두었다. 그는 테오에게 이렇게 썼다.

"작품에 대한 아이디어는 풍부해. 그것들을 따로따로 떼어놓고 생각할 겨를이 없어. 더 이상 멈출 수 없는, 그림 그리는 기관차 같아."

그러고는 이런 기분이 너무 좋다고 했다.

시인의 정원

1888년 9월 16일, 빈센트는 그동안 화실로만 쓰던 노란 집에 잠자리까지 마련했다.

"오늘 밤 나는 집에서 잠을 잤어. 더 해야 할 일이 많지만 난 정말 만족해."

그러고는 그 유명한 「노란 집」을 그리기 시작했다. 「외젠 보슈의 초상」에서 쓴 것과 같은 색조로 그린 이 그림에서는 특히 넓은 십자형의 붓 터치가 인상적이다. 빈센트가 올리는 기도였을까? 아마 그런지도 모른다. 하늘은 밤처럼 짙은 푸른색이다.

같은 시기에 빈센트는 「아를의 침실」도 그렸다. 그는 화가의 침실을 주제로 총 세 점의 그림을 남겼는데, 하나는 아를에서, 나머지 두 점은 1889년 생레미

「시인의 정원」 현장 여름이 끝나갈 무렵, 빈센트는 또 다른 걸작 한 점을 그렸다. 그것은 마치 화가의 행복감을 표현한 것 같다.

빈센트 반 고흐, 「커플과 푸른 전나무가 있는 공원-시인의 정원 3」, 캔버스의 유채, 73×92cm, 1888년, 개인 소장.

요양원을 나온 이후에 그렸다. 이들 그림이 주는 의미는 남다르다. 그때까지 화가의 방이라고 하면 대개 바닥에는 융단이 깔려 있고, 벽에는 금박 액자가 무수히 걸려 있으며, 화려한 의자가 놓여 있는 식이었다. 반면 빈센트는 화가의 검소한 일상과 마음을 표현하려 했다. 세 점 모두 색만 다를 뿐 주요 요소는 거의 비슷하다.

여름이 끝나갈 무렵에는 또 다른 걸작 한 점을 그렸으니 바로 「커플과 푸른 전나무가 있는 공원―시인의 정원 3」이다. 그 정원은 노란 집에서 원형경기장을 지나면 나오는데, 오늘날에는 공원으로 꾸며져 있다.

1888년 8월에서 9월까지 그린 그림은 빈센트만의 행복감을 표현한 것이었다. 빈센트는 작은 노란집에 화실을 꾸미면서 동료 화가들과 함께 어울려 지내는 행복한 미래를 꿈꿨다.

지금까지 훑어본 그림만 놓고 보면 그 어떤 불안도 보이지 않고 평화롭기만 하다. 피곤에 쉬 지치지 않았던 그는 열두 시간 넘게 작업할 수 있을 만큼 집중력도 대단했다. 또한 그의 편지를 통해서도 알 수 있듯이 그는 정확하고 이성적이며, 문학인으로도 인정받을 만큼 명철한 사람이었다. 그런데 이렇게 오직 그림을 그리기 위해 10년을 달려온 그가 한 방에 무너져 내리고 말았다. 그의 아버지가 말한 이카로스의 신화처럼 말이다. 도대체 그에게 무슨 일이 있었던 것일까?

두 화산

Arles

아를
1888년 10월~1888년 12월

고갱이 아를에 체류하면서 빈센트는 자신의 인생에서 가장 고통스러운 재앙과 맞닥뜨렸다. 둘 사이에 있었던 일은 여전히 갖은 소문과 억측으로 둘러싸인 채 진상이 명확히 밝혀지지 않았다. 고갱은 빈센트보다 다섯 살이 많았다. 고갱은 자신의 생각을 명확하게 표출하고 큰소리를 낼 줄 아는 사람이었다. 자만심이 강하고 거만한 그는 그리 좋은 평판을 얻고 있지는 않았다. 그는 페루에서 어린 시절을 보냈고, 해군으로 일하면서 죽음의 문턱까지 갔다 오기도 했다. 또한 증권사에서 일하면서 돈도 만져보았고, 사회적 성공도 경험해보았다. 어릴 때부터 그는 투사였고 검술에도 능했다. 빈센트의 노란 집에 도착했을 때도 그의 여행 가방 안에는 검술 장갑과 마스크가 들어 있었다. 사나이 중의 사나이로서 다루기 힘든 성격을 가진 그였지만, 다른 한편으로는 애조를 띤 우울한 기질도 가지고 있었다. 부드러우면서도 무기를 닮은 이 사내는 어떤 짓도 감행할 수 있는 사람이었다.

빈센트와 고갱, 둘은 상대에 대해 별로 아는 것도 없이 아를에서 합류했다. 빈센트의 연이은 설득에도 꿈쩍도 하지 않고 차일피일 미루기만 하던 고갱은 어째서 결국 아를행을 택한 것일까? 사실 그 무렵 경제적 문제에 봉착해 있던 고갱에게는 다른 선택의 여지가 없었다. 고갱이 퐁타벤을 떠나는 것을 미룬 데는 또 다른 이유도 있었다. 바로 건강 문제다. 그가 1888년 7월 말에 빈센트에게 쓴 편지를 보자.

"열흘 전부터 미치게 그리고 싶은 것이 머리에 있는데, 남프랑스에 가서 해보려고 생각하고 있네. 내 건강이 다시 좋아진다는 전제하에 말이야. 내게는 몽둥이로 갈기는 싸움이 필요해."

고갱과 베르나르

퐁타벤에 있을 당시 고갱은 자신만의 화풍을 정립하기 위해 분투하고 있었다. 여기서 베르나르가 그에게 끼친 영향을 언급하지 않을 수 없다. 베르나르는 절친인 빈센트의 조언에 따라 자신의 여동생인 마들렌 베르나르Madelaine Bernard와 함께 퐁타벤으로 갔다. 베르나르는 파리에 있을 때 앙크탱과 더불어 클루아조니슴을 주창했다. 이것은 형태를 단순화한 뒤 그 윤곽선을 강조하고 단색조의 색을 입혀서 표현하는 기법으로, 일종의 선사시대 미술로 가려는 실험이었다. 베르나르는 빈센트를 믿었듯이 고갱도 철석같이 믿었다. 그리하여 그는 그동안 자신이 모색하고 실험해온 그림을 고갱에게 전부 보여주며 설명했다. 고갱에게 그것은 침을 삼킬 만한 정보였다. 그렇지 않아도 고갱은 자신만의 길을 찾기 위해 혈안이 되어 있었다. 바로 그때 다른 사람이 공들여 모색하고 그린 작품을 보게 된 것이다. 베르나르의 약점은 고갱에게는 발전의 터전이 되었다. 이리하여 미술의 역사는 새로운 가지를 치고 뻗어 나갔다.

베르나르가 고갱에게 끼친 영향은 1888년에 그린 「설교 후의 환상—천사

폴 고갱, 「설교 후의 환상-천사와 씨름하는 야곱」, 캔버스에 유채, 73×92cm, 1888년, 스코틀랜드 내셔널갤러리.

와 씨름하는 야곱」에서 처음으로 나타났다. 이 작품은 인상파와 결별하는 계기가 되었다는 점에서 고갱에게 대단히 중요하다. 브르타뉴 전통 의상을 입고 머리에 흰 두건을 쓴 여인들의 모습은 주황색, 초록색과 강렬한 대비를 이룬다. 이 작품은 베르나르가 모색했지만 한계에 부딪힌 지점을 뛰어넘었다. 강하고 힘찬 이 작품으로 인해 베르나르는 짓눌리고 말았다. 이후 베르나르는 고갱이 자신의 생각을 도둑질했다고 평생 원망했다. 또한 빈센트의 말을 듣고 퐁타벤에 간 것이었기 때문에 둘의 관계 또한 애매해졌다. 이를 지켜보던 마들렌은 고갱에게 그가 오빠 베르나르에게 큰 빚을 졌다고 말했다. 반면 고갱은 자신의 친구에게 쓴 편지에서 이러한 베르나르를 '병신'이라고 일컬었다.

어쨌든 베르나르 남매가 퐁타벤에 온 것은 화가들에게는 선물과도 같았다. 마들렌은 그들의 경쟁심을 자극하기도 했다. 퐁타벤에 올 당시 열일곱 살이던 마들렌은 아름답고 감성적이며 지성을 겸비한 여성이었다. 마흔 살이었던 고갱은 그녀에게 반하고 말았다. 하지만 마들렌은 스물일곱 살의 라발을 선택했다. 고갱과 함께 마르티니크를 여행한 적이 있는 젊은 화가 라발 말이다. 고갱은 라발에 대해 불타는 질투심을 느꼈다. 라발과 마들렌은 결혼을 약속했다. 그러나 그 약속의 유효 기간은 5년 남짓에 불과했다. 1894년 라발이 서른세 살의 나이로 일찍 세상을 등지고 만 것이다. 그로부터 1년 뒤에는 마들렌도 병으로 세상을 떠났다. 그녀의 나이 겨우 스물네 살이었다. 고갱은 그녀의 초상화를 남기기도 했다.

우정과 열정

아를에 있던 빈센트는 퐁타벤의 화가들과 편지를 주고받으며 뜨겁게 달아오르는 그곳의 창작열에 간접적으로 참여했다. 그림은 우편을 통해 서로 교환했다. 라발은 빈센트에게 초상화를 보냈다. 그러는 사이 후계자 없는 센트 백부가 세상을 떠났다는 소식이 날아왔다. 테오는 장례식에 참석하러 네덜란드로 떠났다. 하지만 빈센트는 가지 않았다. 온 집안이 다 모이는 자리가 불편하기도 했고, 과거 자신의 그림을 폄하한 코르 백부와도 마주치고 싶지 않았기 때문이다. 그는 여동생에게 보낸 편지에서 이렇게 말했다.

"코르 백부는 내 그림을 한 번 본 적이 있는데, 눈뜨고 볼 수 없을 만큼 끔찍하다고 했다."

빈센트는 가족과 만나는 것이 자신에게는 의미가 없다고 여겼다. 센트 백부는 테오에게 재산의 일부를 남겼다. 그 유산은 빈센트의 노란 집을 꾸미고 고갱의 부채를 대신 갚아주는 데 쓰였다.

빈센트 반 고흐, 「아를의 침실」, 캔버스에 유채, 72×91cm, 1888년, 암스테르담 반고흐미술관.

9월이 되자 빈센트는 점점 용기를 잃어갔다. 기다림은 그를 혼란에 빠뜨렸다. 자신이 사는 곳이 누추하지는 않은지, 고갱이 좋아할지 등을 염려했다. 그는 테오에게 받은 돈으로 열두 개의 의자와 거울 등 필요한 물품을 샀다. 그런데 왜 하필이면 열두 개의 의자일까? 빈센트는 자신이 꾸민 방을 테오에게 설명했다.

"예술적으로 잘 꾸민 여인의 안방처럼 (중략) 화실은 평범하지 않아. 타일 바닥은 붉은색이고, 벽과 천장은 흰색이야. 그리고 농부 의자, 흰 나무 책상, 초상화로 장식했어."

하지만 고갱은 오지 않았고, 빈센트는 그저 기다리고 또 기다릴 뿐이었다. 두 사람은 편지와 함께 자화상을 그려서 서로 교환하기도 했는데, 한 번은 고갱

폴 고갱, 「레미제라블」, 캔버스에 유채, 45×55cm, 1888년, 암스테르담 반고흐미술관.

이 빈센트에게 자신의 자화상이 빅토르 위고의 『레미제라블』에 나오는 장 발장 같다고 했다. 그러면서 그는 자신이 추구한 바를 이렇게 말했다.

"내가 추구한 바를 설명해야겠네. 자네가 이 그림의 의도를 파악하지 못할 것 같아서가 아니라, 내가 의도를 제대로 표현하지 못한 것 같기에 말일세. 나는 장 발장처럼 사회에서 추방당했지만 사실은 고귀하고 다정한 사람을 그리고 싶었네. 사회에 억압당하고 법 바깥에 있으면서도 사랑과 힘을 가진 장 발장은 오늘날의 비참한 인상주의 화가를 상징하고 있지 않은가?"

고갱의 이런 말에 깊은 인상을 받은 빈센트는 테오에게 보내는 편지에서 다음과 같이 말했다.

빈센트 반 고흐, 「자화상」, 캔버스에 유채, 61×
50cm, 1888년, 매사추세츠 케임브리지포그미술관.

"여기 아주 아주 놀라운 고갱의 편지를 동봉하니, 매우 중요하게 여겨서 한 쪽에 따로 두기를 바란다. 그가 자신을 설명한 부분은 내 심연까지 건드려."

빈센트는 고갱의 자화상이 훌륭할 것이라고 상상했다. 이렇듯 고갱은 빈센트 안에서 위대한 거인이 되어가고 있었다. 그 점은 고갱이 아를에 도착하기 얼마 전인 10월 14일에 빈센트가 쓴 편지를 통해서도 짐작할 수 있다.

"화실을 완비해서 예술가들의 대표인 고갱이 지내기에 마땅한 곳으로 만들고 싶어."

노란 집에 드디어 고갱이 말한 자화상이 도착했다. 소포 안에는 부드럽고 우아한 모자를 쓴, 푸른색 일색의 베르나르 자화상과 고갱의 자화상이 들어 있었

다. 그런데 빈센트는 고갱의 자화상을 보고 무척 당황했다. 거기에는 노란색 바탕에 수놓은 것 같은, 흰색과 분홍색의 꽃이 장식되어 있었고, 고갱은 못된 사람처럼 그려져 있었다. 고갱은 빈센트에게 "나는 정글의 거친 동물이네. 그래도 날 원하는가?"라고 말하는 것 같았다.

그렇게 기다리던 고갱이었건만 빈센트는 걱정하기 시작했다. 그는 테오에게 이렇게 썼다.

"살갗을 군청색으로 그리면 안 되잖아! 그렇게 하면 그것은 살갗이 아니라 나무지."

두 화가의 의견 차이는 이렇듯 고갱이 아를에 도착하기 전부터 드러나기 시작했다. 고갱은 "사실주의요?" 하면서 조롱했다. 빈센트는 기분이 언짢았다. 그가 생각한 고갱이 아니었다. 하지만 이미 일은 벌어진 상태였다. 고갱은 10월 16일 친구 슈페네케르에게 쓴 편지에서 아를행을 결심했다고 밝혔다.

"친애하는 테오 반 고흐 씨가 내 아름다운 눈을 남프랑스에서 먹여 살리려고 보내는 것은 아니겠지. 네덜란드의 무미건조한 땅에서 공부한 그의 형이 가능한 한 예외적인 작품을 만들도록 밀어보려는 의도겠지."

그러나 빈센트가 세상을 떠난 뒤 고갱은 1903년에 쓴 회고록에서 아를로 간 이유를 이렇게 말했다.

"빈센트의 진실한 우정과 열정에 의해서 나는 길을 나섰다."

상극

1888년 10월 23일 새벽, 드디어 고갱이 열다섯 시간의 긴 기차 여행 끝에 아를에 도착했다. 그는 역 근처의 한 카페에 들어가 동이 트기를 기다렸다. 바로 빈센트가 그린 「밤의 카페」의 무대가 된 곳이다.

"당신이 그 친구로군요. 난 당신을 잘 알고 있어요."

빈센트는 카페 주인에게 고갱의 초상화를 보여준 적이 있다. 빈센트가 잠에서 깨어나기를 기다리던 고갱은 이윽고 노란 집의 문을 두드렸다. 빈센트가 어떠했을지 충분히 짐작된다. 그는 고갱에게 작업실의 자리를 잡아준 뒤 아를 사람들에게 인사를 시켜주며 기쁨에 넘쳐 흥분했을 것이다. 그러나 고갱은 한마디도 하지 않았다. 그는 아를과 그곳 사람들에 대해 거리감을 느꼈다. 그가 아를에 도착하자마자 베르나르에게 쓴 편지를 보면 브르타뉴에 대한 그리움으로 가득 차 있다.

"나는 아를에서 완전히 낯선 이방인이네. 이곳은 너무나 작아서 풍경도 사람들도 다 보잘것없네."

빈센트가 어지러울 정도로 어수선하고 정리 정돈을 할 줄 모르는 사람이라는 사실도 고갱에게는 문제가 되었다. 이는 테오도 겪어서 잘 아는 사실이었다. 해병대 출신인 고갱은 철두철미한 정리 정돈형의 사람이었다. 뚜껑을 제대로 닫지도 않은 물감이 여기저기 흩어져 있는 어지러운 상황은 고갱에게는 용납될 수 없었다. 그는 자신이 여기까지 와서 도대체 무엇을 하고 있는지 자문하기까지 했다. 빈센트는 화구만 있으면 그림을 그릴 수 있는 사람이었지만, 고갱은 그렇지 않았다. 고갱은 아를의 정취를 맛본 뒤 시간을 두고 생각해야 했다. 반면 빈센트는 그 스스로 멈출 수 없는 기관차와 같다고 했듯이 쉬지 않고 그림을 그렸다. 두 화가의 차이는 이렇듯 처음부터 드러났다. 고갱은 회고록인 『이전과 이후Avant et après』에서 이렇게 말했다.

"나는 몇 주 휴식을 취하며 아를과 근교를 명확하게 맛볼 수 있어야 하고, 어떤 방해도 없어야 그림을 그릴 수 있는데, 특히 빈센트가 방해가 되었다."

초기에는 빈센트가 아니라 고갱이 더 불안했던 것 같다.

"그는 확신에 차 있고 아주 안정되어 보였다. 나는 아주 불확실하고 매우 근심에 차 있었다."

한편 테오는 고갱의 작품 「브르타뉴 사람들」을 500프랑에 팔았다. 아를에서 고갱은 상태가 좋지 않았다. 퐁타벤에 있을 때는 화가들이 모여들던 글로아네크여관이 있었고, 모든 이들이 그를 따랐으며, 젊은 화가들과 기쁨에 넘쳐 교유했다. 그에게는 개방적이고 부드럽고 자유로운 브르타뉴 사람들이 더 맞았다. 고갱은 친구에게 이렇게 썼다.

"우리는 꿈속에 있거나 조용히 그림을 그린다."

두 사람의 대화는 서로 도움을 주기는커녕 문제만 일으켰다. 고갱은 빈센트가 좋아하는 문학인이나 화가 들을 잘 이해하지 못했다. 고갱은 베르나르에게 이렇게 썼다.

"예를 들면 빈센트는 에르네스트 메소니에Jean-Louis Ernest Meissonier에 대해서는 무한한 존경심을 가지고 있으면서도 앵그르는 아주 싫어하지. 드가는 그의 욕망을 잃게 하고 몽티셀리는 눈물겹도록 꿈꾸면서 세잔은 불성실하다고 생각해."

"빈센트와 나 사이에는 일치하는 것이 별로 없어. 그림에 관해서는 특히 더 그래. 그는 도데, 도비니, 펠릭스 지엠Félix Ziem을 좋아하고 위대한 앙리 루소Henri Rousseau를 존경하지. 이들은 죄다 내가 관심을 두지 않는 사람들이야. 그는 내가 존경하는 앵그르, 라파엘로, 드가를 싫어해. 난 조용히 지내기 위해 '경찰님, 당신이 다 옳아요'라고 대답하고 말지."

빈센트는 종종 고갱이 마르티니크 시절에 그린 작품들이 중요하다고 말했다. 둘은 이 부분에 대해서만은 생각을 같이했다. 고갱은 베르나르에게 이렇게 썼다.

"내 생각도 빈센트와 같아. 앞으로 열대지방을 그려야 하고, 아직 아무도 그리지 않은 새로운 모티프를 찾아야만 한다는 생각 말이야. 구매자인 멍청한 수집가들을 위해서 말이지."

미스트랄의 계절이 오고 비가 내리자 빈센트와 고갱은 노란 집에 갇히는 신

세가 되었다. 고갱의 『이전과 이후』를 보면 둘의 사이는 평화롭지 않았다.

"그와 나, 두 존재, 한 명은 폭발한 화산이고 다른 한 명도 끓고 있는 화산이었다. 내면에서 일종의 싸움을 준비하는 중이었다."

고갱의 친구인 다니엘 드 몽프레드Daniel de Monfreid는 고갱에 대하여 이렇게 말했다.

"고갱은 전쟁과 싸움에 관한 모든 것을 천성적으로 좋아했다."

고갱은 노란 집에 들어올 때 테오에게 매달 작품 한 점씩을 제공한다는 계약을 맺었다. 이로써 고갱은 경제적인 위기에서 겨우 벗어날 수 있었다. 아내와 아이들을 위해서는 다른 선택의 여지가 없었다.

"상자에는 창녀촌 출입이며 담배 구입이며 방세 등으로 나갈 돈이 들어 있다. 상자에서 가져간 돈은 종이에 정직하게 적어놓기로 했다. 다른 상자에는 나머지 돈을 4등분해서 넣어놓았는데, 그것은 매주 쓸 식료품비였다. 우리는 레스토랑에서는 밥을 먹지 않기로 하고 작은 가스 기구로 직접 요리를 해 먹었다. 빈센트는 집에서 멀지 않은 가게에 식료품을 사러 간다."

알리스캉

아를의 알리스캉은 고대 로마 시대의 묘지다. 빈센트와 고갱은 이곳에서 함께 그림을 그렸다. 그림의 모티프가 된 곳은 지금도 그대로다. 그림 속 나무와 돌은 신기할 정도로 아주 크다. 나무들이 즐비한 공원묘지를 걷고 있자니 빈센트의 그림 속을 거니는 것 같은 착각에 빠질 정도였다.

바람이 불지 않는 날이면 두 화가는 그림을 그리기 위해 아침 일찍부터 야외로 나갔다. 같은 장소에 있어도 보는 각도는 서로 달랐다. 알리스캉에서 빈센트는 네 점의 그림을 완성했다. 반면 고갱은 두 점도 채 완성하지 못했다. 집에 돌아오면 식사를 해야 했는데, 그것도 문제였다. 식사 준비는 고갱에게 큰 비중

알리스캉 고대 로마 시대의 묘지다. 빈센트와 고갱은 이곳에서 함께 그림을 그렸다. 나무들이 즐비한 공원묘지를 걷다 보면 빈센트의 그림 속을 거니는 것 같은 착각에 빠질 정도다.

빈센트 반 고흐, 「알리스캉의 가로수길」, 캔버스에 유채, 92×73.5cm, 1888년, 개인 소장.

을 차지하는 또 하나의 일이었다. 한 번은 빈센트가 수프를 끓였는데 도저히 먹을 수가 없었다. 결국 식사 준비는 고갱이 도맡아서 해야 했다. 고갱은 테오의 돈으로 살고 있는 처지인지라 빈센트가 감시한다고 느꼈다. 그러나 고갱도 점점 안정을 찾아갔다. 덜 피곤한 날에는 창녀촌을 찾았다. 고갱은 그것을 '생리 산책'이라고 불렀다.

둘은 그림에 대해 종종 대화를 나누었다. 고갱은 베르나르에게 이렇게 썼다.

"그는 내 그림을 좋아하기는 해. 그러나 내가 그림을 그리면 이것은 이래서, 저것은 저래서 틀리다고 지적하지. 그는 낭만파고 나는 선사시대 상태야. 색을 보는 관점도 서로 달라. 그는 몽티셀리의 작품처럼 두텁게 칠해서 우연적인 효과를 얻는 것을 좋아하는 반면, 나는 엉망진창 뒤죽박죽으로 만드는 것을 질색해."

이렇듯 두 사람은 상극이었다.

아를의 포도밭

1888년 11월 4일부터 10일까지는 비가 아주 많이 내렸다. 두 화가는 실내 작업을 했다. 고갱은 당시까지만 해도 초상화에 관심이 없었다. 모델을 구할 수 없다는 빈센트의 말을 들은 고갱은 카페드라가르의 주인인 마리 지누^{Marie Ginoux} 부인을 설득했다. 그녀는 아를의 전통 의상을 입고 화가 앞에 섰다. 고갱은 데생을 했고, 빈센트는 유화로 그렸다. 이때 고갱은 「아를의 밤 카페」도 그렸다. 전경에는 압생트 잔을 앞에 두고 웃고 있는 여인이 앉아 있다. 뒤로는 당구대와, 테이블에 엎드려 자고 있는 취객과, 창녀들과, 남자들이 보인다. 그림을 그리고 난 뒤 고갱은 베르나르에게 이렇게 썼다.

"카페를 그렸는데, 빈센트는 아주 좋아하지만 내 마음에는 들지 않아. 솔직히 내 스타일은 아니야. 이 부근의 계집애 같은 색상은 나와는 맞지 않아. 다른 사람이 그린 것이라면 좋지만, 나는 그런 것이 항상 두려워. 우리는 한 번 받은

폴 고갱, 「아를의 밤의 카페」, 황마에 유채, 73×92cm, 1888년, 모스크바 푸시킨박물관.

교육은 다시 받을 수 없는 거야."

고갱은 앞에 있는 인물이 너무 크다며 불만을 표했다. 그에게는 하나의 역행이었던 「알리스캉의 풍경」은 당시 막 새롭게 성공리에 마친 「설교 후의 환상―천사와 씨름하는 야곱」이나 「자화상」과는 거리가 멀었다. 고갱은 아무것도 잘되는 것이 없다고 여겼다.

한편 빈센트와 고갱은 비록 포도 수확이 끝난 철이었지만 포도밭을 그리기로 했다. 빈센트는 포도밭을 충실하게 사실적으로 그린 반면, 고갱은 상상적으로 그리고는 「아를의 포도 수확―인간 비극」이라고 제목을 붙였다. 고갱의 그림 속 인물들이 입고 있는 것은 브르타뉴 사람들의 전통 의상이다. 고갱은 편지

풀 고갱, 「아를의 포도 수확-인간비극」, 캔버스에 유채, 73×92cm, 1888년, 코펜하겐 샤를로텐룬트.

에서 이렇게 썼다.

"아를의 포도 수확철 풍경에 브르타뉴 사람들을 그려 넣었네. 정확성을 원하는 이들에게는 어쩔 수 없지. 올해 들어 가장 잘 그린 그림일세. 마르면 바로 파리로 보낼 생각이네."

빈센트는 고갱의 신비로운 그림을 좋아했다. 그리하여 브르타뉴 사람들이 아를에서 포도를 수확하고 있는 모습을 그린 이 그림을 400프랑에 구입하라고 테오를 설득했다. 빈센트는 고갱이 예술에서 혁명을 일으켰다며 무척 좋아했다. 하지만 이 상상화는 둘의 마지막을 알리는 종소리였음을 빈센트는 모르고 있었다.

고갱을 따라서

고갱에게 자극을 받은 빈센트는 자신도 상상화를 그려보겠다고 마음먹었다. 그는 그동안 천착한 사실주의를 잊고 고갱에게 몰입했다. 고갱은 점점 빈센트의 선생처럼 굴기 시작하더니 그림 그리는 법을 다시 배우라고까지 했다. 이런 일이 부서지기 쉬운 빈센트에게는 얼마나 위험한지 고갱은 알지 못했다. 1903년에 쓴 회고록에서 고갱은 빈센트가 새로운 인상주의라는 학교에서 진흙탕을 걷고 있었다고 말했다.

"그는 완전하지는 않지만 부드러운 조화와 단색조를 얻었는데, 보병 나팔수에게 음이 부족했던 것이다."

이후 그 순종적인 학생은 놀랍게 발전했다고 했다. 문제는 그 발전의 내용이었는데, 고갱은 그 예로 빈센트의 「해바라기」와 「외젠 보슈의 초상」을 들었다. 그러나 두 그림은 고갱이 아를에 도착하기 전에 그린 것이다. 고갱의 회고록은 거짓투성이다. 음이 부족하다는 것도 옳지 않다. 빈센트는 노란색 속에서 여러 음계의 노란색을 찾아낸 것인데, 고갱은 그것을 이해하지 못했다. 1888년 고갱이 본 빈센트의 그림은 「아를의 침실」 「외젠 보슈의 초상」 그리고 '해바라기' 연작이었다. 빈센트는 고갱이 그 그림들을 오랫동안 쳐다보고는 하류로 취급했다고 말했다. 어처구니없게도 고갱의 지도 아래 빈센트는 아를에서 만난 환희의 색채를 버리고 뉘넌 시절의 색으로 돌아가려 했다.

빈센트는 새로 알게 된 고갱에 대해 베르나르에게 이렇게 썼다.

"고갱은 야망보다 본능이 우위에 있는 사람이네."

빈센트는 고갱의 여행담을 좋아했다. 해군, 전쟁, 검술, 전투, 복싱 등 고갱이 마르티니크에서 체류한 이야기는 빈센트를 매혹시켰다. 빈센트는 싸우기 좋아하고 모험가적인 고갱에게 점점 사로잡혔다.

"고갱이 여행을 많이 한 것은 익히 알고 있었지만 그가 진짜 해병이었다는

사실은 몰랐네. 그는 갖은 어려움을 견뎌낸 장루樓 선원이었어. 나는 그런 그를 더 많이 존경하고 믿게 되었네."

하지만 고갱은 벨기에로 가기를 원했다. 어느 날 갑자기 떠날 수도 있었지만, 그렇게 하면 남프랑스의 화실은 모두 수포로 돌아갈지도 모르는 일이었다. 빈센트 역시 차츰 고갱처럼 거친 사람과 함께할 수 없다는 것을 깨닫기 시작하면서 번민과 자책감으로 괴로워했다.

한편 빈센트는 계속해서 상상화에 마음을 두고 있었는데, 특히 날씨가 좋지 않을 때 작업하려고 했다. 그는 테오에게 이렇게 말했다.

"상상화는 자연을 보고 그린 그림보다 항상 덜 서툴러 보여. 분위기는 더 예술적으로 보이고."

이 시기 빈센트가 한 말 대부분에서 고갱의 영향이 감지된다. 빈센트가 기억과 상상력에 의존해서 그린 그림이 있다. 바로 「에턴 정원의 추억」이다. 우울한 분위기를 띠는 이 그림에는 에턴 목사관 뒤편 정원을 산책하는 두 여인이 등장한다. 빈센트가 빌에게 보낸 편지에 따르면 "닮지 않았지만 그림 속 인물은 너와 어머니야"라고 했다. 하지만 그의 말은 눈 가리고 아웅이다. 빌과 케이의 사진을 놓고 그림과 비교해보면 작품 속 인물은 케이를 쏙 빼닮았기 때문이다. 에턴은 케이에 대한 사랑으로 몸살을 앓던 장소이기도 했다. 또 당시 어머니와 케이는 자주 함께 산책했다. 게다가 이 그림은 상상화가 아니던가. 하지만 빈센트로서는 가족들에게 케이에 대해서는 말도 꺼낼 수 없었으므로 빌과 어머니를 그린 것이라고 말한 게 분명하다. 좌우간 그림 속 인물이 누구인지는 중요한 점이 아니었다. 그는 빌에게 쓴 편지에서 이렇게 말했다.

"고갱은 내게 완전히 상상력으로 그리도록 많은 용기를 주고 있어."

테오에게도 이렇게 썼다.

"고갱은 내게 상상력으로 그리라고 용기를 주는데, 그렇게 해서 얻은 어떤 것

은 미스터리보다 더한 느낌을 주기도 해."

그러나 한편으로 빈센트는 상상 속에서 망설이며 불편해했다. 훗날 생레미 프로방스에 있을 때 그는 이렇게 말했다.

"모든 방식의 공부는 진실을 남길 것이다. 그것은 아마도 병과 싸우기 위한 약인데, 항상 걱정을 지속시키지."

베르나르에게는 더 정확하게 말했다.

"자네도 알다시피 고갱이 아를에 있을 때 나는 한두 번 추상 작업을 해보았네. 「룰랭 부인의 초상」과 「소설 읽는 여인」이 바로 그것이지. 추상은 매력적인 방법으로 보이더군. 반가운 대지였던 그것은 정말 너무 좋았어. 하지만 나는 곧 벽에 부딪히고 말았네."

두 개의 의자

1888년 11월 중순 무렵 빈센트는 두 개의 의자를 그렸다. 「빈센트의 의자」와 「고갱의 의자」가 그것이다. 대낮의 분위기를 띠는 「빈센트의 의자」는 푸른색 바탕 위에 노란색으로 그려져 있는데, 빈센트의 그림에서 이런 색의 조합은 대체로 기쁨을 의미한다. 농가에서 사용하는 이 의자 위에는 담배 파이프가 놓여 있다. 반면 「고갱의 의자」의 색조는 「밤의 카페」의 그것과 비슷하다. 빈센트에게 이 색조는 죽음·폭력·죄·음흉한 정열을 상징한다.

빈센트는 이어 룰랭의 가족과 '해바라기' 연작도 그렸다. 고갱은 빈센트의 해바라기 그림을 보고는 모네가 그린 꽃보다 더 낫다고 했다. 그러면서 이렇게 말했다.

"이것이 바로 꽃이다!"

빈센트는 아주 행복했다. 한편 고갱은 「해바라기 화가」를 그리기도 했다. 고갱은 자신의 책 『이전과 이후』에서 빈센트가 그 그림을 보고서 이렇게 말했다

빈센트 반 고흐, 「빈센트의 의자」, 황마에 유채,
93×74cm, 1888~89년, 런던 내셔널갤러리.

빈센트 반 고흐, 「고갱의 의자」, 황마에 유채,
90×73cm, 1888년, 암스테르담 반고흐미술관.

고 전했다.

"나 맞아. 미쳤을 때의 나야."

빈센트는 생레미드프로방스에 있을 때 테오에게도 비슷한 말을 했다.

"그것은 나였다. 극도로 피곤하고 흥분된 상태의 나 말이야."

빈센트의 광기와 관련하여 고갱은 다음과 같은 일화를 전해주기도 했다.

"그 밤 우리는 카페에 갔다. 그는 압생트를 가볍게 마셨다. 그런데 갑자기 내게 컵을 던졌다. 나는 그의 팔을 잡아 피한 뒤 카페를 나왔다. 빈센트는 내 침대에 누워 있었고 잠시 뒤 잠들었다."

아침에 일어난 빈센트는 이렇게 말했단다.

"사랑하는 고갱. 기억이 가물가물한데, 어젯밤 내가 당신에게 무례했나요?"

고갱이 답했다.

"나는 자네를 넓은 아량으로 기꺼이 용서하네. 하지만 어젯밤의 일은 다시 일어나겠지. 만약 날 쳤다면 난 자네의 목을 졸랐을 것이고 스스로 제어할 수 없었을 거야. 내가 파리에 간다는 사실을 자네 동생에게 알리도록 허락해주게."

고갱은 빈센트의 지적 능력에 대해서는 언급하면서도 재능에 대해서는 결코 말한 적이 없다.

"이 사람은 놀라울 정도로 지적이며, 나는 그러한 그를 높이 존경한다. 그를 떠난 것을 후회하지만, 다시 말하건대 그럴 필요가 있었다."

테오에게 편지를 쓰려던 고갱은 마음을 바꾸어 빈센트와 함께 몽펠리에 여행을 계획했다. 하지만 두 사람은 몽펠리에의 박물관과 기차 안에서 격렬한 논쟁을 했고, 그 때문에 심기가 상하고 말았다. 고갱은 친구 슈페네케르에게 이렇게 썼다.

"서로 대항하는 감정이 욕이 나올 정도로 정말 심각해. 그것은 언제나 잠복 상태야."

빈센트도 테오에게 당시 상황을 전했다.

"폭발할 정도로 논쟁이 격렬해서 전류가 다 빠져나간 전지처럼 머리가 피곤했어."

그는 생레미드프로방스에서 테오에게 다시 상기시켰다.

"고갱과 나는 이런저런 문제로 잡담하다가 팽창된 열기에 신경이 터질 것 같았어."

두 점의 자화상

12월 중순, 두 화가는 자화상을 그렸다. 그런데 9월에 그린 것과는 분위기가 달라졌다. 고갱의 자화상이 친절하고 부드럽고 정서적으로 안정된 느낌을 주는 반면, 빈센트의 자화상은 공격적이고 고통이 담겨 있는 듯했다. 빈센트는 9월에 그린 것(301쪽 참조)과 비교하며 자신의 이전과 이후라고 말했다. 이 자화상은 마치 둘 사이에 곧 일어날 일을 예견하는 듯했다.

빈센트는 단지 궁지에 몰리고 풀이 꺾인 상태였음이 분명하다. 그는 지난 10년간 해온 자신의 작업이 무가치하다고 느꼈다. 이제 자신의 판단은 흐려졌고 고갱의 시각으로 모든 것을 바라보았다. 하지만 다른 사람이 될 수 없었던 빈센트는 자신을 스스로 능지처참하고 십자가에 매달았다. 고갱과의 비극적인 만남으로 인해 그가 지금까지 끌고 온 모든 것은 수포로 돌아갔다. 그의 원대한 꿈은 부서져 폐허가 되고 말았다. 반면 고갱은 빈센트를 슬픔의 감옥에 가두고는 하루라도 빨리 아를을 떠날 궁리만 했다. 코펜하겐에 있는 아내에게 200프랑을 보낼 수 있게 되자 더는 아를에 머물 이유가 없었다. 빈센트가 고갱에게 떠날 것이냐고 묻자 고갱은 그렇다고 답했다. 빈센트는 신문의 기사 제목을 찢어 고갱에게 보여주었다. 거기에는 이런 말이 적혀 있었다.

"살인자는 도망쳤다."

빈센트 반 고흐, 「자화상」, 캔버스에 유채, 46×38cm, 1888년, 뉴욕 메트로폴리탄미술관.

파국

고갱은 1903년에 쓴 회고록에서 1888년 12월 23일 밤에 있었던 '그 일'에 관해 말했다.

"오 신이시여, 무슨 날입니까! 밤이 되자 나는 저녁 식사를 준비하고 혼자 바람을 쐬러 꽃이 핀 월계수 길로 갔다. 광장을 다 지났을 무렵 귀에 익은 재빠른 발자국 소리가 등 뒤에서 들려왔다. 내가 등을 돌린 순간, 빈센트는 내 쪽으로 향해 있던 면도칼을 손에 들고서 허둥대고 있었다. 내 시선이 아주 강렬했는지 그는 머리를 숙이고 면도칼을 접더니 집으로 난 길로 도로 달려갔다."

하지만 베르나르에 따르면 빈센트는 손에 면도칼을 들고 있지 않았다. 사건이 있고 고갱은 그 끔찍한 일에 대해 베르나르에게 이야기했다. 한 달 뒤 베르나르는 그 이야기를 알베르 오리에Albert Aurier에게 썼다.

"내가 떠나던 날, 빈센트는 내 뒤로 달려왔다. 밤이었다. 나는 뒤돌아보았다. 왜냐하면 얼마 전부터 그는 이상하게 변해서 나 스스로도 눈치 챌 수 있었기 때문이다. 그는 내게 '당신은 과묵한 사람이오. 나도 그럴 수 있소'라고 했다. 나는 잠을 자기 위해 호텔로 갔다."

고갱이 베르나르에게 들려준 이야기에는 면도칼 이야기가 빠져 있다. 미스터리다. 그나저나 '과묵한 사람'과 '귀를 자른 행동' 사이에는 무슨 연관성이 있는 것일까? 그날 두 사람은 카페에서 압생트를 마셨고 노란 집에서 식사를 했다. 문제는 그 다음이었다. 고갱은 파리에 올라가려면 온종일 기차를 타야 하므로 호텔에서 편하게 잤다고 했다. 빈센트는 하필이면 왜 그날 자해했을까?

다음 날 고갱은 자신의 짐을 가지러 노란 집으로 갔다. 그런데 경찰관이 집 앞을 가로막고 있었다. 고갱은 당시를 이렇게 회상했다.

"선생, 당신의 친구에게 무슨 짓을 한 것이오?"

"나는 잘 모르는 일이오."

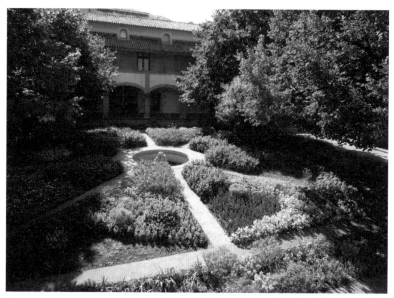

아를도서관 빈센트가 머물렀던 아를병원이 있던 자리에는 오늘날 아를도서관이 들어서 있다. 빈센트가 그린 「아를병원의 병실」은 이곳의 꼭 대기 층 열람실이다.

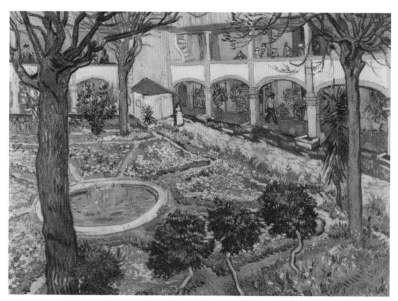

빈센트 반 고흐, 「아를병원의 정원」, 캔버스에 유채, 73×92cm, 1889년, 빈터투어 오스카레인하르트미술관.

"당신은 이 일에 대해 잘 알 텐데요. 그는 죽었소."

고갱은 사람들의 야유 속에서 얼음처럼 차갑게 굳었다. 몇 분 뒤 정신을 가다듬은 고갱은 이렇게 말했다.

"알겠소. 올라가서 설명하겠소."

그들은 노란 집으로 올라갔다. 계단과 방 도처에 피가 묻어 있었다. 빈센트는 의식을 잃은 상태로 침대에 시체처럼 누워 있었다. 고갱은 그의 몸을 만져보고는 체온이 느껴져서 안심했다. 이윽고 그는 빈센트가 자신에 대해 물으면 떠났다고 전해달라고 당부한 뒤 짐을 챙겨 노란 집을 나왔다. 그러고는 바로 테오에게 아를로 내려오라는 전보를 치고 호텔로 갔다. 고갱은 자신을 살인자로 몰고 간 사건임에도 이에 대해 분명하게 설명하지 않았다.

테오는 가장 빠른 기차를 타고 아를에 도착했다. 그는 고갱을 만난 뒤 형이 있는 병원으로 갔다. 그 병원이 있던 자리에는 오늘날 아를도서관이 들어서 있다. 나는 빈센트가 잘라낸 자신의 귀를 가져다준 창녀의 집이 어디인지 알고 싶어서 이곳에서 책을 열람했다. 사서와 함께 반나절이나 걸려서 겨우 길 이름을 찾아냈다. 19세기 아를시장이 바뀐 길 이름을 성실하게 기록해둔 덕이었다. 그 창녀의 이름은 라셸Rachel이다. 그녀가 살았던 곳으로 출발하기 전에 빈센트가 그린 「아를병원의 병실」의 현장을 찾아보았다. 그곳은 바로 내가 라셸이 살던 곳을 찾느라 반나절씩이나 앉아 있었던 도서관의 꼭대기 층 열람실이었다.

2016년 암스테르담 반고흐미술관에서 열린 〈미치기 일보직전에〉라는 전시에서 반 고흐 연구가 베르나데트 머피Bernadette Murphy가 라셸에 대해 새로운 주장을 폈다. 그에 따르면 라셸은 창녀가 아니라 창녀촌에서 일하는 청소부이며 개에게 물려 살이 떨어져가는 상처를 입었는데, 이 사실을 알고 있던 빈센트가 그녀에게 자신의 귀를 주었다고 한다. 또한 반 고흐를 진단한 의사 레의 진단서도 함께 전시되었다. 진단서에 그려진 빈센트의 상처를 보면 귓불을 제외한 귀

전체를 절단한 것으로 보인다. 하지만 빈센트를 직접 본 측근들, 화가 시냐크, 테오의 아내, 가셰 박사 등이 '귀의 반쪽'이라고 말했던 것으로 알려져 있어, 그 어느 쪽도 확신하기는 어렵다.

깨진 물병

사건이 있던 날로 다시 돌아가보자. 빈센트는 광장에서 고갱과 몇 마디를 나눈 뒤 노란 집으로 돌아갔다. 한참 동안 고통과 번민에 휩싸여 있던 그는 이윽고 면도칼로 자신의 왼쪽 귀를 잘랐다. 그는 수건과 침대보로 지혈을 시도했다. 그리고 모자를 눌러쓴 다음 귀를 신문지에 싸서 라셸에게 가져다주었다. 라마르틴 광장을 대각선으로 가로지르기만 하면 라셸의 집이 나온다. 빠른 걸음으로 3분이 채 걸리지 않는다. 밤 11시 30분이었다. 빈센트는 라셸에게 이렇게 말했다.

"이 물건을 소중하게 보관하세요."

라셸은 신문지를 열어보고는 실신했다. 이 사실은 곧 경찰에게도 알려졌다. 빈센트는 집으로 돌아와 잠들었다. 이 사건과 관련하여 빈센트는 어떤 것도 기억하지 못했다. 경찰에 의해 깨어난 빈센트는 파이프 담배를 찾는 한편 돈이 든 상자를 확인하게 했다. 이어 그는 병원에 입원했다. 하지만 그는 정상적인 상태가 아니었다. 간호사를 쫓아내는가 하면, 석탄 담은 그릇에 세수를 했다. 결국 그는 철재 침대에 묶인 상태로 지내야 했다.

형의 비참한 소식을 전해 들은 테오는 열다섯 시간이나 걸려 아를에 도착했다. 빈센트가 원한 만남은 이런 것이 아니었다. 아름다운 햇살이 내리쬐는 아를의 정원이나 금빛 찬란한 들녘이 아닌 차가운 병원이라니! 빈센트를 검진한 의사는 레였다. 정신과가 아닌 비뇨기과 의사였던 그는 빈센트의 증상에 대해 이렇게 말했다.

"그는 과음으로 혼돈 상태에 빠져 헛것을 보기도 한다. 일종의 정신분열증

라셀의 집 빈센트는 자신의 귀를 자른 뒤 신문지에 싸서 라셀의 집에 가져다주었다. 그러고는 이렇게 말했다. "이 물건을 소중하게 보관하세요."

이다."

병원장인 마리 쥘 조제프 위르파Marie Jules Joseph Urpar는 빈센트가 생레미드프로방스의 생폴병원으로 갈 때 진단서에 이렇게 썼다. 병원장 역시 정신과 의사는 아니었다.

"그는 6개월 동안 급성 정신착란에 시달려 발작을 일으켰다. 귀를 자른 것도 그때였다."

1888년 12월 30일자 지역 신문 『르 포럼 레 푸블리카Le Forum res Publica』에는 이런 기사가 실렸다.

"현재 톨레랑스의 집에 있는 네덜란드 화가 빈센트 반 고흐는 지난주 일요일

밤 11시 30분에 라셸이라는 사람에게 자신의 귀를 건네주며 부탁했다. '이 물건을 소중하게 보관하세요'라고."

의사 레와 목사 프레데리크 살$^{Frédéric Salles}$과 룰랭이 빈센트를 돌보아주었다. 당시 사람들은 빈센트가 살아날 가망이 없다고 여겼다. 하지만 부드럽고 자상한 젊은 의사 레는 빈센트가 빠르게 호전되고 있음을 알아차렸다. 테오는 세 사람에게 형을 부탁하고는 파리로 돌아갔다. 그는 떠나기 전에 노란 집, 론 강, 역 앞 카페, 라마르틴광장 등 형의 그림 속에 등장하는 장소를 둘러보았다. 형의 그림이 다시 보였을 것이다. 형과 만난 이후 테오는 아내 요하나 봉어르에게 이렇게 썼다.

"희망이 거의 없어. 그는 죽어야 했어. 그렇게 되어야 했어. 이런 생각을 하는 내 마음도 찢어져."

파리에서 인연을 맺은 고갱과 빈센트는 이 사건으로 인해 완전히 결별했다. 무엇이 두 사람을 비극으로 몰고 갔을까? 추측은 많지만 제대로 알려진 바가 없는 지옥의 장면은 빈센트가 스스로 귀를 자르는 것으로 막을 내렸다. 그 이면의 진실은 영원히 베일에 가려졌다.

빈센트, 그는 본래 예술에 대한 열정과 믿음으로 꽉 차 있었다. 작품을 위해 그토록 강렬한 색을 토해내던 그는 이제 온데간데없이 사라지고 말았다. 그 옛날 로이어에게 거절당한 이래 그의 피난처는 오직 그림뿐이었다. 그런데 고갱에게 버림받고 자신이 작업해온 것의 가치가 흔들리면서 그는 다시 한 번 삶의 막다른 골목으로 내몰렸다. 빈센트는 나중에 이 사건에 대해 이렇게 썼다.

"단지 잊지 말자. 깨진 물병은 깨진 물병이다. 어떤 경우에도 나는 주장할 권리가 있다."

막다른 골목

Arles

아를
1889년 1월~1889년 5월

1889년 1월 4일, 빈센트는 테오에게 편지를 썼다. 그는 곧 봄이 오면 소박한 길을 다시 걷고 꽃이 핀 과수원에서 그림을 그릴 것이라고 말했다. 그리고 무모하게 돈을 쓰게 하고 쓸데없이 남프랑스까지 오게 해서 미안하다는 말도 전했다. 정신은 일종의 심취 상태로서 낙관적으로 본다고 했다. 같은 날 고갱에게도 편지를 썼다. 빈센트는 우선 테오를 오게 한 것에 대해 고갱을 나무랐다. 그리고 작고 가엾은 노란 집에 대해 나쁘게 말하지 말아달라고 부탁했다.

룰랭과 청소부는 노란 집을 원래대로 정리해놓았다. 1월 7일 레는 빈센트를 퇴원시켰다. 빈센트는 노란 집에 돌아가자 바로 그림을 그리기 시작했다. 그는 탁자 위에 양파, 파이프, 테오의 편지, 건강 연감이 있는 정물화를 그렸다. 초록색 물병에는 포도주가 들어 있고, 촛불도 켜져 있다. 레는 다른 의사 두 명과 함께 빈센트의 그림을 보기 위해 노란 집에 들렀다. 그들이 그림을 좋아한다는 사실은, 특히 들라크루아를 좋아한다는 점은 빈센트를 기쁘게 했다. 빈센트는 그

빈센트 반 고흐, 「양파가 있는 정물화」, 캔버스에 유채, 50×64cm, 1889년, 오테를로 크뢸러뮐러미술관.

들에게 보색을 이해시키며 그림을 보는 눈이 높은 사람들을 알게 되었다고 행복해했다. 그는 테오에게 렘브란트의 판화인 「해부학 강의」를 레에게 보내주라고 부탁했다. 그리고 자신은 정서적 안정을 되찾았고 모든 것이 잘 되어간다며 걱정하지 말라는 당부도 잊지 않았다.

고갱이 지나간 자리

하지만 고갱이 지나간 자리는 빈센트에게 절망을 가져다주었다. 빈센트는 자신의 그림을 무가치하다고 느꼈다. 또한 그는 병원비, 집 청소비, 세탁비, 연료비 등으로 총 103.50프랑을 썼는데, 그렇게 많은 돈을 낭비했다는 사실도 그를 힘

들게 했다. 테오가 1월 말까지 버틸 돈을 보내지 않는다면 그는 굶어야만 했다. 그는 테오에게 이렇게 썼다.

"난 허약하고 근심이 많고 공포에 떨고 있어."

그리고 고갱에 대해서도 언급했다.

"너와 나라면 용납할 수 없는 일을 그가 하는 것을 보았어. 그에 대한 몇 가지 소문을 들었지. 그를 가장 가까이에서 보니 무익한 상상력이나 자존심으로 완전히 무책임한 행동을 일삼더구나."

한편 고갱은 테오를 통해 빈센트의 '해바라기' 그림 한 점과 자신이 아를에 두고 온 그림을 교환하자고 제안했다. 빈센트는 고갱의 그 제안에 분개했다.

"그의 그림을 보내겠다. 그에게는 유용할지 모르겠으나 내게는 십중팔구 아무 쓸모가 없다."

"내 그림은 여기 상황에 맞게 내가 보관하마. 문제의 '해바라기'도 내가 보관할 거야. 그는 이미 두 점을 가지고 있지. 파리에서 교환한 것 말이야. 그에게는 그것으로 충분하다."

빈센트는 정기적으로 병원을 드나들면서 레를 모델로 초상화를 그렸다. 그림 속의 레는 그의 사진 속 모습과 아주 흡사하다. 빈센트는 자화상도 그렸다. 털모자에 파이프를 물고 있는 그 그림은 붉은색과 초록색으로 표현되어 있다. 그 색조는 바로 그의 그림에서 죽음과 아픔을 의미한다. 룰랭의 아내인 오귀스틴 룰랭Augustine Roulin의 초상화도 그렸다. 「자장가」라는 제목의 그 그림에서 룰랭 부인은 고갱의 의자에 앉아 아이를 재우고 있다. 손에 쥐고 있는 것은 바로 요람과 연결되어 있는 끈이다. 1월 말에는 고갱을 위해 결국 해바라기를 그렸고, 게 그림도 두 점 그렸다.

하지만 빈센트는 잠을 청하지 못했다. 때로는 음식에 독이 들어 있다며 3일간 식사를 거부하기도 했다. 청소부가 이 사실을 경찰에 알렸다. 경찰은 청소부

빈센트 반 고흐, 「자장가」, 캔버스에 유채, 92×72cm, 1889년, 보스턴 파인아트미술관.

에게 빈센트를 지켜볼 것을 당부했다. 결국 빈센트는 병원에 다시 들어갔다. 그는 환청과 환시에 시달리는가 하면, 혹시나 음식에 독을 탄 것은 아닌지 두려워했다. 그러나 이번에도 회복은 빠르게 진행되었다. 레는 테오에게 전보를 쳤다. 빈센트는 다시 좋아졌으며, 회복을 위해 병실에 잠시 머무르게 하겠다고 말이다. 열흘 뒤 빈센트는 다시 퇴원해 노란 집으로 돌아갔다.

친구 룰랭

빈센트를 도와준 룰랭에게 빌은 감사의 편지를 썼다. 룰랭은 이렇게 답했다.

"저는 이런 감사를 받기에 마땅하지 않습니다. 빈센트는 저의 자랑할 만한 친구입니다. 그의 모든 것이 높이 살 만하다고 말하고 싶군요."

이렇듯 빈센트의 든든한 이웃이었던 룰랭은 마르세유로 전근을 가게 되었다. 반갑지 않은 소식은 이뿐만이 아니었다. 노란 집의 주인이 1888년 크리스마스 때의 일로 빈센트를 내보내기 위해 온갖 일을 꾸민 것이었다. 주인은 빈센트가 꾸며놓은 집을 다른 사람에게 세를 주려고 하는 한편, 빈센트를 아예 그 도시에서 추방시키려고 했다. 힘없는 빈센트는 엑스의 정신병원으로 가야 한다면 가겠다고 했다. 테오는 파리로 오라고 권했지만, 빈센트는 대도시의 소음은 좋을 것이 없다고 생각했다. 빈센트는 식사와 잠은 병원에서 해결했고, 산책을 하거나 그림을 그릴 때만 밖으로 나갔다. 어린이들은 그를 조롱하고 돌을 던지며 뒤따랐다. 어른들도 그들 나름대로 빈센트의 추방을 도모했다. 아를의 도서관에서 일한 쥘리앵은 당시 상황을 이렇게 증언했다.

"당시 떼거리로 몰려다니는, 열여섯 살에서 스무 살의 청년들 사이에 저도 끼어 있었어요. 할 일 없이 돌아다니는 바보스러운 철부지이던 우리는 그 사람을 놀잇감으로 즐겼어요. 욕을 퍼붓고 소리를 질러대면서요. 그는 고독한 행인이었어요. 푸른 작업복을 입고 있었고, 당시 도처에서 팔던 싸구려 밀짚모자를 쓰고 있었지요. 그는 그 모자에 파란색이나 노란색 리본을 맸어요. 기억납니다. 정말 부끄럽지만 저도 그에게 돌을 던지고 배추 포기를 던졌어요. 우리는 어렸지요. 말하면 무엇합니까. 더군다나 그는 이상한 사람이었어요. 입에 파이프를 물고 그림을 그리러 밭으로 갔지요. 크고 약간 구부정한 몸이며 미친 듯 쳐다보는 시선이며, 그는 항상 도망치는 것처럼 보였어요. 그래서 누구도 쳐다볼 엄두를 안 냈지요. 아마도 그 때문에 우리는 그를 뒤따르며 욕을 했는지도 몰라요. 그는 소문처럼 어떤 짓도 하지 않았어요. 술을 마실 때도 마찬가지였고요. 우리는 단지 그가 자살할까 봐 두려워했어요. 우리는 모두 그가 미쳤다고 생각했으

니까요. 저는 자주 그의 꿈을 꾸었어요. 부드럽게 사랑을 주고받아야 했던 고독한 천재를 우리가 지독한 고립 속에 홀로 가두었는지도 모릅니다."

살 목사

아를 사람들은 빈센트를 두고 계속해서 수군거렸고, 그에 대한 뜬소문은 커져만 갔다. 그들은 더한 불행을 초래하기 전에 방도를 세워야 한다고 주장했다. 그리하여 약 서른 명의 주민들이 빈센트를 병원에 가두어달라는 탄원서를 시청에 제출했다. 지누 부인과 룰랭의 가족은 빈센트를 지지했지만, 시장은 주민들의 말에 귀 기울이지 않을 수 없었다. 결국 빈센트는 확실한 이유도 없이 병원에 감금되고 말았다. 더 심각한 것은 앞으로 담배를 피워서도, 책을 읽어서도, 그림을 그려서도 안 된다는 점이었다. 이 사건과 관련하여 살 목사는 테오에게 편지를 썼다.

"이웃들은 모두 정신줄을 놓고 당신 형을 비난하고 있소. 그들은 그를 정신병자로 간주하며 가두어달라고 청하고 있소. 애석하게도 전에 한 번 광적인 짓으로 병원 신세를 진 일은 그들의 말에 힘을 실어주고 있소. 이 불쌍한 젊은이에게는 모두 나쁜 의미로 작용하고 있단 말이오."

주민들과 경찰들에 둘러싸인 빈센트는 테오에게 한 달 동안 편지를 쓰지 못하다가 3월 22일이 되어서야 겨우 펜을 들었다.

"어째든 오랜 시간을 죄 없이 열쇠로 잠근 방에 갇혀 있었다. 죄에 대한 증거를 만들 때까지."

빈센트를 도운 살 목사의 교회는 아를 여행안내소 부근에 현존한다. 하지만 입구가 애매모호해서 건물의 외형만 보았는데, 현재도 교회인지는 알 수가 없었다.

살 목사는 그동안 빈센트가 지낼 만한 다른 집을 알아보았다. 레가 결국 해

살 목사의 교회 아를 사람들은 빈센트를 두고 계속해서 수군거렸고 심지어 그를 병원에 가두어야 한다며 탄원서까지 제출했다. 마을 사람들의 그런 적대적인 분위기 속에서도 살 목사는 빈센트를 지지하고 도와주었다. 살 목사가 맡았던 교회는 아를 여행안내소 부근에 있다.

결책을 찾아냈다. 그의 어머니 소유의 방 두 개를 세 주기로 한 것이다. 한편 시냐크가 빈센트를 만나기 위해 3월에 아를에 왔다. 시냐크를 만났을 때 빈센트는 너무도 기쁜 나머지 이런 편지를 썼다.

"느닷없는 이런 감정이 반복된다면 잠깐씩 정신이 취해 만성질환이 될 것 같더구나."

하지만 유감스럽게도 빈센트는 병동에 있었고, 그의 머리에는 붕대가 감겨 있었다. 정신은 말짱했다. 시냐크는 그와 함께 외출을 할 수 있도록 허가받았다. 그들은 노란 집으로 갔다. 빈센트는 시냐크에게 자신의 작품을 보여주었다. 시냐크는 테오에게 이렇게 썼다.

"그는 내게 자신의 작품을 보여주었는데, 몇 점은 아주 좋았고 모두 호기심을 자극했습니다."

고갱 역시 같은 말을 한 적이 있다. 그는 빈센트의 시각을 '호기심'이라 표현했다. 시냐크는 빈센트와 그림뿐만 아니라 문학과 사회주의 등에 대해 많은 이야기를 나누었다. 그는 테오에게 이렇게 썼다.

"빈센트의 정신 건강은 완벽합니다."

하지만 나중에 코키오에게는 이렇게 말했다.

"밤이 되자 빈센트가 테레빈유를 마시려고 해서 병원으로 다시 데리고 갔습니다."

시냐크가 다녀간 뒤 빈센트는 미술 재료를 받아 그림을 그릴 수 있게 되었다. 빈센트는 따뜻한 어머니의 품이 그리웠을까? 그는 '자장가' 연작을 다섯 점 그렸다. 그 밖에도 '해바라기' 연작 세 점, 룰랭을 모델로 초상화 세 점도 그렸다. 그렇게 그는 귀를 자른 뒤 4개월 동안 서른세 점의 그림을 그렸다.

발작

빈센트는 4월 중순에 노란 집을 떠나 레의 아파트로 들어갔다. 그 무렵 테오는 네덜란드에 가서 결혼식을 올린 뒤 파리로 돌아왔다. 빈센트는 살 목사와 함께 생레미드프로방스에서 2킬로미터 떨어진 생폴드모졸병원을 알아보았다. 2~3개월 정도 병이 회복되는 동안 받아줄 수 있는지, 그곳에서 그림을 그릴 수 있는지 등을 알아보았다. 빈센트는 병원에 들어가기로 했다. 새 화실을 만들어 다시 혼자 산다는 것은 더 이상 엄두가 안 났다. 이에 테오가 생폴드모졸병원장에게 편지를 썼다. 그는 빈센트가 처한 특별한 상황을 설명했다. 생폴드모졸병원에서는 밖에서 그림을 그릴 수 없고, 술을 마셔서도 안 된다고 했다. 매달 지불해야 하는 돈은 100프랑인데, 테오가 예상한 것보다 훨씬 비쌌다. 결국 테오

는 빈센트에게 퐁타벤으로 갈 것을 권했다. 빈센트는 다른 곳으로 갈 용기는 없다고 했다.

4월 말 빈센트는 다시 우울증에 시달렸다. 자신의 그림이 아무런 가치가 없다고 느낀 것이었다. 그는 테오에게 이렇게 썼다.

"내가 두 개의 박스에 그림을 담아 보낼 것이다. 네 손으로 없애도 괜찮다."

"이 안에는 똥이 가득하다. 없애야만 한다. 하지만 난 이 그림들을 그대로 보낸다. 네가 가능성이 있어 보이는 것은 보관할 테니까."

테오는 물론 그것을 모두 보관했다. 빈센트는 과거의 그림을 회상하며 이렇게 말하기도 했다.

"나는 가끔 후회한다. 네덜란드의 회색빛에 머물러야 했을지도, 혹은 몽마르트르 풍경이나 꾸준히 그리면 좋았을지도 모른다고."

그리고 그는 빌에게 자신의 증상을 설명했다.

"총 네 번의 큰 발작이 있었는데, 당시 내가 무엇을 말하고 원하고 행동했는지 아는 게 하나도 없구나. (중략) 지독하게 고통스러웠는데, 원인도 모른 채 가끔 공허한 감정에 빠지기도 하고, 과격한 비난과 우울증으로 머리가 피곤했어."

자신이 그동안 심혈을 기울여 작업해온 것을 무가치하다고 느끼는 것은 화가에게 견딜 수 없는 고통을 준다. 고갱이 빈센트에게 한 말은 칼로 난을 치는 것과 다를 바 없었다. 빈센트는 곧 생폴드모졸병원에 들어가게 되었다. 그럼에도 그의 길은 계속될 것이며, 올리브나무밭에서 다시 삶의 환희를 맛보게 될 것이다.

올리브나무 사이로

Saint-Rémy-de-Provence

생레미드프로방스
1889년 5월~1890년 5월

생레미드프로방스는 아를에서 24킬로미터 떨어진 곳에 있다. 처음 발을 내디뎠을 때 주변의 다른 도시에 비해 격이 높고 평화가 깃든 세련된 곳이라는 인상이 들었다. 한 여인은 알피유 산이 있기 때문이라고 했는데, 그 산이 주는 매력이 아주 남다르기는 한 모양이다. 이 도시가 자랑하는 또 다른 하나는 예언자 노스트라다무스다. 함께 버스에 탄 다른 관광객들은 모두 그의 생가로 향했다. 빈센트가 머문 정신병원으로 가는 사람은 나뿐이었다.

나는 생레미드프로방스의 중심가에서 내렸다. 거기에는 하얀 교회가 있는데 그것을 등지고 왼쪽으로 약 20분 정도 걸어가면 정신병원이 나온다. 얼마나 고요한지 들리는 소리라고는 내 발소리와 새소리뿐이었다. 빈센트는 그곳에서 1년을 보냈다. 먼저 긴 담벼락을 통과해야 하는데, 오른쪽으로는 커다란 올리브나무밭이 있었다. 빈센트가 테오에게 보여주고 싶어 한 바로 그 올리브나무밭이다.

생폴드모졸병원 빈센트는 이 병원에서 1년을 보냈다. 들리는 것은 사람의 발소리와 새소리뿐일 정도로 고요하다.

"아! 사랑하는 테오. 요즘의 올리브나무를 네가 볼 수 있다면 얼마나 좋을까. 은빛 잎사귀와 푸른빛을 배경으로 한 은빛 초록빛을. 땅바닥은 울퉁불퉁 오렌지 빛이야. (중략) 이것이야말로 다른 것에 비견할 만한 귀결! (중략) 거대한 옛것인 올리브나무 과수원의 속삭임은 어딘지 친근해. 너무나 아름다워. 내가 대면하고서 그림을 그리기에는 말이야."

철창살 너머로

자신이 선택한 생폴드모졸병원으로 들어갈 때 빈센트는 어떤 기분이었을까? 상상만으로도 병원으로 들어가는 내 마음은 무거웠다. 때는 1889년 5월 8일. 살 목사가 친절하게 빈센트와 동행해주었다. 병원장인 테오필 페롱^{Théophile Peyron}은

병실에서 바라본 풍경 병실 철창살 너머로 보이는 풍경은 숨이 막힐 정도로 아름답다. 병원 뒷산의 모습도 빈센트의 그림에서 보던 것과 다르지 않다. 거기 창가에 기대어 가만히 있다 보면 더 철저한 고독 속으로 빠져드는 듯하다.

아를 병원장이 보낸 편지를 건네받았다. 그런 뒤 빈센트에게 어디가 아픈지, 무엇을 원하는지를 물었다. 테오가 미리 손을 써놓은 덕분에 어렵지 않게 수속 절차를 마쳤다. 빈센트는 침실과 화실로 방 두 개를 얻고는 아주 만족해했다. 살 목사는 테오에게 이렇게 썼다.

"빈센트는 제가 떠날 때가 되자 뜨겁게 감사의 마음을 전했습니다. 그는 새로운 집에서 맞이할 삶을 생각하느라 크게 동요한 것 같지는 않아 보였습니다."

빈센트는 각종 규칙을 지켜야 하는 생폴드모졸병원 철창살 속의 삶에 갈수록 적응해갔다. 그는 프로빌리학교에서 아버지가 자신을 두고 떠난 일을 떠올렸다. 몇 주 뒤 그는 여동생에게 이렇게 썼다.

"내 인생은 완전히 무능하다. 배운 것이라고는 하나도 없이 기숙사 생활을 하던 열두 살 때나 마찬가지다."

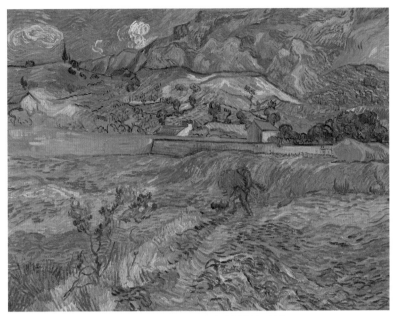

빈센트 반 고흐, 「농부가 있는 밀밭」, 캔버스에 유채, 73.7×92.1cm, 1889년, 인디애나폴리스미술관.

 병원에 들어서자 식사 중이던 간호사들이 나를 보고는 빈센트 때문에 왔느
냐며 다른 입구를 안내해주었다. 보통 들어갈 수 없는 곳인데 내가 입구를 잘
못 알고 들어선 것이었다. 그곳은 빈센트가 그린 그림의 현장이기도 했다. 사진
을 찍었지만 지웠다. 환자들에게 피해를 줄 수는 없는 노릇이니까.

 빈센트 때문에 온 사람은 다른 입구를 이용해야 한다. 진입로에는 빈센트의
그림 복사본들이 걸려 있다. 입장료를 내면 그림의 현장과 빈센트가 머문 병실
을 둘러볼 수 있다. 북쪽에서 온 빈센트가 그곳의 색에 매료된 것은 당연해 보
인다. 병실 철창살 너머로 보이는 풍경은 숨이 막힐 정도다. 「생폴드모졸병원의
뒷산」의 현장인데 지금도 변함없다. 나는 그 창가에 기대어 오랫동안 홀로 서

있었다. 부드러운 색조가 그 침묵을 감싸주었다. 왠지 쓸쓸하고 우울해서 더 철저한 고독 속으로 밀어 넣어지는 느낌이 들었다.

생폴드모졸병원

당시 쉰다섯 살이었던 페롱은 15년 전부터 이 기관을 운영해왔다. 해군 소속 군의관 출신인 그는 마르세유에서 안과 의사로 일하면서 정신과 치료에도 관심을 가지게 되었다. 빈센트는 그에 대해 이렇게 말했다.

"취미가 많은 이 작은 사람은 몇 년 전부터 홀아비였고, 검은색 안경을 끼고 있어. 병원은 침체를 겪고 있고, 보잘것없는 직업을 가진 그는 즐거움을 잊은 것처럼 보여."

생폴드모졸병원의 병동은 두 개이고, 성별로 나누어져 있었다. 12~13세기에 지어진 이 건물은 본래 성아우구스티누스수도회의 수도원으로, 아름다운 종탑과 넓은 정원, 커다란 나무들이 만들어내는 그늘이 인상적이다. 특히 나무들은 미스트랄의 영향으로 굴곡지고 꺾인 형태를 하고 있는데, 그 모습이 아주 아름답다. 혁명으로 이 수도원은 국유재산이 되었고, 1806년부터 정신병원으로 운영되었다. 그렇지만 병원 서비스는 수도사들이 맡고 있었다. 남자 환자는 열명 정도였으므로 빈센트는 어렵지 않게 방 두 개를 사용할 수 있었다.

병원은 끝도 보이지 않는 복도, 철창살이 있는 병실, 욕실과 주방 등으로 잘 정비되어 있었다. 빈센트는 중세 건물의 아름다움을 좋아했다. 하지만 환자들은 악몽 같아서 종종 공포에 떨었다. 특히 가톨릭 수녀들의 존재와 종교적 정신이 건물에 스며들어 있다며 빈센트는 언짢아했다. 수녀들이 그를 예의 바르고 섬세하게 잘 보살펴주었음에도 말이다. 빈센트는 처음에는 이곳에 온 것을 잘했다고 생각했지만, 밤새 울부짖는 환자들로 인해 힘들어했다. 그는 빌에게 이렇게 썼다.

"이래저래 미친 환자들의 삶을 가까이에서 보면서 내가 가지고 있던 애매모호한 두려움은 사라졌어. 나는 점점 광증도 다른 병과 마찬가지라고 여기게 되었어. 동물들처럼 지독하게 울부짖는 소리를 들었어."

뉘넌의 색조로 돌아가다

빈센트는 병동 생활에 적응해갔다.

"내가 정원에서 무엇을 그렸는지 내 그림을 받아보면 알게 될 거야. 그리고 이곳에서 내 우울증이 사라졌다는 것도."

빈센트가 그림을 그리고 있을 때면 환자들은 비밀스럽게 다가와 조용히 보고 갔다. 가끔은 관리인인 장 프랑수아 풀레Jean François Poulet의 동행 아래 야외에서 스케치를 하기도 했다. 풀레는 이렇게 말했다.

"그가 그림을 그릴 때면 그는 자신의 불행을 잊었고 그 무엇에도 관심이 없

「별이 빛나는 밤」의 현장 병원 뒷산 꼭대기에 올라가면 생레미드프로방스가 한눈에 보인다. 바로 「별이 빛나는 밤」의 현장이다. 하지만 그림 속 교회 종탑은 빈센트가 네덜란드를 상상하며 그려 넣은 것이다.

었다."

병원 뒷산 꼭대기로 올라가면 생레미드프로방스가 한눈에 보인다. 바로 「별이 빛나는 밤」의 현장이다. 하지만 그림 속 교회 종탑은 사실과 다르다. 빈센트가 네덜란드를 그리며 상상으로 그 교회를 그린 것이었다. 1889년 6월부터 한동안 그린 그림은 그렇듯 자유로운 상상을 바탕으로 작업한 것이다. 「사이프러스가 있는 밀밭」「올리브 과수원」「사이프러스」「감옥」 등이 그러하다. 이들 그림에서는 아를에서 선보인 보색대비를 버렸다. 대신 진흙 같은 황토색과 갈색 등 뉘넌 시절의 색조를 다시 사용했다.

"갑자기 북쪽에서 사용하던 색으로 다시 그리고 싶어졌어."

빈센트는 표현주의 그림에 관심을 가지게 되었다. 선은 주로 곡선을 사용했고, 자신의 고통을 사이프러스와 풍경에 담았다. 이 시기 그는 자신의 감정을 색보다는 선으로 전달했다. 사이프러스는 하늘을 향해 치솟는 지옥의 검은 불꽃처럼 표현했다. 별들 사이로 소용돌이치는 붓 터치는 마치 정신병원 환자들의 절박한 절규 같기도 하다. 이제 화면에서 아를의 밝음은 사라졌다.

1889년 6월 25일에 쓴 편지를 보면 빈센트는 자신의 모든 힘을 다해 그림에 매달렸다. 술과 담배를 금지하는 생활 속에서 그는 아침부터 저녁까지 오로지 그림에만 매달렸고, 그리하여 열두 점을 남겼다. 그는 테오에게 이렇게 말했다.

"내가 왜 여기까지 오게 되었는지 줄곧 그 이유를 찾으려 애썼다. 그런데 지독한 두려움과 공포가 깊이 생각하는 것을 방해해 일어난 것처럼 이 일도 일종의 사고에 불과했다."

그리고 그림에 관해서는 테오의 판단에 맡겼다.

"내가 보낸 그림들은 네가 원한다면 부수어버려도 좋아."

「별이 빛나는 밤」은 쇠라의 점묘법을 이용해서 그린 상상화다. 테오는 이 작품을 비롯하여 형의 다른 작품을 자신의 아파트에 전시해놓고 사람들에게 보

빈센트 반 고흐, 「별이 빛나는 밤」, 캔버스에 유채, 73.7×92.1cm, 1889년, 뉴욕 현대미술관.

여주었다. 카미유 피사로, 뤼시앵 피사로, 요섭 야코프 이삭손Joseph Jacob Isaacson, 야코프 메이어르 더 한Jacob Meyer de Haan, 에밀 페르디낭 폴락Emile Ferdinand Polack 등이 다녀갔다. 특히 아를 사람들을 그린 그림의 인기가 좋았다. 테오는 이 사실을 알리며 기뻐했지만 빈센트는 이렇게 답했다.

"자랑할 만한 사람들은 모델들이지 내 그림이 아니야."

얼마 뒤 빈센트는 소포로 보낼 자신의 그림을 찾기 위해 아를로 향했다. 이여행은 그에게 심각한 발작을 몰고 왔다.

가장 좋은 약

빈센트는 8월 말이 되어서야 겨우 외출을 했다. 그는 2개월간 편지를 쓰지 못했는데, 그간 발작이 심각했음을 말해준다. 겨우 펜을 잡은 그는 테오에게 이렇게 말했다.

"며칠 동안 나는 아를에 있을 때처럼 완전히 정신이 나갔는데, 그때만큼, 혹은 그때보다 더 나쁜 상태였어. 요약하면 발작도 다시 이어졌고, 또 일어날지도 몰라. 참으로 고약하구나."

결국 심한 고통, 정신착란, 환각, 악몽, 공포, 자살 시도 등으로 상태가 심각하다는 진단이 내려졌다. 정상적인 삶은 완전히 무너지고 폐허 그 자체가 되었다. 이 발작은 빈센트 스스로도 미쳐가고 있다고 의심할 정도였다. 정상적으로 살아갈 수 없다는 말인가? 이 나락은 어디에서 왔는가? 설마 테오의 아들이 태어난다는 소식 때문에? 아니면 아를에 가보니 그 악몽 같던 밤이 다시 생각나서?

밖에서 그림을 그리다가도 발작이 일어났다. 거센 바람 속에서도 빈센트는 그림을 끝내야 한다고 고집 부리다가 결국 간병인들에게 끌려 돌아왔다. 5일 동안 자살 시도와 환각 상태가 반복되었다. 화실에서 몸에 해를 입히는 물감을 먹기까지 한 적도 있었다. 깊은 우울증에 빠지면서 낫고자 하는 빈센트의 노력은 수포로 돌아갔다.

환각과 악몽 상태에서 점차 벗어나면 그림을 그리기 위해 재료를 달라고 간청했다. 페롱은 그림 그리는 일이 빈센트의 상태를 더 악화한다고 보고 그 청을 거절했다. 빈센트는 8월 말에 쓴 편지에서 이렇게 말했다.

"내가 나아지기를 바란다면 빠르든 늦든 그림을 그려야만 할 것이다. 그림을 그리면 능동적 힘이 솟고, 약한 정신을 일으켜준다. 그림으로써 다시 건강해질 수 있다."

"그 무엇보다도 나의 기분을 바꾸어주는 것은 작업이다. 내 모든 힘을 작업

빈센트의 병실 빈센트는 술과 담배를 금지하는 이곳의 생활 속에서 아침부터 저녁까지 오로지 그림만 그렸다. 거센 바람 속에서도 그림을 끝내야 한다고 고집을 부리다가 간병인들에게 끌려가기도 했다. 그는 그림이야말로 자신에게 가장 좋은 약이라고 했다.

생폴드모졸병원의 화실 오늘날 생폴드모졸병원에서는 미술치료가 중요한 자리를 차지하고 있는데, 빈센트 덕분이다. 그는 이 분야의 개척자라 해도 과언이 아니다.

에 쏟는다. 이것이야말로 가장 좋은 약이다."

오늘날 생폴드모졸병원에서는 미술치료가 중요한 자리를 차지하고 있는데, 빈센트 덕분이다. 그는 이 분야의 개척자였다. 빈센트는 테오에게 부탁했다. 자신은 그림을 그려야 한다고 페롱을 설득해달라고 말이다. 냉온욕 치료는 차도에 전혀 도움이 되지 않았다. 테오는 형의 그림 애호가들이 많아지고 있다는 좋은 소식을 전해주었다. 탕기 영감 역시 칭찬을 아끼지 않으면서 자신이 공간을 빌려서라도 빈센트의 그림을 전시하겠다고 했단다. 정작 빈센트는 계속되는 발작으로 나락으로 떨어지건만, 그의 그림은 거꾸로 영광의 꽃봉오리를 차츰 터뜨리고 있었던 것이다.

자기를 안다는 것

생폴드모졸병원에서도 빈센트는 자화상을 그렸는데, 이전 것에 비해 크기가 크다. 발작 전후에 그린 세 점의 자화상을 자세하게 살펴볼 만한데, 각각 워싱턴 D.C. 내셔널갤러리와 오슬로 국립미술관, 파리 오르세미술관에 소장되어 있다. 워싱턴에 있는 것은 발작 전의 자화상으로, 푸른색 작업복과 하얀 셔츠 차림의 창백한 환자가 한여름의 빛을 머금고 있다. 바탕은 보랏빛인데, 고통의 현기증 가운데 있는 듯한 심상이 그대로 드러나 있다. 밝은 태양을 머금고 있는 해바라기 색조의 수염과 머리 톤은 아주 밝다. 손에는 팔레트를 쥐고 있다. 오슬로 국립미술관의 자화상은 네덜란드 시기의 갈색조로 표현되어 있다. 이 그림에서 빈센트는 자신을 쥔데르트 농부로 묘사했다. 그는 어머니에게 보낸 편지에서 이렇게 말했다.

"여기 보내는 자화상을 보면 아시겠지만, 몇 년 동안 파리와 런던 같은 대도시에 가 있을 때 저는 더도 덜도 말고 쥔데르트의 농부 같은 분위기였어요. 가끔 저는 스스로 그 농부라고 느끼면서 이 세상에서 가장 유용한 농부이고 싶

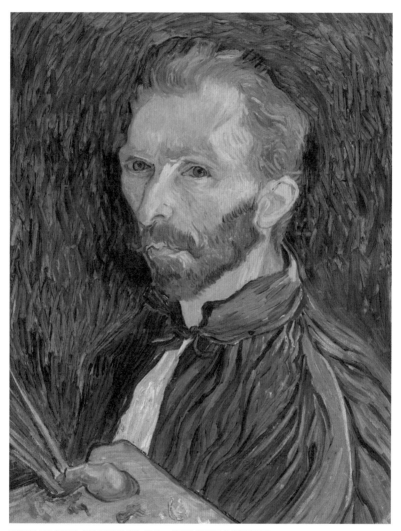

빈센트 반 고흐, 「자화상」, 캔버스에 유채, 57.8×44.5cm, 1889년, 워싱턴 D.C. 내셔널갤러리.

다는 생각을 했지요. 저에게는 숙련되기 위해 그린 그림과, 책에서 얻어낸 지식 등이 전부이지요. 저는 제가 농부보다 훨씬 열등하다고 생각해요, 맹세코! 농부들이 밭을 경작하듯이 저도 부지런히 그림을 경작합니다."

한편 파리 오르세미술관의 자화상은 발작 후에 그린 것으로, 배경과 옷은 단색조이고 전체가 일률적인 붓 터치로 표현되어 있다. 이 작품은 빈센트 자화상의 정점으로 평가받는다. 그는 테오에게 자화상에 대해 이렇게 썼다.

"우리는 흔히 자신을 알기가 어렵다고 말하지. 나 또한 당연히 그렇게 생각하는데, 자신을 그리는 것도 쉽지 않기는 마찬가지야."

모사가 아니라 번안이야

이 무렵 빈센트는 들라크루아나 밀레의 명화를 자신의 방식으로 모사하기도 했다. 수없이 데생으로 모사했던 그들의 그림을 유화로 20점 가량 작업했다. 그런데 그는 모사 작업에 양심의 가책을 느꼈던 것 같다. 그러면서 '모사'가 아니라 '번안'이라 부르고 싶어 했다.

"내가 밀레의 작품을 계속 모사(번안이라고 부르도록 하자)하는 것을 두고 사람들이 어떻게 말해도 상관없어. 그들이 나를 모사가라고 혐오하고 방해해도 나는 그런 작업을 일관되고 진지하게 밀고 나가고 싶어."

그리고 앞서 말했듯 자신의 아를 화실을 색만 다르게 해서 두 점 더 그렸다. 노인이 팔꿈치를 무릎에 대고 얼굴을 파묻고 있는 그림 또한 자신의 불행을 투영하는 듯 다시 그렸다. 창밖으로 보이는 풍경을 외면한 채 과거에 그리고 싶었던 것을 그린 듯하다. 몇 주 동안 그는 병실에서 나오지 않았고, 다른 환자들을 만나지도 않았다. 그는 그렇게 회복기를 보내고 있는 듯했다. 밀레의 작품을 모사하는 것과 관련하여 그는 빌에게 이렇게 썼다.

"아마도 나 자신의 작품을 창조하는 것보다 모사 작업을 하는 것이 더 유용

빈센트 반 고흐, 「낮잠」, 캔버스에 유채, 73×91cm, 1890년, 파리 오르세미술관.

한지도 몰라.”

테오에게는 이렇게 썼다.

“슬픔을 영혼에 담아두어서는 안 된다. 늪지대에 물이 고이는 것처럼 말이야.”

그는 그만의 낙천적인 성격을 되찾아가는 한편으로, 브르타뉴에서 작업하는 화가들을 떠올리면서 돈이 많이 드는 이곳에 있게 된 것을 애석하게 생각했다.

“그들은 확실히 지금 나보다 더 나은 그림을 그리는 중일 거야.”

그림을 그리려면 매번 의사에게 허락을 받아야 한다는 사실이 그를 괴롭혔다. 그는 테오에게 정신병원을 떠나고 싶다고 했다. 테오도 좋다고 했다. 이에 세잔과 고갱을 돕기도 했던 피사로에게 부탁했다. 피사로는 오베르쉬르우아즈를

추천했다. 그곳에는 의사 폴 가셰Paul Gachet가 있었다. 가셰는 의사이면서 예술에도 조예가 깊어 피사로를 비롯한 인상주의 화가들의 친구였다. 피사로가 가셰를 만나보겠다고 약속했다. 가셰는 빈센트의 주치의가 되겠다고 흔쾌히 승낙했고, 빈센트가 그림을 그리는 데 별 문제가 없도록 보살피겠다고 했다.

빈센트는 드디어 정원으로 나와 야외에서 그림을 그리기 시작했다. 곡선으로 얽힌 나무들, 가을의 정적과 그 속의 평화를 표현했다. 「해 질 녘 소나무와 여인」을 보면 정면에 등장하는 소나무 두 그루가 마치 테오와 빈센트를 암시하듯 한 그루는 천둥 번개로 부러지고 다른 한 그루는 서 있다. 빈센트는 이처럼 대상의 짝을 지은 그림을 많이 그렸다. 그중 하나는 정상적으로 놓여 있고, 다른 하나는 뒤집어져 있기 일쑤다. 가령 「구두 한 켤레」나 「두 마리 게」가 그러하다. 그는 또한 병원 밖의 올리브나무들도 반복해서 그렸다.

유일한 개척자

파리에 있는 동생 테오는 온 마음을 다해 형의 화상 노릇을 했다. 그는 형의 그림을 아주 훌륭하다고 생각하며 바쁘게 서둘렀다. 그는 〈레뱅〉전(1884년부터 벨기에의 전위적인 예술가들이 중심이 되어 개최한 전시)의 주요 인물이었던 화가 테오 판 리셀베르그헤Théo van Rysselberghe와도 만났다. 테오는 그에게 빈센트의 그림을 보여주었다. 테오의 주선으로 전시 요청을 받은 빈센트는 이렇게 답했다.

"어마어마한 재능을 가진 벨기에 화가들의 그림과 견주기에 내 그림은 부족하겠지만 그래도 그 전시에 참가하고 싶구나."

반아카데미를 기치로 형식과 틀을 벗어나고자 했던 〈레뱅〉전은 20명의 예술가들로 이루어졌는데, 이들은 20명의 새로운 화가를 더 추천할 수 있었다. 추천된 작가는 여섯 점의 작품을 전시할 수 있었다. 빈센트는 〈레뱅〉전을 통해 처음으로 공식적인 데뷔를 하게 되었다.

그 전에 빈센트는 〈앵데팡당〉에 「론강 위로 별이 빛나는 밤」과 「붓꽃」을 보냈고, 탕기 영감에게도 다른 여러 그림을 보냈다. 그의 그림이 여러 사람들의 입에 오르내리기 시작했다. 네덜란드 화가이자 미술평론가인 이삭손과 그의 친구들도 빈센트의 작품에 주목했는데, 이삭손은 그와 관련한 글을 네덜란드 신문에 기고하고자 했다. 그는 그 기사를 보내도 되는지 빈센트에게 의견을 물었다. 빈센트는 자신에 관한 기사에 놀라워했다. 하지만 그는 아직 공부가 더 필요하다며 좀 더 기다려달라고 했다. 이러한 형의 반응에 테오는 망연자실했다. 이삭손은 대신 1889년 8월 17일 암스테르담 신문의 '파리지앵의 편지'라는 코너에 새롭게 발견한 화가 빈센트에 관해 찬사를 담아 짤막하게 소개했다.

"형태와 색과 강렬한 인생으로 후대에 전해질 위대한 인물이 누가 있을까? 나는 한 사람을 알고 있다. 유일한 개척자인 한 사람을. 그는 지금 홀로 거대한 어둠과 대항하고 있다. 그의 이름은 빈센트. 그는 후대 사람들에게 예정된 사람

생폴드모졸병원에 있는 붓꽃 내가 방문했을 당시 꽃은 지고 없었지만 빈센트 그림 속 붓꽃을 떠올리며 카메라에 담았다.

이다. 나는 나중에라도 이 놀랄 만한 주인공에 관해서 쓸 수 있기를 소망한다. 그는 네덜란드 사람이다."

테오는 이 기사를 비롯하여 형에 관한 다른 기사를 생폴드모졸병원으로 보냈다. 하지만 빈센트는 이렇게 썼다.

"내가 너에게 말하지 않아도 알겠지만, 그들은 나에 대해 지나치게 과장해서 말해. 그래서 나에 관해 아무 말도 안 하면 좋겠어."

테오는 형이 상황을 제대로 판단할 능력이 없다고 생각했다. 그 사이 브뤼셀에서는 〈레뱅〉전 준비가 한창이었다. 이 전시에는 세잔도 참가하기로 되어 있었다. 살롱 낙선으로 지난 13년간 한 번도 전시를 하지 못한 그였다. 거의 무

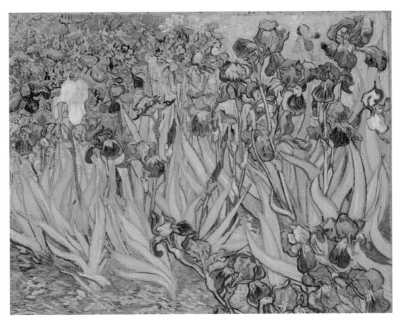

빈센트 반 고흐, 「붓꽃」, 캔버스에 유채, 71.1×93cm, 1889년, 로스앤젤레스 폴게티미술관.

명이나 마찬가지였지만 몇몇 젊은 화가들은 탕기 영감의 가게에서 그의 그림을 보고 그를 거장으로 여기고 있었다. 그러기에 그의 작품이 전시된다는 것은 엄청난 사건이었다. 그 밖에도 피사로, 시냐크, 피에르 퓌비 드 샤반Pierre Puvis de Chavannes, 르누아르, 시슬레, 툴루즈로트레크가 참가할 예정이었다.

전시 개최자인 옥타브 모Octave Maus가 보낸 초대장이 생폴드모졸병원에 도착했다. 빈센트는 여섯 점의 그림을 선택했다. '해바라기' 두 점을 비롯하여, 「해 질 녘 소나무와 여인」 「아를의 과수원」 「해 뜨는 밀밭 풍경」 「붉은 포도밭」이 그것이다.

파리 중심으로

한편 브르타뉴에 있던 베르나르는 파리로 가서 오리에와 함께 테오 집에 들렀다. 빈센트의 새로운 그림을 보기 위해서였다. 1년 전부터 베르나르는 오리에를 만났다. 스물다섯 살의 오리에는 작가이자 미술평론가로, 특히 상징주의에 관심을 두고 있었다. 그는 잡지 『모더니즘』의 편집장이기도 했다. 그는 1888년 브르타뉴에서 베르나르를 만난 이후 빈센트에 관한 이야기를 들었다. 베르나르는 그에게 빈센트의 병세에 대해 말해주었고, 빈센트와 주고받은 편지도 보여주었다. 그렇게 말로만 듣던 빈센트의 작품을 테오의 집과 탕기 영감의 가게에서 보게 되었다. 그는 이 고립된 작가를 세상에 알려야겠다고 생각했다. 오리에는 신문 『메르퀴르 드 프랑스』 창간호에 '고립된 자들'이라는 제목 아래 그 첫 번째 인물로 빈센트를 다루었다. 그는 빈센트의 그림을 보면서 그런 그림은 이전에 없었다는 사실을 알아차리고는 빈센트 연구에 몰두했다. 그 기사가 실린 신문은 〈레뱅〉전 개막에 맞추어 발행되었다.

테오는 빈센트에게 축하 메시지를 보냈다. 브뤼셀에 보내기 위해 선택한 작품에 대해서도 찬사를 아끼지 않았다. 그러나 빈센트는 구필화랑에서 계속 일하지 않고 화가가 된 것을 후회했다. 크리스마스가 다가오면서 빈센트는 어머니에게 회한의 편지를 썼다. 자신과 아버지 간에 있었던 일에 대해 양심의 가책을 느낀다고 했다. 그의 그림이 서서히 세상에 알려지기 시작하는 그때, 그는 왜 갑자기 자신이 그토록 격렬하게 반항했던 아버지를 떠올린 것일까?

"저는 종종 과거의 일 때문에 후회로 몸서리칩니다. 제 병은 결국 저 자신의 잘못 때문이라 생각합니다. 이런저런 잘못은 어떤 방법으로도 정정할 수 없다는 것을 의심하지 않습니다."

이런 식의 후회는 끊이지 않았다. 그는 자신의 예술을 아버지와 단절하고 산 대가로 여겼다. 그리하여 테레빈유나 독성 물감을 입에 넣으며 자살 시도를 계

속했다. 그러면서도 그는 작업에 몰두했다. 그것만이 그의 유일한 숨통이었다. 물론 페롱이 허락해주어야 했다. 테오는 페롱에게 물감으로 하는 것이 안 된다면 데생이라도 할 수 있게 해달라고 사정했다. 빈센트는 병실을 나가기를 꿈꾸었다. 이곳에서 산다면 누구라도 정신병에 걸릴 것이라고 생각했다. 테오는 형의 파리행을 위한 만반의 준비를 갖추려고 노력했다. 하지만 그러기 위해서는 3개월을 더 기다려야 했다.

고립된 자

1890년 1월 18일, 〈레뱅〉전의 막이 올랐다. 오리에의 기사도 세상에 나왔다. 세잔의 작품을 기다리는 전시였지만, 오리에의 기사를 접한 사람들의 관심은 빈센트에게로 쏠렸다. 그런데 갑자기 엉뚱한 데서 사건이 터졌다. 언제나 스캔들을 몰고 다니던 세잔은 오히려 잠잠했다. 사건은 상징주의 화가인 앙리 드 그루Henry de Groux에게서 시작되었다. 그는 빈센트와 같은 방에 자신의 그림을 거는 것에 반대하며 전시 참여를 거부했다. 어찌나 완강했는지 상황은 매우 심각하게 전개되었다. 툴루즈로트레크는 위대한 화가를 욕되게 하지 말라며 울부짖었다. 전시 개최자인 모는 드 그루가 영원히 기억될 싸움을 걸었다고 말했다. 시냐크는 행여 툴루즈로트레크가 살해되면 자신이 그 자리에 서서 싸우겠다고 나섰다. 결국 주최 측은 드 그루를 제명하고 그에게서 사과를 받는 것으로 사건을 수습했다.

1월 19일, 전시회에 맞추어 잡지 『현대미술L'Art Moderne』이 발행되었다. 여기에는 오리에의 글 '고립된 자들'이 발췌되어 실렸다. 사람들은 그것을 읽고 대화를 나누었는데, 화제의 중심은 단연 빈센트 반 고흐였다.

이때 〈레뱅〉전에 함께 참가한 아나 보슈Anna Boch가 빈센트의 「붉은 포도밭」을 구입했다. 시인 외젠 보슈의 동생인 그녀는 빈센트와 아를에서 친분을 나눈

생폴드모졸병원 입구에 있는 올리브나무밭.

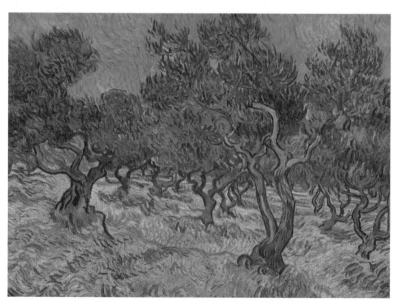

빈센트 반 고흐, 「올리브나무밭」, 캔버스에 유채, 71×90cm, 1889년, 오테를로 크뢸러뮐러미술관.

적이 있다.「붉은 포도밭」은 빈센트 살아생전 처음이자 마지막으로 팔린 작품이 되었다.

테오는 형에게 얼른 편지를 썼다. 그는「세잔의 풍경 연구, 시슬레의 풍경, 반 고흐의 심포니, 르누아르의 작품」이라는 제목의 기사를 언급하는 한편으로, 3월에 파리에서 열릴 〈앵데팡당〉전 소식도 알렸다. 또한 형의 작품에 대한 찬사도 아끼지 않았다.

"올리브나무밭을 그린 그림은 보면 볼수록 아름다워. 특히 해질 무렵의 올리브나무밭은 최고야. 작년부터 형이 그린 그림은 실로 경탄할 만해."

빈센트는 이렇게 답했다.

"참을성을 가지고 성공할 때까지 기다려야 한다고 믿어. 너는 그 성공을 꼭 보게 될 거야."

1월 29일 아를에 다녀온 빈센트가 다시 발작을 일으켰다. 그 사이 오리에의 기사가 『메르퀴르 드 프랑스』에 실렸고, 1월 31일에는 테오의 아들 빈센트 빌럼 반 고흐가 태어났다. 발작에서 회복된 후 빈센트도 자신에 관한 기사를 읽었다. 어머니와 여동생과 이제 막 아버지가 된 테오도 그것을 읽었다. 특히 형의 고통과 고독과 슬픔을 함께 나누었던 테오의 마음에는 만감이 교차했을 것이다. 빈센트는 오리에에게 감사의 편지를 썼다. 사이프러스를 그린 그림도 한 점 보내주겠다고 약속했다. 하지만 아쉬운 점도 전했다. 오리에가 아를 시기의 작품을 격찬하면서 고갱의 영향이 크다고 한 것과, 몽티셀리를 언급하지 않은 점은 애석하다고 말이다. 빈센트는 어머니와 여동생에게도 편지를 쓰면서 테오의 아들 방에 걸어두면 좋을, 하얀 꽃이 핀 아몬드나무를 그리겠다는 생각도 전했다.

빈센트의 병

빈센트는 아를에 혼자 다녀온 뒤 다시 심각한 발작을 일으켰다. 무슨 일이

있었는지는 누구도 알 수 없다. 그는 2개월간 침을 흘리고, 울부짖고, 눈의 초점을 잃고, 물감을 먹고, 악몽과 공포에 시달렸다. 그 무렵 빈센트가 한 작업을 보면 브라반트 고향 집과 풍경이 갈색조로 어색하게 표현되어 있다. 그는 대체 어떤 병을 앓은 것일까? 세상 사람들은 그의 병을 정신분열증이라고도 하고, 간질이라고도 하고, 알코올중독이라고도 하고, 매독이라고도 하는 등 의견이 분분했다. 어떤 사람은 병리학적으로 진단할 수 없다고도 했다. 정신과 의사들이 쓴 글을 보면 문학적 소양이 담긴 빈센트의 편지에 의존해서 각자 주석을 달며 해석하다보니 소설되는 경향이 짙었다. 빈센트는 엄밀히 말해 세 명의 의사에게 진단을 받았다. 하지만 그들 모두 정신과 의사는 아니었다. 오늘날 생레미병원의 의사 장마르크 불롱Jean-Marc Boulon은 빈센트에 관해 오랫동안 다른 의사들과 의견을 나눈 결과, 빈센트는 조울성 정신병을 앓았던 것으로 결론 내렸다.

빈센트는 정상적인 사람이었다. 단지 극도의 긴장, 영양실조, 경제적 어려움, 무가치해 보이는 자신의 그림 앞에서 지속적인 고통을 받았고, 그것을 잊기 위해 독한 알코올에 의지할 수밖에 없었을 것이다. 그 모든 압박을 서른다섯 살까지 견뎌냈다는 사실만 보아도 그는 충분히 건강한 사람이었다.

테오, 요하나, 빌은 빈센트가 오랫동안 발작에 시달린다는 소식에 가슴 아파했다. 빈센트가 발작으로 바닥을 치는 동안에 고갱, 오리에, 피사로 등에게서 온 편지는 쌓여만 갔다. 테오도 썼다. 형의 그림들이 파리의 〈앵데팡당〉에 나간 뒤 좋은 반응이 있다는 내용이었다. 그러나 빈센트는 발작으로 인해 4월이 되어서야 뒤늦게 소식을 접했다. 빈센트가 한참 사경을 헤매던 1890년 3월 19일, 파리에서는 〈앵데팡당〉전이 개최되었다.

〈앵데팡당〉

1884년 조직된 〈앵데팡당〉은 관官이 주도하는 전시회에 반대하며 출발했다.

심사 없이 자유롭게 작품을 출품할 수 있는 이 전시회는 프랑스 대통령도 다녀가는 등 명실상부 공식 살롱으로 그 위상을 다져가는 가운데 새로운 미술 운동을 흡수했다. 빈센트는 이 전시회에 「아를 풍경」「생레미 풍경」「사이프러스가 있는 밀밭」「올리브나무」「해바라기」「알피유 풍경」 등을 포함하여 총 열 점의 그림을 선보였다. 빈센트 말고도 쇠라, 시냐크, 툴루즈로트레크, 앙크탱, 루소, 뤼시앵 피사로도 참가했다.

오리에의 기사를 읽은 사람들이 빈센트의 작품을 보기 위해 몰려들었다. 날마다 전시장을 들른 카미유 피사로는 테오에게 빈센트의 작품이 엄청난 성공을 거두고 있다는 좋은 소식을 가져다주었다. 당시 가장 잘 나가던 모네 역시 이 전시의 주인공은 빈센트라고 했다. 베르나르도 찬사를 아끼지 않았다. 하지만 그 누구보다 빈센트에게 가장 의미가 있는 사람은 바로 고갱이었다. 고갱은 전시를 관람하고는 빈센트의 작품이 가장 볼 만하다고 평했다. 당시 고갱은 가난하고 의기소침한 상태에 처해 있었던 반면, 빈센트는 날로 별이 되어가는 중이었다.

전시를 보고 난 고갱은 빈센트에게 편지를 썼다. 지난 겨울 크리스마스 무렵, 그 악몽 같던 밤을 뒤로한 채 헤어진 두 사람이었다. 편지에서 고갱은 빈센트의 그림을 인정했다.

"나는 우리가 헤어진 뒤 자네가 그린 그림들을 아주 자세히 보았네. 자네 동생 집에서 먼저 보았고, 그 다음 〈앵데팡당〉에서 보았지. 나는 진지하게 찬사를 보내네. 다른 많은 화가들도 자네의 작품이 가장 훌륭하다고 말하고 있네. 자연을 그린 그림들. 거기에는 자네만의 생각이 담겨 있더군. 나는 테오와 허물없는 대화를 나누며 자네의 그림 한 점과 내 것을 교환하고 싶다고 했네. 산 풍경을 그린 것이지. 두 여행자가 무엇을 찾아서 오르고 있는 듯 보이더군. 바로 거기에서 들라크루아의 감정이 느껴졌네. 색조가 그것을 잘 암시하더군. 여기저기 보

빈센트 반 고흐, 「꽃이 피는 아몬드나무」, 캔버스에 유채, 73.3×92.4cm, 1890년, 암스테르담 반고흐미술관.

랏빛이 전체로 퍼져 있고, 붉은 색조는 빛처럼 보였지. 아름답고 웅장했네. 오리
에와 베르나르를 비롯하며 많은 사람들과 긴 이야기를 나누었는데, 모두 자네
에게 찬사를 보내네."

　빈센트에게 이보다 더 좋은 묘약이 있을까? 빈센트가 그토록 탁월하고 훌륭
하다고 생각한 고갱이 알아준 것이다. 고갱으로 인해 자신의 작업이 얼마나 무
가치하다고 느꼈던가. 빈센트의 병세는 언제 그랬냐는 듯 바로 좋아졌다. 「꽃이
피는 아몬드나무」도 바로 끝냈다. 아를로 가기 전, 즉 발작 전에 시작한 작품이
었는데 비로소 완성한 것이다. 빈센트는 완전히 새로운 출발선에 섰다. 테오는
빈센트의 새로운 거처를 찾기 위해 노력했다. 오베르쉬르우아즈가 가장 유력했

다. 가셰 박사에게서 빈센트를 돌보아준다는 약속도 받았다.

화가의 운명

빈센트는 한순간도 감시를 피할 수 없는 곳에서 벗어나야 했다. 그의 건강은 빠르게 호전되었다. 그와 함께 밀레의 그림을 자신의 방식으로 여러 점 모사하기도 했고, 꽃병 연작도 그렸는데 아를의 봄처럼 평화로운 색조가 다시 화면에서 빛났다. 노란 바탕에 그린 붓꽃 그림에서는 보랏빛 꽃이 짙은 노란색 화병에 꽂혀 있다. 가장 아름다운 날들이라는 듯이. 두 점의 꽃병 연작도 끝냈고, 들라크루아와 렘브란트 작품의 모사도 마쳤다.

빈센트는 정말로 완치된 것이었을까? 이제 사람들의 눈에 그는 정상인처럼 보였다. 페롱도 완치되었다고 기록했다. 정신병원을 나가는 빈센트는 결코 저주받은 화가가 아니었다. 모네, 고갱, 피사로 등 당대의 화가들에게 주목을 받는 잘나가는 화가였다.

나는 빈센트가 그림을 그린 현장을 달팽이처럼 느릿느릿 샅샅이 훑어보았다. 생레미드프로방스 사람들은 빈센트 투어 루트를 그림으로 그려놓았다. 조금 억지로 끼워맞춘 듯도 했지만, 그 그림을 따라 걸어보는 것도 나쁘지 않았다. 정신병원 뒷산 바위에도 앉아보았다. 제법 긴 시간 그 바위에 앉아 이 후미진 곳으로, 그것도 정신병원으로 들어가야만 했던 한 화가의 운명을 생각했다. 그의 삶은 참으로 고통스럽고 비극적이었지만, 그가 남긴 그림은 우리의 마음을 위로해주니 아이러니하다. 그렇다면 한 화가가 그림에 바쳐야 하는 것은 화가 전부라는 세잔의 말은 옳은가? 슬픈 생각이 들었다.

150점의 유화와 125점의 데생, 빈센트가 생레미드프로방스에서 쏟아낸 작품 수다. 그의 수많은 자화상 중 가장 빛나는 것도, 오늘날 전 세계인들이 좋아하는 「별이 빛나는 밤」도 이곳에서 탄생했다. 가장 고통스러운 순간에 가장 찬

빈센트 반 고흐, 「붓꽃」, 캔버스에 유채, 92.7×73.9cm, 1890년, 암스테르담 반고흐미술관.

란한 보석을 길어 올린 것이다. 빈센트는 그 고통의 어둠을 뚫고 다시 일어섰다. 이제 남은 시간은 그의 생각과 관계없이 기계처럼 흘러갈 것이다. 그가 테오에게 말한 것처럼.

"다시 회복되어 정원으로 나왔는데, 작업에 관해 훤히 보이더구나. 머릿속 아이디어로만 있는 그것은 내가 절대로 다 해내지 못하겠지만, 그것이 없더라도 나를 가로막지는 못해. 붓질은 기계처럼 나아갈 테니까."

1890년 5월 16일, 빈센트는 드디어 자유를 얻었다.

까마귀 나는 밀밭

Auvers-sur-Oise

오베르쉬르우아즈
1890년 5월 21일~1890년 7월 29일

오베르쉬르우아즈는 파리 서쪽 방향으로 30킬로미터 떨어진 곳에 위치해 있다. 빈센트가 들어오기 전부터도 화가들이 사랑한 마을이다. 해마다 4월부터 9월까지 주말이면 파리 북역과 오베르쉬르우아즈 간에는 직행열차가 운행된다. 이 글을 쓰는 동안 나는 오베르쉬르우아즈를 자주 드나들었다. 한 번은 두 명의 한국 대학생들과 갔는데, 일찍 내리는 실수를 하고 말았다. 차창 밖으로 보이는 오베르쉬르우아즈 안내 표지를 정류장 이름으로 착각한 것이었다. 어쩔 수 없이 걸어가야 했는데 거기서 내가 걸은 길은 빈센트가 산책한 우아즈 강변이었다. 결국 행운을 가져온 실수인 셈이었다. 우아즈 강변을 따라 오베르쉬르우아즈로 향하다 보면 명화의 현장을 알리는 표지판이 자주 나타난다.

한 번은 또 실수로 퐁투아즈역에 내리고 말았다. 두리번거리며 갈아탈 플랫폼을 찾고 있는데, 한 부인이 다가왔다. 오베르쉬르우아즈 주민이라는 그녀는 방향이 같다며 친절하게도 자동차에 나를 태워주었다. 날씨가 찌는 듯 더웠는

오베르역 파리에서 서쪽으로 30킬로미터 떨어진 곳에 있는 오베르쉬르우아즈는 빈센트가 아니더라도 많은 화가들이 사랑한 마을이다. 그럼에도 오베르쉬르우아즈 하면 단연 빈센트가 떠오른다.

빈센트 반 고흐, 「오베르의 길과 계단」, 캔버스에 유채, 49.8×70.1cm, 1890년, 세인트루이스미술관.

지라 거절하기도 어려웠다. 알고보니 그녀는 나의 학교 선배였고, 그녀의 남편
은 내가 국립미술학교에서 공부하던 시절 스승이었다. 그녀의 저택과 화실을
방문했는데, 가셰 박사의 집 구조와 비슷했다. 그녀는 젊은 시절 로마아카데미
드프랑스 메디치 장학생으로 수학했다고 한다. 그때 관장이 화가 발튀스^{Balthus}
였다고 한다. 그녀가 발튀스와 지낸 시절의 흑백사진을 보며 대화를 나눈 시간
은 감동 그 자체였다. 빈센트가 내게 준 선물 같았다. 오베르쉬르우아즈에 살면
서도 빈센트의 밀밭을 가본 지가 오래되었다는 그녀는 나와 동행하며 긴 시간
산책했다. 그녀는 나와 밀밭을 걷는 내내 오베르쉬르우아즈에 빈센트만 있는 것
이 아님을 반복해서 말했다. 하지만 우리는 오베르쉬르우아즈 하면 빈센트가
떠오르는데 어쩌랴.

해후

1890년 5월 17일 토요일 아침, 빈센트는 파리에 도착했다. 그는 홀로 남프랑
스에서 기차를 타고 열다섯 시간을 여행했다. 역에는 테오가 마중 나와 있었다.
요하나는 남편을 통해 들었고 서로 편지만 주고받았던 빈센트를 직접 만났다.
빈센트는 3일 동안 파리에서 보냈다. 그는 아무도 정신병원에서 막 나온 사람이
라고 보지 않을 정도로 아주 건강했다. 그의 파리 방문은 모든 이들에게 축제
가 되었다. 요하나가 빈센트를 아기 방으로 안내했다. 그녀에 의하면 아기를 본
빈센트는 눈물을 글썽였다고 한다.

테오와 빈센트는 최근의 전시에 관해 이야기를 나눈 다음 탕기 영감의 가게
로 갔다. 거기에는 빈센트의 그림이 100점가량 걸려 있었다. 탕기 영감은 빈센
트를 축하해주며 피사로 부자가 와서 그를 극찬한 일이며 〈레뱅〉과 〈앵데팡당〉
에 관해서도 전했다. 빈센트는 툴루즈로트레크와 시냐크가 빈센트를 위해 죽
을 뻔한 일 등을 모두 들었다. 그는 코르몽 화실의 옛 친구인 툴루즈로트레크

의 화실로 갔다. 요하나의 오빠 안드리스 봉어르^{Andries Bonger}도 빈센트를 만나 기쁨을 나누었다. 그는 그림 감정가가 되어 있었다.

다음 날 새벽 빈센트는 남프랑스에서 그린 자신의 그림을 바라보았다. 테오의 아파트는 구석구석 그림으로 꽉 차 있었다. 빈센트는 이때 느낀 점을 나중에 테오에게 썼는데, 글에서 자신감이 엿보인다.

"깊이 생각해보았는데, 나의 작업이 좋다고는 말할 수 없지만 더 나쁘게 그리지 않겠다고는 확신할 수 있어."

빈센트와 테오는 샹드마르스에서 열린 전시회도 관람했다. 이 전시회에서 빈센트는 퓌비 드 샤반의 그림을 오랫동안 쳐다보았다. 퓌비 드 샤반의 「자연과 예술 사이」는 세로 40.3, 가로 113.7센티미터 크기의 작품이다. 이에 영향을 받은 빈센트는 오베르쉬르우아즈에서 비슷한 비율과 크기의 그림을 그리기도 했다.

3일간 사랑하는 사람들과 함께한 시간은 어두웠던 과거를 모두 잊게 해주는 것 같았다. 빈센트는 오베르쉬르우아즈로 떠나면서 보름 뒤 파리로 다시 돌아와 테오의 가족을 그리겠다고 약속했다.

가셰 박사

빈센트가 오베르쉬르우아즈에 도착해서 가장 먼저 찾아간 곳은 가셰 박사의 집이었다. 그 집은 비스듬한 언덕에 위치해 있다. 그곳으로 올라가는 계단에는 그 집을 드나든 명예로운 자들의 이름이 동판에 새겨져 있다.

당시 예순 살이었던 가셰는 아주 건강했고 멋있게 나이가 들었다. 빈센트가 그린 초상화를 보면 그는 금발의 곱슬머리, 매부리코, 콧수염, 우울한 푸른빛의 눈동자를 가진 사람이었다. 그는 자유사상가로서 핍박받고 있던 공화주의를 지지했으며, 과학을 신뢰하고 약물 치료를 옹호했다. 그는 몽펠리에대학에서 우울증에 관한 논문으로 박사 학위를 받았다. 의과대학에 다닐 때는 해부 분석에

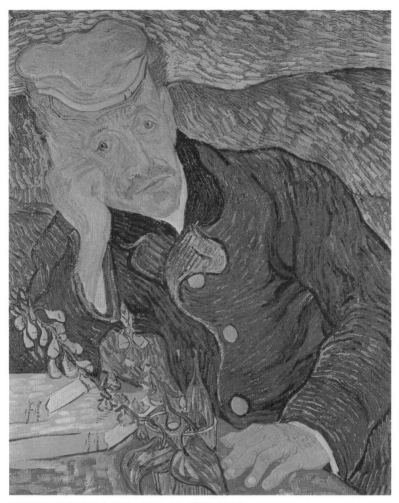

빈센트 반 고흐, 「가셰 박사의 초상」, 캔버스에 유채, 67×56cm, 1890년, 개인 소장.

는 관심이 없었다. 수술 같은 것은 할 수 없었던 그는 파리에서 정신병원을 운영하고 있었다. 그래서 매일 아침 파리로 출퇴근했다. 앞서 말한 바와 같이 그는 약물 치료를 즐겼는데, 빈센트가 그의 초상화에 디기탈리스를 그린 것도 그 때문이다. 그는 디기탈리스 잎에서 뽑아낸 독소를 강심제로 사용했다.

가셰는 예술가들과도 깊이 교유했다. 판화와 데생을 즐길 만큼 그림을 정열적으로 좋아한 그는 오베르쉬르우아즈에서 세잔과도 친하게 지냈다. 그 밖에도 몽티셀리, 피사로, 도미에와도 알고 지냈으며, 귀스타브 쿠르베Gustave Courbet와 위고를 만난 적도 있다. 릴에서 태어난 그는 자신의 그림에 서명을 하기도 했는데, 'van Ryssel'이라고 적었다. '릴 사람'이라는 의미다.

빈센트를 만난 가셰는 맥주 2리터까지는 마셔도 좋다고 허락했다. 빈센트는 그에게 매료당하면서도 그를 줄곧 의심했다.

"신경이 날카롭고, 적어도 나만큼 심각하게 공격당했을 법한 사람이야."

빈센트가 가셰의 집에서 놀란 것은 오래된 잡지들이었다.

"그의 집은 아주 낡은 것들로 가득한데, 인상주의 그림만 제외하면 온통 검고 또 검은 것들이야."

가셰는 인상주의 화가들의 그림을 좋아했다. 그의 집은 모네, 시슬레, 도미에, 피에르 데지레 기유메Pierre Désiré Guillemet, 마네, 르누아르, 쿠르베, 세잔, 피사로의 그림으로 풍성했다. 그는 화가들을 돌봐주거나 그들에게 다양한 서비스를 제공한 대가로 금전 대신 그림을 받았다.

빈센트는 가셰의 집 정원을 여러 점 그렸다. 강아지만도 여덟 마리가 있었던 가셰의 정원은 그 밖에도 닭, 토끼, 거위, 비둘기, 염소까지 말 그대로 동물 농장을 방불케 했다. 빈센트는 빌에게 이렇게 썼다.

"우리는 곧 친구가 되었고, 매주 하루 이틀은 그의 집으로 작업하러 갈 거야."

가셰는 빈센트에게 아무런 걱정을 하지 말고 그림을 그리라고 독려했다. 또

한 과거의 일은 이제 잊으라고도 했다. 빈센트는 조금만 이상해도 바로 가셰를 찾아갔다. 적어도 일주일에 한 번은 함께 저녁을 먹거나 그림을 그리거나 한담을 나누었다. 하지만 그 정도로는 불충분했던 모양이다. 가셰는 파리에 자주 나갔기 때문에 발작의 기미가 보이면 빈센트 홀로 감수해야 할 때도 많았다. 하지만 가셰는 빈센트의 병세가 완치되었다고 보았다.

라부여인숙

1890년 5월 9일, 빈센트가 아직 생레미에 있을 때 테오는 가셰에게 형이 오베르쉬르우아즈로 가게 된다면 머물 곳을 찾아달라는 편지를 썼다. 가셰는 여인숙을 알아봐주었다. 레미로에 있는 생토뱅여인숙으로, 하루에 6프랑 하는 곳이었다. 하지만 빈센트는 너무 비싸다며 자신이 직접 알아보았다. 그곳이 바로 오베르쉬르우아즈시청 앞에 있는 라부여인숙이다. 오늘날 그곳은 '빈센트의 집'으로 불린다.

빈센트는 오베르쉬르우아즈에서 아를과는 또 다른 아름다움을 찾았다. 그는 남프랑스에서 올라온 것은 잘한 일 같다며 테오에게 이렇게 썼다.

"이곳은 색상이 다양해."

"내가 생각한 것처럼 보랏빛은 더 보기 좋아. 오베르쉬르우아즈는 정말 아름다워."

여동생에게도 편지를 보냈다.

"지붕에 짚단을 얹어놓은 오두막집은 최고야. 내가 몇 채 작업해볼까 해."

도비니가 오베르쉬르우아즈에 있는 빈센트에게 처음으로 소식을 보냈다. 이어 세잔과 피사로도 연락을 취했다. 피사로는 퐁투아즈에 살고 있었는데, 그곳은 오베르쉬르우아즈와 아주 가깝다. 빈센트는 비록 가셰의 집을 드나들었지만 그럼에도 외로웠던 것 같다.

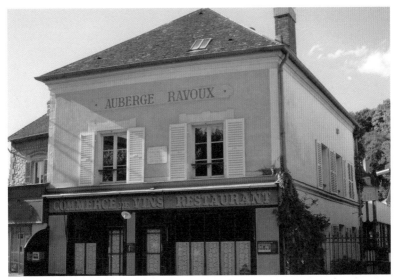

라부여인숙 빈센트가 지상에서 마지막으로 머물렀던 곳으로, 오늘날 이곳은 '빈센트의 집'으로 불린다. 1층에는 라부 씨가 운영하던 레스토랑이 그대로 운영되고 있고, 2층에는 빈센트가 머물렀던 다락방이 있다.

"도착한 날부터 너희의 소소한 소식을 기다렸어."

빈센트는 테오 가족이 네덜란드에서 바캉스를 보내기로 했다는 소식을 받았다. 버려진 기분이 된 그는 예전처럼 카페를 드나들기 시작했다. 깊은 슬픔과 우울감이 그를 자주 찾아왔다. 테오에게 보낸 편지에도 그런 불안이 묻어 있다.

"내 생각에 가셰를 완전히 믿어서는 안 돼. 내 보기에 그는 나보다 더 환자이거나 아니면 나와 동급이야. 자, 장님이 다른 장님을 데리고 다닌다면 두 사람다 구덩이에 빠지지 않겠니?"

"나는 스스로 실패자라고 느껴. 내 생각으로는 그래. 운명은 더 이상 바뀌지 않을 테고, 나는 그것을 받아들여야만 하겠지."

이러한 빈센트의 아픔과 불안을 함께한 라부여인숙은 현재 빈센트기념관

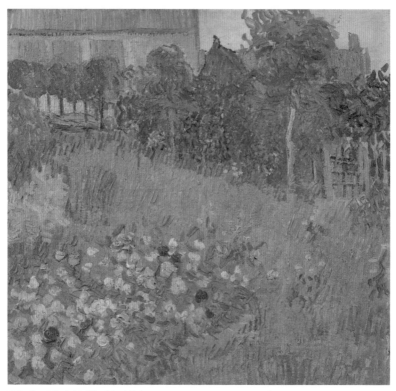

빈센트 반 고흐, 「도비니의 정원」, 캔버스에 유채, 51×51.2cm, 1890년, 암스테르담 반고흐미술관.

이 되어 있다. 라부 씨가 운영하던 레스토랑은 오늘날에도 계속 운영되고 있는데, 창문의 레이스조차 옛 모습 그대로 보존하려는 노력이 엿보인다. 라부여인숙 2층에는 빈센트의 다락방이 있다. 농가에서 쓰는 의자만 달랑 놓아두어서 작은 방인데도 썰렁하다. 이어져 있는 방에서는 빈센트의 오베르쉬르우아즈 시절을 편집한 영상이 돌아간다. 어두운 밀실에서 배경음악으로 울려 퍼지는 클래식 선율은 가슴 벅차게 한다. 하지만 약 10년 전 이곳을 방문했을 때는 감동 그

자체였지만, 어느새 상업적인 냄새가 끼어들면서 원래의 모습이 퇴색한 듯해 좀 아쉬웠다.

완성의 경지

가셰는 테오와 요하나에게 초대장을 보냈다. 빈센트의 일도 잘 되어가고 있는 듯했다. 그는 보통 행복한 상태에 있을 때 그림도 많이 그리고 편지도 많이 썼다. 그는 샹드마르스에서 본 퓌비 드 샤반의 그림을 떠올리며 빌에게 이렇게 썼다.

"그 그림을 한참 바라보았어. 르네상스가 다시 살아난 것처럼 보이더구나. 완전히 포근했지. 우리가 믿는 모든 현대성은 욕망으로 가득 차 있지만, 그 그림은 아주 오래된 것처럼 행복하게 느껴졌어."

빈센트는 아를의 카페 주인에게도 자신의 짐을 부쳐달라고 편지를 썼다.

"제 그림에 대한 기사가 두 번이나 났어요. 한 번은 파리의 신문에, 또 한 번은 브뤼셀의 신문에 말이지요. 두 곳에서는 전시회가 열렸는데, 저도 참여했답니다. 최근에는 고향인 네덜란드의 한 신문에도 저에 관한 기사가 실렸지요. 그 영향으로 사람들이 제 그림을 보러 왔답니다. 그게 끝이 아닙니다."

반면 테오에게는 의기소침한 어조로 썼다.

"그렇다 할지라도 몇 점은 아마추어 그림으로 보겠지."

가셰가 모델을 섰다. 그 결과는 열광적이었다. 그의 딸 마르그리트도 모델로 섰다. 「피아노 앞에 앉은 마르그리트 가셰」가 바로 그 그림이다. 그 밖에도 오베르쉬르우아즈 교회, 오두막, 밀밭, 정원, 꽃병에 담긴 꽃 등을 빈센트는 쉬지 않고 그렸다. 오베르쉬르우아즈에서 그린 빈센트의 그림은 우아하고 정확했으며 새로운 지평을 보여주었다. 작품의 구도 또한 명쾌했다. 이제 그의 그림은 무르익어 완성의 경지에 다가가고 있었다. 남프랑스의 강렬하고 동그란 태양은 사라졌다.

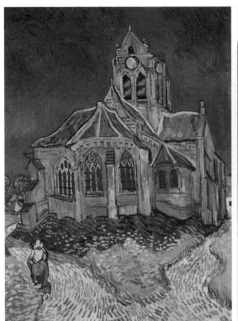

빈센트 반 고흐, 「오베르쉬르우아즈교회」, 캔버스에 유채, 93×74.5.cm, 1890년, 파리 오르세미술관.

오베르쉬르우아즈 교회 오베르쉬르우아즈에서 그린 빈센트의 그림은 우아하고 정확했으며 구도 또한 명쾌하다.

병도 완치된 듯했다. 빈센트는 어머니에게 이렇게 썼다.

"병세는 기후와 상관이 있어요. 요즘 들어 저의 병세는 완전히 깨끗해졌습니다."

1890년 6월 8일 일요일, 테오의 가족이 오베르쉬르우아즈를 방문했다. 빈센트는 기쁨에 젖었다. 가셰는 그들을 자신의 집으로 초대하여 점심을 함께했다. 가셰의 가족, 테오의 가족과 더불어 빈센트는 행복한 시간을 보냈다. 빈센트는 테오에게 오베르쉬르우아즈에서 살면 어떠냐고 했다. 하지만 테오 부부는 전혀 관심을 두지 않았다.

비극의 전조

1890년 6월 30일, 테오는 빈센트에게 운명 같은 편지를 보냈다. 아기가 아프다는 내용이었다. 요하나가 젖이 부족해서 우유를 먹였는데 그것을 마신 아이가 탈이 났고, 테오 부부도 과로로 지쳤다고 했다. 또한 일터에서 자신이 처한 상황도 전했다.

"쥐 같은 부소와 발라동이 나를 이제 막 들어온 신참내기로 대하며 업신여기는데 어떡해야 할지 모르겠어."

갓난아기는 아프고, 테오의 자리는 위태로웠다. 형이 완치되었다고 믿었기에 테오는 모든 일을 사실대로 말하며 의논했다. 빈센트는 아주 심각하게 반응했다. 테오는 형이 걱정되어 곧바로 답장을 보냈다.

"나의 노장인 형에게 말해야겠죠. 나를 봐서라도 너무 머리 터지게 생각하지 마세요. 나를 기쁘게 하려면 형이 건강을 유지하며 그림을 그려야 해요."

하지만 비극의 문은 열리고 있었다. 테오는 자신의 가족뿐만 아니라 어머니와 형을 먹여 살리고 있었다. 그는 10년 동안 형을 뒷바라지해왔다. 그런 테오가 일자리를 잃으면 어쩐다는 말인가. 빈센트는 편지에서 아이의 건강을 걱정하며 요하나가 가셰의 집에서 한 달 정도 머무르면 어떻겠느냐고 제안했다.

1890년 7월 8일 일요일, 빈센트는 테오의 일로 파리에 갔다. 테오는 사장과 관계가 아주 안 좋았다. 설상가상으로 테오와 요하나가 싸우는 것도 보았다. 빈센트가 생각한 환상은 사라지고 없었다. 빈센트는 그날 밤 바로 오베르쉬르우아즈로 돌아왔다. 그는 테오가 화랑을 이미 그만두기라도 한 것처럼 곧바로 행복은 사라지고 없다는 내용의 편지를 썼다.

"우리의 일용할 양식이 위험에 처해 있다는 것은 작은 일이 아니다."

이 같은 일을 견디기에 빈센트의 정신 건강은 너무나 허약했다.

"이곳으로 돌아와서도 너희를 위협하는 소나기가 느껴지고, 계속되는 슬픔

이 나를 짓누르는구나. 어떻게 해야 할지. 내 인생과 걸음걸이가 휘청거릴 만큼 뿌리까지 공격당한 것 같아."

빈센트는 자신이 테오의 가족에게 너무나 무거운 짐이 되고 있다는 사실에 어찌할 바를 몰랐다. 형의 편지를 받은 테오는 바로 답장을 보냈다.

"형이 생각하는 것처럼 그렇게까지 심각하지는 않아. 잘 해결될 거야."

테오는 곧 네덜란드로 떠날 것이라고 했다. 안트베르펜에 가서 몇 가지 할 일을 마치고 일주일 뒤에 돌아오겠다고 했다.

이런 상황에서 빈센트는 설상가상으로 가셰 박사와 말다툼까지 벌였다. 가셰 집에 기유메의 그림이 액자 없이 걸려 있었는데, 빈센트는 그것을 액자에 담아 걸어놓기를 권했다. 그런데 그 집에 다시 갔을 때 그림은 여전히 그대로 있었다. 빈센트는 화가 치밀어 올라 가셰를 만나러 갔다. 하지만 가셰는 문 앞에서 그를 무시하는 시선으로 쏘아본 뒤 문을 쾅 닫아버렸다. 가셰는 빈센트가 완전한 정상인이라고 여겼다.

들녘과 하늘

한편 그 무렵 빈센트는 어머니에게 이렇게 썼다.

"바다 같은 하늘 밑 언덕 저편까지 펼쳐진 넓은 평야와 무한한 밀밭에 완전히 빨려들어가고 있어요. 연둣빛 노란색, 어슴푸레한 보라색의 섬세한 색조로 된 땅은 경작되어 있고, 초록의 감자 싹이 규칙적으로 보여요. 이 모든 것이 흰색, 분홍색, 보라색, 푸른색 색조의 하늘 아래 부드럽게 자리하고 있습니다."

그리고 이런 말도 덧붙였다.

"파란 하늘 밑 밀밭."

이 하늘의 출현은 가히 상상을 깬다. 감동 그 자체를 선사하는 하늘이다. 빈센트가 그린 오베르쉬르우아즈 교회를 지나 1분만 걸어 올라가면 덤불숲이 사

오베르쉬르우아즈 들판과 하늘 이 들판과 하늘은 감농 그 자체다. 오베르쉬르우아즈 교회를 시나 1분반 걸어 올라가면 덤불숲이 사라지면서 갑자기 나타나는 그 광경에 숨이 멎는다. 하늘이 그림의 넓은 부분을 차지하며 추상화에 가까운 구도로 표현되었다.

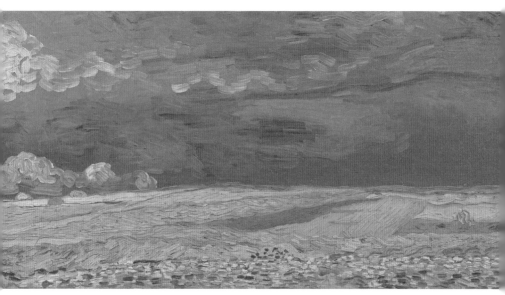

빈센트 반 고흐, 「구름 낀 하늘 아래의 밀밭」, 캔버스에 유채, 50.4×101.3cm, 1890년, 암스테르담 반고흐미술관.

라지면서 갑자기 나타나는 그 하늘. 하늘이 그림의 넓은 면적을 차지하며 추상
화에 가까운 구도로 표현되었다. 누구든 그 밀밭과 하늘을 직접 보면 커다란
감동에 젖을 것이다.

빈센트는 그 자신의 표현대로 멈출 수 없는 기계처럼 수확을 시작한 밀밭을
비롯하여 오베르쉬르우아즈의 풍경을 그렸으니, 「개양귀비와 종달새가 있는 밀
밭」 「까마귀 나는 밀밭」 「들판」 「나무뿌리」 「샤퐁발의 초가 지붕」 「오베르의 농
촌 풍경」 등이 그것이다.

최후

1890년 7월 27일 일요일, 무슨 일이 있었던 걸까? 빈센트가 남긴 말에 의하
면 그는 자신의 가슴을 향해 방아쇠를 당겼다. 총알은 심장을 관통하지 않았고
왼쪽 가슴 한 구석에 박혔다. 심장을 관통했다면 그 자리에서 죽었을 것이다.
빈센트는 총으로 자신을 해한 다음 걸어서 라부여인숙으로 돌아와 자신의 다
락방에 올라가 누웠다. 저녁 식사를 하러 내려오지 않자 여인숙 주인이 올라갔
다. 빈센트는 자신의 셔츠를 열어 보이며 이렇게 말했다.

"보세요, 난 죽고 싶었는데 실패했어요."

가셰를 싫어한 라부는 다른 의사 마제리를 불렀다. 하지만 마제리는 산부인
과 의사였다. 빈센트는 가셰를 부르라고 했고, 가셰가 왔을 때는 마제리가 빈센
트의 옷을 벗기고 진단하는 중이었다. 빈센트는 무슨 일이 있었는지 조용히 설
명했다. 의사는 그가 피를 많이 흘리지 않았고, 몸의 어떤 기관도 다치지 않았
다고 기록했다. 오늘날 전문가들은 흉곽에 총알이 지나가 척추 부근에 박혔을
것이라고 추측한다.

두 의사는 의견이 갈려 이러지도 저러지도 못했다. 결국 수술은 너무 위험하
므로 파리의 큰 병원을 찾아야 한다고 결론을 내렸다. 빈센트는 파이프 담배를

원했다. 가셰가 담배를 주었다. 빈센트는 침묵 속에서 담배를 피웠다. 가셰는 테오에게 알려야 하지 않겠느냐며 테오의 주소를 물었다. 일요일이라 화랑은 문을 닫았을 테니 말이다. 빈센트는 거절했다. 그의 옆방에 묵고 있던 네덜란드 화가 안톤 히르스허흐Anton Hirschig에 의하면 빈센트는 밤새 고통에 시달렸다고 한다. 다음 날 월요일 아침 일찍 가셰는 이 사실을 테오에게 알리라며 히르스허흐를 보냈다. 소식을 들은 테오는 곧바로 오베르쉬르우아즈로 달려왔다. 빈센트는 이렇게 말했다.

"또 실패다. 울지 마라. 나는 모든 이들을 위해서 이렇게 했다."

마을에는 자살이냐 타살이냐를 두고 루머가 돌았다. 경찰은 빈센트에게 생을 마감하고 싶었느냐고 물었다. 하지만 빈센트는 애매모호하게 답했다.

"네, 그렇게 생각하오."

그러고는 이렇게 말했다.

"누구도 고발하지 마시오. 내가 자살하고 싶었소."

경찰은 자살 미수로 결론을 내리고 루머를 가라앉혔다. 빈센트의 곁에는 테오가 온종일 함께 있었다. 테오는 형이 다시 털고 일어날 것이라고 믿었다. 그러나 상태가 나아질 기미가 보이지 않자 테오는 형을 파리로 옮기려 했다. 빈센트가 말리며 말했다.

"슬픔은 지속될 것이다."

이글거리는 태양으로 달구어진 지붕 밑 다락방은 얼마나 더웠을까? 나는 빈센트가 죽은 날에 맞추어 오베르쉬르우아즈에 간 적이 있다. 참을 수 없는 더위에 친구와 아이스크림 한 통을 앉은 자리에서 비울 정도였다. 빈센트는 고미다락의 찌는 더위 속에서 담배만 계속 피웠고, 숨 막히는 여름밤은 그렇게 깊어갔다. 드디어 마지막임을 감지한 테오는 형을 자신의 가슴에 안고 팔베개를 해주었다. 빈센트가 말했다.

빈센트의 방 농가에서 쓰는 의자만 달랑 있어서 작은 방인데도 썰렁하다. 빈센트는 이곳에서 동생 테오의 품에서 마지막 말을 내뱉었다. "나는 지금 돌아가고 싶다."

"나는 이렇게 죽을 수 있기를 원했다."

빈센트는 동생 테오의 품에서 마지막 말을 내뱉었다.

"나는 지금 돌아가고 싶다."

1890년 7월 29일 화요일 새벽 1시 30분, 빈센트는 서른일곱의 나이로 그렇게 눈을 감았다.

인간애와 예술

라부여인숙에서는 창문 발을 내려 상중임을 표시했고 레스토랑 문만 열어놓았다. 가셰는 아침에 빈센트의 데드마스크를 연필로 그렸다. 테오는 라부에게

시청으로 가서 빈센트의 죽음을 알리라고 부탁했다. 오베르쉬르우아즈 시장인 알렉상드르 카팽Alexandre Caffin이 테오, 라부와 함께 사망신고서에 직접 서명했다. 장례식은 사망한 다음 날인 수요일 오후 2시 30분에 거행되었다.

테오는 목수 르베르 씨에게 관 제작을 맡기는 한편, 퐁투아즈로 가서 장례식 카드를 만들었다. 이제 영구차로 쓸 사륜마차를 구해야 했다. 오베르쉬르우아즈 주임 신부는 자살했다는 이유로 마차 대여는 물론 장례식 집전마저도 거절했다. 결국 영구차는 옆 마을 읍사무소에서 빌렸고, 시신은 공동묘지에 안치하기로 결정했다. 테오는 라부를 비롯한 다른 사람들의 도움으로 빈센트가 화실로 이용하던 곳에 빈소를 마련했다. 그러고는 관을 열어 대 위에 올려놓았고, 발밑에는 팔레트와 붓과 이젤을 놓아두었다. 벽 곳곳에는 빈센트의 그림을 걸어놓았고, 양초에 불을 켰다. 가셰는 해바라기를 들고 왔다. 파리의 친구들도 노란 꽃을 들고 와서 빈센트의 마지막 가는 길을 기렸다. 안드리스 봉어르와 탕기 영감도 물기 어린 눈빛으로 장례식에 왔다. 빈센트와 자화상을 교환했던 라발도 왔다. 오리에, 베르나르, 뤼시앵 피사로는 관이 닫힌 뒤 도착했다. 베르나르는 장례식의 모습을 이렇게 전했다.

"3시에 친구들이 관을 들어 사륜마차로 옮겼다. 몇몇 사람들은 울었다. 형을 사랑했고 그의 예술을 항상 지지했던 테오 반 고흐는 비통함에 젖어 계속해서 오열했다. 밖에는 끔찍한 태양이 이글거리고 있었다. 우리는 그에 관해 이야기하며 오베르쉬르우아즈 언덕으로 걸어 올라갔다. 예술을 위해 과감하게 전진했고 우리 화가들의 공동체를 꿈꾸었던 그에 대해 이야기했다. 이윽고 묘지에 도착했다. 거기에는 에나멜을 입힌 돌이 있었다. 아마도 그가 좋아했을 하늘과 새로운 수확물이 시야를 가득 메우는 언덕이었다. 우리는 그를 땅 속으로 내렸다. 가셰 박사가 빈센트를 위해 몇 마디 하기를 원했다. 그는 흐느끼며 차마 영원한 안녕을 고할 수 없어 했다. 그는 빈센트의 숭고한 노력을 보면서 큰 호감을 가졌

「까마귀 나는 밀밭」의 현장 테오의 짐을 덜어주려고 했을까? 아니면 다시 버려지는 것이 두려웠기 때문일까? 1890년 7월 29일, 빈센트는 스스로 쏜 총에 결국 눈을 감고 말았다. 불안한 하늘이 마치 빈센트의 운명을 암시하는 것만 같다.

빈센트 반 고흐, 「까마귀 나는 밀밭」, 캔버스에 유채, 50.5×103cm, 1890년, 암스테르담 반고흐미술관.

다고 했다. 또한 '그는 정직한 사람이자 위대한 화가였습니다. 그는 두 가지 목표밖에 없었습니다. 인간애와 예술 말입니다. 그에게 예술은 그 어떤 것보다도 먼저였습니다. 그가 남긴 것은 계속해서 살아 있을 것입니다'라고 했다. 그러고 나서 우리는 돌아갔다. 테오 반 고흐는 깊이 상심했다."

고갱의 편지

장례식을 마치고 라부여인숙으로 돌아온 테오는 주변 사람들에게 빈센트를 기억할 만한 몇 점의 그림을 나누어 주었다. 라부는 「오베르의 시청」과 그의 딸을 그린 「아델린 라부의 초상」을 가졌다. 가셰는 많은 그림을 가졌다. 그의 아들이 그림 옮기는 것을 도왔다. 이때 테오의 친절과 가셰의 염치없는 행동은 프랑스가 빈센트의 그림을 많이 소장하게 된 결정적인 계기가 되었다. 테오는 유품을 정리하다가 형의 옷 호주머니에서 쓰다가 만 편지를 발견했다. 그 서두는 테오가 마지막으로 받았던 편지의 서두와 같았다. 7월 23일 전에 쓴 것으로, 빈센트가 편지를 고쳐 써서 보낸 것이었다.

고갱은 빈센트의 사망 소식을 듣고 테오에게 편지를 썼다.

"이런 경우 고인의 명복을 빈다는 말은 쓰고 싶지 않군요. 당신도 알지요. 그는 나의 진정한 친구였고, 우리 시대 보기 드문 예술가였어요. 저는 그의 작품을 계속해서 볼 것입니다. 빈센트가 그랬지요. '돌은 사라지더라도 말은 남을 것이다'라고 말이지요. 그 말처럼 제 심장과 이 두 눈으로 그의 작품을 볼 것입니다."

고갱은 베르나르에게도 편지를 썼다.

"이 죽음은 참으로 슬프지만 조금만 애석해하고 싶네. 왜냐하면 나는 그의 예정된 슬픔과 발작 증세와 대항해야 했던 불쌍한 소년의 아픔을 알기 때문이지. 죽음은 그에게는 행복일 수 있네. 적어도 그의 고통은 끝이 났으니 말일세. 윤회 사상에 따르면 그는 다른 삶으로 다시 와서 아름다운 열매를 거둘 걸세.

그는 떠나면서 동생이 자신을 버리지 않았고 몇몇 화가들이 이해했다는 사실에 위안을 받고 갔을 것이네."

테오의 죽음

테오는 화가들이 빈센트에게 보내는 찬사를 들으며 어머니에게 편지를 썼다. "요즘 들어 모든 이들이 형의 재능에 대해 넘치는 찬사를 보냅니다. 오, 어머니! 우리는 아주 많이 가까웠지요."

테오는 가족에게서 빈센트의 작품에 대한 모든 권리를 포기하겠다는 뜻을 받아내기 위해 네덜란드로 갔다. 가족은 그의 뜻에 쉽게 따라주었다. 이어 뒤랑뤼엘갤러리로 가서 빈센트 작품전을 열어달라고 부탁했으나 거절당했다. 테오는 결국 자신의 아파트에 형의 그림을 걸어두고 작품전을 준비했다. 베르나르에게 그림 배치를 도와달라고 했다. 오리에에게는 형의 전기를 써달라고 부탁했다. 오리에는 당시 작업 중인 소설이 있어서 그것을 마치면 착수하겠다고 했다. 그러나 오리에는 장티푸스에 걸려 소설을 마친 지 2년 뒤 그만 세상을 떠나고 말았다. 그로 인해 빈센트가 세상에 더 일찍 알려질 기회를 놓치고 말았다.

테오는 옥타브 모에게서 1891년의 〈레뱅〉전 참가를 약속받았다. 마침 시냐크가 임원으로 있어서 어렵지 않게 성사되었다. 테오는 형이 살아 있을 때 이삭손에게 이렇게 말한 적이 있다.

"나는 놀라지 않네. 형이 대단한 천재라는 것을. 형은 베토벤 같은 사람과 비견되네."

빈센트가 죽고 난 뒤 테오는 후회와 자책으로 병들어갔다. 화랑 사장과 얽힌 복잡한 일을 형에게 알린 것은 잘못이었을까? 오베르쉬르우아즈에 가게 한 것도? 왜 형의 곁에 있어주지 않았을까? 왜 불행한 형을 두고 네덜란드에 갔을까? 그의 질문은 끝이 없었다.

한 번은 화랑 대표들과 바르비종파 화가인 알렉상드르 가브리엘 데캉 Alexandre-Gabriel Decamps의 그림에 대해 이야기하다가 격렬하게 화를 내면서 나가버렸는데, 이후로 테오는 평정을 잃어갔다. 그는 열에 시달리며 미쳐갔다. 가셰는 어쩔 수 없다고 했다. 테오는 아내와 아이 때문에 형이 죽었다며 그들을 죽이려고까지 했다. 결국 그는 정신병원에 들어가야 했다.

그가 17년 동안 일한 화랑은 그가 나가자마자 시스템을 완전히 바꾸어버렸다. 현역 작가의 작품을 걸어두던 자리는 완전히 없앴다. 테오만이 당시 현역 작가들의 작품을 보여주려고 노력했다. 구필의 사위들인 부소와 발라동은 테오를 이해하지 못했다. 테오는 휴식을 취하면서 나아지는 듯했고 요하나는 그런 테오를 데리고 네덜란드로 갔다. 그녀는 위트레흐트로 가서 영어 선생님을 할 생각이었다. 그러나 다시 발작을 일으킨 테오는 위트레흐트 정신병원에 입원했다. 그는 심장과 전신에 마비를 일으켜 뇌사 상태에 빠졌다. 결국 형이 세상을 떠난 지 6개월 뒤인 1891년 1월 25일에 테오도 눈을 감고 말았다. 불과 서른셋이었다. 그는 위트레흐트 묘지에 묻혔다.

요하나

이제 갓 첫돌을 넘긴 아이와 남은 요하나. 그녀는 빈털터리 신세였다. 빈센트가 남긴 수많은 그림과 데생, 그리고 650통의 편지만이 그녀 앞에 있었다. 그 짐을 어떻게 해야 할지 모르는 누이를 보며 안드리스 봉어르는 가치가 없는 것이니 없애라고 했다. 요하나는 빈센트의 편지를 읽기 시작했다. 그러면서 작품도 보았다. 그녀는 그것들을 세상에 알려야 한다고 판단했다. 가장 먼저 그녀의 아들을 삼촌의 상속자로 정했다. 그리고 참을성과 지적 능력을 발휘하여 빈센트의 그림이 세상에 전해지도록 열의를 다했다. 오늘날 우리가 빈센트의 작품을 볼 수 있게 된 데는 그녀의 공이 아주 크다.

빈센트 형제의 묘 요하나의 노력으로 테오는 1914년에 형의 곁에 함께 묻혔다.

그녀는 전시 참가에도 관심을 기울였고, 신문에도 적극적으로 알렸다. 1914년 빈센트 서간집이 처음으로 세상에 나왔다. 그녀는 편지들을 영어로 옮겼다. 한편 그녀는 두 형제를 함께 있게 해야겠다고 생각했다. 그리하여 1914년에 마침내 테오의 묘를 오베르쉬르우아즈에 있는 빈센트의 곁으로 이장했다. 그리고 비석도 똑같이 세웠다. 비석에는 각각 "여기 빈센트 반 고흐 영원히 잠들다" "여기 테오 반 고흐 영원히 잠들다"라고 새겨져 있다.

빈센트의 조카요 테오의 아들인 빈센트 빌럼 반 고흐는 한 점의 작품도 팔기를 거부했다. 그 때문에 그는 어머니와 끊임없이 충돌했다. 그는 전시를 위해 작품을 빌려주는 일은 있어도 절대로 팔지 않았다. 그렇게 함으로써 그는 끝까지 빈센트 컬렉션을 지켜냈다. 어머니가 세상을 떠나자 그는 컬렉션을 보존하기

위해 네덜란드 정부와 의논했다. 정부에서는 그의 요구를 들어주었다. 그리하여 1973년 암스테르담에 반고흐미술관이 문을 열었다. 생전에 한 점밖에 팔지 못했던 빈센트. 그는 세상을 떠난 지 83년 만에 자신의 미술관을 갖게 되었다. 총 902통 중 59통을 제외한 모든 편지도 오늘날 반고흐미술관과 반고흐재단에 보관되어 있다. 그렇게 그의 작품과 편지는 비로소 안전한 거처를 찾았다. 살아생전 그는 늘 지독한 외로움에 시달렸지만, 그가 남긴 그림은 더 이상 외롭지 않다. 그의 그림은 네덜란드에 364점, 미국에 190점, 스위스에 80점, 프랑스에 45점, 영국에 35점, 독일에 25점, 러시아에 10점이 소장되어 있다. 그중에서도 암스테르담의 반고흐미술관과 오테를로의 크뢸러밀러미술관이 각각 205점과 95점으로 가장 많이 소장하고 있다.

오늘날 반고흐미술관은 네덜란드가 자랑하는 곳이다. 거기에는 전 세계 관광객들의 발걸음으로 언제나 붐빈다. 학창 시절 나는 빈센트의 그림에 그다지 매력을 느끼지 못했다. 관심조차 없었다. 그런 내가 빈센트의 그림에 빠지게 된 것은 바로 이 반고흐미술관을 방문한 뒤였다. 이 미술관은 내게 어마어마한 기쁨을 선사했고, 스탕달증후군을 앓게 했다. 특히 그날은 햇빛이 유난히 찬란했다. 빛이 든 미술관에서 보는 빈센트의 풍경화는 환희 그 자체였다. 살아 움직이는 생동감, 마음을 두드리는 따뜻한 색채에 빠지지 않을 사람이 과연 몇이나 될까? 유럽에서 만난 많은 사람들이 가장 좋아하는 화가로 빈센트를 꼽았다. 그 미술관을 방문한 뒤 나는 비로소 그들과 같은 마음이 되었다.

마치며

나는 빈센트의 화실을 순례하며 황홀한 시간을 보냈다. 스무 곳이 넘는 서유럽 도시를 누볐고, 빈센트의 인기만큼이나 많은 관련 자료도 뒤적였다. 헤아릴 수 없이 많은 나날을 빈센트와 보냈다. 기나긴 빈센트 순례를 마치고 내가 깨달은 것 중의 하나는 그가 조국인 네덜란드를 무척 그리워했다는 점이다. 조국은 엄마 품이라 하지 않던가. 빈센트는 프랑스의 먼 남쪽으로 이동했지만 그가 그림을 그리려고 선택했던 장소는 언제나 네덜란드 풍경과 흡사하거나 관련된 곳들이었다. 네덜란드 건축가가 설계했다는 아를의 랑글루아다리를 그린 것도 그렇고, 그가 머물렀던 도시마다 빼놓지 않고 등장하는 바다, 교회가 있는 풍경, 밀밭, 풍차 등도 그랬다. 그것들은 대부분 빈센트가 젊은 시절에 함께하고 사색했던 네덜란드 풍경과 닮았다.

이 책을 마치면서 빈센트와 관련된 몇 가지 이야기가 마음에 걸린다. 모든

증언이 중요하기는 하지만, 논리적 관점에서 보면 의구심을 갖지 않을 수 없기 때문이다. 그중에서도 아주 오랜 시간 자살이라고 여겨온 빈센트의 죽음과 관련해서는 오늘날까지도 당최 종잡을 수가 없다. 38구경 권총의 총알이 빈센트의 몸을 해한 것까지는 인증된 듯하다. 그런데 총알이 관통한 신체 부위가 어디인지부터 도무지 알 수가 없는데, 복부라고도 하고 가슴이라고도 한다. 자살인지 사고인지도 명확히 규명되지도 않았다. 빈센트처럼 정신병원에 입원한 바 있는 극작가 앙토냉 아르토Antonin Artaud는 그사이 빈센트를 '사회가 죽였다'고 고발하고 나서기도 했다. 말하자면 가난과 소외를 구제하지 못하는 사회 제도가 그를 죽였다는 것이다. 자유·평등·박애를 부르짖는 프랑스 사회에서라면 아르토의 진단이 가장 명답일지도 모른다.

미술사가 제르맹 바쟁Germain Bazin의 진단도 흥미롭다. 그는 빈센트가 사망 직전에 쓴 편지를 구절마다 침착하면서도 열정을 다해 분석한 뒤 박식한 논문을 내놓았다. 여기서 그는 테오의 죽음에 대해서도 이야기하며 테오 스스로 자신을 죽음으로 몰았다는 결론을 내렸다.

가셰 박사의 딸 마르그리트의 친구인 리베르주의 증언도 지나칠 수 없다.

"마르그리트는 화가(빈센트)와 사랑에 빠졌다고 절대 인정하지 않았어요. 잘 적어야만 해요. 하지만 그녀의 모든 행동은 자신이 말한 것과는 정반대였죠."

사랑에 빠진 사람은 주변에서 모를 리가 없다는 이야기다. 작가 마르크 에도 트랄보는 그의 책 『반 고흐』에서 마르그리트의 행동을 본 뒤 리베르주의 증언이 믿을 만하다는 확신이 섰다고 밝혔다. 내 생각이지만 자크 뒤트롱Jacques Dutronc이 주연을 맡은 프랑스 영화 「반 고흐」도 이 이야기에 바탕을 둔 것이 아닌가 싶다.

빈센트의 유언만 놓고 보자면 그는 자신을 권총으로 직접 쏜 것이 분명하다. 그런데 빈센트를 둘러싼 대책 없는 스캔들은 왜 터졌을까? 그 실마리는 빈센트

를 오랫동안 조사해온 작가들을 통해 짐작해볼 수 있다. 스캔들은 1960년대 이후 믿거나 말거나 한 이야기로 계속 되풀이되어왔다. 실제로 다른 진실이 있다 해도 죽은 자가 직접 나서서 해명하지 않는 한 고정된 틀을 철회하기란 쉽지 않다. 그렇다면 이쯤에서 작가들이 주장한 내용을 간단히 살펴보자.

2011년 미국에서 스티븐 나이페Steven Naifeh와 그레고리 화이트 스미스Gregory White Smith가 공동으로 작업한 『판 호흐』가 출간되었다. 이 책은 퓰리처상을 받을 정도로 미국 전역을 떠들썩하게 했다(2016년에 한국에서도 번역·출간되었다). 이 책에서 흥미로운 것은 빈센트가 사고로 인한 타살로 죽었음을 확정적으로 말한다는 점이다.

한편 2012년 프랑스에서는 로베르 모렐Robert Morel이 쓴 『빈센트 반 고흐의 죽음에 관한 조사』가 출간되었다. 모렐은 빈센트의 죽음에 대해 의문을 가졌고, 그 비밀을 밝혀내기 위해 오랫동안 연구했다. 이름난 출판사에서 일했고 여러 책을 쓴 지식인이었던 그는, 빈센트가 자살로 죽은 것이 아님을 알리기 위해 1989년에 원고를 들고 여러 출판사를 찾아다녔다. 앙드레 말로André Malraux, 르네 위그René Huyghe 등 유명 미술사가들이 지지한 원고였음에도 어느 출판사에서도 그것을 받아들이지 않았다. 결국 모렐은 끝내 뜻을 이루지 못하고 1990년에 세상을 떠났다. 그렇게 시간은 다시 흘렀다. 그 원고는 나이페와 스미스의 책이 출간되면서 비로소 세상에 나왔다. 서문에는 더 이상 숨겨진 이야기가 아니기 때문에 책을 출판한다는 내용이 뚜렷하게 언급되어 있다. 그리고 노골적으로 이렇게 서술되어 있다.

"르네 세크레탕René Secrétan이 사고로 빈센트를 죽였다."

어찌 되었든 비극의 서막은 빈센트가 권총을 손에 쥐는 시점으로 올라간다. 정신병원에서 막 나온 사람에게 누가 총을 주었을까? 그동안 도무지 확신할 수 없는 다양한 이야기로 많은 종이와 잉크가 축났다. 비록 매듭지을 수 없는 논쟁

들이지만 몇 가지 열거해본다.

첫째, 라부여인숙의 딸인 아델린 라부의 말이다. 이것은 반세기 동안 우리가 일반적으로 알고 있었던 이야기이기도 하다. 라부여인숙은 빈센트가 마지막으로 머물렀던 숙소로, 그는 이곳에서 세상을 떠났다. 아델린의 말에 의하면 그녀의 아버지 귀스타브 라부^{Gustave Ravoux}가 빈센트에게 밀밭에서 그림을 그릴 때 까마귀 떼를 없애라며 총을 주었다고 한다. 빈센트는 이 총으로 밀밭에서 그림을 그리던 중 자해했고, 그때 그린 것이 바로 「까마귀가 나는 밀밭」이라는 것이었다. 아델린의 증언에 따라 「까마귀가 나는 밀밭」은 빈센트의 마지막 작품이 되었다. 그녀의 증언은 빈센트의 삶을 소설화하는 데 적격이었다. 음산한 하늘과 죽음을 암시하는 검은 까마귀 떼의 표현은 빈센트의 삶과 만나면서 극적인 효과를 발휘했다. 그러나 빈센트의 편지 내용에 의하면 「까마귀가 나는 밀밭」은 7월 9일에 그린 것이다. 맙소사, 빈센트의 사망일과 20일이나 차이가 난다!

둘째, 프랑스의 의사이자 작가인 빅토르 두아토^{Victor Doiteau}가 1957년에 내놓은 『반 고흐의 두 명의 남자친구^{Deux 'copains' de Van Gogh}』에서 밝힌 내용이다. 그는 빈센트 연구차 조사를 하던 중 르네 세크레탕이라는 남자를 만났다. 두아토는 세크레탕에게서 자신이 권총의 소유자였다는 뜻밖의 이야기를 듣게 되었다.

"우리가 만난 현장에 낚시 장비와 가방 등을 내려놓았지요. (중략) 빈센트는 그곳에서 권총을 발견하고는 훔쳐간 것이 분명해요."

세크레탕의 사라진 그 권총은 버펄로 빌이 써서 한때 유행했던 38구경짜리 싸구려 권총이다. 세크레탕은 빈센트가 강한 악센트로 '버팔로 필'이라고 불렀다는 이야기도 덧붙였다. 버펄로 빌은 미국의 서부 개척시대 이름난 총잡이로서, 당시에 아주 인기가 있었다. 1874년생인 세크레탕이 두아토를 만났을 때는 이미 여든이 넘었다. 그는 그제야 어둠의 장막을 걷어내고 비밀을 말할 수 있었다. 그렇다면 세크레탕은 빈센트를 어떻게 만난 것이었을까? 두아토의 조사 내

용을 요약하면 다음과 같다.

빈센트와 만날 당시 세크레탕의 나이는 열여섯 살이었다. 그의 가족은 파리 16구 파시에 살고 있었다. 세크레탕은 부유한 약사의 아들로, 명문 학교인 콩도르세고등학교에 재학 중이었다. 그의 아버지는 오베르쉬르우아즈와는 10킬로미터 떨어진 상파뉴쉬르우아즈에 별장을 가지고 있었다. 세크레탕은 형 가스통과 함께 여름 내내 오베르쉬르우아즈까지 가서 낚시와 사냥을 즐겼다. 당시 열여덟 살이던 가스통은 세크레탕과는 달리 예술을 아주 좋아했다. 형제는 야외에서 풍경화를 그리고 있던 빈센트와 만났다. 셋은 예술에 관해 대화하면서 친해졌고, 자주 함께했다. 그런데 빈센트의 사고 직후 세크레탕 아버지의 행동은 이상했다. 아버지는 두 아들을 바캉스 도중에 돌아오게 했고, 빈센트에게 받은 그림도 모두 없애버렸다. 훗날 두 형제는 오베르쉬르우아즈에 다시 갔지만 권총은 제자리에 있지 않았다. 반세기가 넘어서야 비로소 입을 연 세크레탕. 하지만 그가 밝힌 이야기는 영 믿기가 어렵다. 그런데 그의 증언에 힘을 실어줄 만한 이야기가 아널드의 책에서 이어졌다.

셋째, 미국의 젊은 학자 윌프레드 아널드Wilfred Arnold가 1992년에 낸 『빈센트 반 고흐—약물, 위기, 창의력』에서 밝힌 사실이다. 그는 이 책에서 1988년 미술사가 존 리월드John Rewald에게 들은 이야기를 언급했다. 리월드는 후기인상주의에 관해 집필하기 위해 1930년대에 정보 수집차 오베르쉬르우아즈를 방문했다. 그는 빈센트에 대한 마지막 증언을 해줄 만한 주민들을 만나 직접 취재했다. 특히 1890년 그날 밤의 일에 대해 실제로 듣고자 했다. 그 결과 한 소년이 사고로 빈센트에게 총을 쏘았다는 소문을 들었다. 소년은 살인자로 고발당할까 봐 무서워서 밝히지 않았고, 빈센트는 그를 보호해주기 위해 말하지 않았으며, 그것은 빈센트가 이 세상에서 마지막으로 베푼 선이라는 것이었다. 그런데 여기서 주목해야 할 점은 이것이 리월드가 직접 저술한 내용이 아니라는 것이다. 하

지만 리월드는 그가 죽기 전에 아널드의 책이 출간되었음에도 이 내용을 부인하지 않았다. 그는 1994년에 세상을 떠났고, 아널드의 책은 그보다 두 해 전인 1992년에 나왔다.

넷째, 나이페와 스미스가 집필한 『판 호흐』에 나오는 내용으로, 화가 샤를 프랑수아 도비니Charles François Daubigny의 집에서 살았던 리베르주 부인의 증언이다.

"왜 진실을 말하지 않는지 이해되지 않는다. 그 불쌍한 사람이 제 가슴에 총을 쏜 장소는 묘지가 있는 밀밭 쪽이 아니다. 그는 라부여인숙을 떠나 샤퐁발 쪽에 있는 부셰 거리로 가서는 어느 작은 농장 뜰로 들어가 퇴비 더미 뒤에 숨었다. 그곳에서 바로 그 일이 일어났고, 몇 시간 뒤 그는 끝내 죽고 말았다. (중략) 나는 아버지가 반복한 말을 한 자도 어김없이 그대로 전했다. 아버지가 무슨 이득을 보겠다고 사실을 날조해서 터무니없는 전설을 꾸며냈겠는가."

이 증언과 관련하여 나이페와 스미스는 다음과 같이 주장했다. 총을 쏜 장소가 중요한 것은 당시 그 사고의 직접적인 증거가 될 권총을 비롯하여 그 밖의 어떤 것도 건지지 못했기 때문이다. 경찰들은 밀밭과 라부여인숙 사이에서만 증인을 찾으려 했고, 증거물 수색도 밀밭에서만 했다. 그런데 리베르주 부인의 말대로라면 총을 쏜 장소는 밀밭과는 정반대 쪽이다. 샤퐁발 부셰 거리에서 라부여인숙까지는 750미터인데, 이 거리라면 총을 맞은 사람의 이동 동선으로 가능성이 더 높아 보인다. 그러나 그들의 주장을 그대로 믿기는 어렵다. 내가 직접 걸어본 결과 라부여인숙에서 샤퐁발과 밀밭까지의 거리는 거의 차이가 없는데다가, 밀밭에서 라부여인숙으로 돌아오는 길은 내리막인 탓이다.

최근까지 나온 책들을 살펴보면 모든 것은 구전과 돌고 도는 문자에 의존해 있다. 그러므로 절대 무엇이 진실인지 확신할 수 없다는 것만이 진실로 남는다. 빈센트의 전기는 화가의 유언과 연구자들의 조사 사이에서 미궁을 헤맨다. 그로 인한 인기는 꺼질 줄 모르고 오늘날까지도 계속된다.

이 책이 계획보다 늦어진 데는 나름 이유가 있었다. 글을 쓰기 위해 파리에 머무는 동안 나는 자주 아팠고, 머릿속의 한국어는 꽁꽁 숨어버려 마치 숨바꼭질이라도 해야 할 것만 같았다. 마지막 몇 페이지를 남겨두었을 때, 위장 장애로 사경을 헤매기도 했다. 처음 겪는 일이었는데 꽤 오래갔다. 위통이 그리도 지독한 것인 줄 미처 몰랐다. 사시나무처럼 떨듯 하다가 에트나 화산처럼 열이 올랐다. 숨쉬기도 불편할 정도였다. 숨을 쉴 때마다 위도 함께 움직인다는 사실을 알았다. 병원을 드나들며 깨달은 것이 있었다. 이 세상에는 인간이 견딜 수 없는 통증이 존재한다는 사실 말이다. 빈센트도 자주 위통을 호소했다고 했다. 나는 빈센트의 고통을 비로소 이해하게 되었다. 게다가 가족들도 그의 편이 아니었다. 프랑스 속담에 가족은 선택할 수 없다는 말이 있다. 그가 보리나주에 있을 때 쓴 편지 구절은 내 가슴을 다시 한 번 내리쳤다.

"내가 너와 가족들에게 주체할 수 없는 무거운 짐처럼 느껴지더구나. 무엇에도 쓸모없는 난 너의 눈에는 존재하지 않는 편이 더 나을지도 모르는, 무위도식하는 불청객으로 보이겠지. 점점 사람들 앞에서 나를 지우며 없는 존재로 살아가야겠다는 것을 알아. 달리 방법이 없어서 그렇게밖에 될 수 없다면 나는 절망적인 희생자로서 슬픔에 시달리게 될 거야. (중략) 그렇게 될 바에는 이 세상에 너무 지체하지 않는 것이 좋겠지."

어찌됐든 빈센트의 삶의 여정을 돌아보고 심한 위통을 겪고 난 뒤, 나는 생각이 바뀌었다. 빈센트가 자살을 했든지 안 했든지 간에 그는 분명 살고 싶지 않았을 것이라는 결론을 내렸다. 그토록 격렬한 육체적, 정신적 고통 속에서 빈센트가 그나마 의지할 수 있었던 것은 그림과 테오뿐이었다. 그런데 그의 그림이 모두 무가치하다는 고갱의 말은 더없이 치명적이었고, 테오의 결혼 소식 또한 그에게는 상실감을 안겨주었을 것이다. 화가는 자신의 그림 앞에서 하찮은

말에도 상처 받기 쉽다. 화가는 남몰래 흘린 눈물과 자신의 치부마저도 화폭에 담는다. 그것은 자신도 모르게 행해지는 일이기도 하다. 그러한 그림 앞에 내두르는 혀는 칼이 될 수도 있다는 사실을 우리는 자주 잊는다. 빈센트가 귀를 자른 것은 매우 상징적이다.

이 글을 쓰는 동안 나는 육체적 고통마저 감수해야 했지만, 그렇다고 빈센트를 미워할 수는 없었다. 무엇보다도 그로 인해 위로받았고 깨달은 바가 있었다. 그리고 뜬금없는 이야기 같지만, 고백하건대 나는 빈센트의 사망 사건보다 궁금한 것이 더 많아졌다.

압생트는 통증과 외로움을 견디기 위해 마셨을까? 캔버스를 수놓은 노란색은 압생트를 마셔야만 나왔을까? 그날 밤의 일에 대해 그는 정말 아무것도 기억하지 못했을까? 잘 팔리는 그림과 작품성 있는 그림을 병행하는 것은 애초부터 불가능한 것일까? 화가는 삶이 저당 잡혀야만 좋은 그림을 그릴 수 있는 것일까? 그 대답은 아마도 그가 읽은 수많은 책과 그가 쓴 편지 속에 있을 것이다. 그래서 살아 있는 사람하고만 대화가 된다는 생각은 버려야 하지 않을까 한다.

암스테르담을 여행할 때 압생트를 마시는 열아홉 살의 캐나다인을 보며 빈센트를 떠올렸다. 그 캐나다인은 사람이기를 거부한 듯 인사불성이었다. 그러니 정상적인 식사도 못한 채 도수 높은 압생트를 마신 빈센트는 오죽했겠는가.

그것이야 어쨌든 그는 그림에 몸과 마음을 다 바쳤고, 인간을 깊이 사랑했다. 찬란한 빛을 담은 그의 그림이 그리울 때면 오베르쉬르우아즈의 하늘도 좋고 아를의 밀밭이나 암스테르담의 미술관을 떠올려보는 것도 좋으리라. 내 마음은 영원히 그에게 달려갈 것이다.

빈센트와
함께 걷다

© 류승희 2016

초판 인쇄	2016년 11월 17일
초판 발행	2016년 11월 28일

지은이	류승희
펴낸이	정민영
책임편집	임윤정
편집	손희경
디자인	최정윤
마케팅	이숙재
제작처	영신사

펴낸곳	(주)아트북스
출판등록	2001년 5월 18일 제406-2003-057호
주소	10881 경기도 파주시 회동길 210
대표전화	031-955-7977
문의전화	031-955-7977(편집부) 031-955-3578(마케팅)
팩스	031-955-8855
전자우편	artbooks21@naver.com
페이스북	www.facebook.com/artbooks.pub

ISBN 978-89-6196-275-9 03600

이 도서의 국립중앙도서관 출판예정도서목록(CIP)은 서지정보유통지원시스템 홈페이지
(http://seoji.nl.go.kr)와 국가자료공동목록시스템(http://www.nl.go.kr/kolisnet)에서
이용하실 수 있습니다.(CIP제어번호: CIP2016027616)